台灣觀光旅遊導論

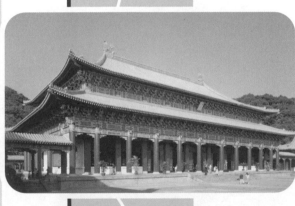

吳武忠、范世平◎著

序　言

　　近年來，隨著台灣民眾對於觀光與休閒活動的重視，加上從中央到地方各級政府積極發展觀光產業，使得大專院校的觀光相關科系快速增加，而相關學術論述與著作也如雨後春筍般出現，但縱觀其探討議題多是以微觀層面的企業管理領域為主，較欠缺從宏觀與整體角度出發的產業發展探討。事實上，任何觀光相關企業的成長，都與產業發展、公共政策與國內外環境形成緊密之聯繫，這也就是近年策略管理日益受到管理學界重視的原因。

　　因此，本書分別從觀光政策、產業發展、市場趨勢等宏觀角度出發，探討台灣觀光業的過去、現在與未來。在章節的安排上，首先分別從入境觀光、出境觀光與國內旅遊的三個層面，來分析台灣觀光產業的發展歷程。第二章則分別從中央與地方兩個層面介紹台灣之觀光行政體系與組織架構，並進一步探討當前台灣不同類型觀光資源之主管機關，由於相關單位非常之多，因此也造成多頭馬車之現象。第三章則是介紹台灣豐富多元的觀光資源，本書將其區分為五大類，除了自然、產業、人文等三大類型外，尚包括主題遊樂資源與戶外活動遊憩資源等二種。至於第四與第五章則是介紹台灣目前觀光相關之各種行業，包括旅行社、

導遊領隊人員、飯店業、餐飲業、運輸服務業與金融服務業，其中的運輸服務業若進一步分析尚包含有陸路運輸、水路運輸及航空運輸三類，而金融服務業則包括有信用卡及旅行支票兩類，本章除了介紹各個行業之發展過程與現況外，也探究最新之相關法令。第六與第七章，則是探討台灣的旅遊市場，就入境旅遊市場來說，台灣自一九五六年開始積極發展，因此第六章針對台灣入境旅遊市場之發展過程、當前現況、重大事件影響及市場趨勢來加以闡釋；至於出境旅遊市場，隨著台灣的經濟發展與國民所得之提升，加上出國觀光手續不斷簡化與各國強力促銷，以及政府開放大陸探親與觀光、實施週休二日等多重因素推波助瀾下，使得出國旅遊人數逐年激增，因此第七章係針對台灣出境旅遊市場之發展、現況、重大事件影響、旅遊傳染病及市場趨勢來加以介紹。第八章則是探討兩岸間之旅遊交流，分別從台灣民眾赴中國大陸旅遊、大陸民眾來台灣旅遊與兩岸旅遊交流未來之可能發展來進行探討，值得注意的是隨著未來兩岸直接通航後，對於台灣來說不論入境或出境觀光都將與大陸形成更為緊密的聯繫。第九章則是介紹近年蓬勃成長之觀光教育學制，這包括研究所、綜合大學、技職體系等不同體系；另一方面，本章亦探討與觀光有關之大眾傳播媒體，其中將鎖定在平面媒體方面，包括有新聞報紙之觀光旅遊專欄、學術性期刊、同業性刊物、一般性旅遊雜誌、綜合性雜誌之觀光旅遊報導等類型。最後的第十章，則是總結本書前述各章節之論述，並且提出對於未來發展之評估，這包括將來台灣出境與入境旅遊市場之發展、兩岸旅遊交流之前景、高鐵通車後對於台灣觀光產業發展之影響、台灣生態觀光的展望等。

　　本書的完成，首先要感謝揚智文化公司總編輯林新倫先生的鼎力支持，以及執行編輯姚奉綺小姐不辭辛勞的付出，銘傳大學

　　觀光研究所邱瓊音同學對於資料上的辛勤蒐集與整理。希望這本書能夠對於觀光領域之相關研究者、教師與學生，提供一個比較全面性的觀點。

　　最後，感謝我們的家人，多年來對於學術這條道路的支持與付出，你們的鼓勵與信任，是我們繼續向前邁進的動力。

<div style="text-align: right">

吳武忠　范世平

誌於銘傳大學

二○○五年十月二十日

</div>

目　錄

第一章

台灣觀光產業發展過程與政策

行政院在二○○二年「挑戰二○○八，國家發展重點計畫」中強調，台灣要積極發展觀光業，不能因中國大陸在二○○八年申辦奧運而被邊緣化，因此積極推動「觀光Double」的產業發展策略，希望在未來六年內達到「觀光客倍增」的目標。

本章將分別探討台灣入境與出境觀光產業的發展過程，以及當前政府針對發展觀光產業之有關政策。

第一節　台灣入境觀光發展階段

台灣入境觀光產業曾經風光一時，但八〇年代以後卻出現成長趨緩的現象，本節分別將此現象區分爲兩個階段，分述如下：

一九五六年到一九七七年之初始期與成長期

台灣觀光入境人數如**表** 1-1 所示，從一九五六年到一九七七年成長快速，平均都有二位數之成長率，尤其是一九六〇、一九六一、一九六二、一九六三、一九六四、一九六五、一九六六、一九六七、一九七〇、一九七三等年，成長率都達到 20% 以上，可以說是屬於產業發展階段的初始期與成長期，其原因如下：

一、有利於外匯創造

所謂外匯（foreign exchange）可以分成動態與靜態兩個面向來解釋，就動態而言，主要是由於各國具有獨立而不同的貨幣單位，在履行國際支付之際必須先把本國通貨兌換成外國通貨，或把外國通貨轉化爲本國通貨，這種不同通貨的兌換過程就是所謂外匯；另一方面靜態的觀點則可以採取國際貨幣組織的定義：

表 1-1　歷年來台旅客人數統計表

年份	人數	成長率（%）	年份	人數	成長率（%）
1956	14,974	—	1980	1,393,254	3.94
1957	18,159	21.27	1981	1,409,465	1.16
1958	16,709	-7.99	1982	1,419,178	0.69
1959	19,328	15.67	1983	1,457,404	2.69
1960	23,636	22.29	1984	1,516,138	4.03
1961	42,205	78.56	1985	1,451,659	-4.25
1962	52,304	23.93	1986	1,610,385	10.93
1963	72,024	37.7	1987	1,760,948	9.35
1964	95,481	32.57	1988	1,935,134	9.89
1965	133,666	39.99	1989	2,004,126	3.57
1966	182,948	36.87	1990	1,934,084	-3.49
1967	253,248	38.43	1991	1,854,506	-4.11
1968	301,770	19.16	1992	1,873,327	1.01
1969	371,473	23.1	1993	1,850,214	-1.23
1970	472,452	27.18	1994	2,127,249	14.97
1971	539,755	14.25	1995	2,331,934	9.62
1972	580,033	7.46	1996	2,358,221	1.13
1973	824,393	42.13	1997	2,372,232	0.59
1974	819,821	-0.55	1998	2,298,706	-3.1
1975	853,140	4.06	1999	2,411,248	4.9
1976	1,008,126	18.17	2000	2,624,037	8.82
1977	1,110,182	10.12	2001	2,617,137	-0.26
1978	1,270,977	14.48	2002	2,977,692	13.78
1979	1,340,382	5.46	2003	2,248,117	-24.5

「外匯是貨幣行政當局（中央銀行、貨幣管理機構、外匯平準基金組織與財政部）以銀行存款、財政部庫券、長短期政府庫券等形式所保有，國際收支逆差時可使用之債權」（朱邦寧， 1999）。基本上，一個國家之所以希望獲得外匯，其目的是為了購買外國商品與勞務的需要。因此，每個國家都需要外匯，特別是正在建設發展的開發中國家，其需要外匯來支付大額的先進機械、設備、材料的進口；另一方面，當前在評價一個國家的綜合國力時，其所具備外匯存底的豐厚程度也是要項之一，因為外匯存底與黃金、特別提款權（special drawing rights）、基金組織中儲備等相較是國際儲備中最重要與最活躍的組成部分，而國際儲備所代表的正是一個國家國際支付能力的保證，以及國家信用與國際競爭優勢的證明。

觀光業與外匯具有密切的關連性，就一個國家而言出境觀光會造成外匯損耗，國內觀光對外匯的創造效益不明顯，而入境觀光則是外匯的創造者，例如當日本觀光客入境台灣消費後便會對台灣直接產生外匯收入，因為這種觀光消費就是台灣一種就地的「出口貿易」，對日本而言則是屬於出境觀光而會產生外匯損耗。另一方面，入境觀光兌換的匯率要遠優於外貿出口的匯率，原因一方面是外貿過程中常有貿易壁壘的存在，另一方面則是外貿中必然有關稅的損耗，因此入境觀光可以說是創匯效果最佳的工具。

當觀光產業發展的速度越快與規模越大時，創造外匯的效果也越顯著，這種效果尤其在開發中國家最為明顯，例如二次大戰後的馬歇爾計畫，即以發展旅遊事業使歐洲國家獲得大量外匯而促進了經濟復甦，西班牙在二次大戰後也因發展旅遊事業而形成外匯之「盈餘」（favorable balance）與「順差」（surplus，或稱出

超），進而脫離了貧窮國家行列（陳思倫、宋秉明、林連聰，1998），台灣在當時也非常需要藉由觀光產業吸收外匯，因此大力發展入境觀光產業，誠如蔣中正先生當時所說「發展觀光事業主要是因觀光事業有助於經濟發展，亦即從其有助於反攻力量之充實著眼，絕不是苟安，更非為享樂」（楊正寬，2000）。

二、帶動其他產業發展

　　根據世界觀光組織的研究發現，與觀光業相關的服務行業共有十種，包括外貿服務業（購買、出售、出租）、分銷服務（如旅遊產品零售）、建築與工程服務、運輸服務、通訊服務、教育服務、環境服務、金融服務、健康與社會服務、娛樂文化與體育服務（程寶庫，2000），其中因觀光業而影響最大的行業是民航業、外貿業與建築業，因此當時台灣也希望藉由觀光業發揮火車頭的角色來引導這些行業的起飛。

三、外部經濟與乘數效果

　　所謂「外部性」又被稱之為「外部效果」（external effects）或「外溢效果」（spillover effects），在外部性其中包括所謂的外部利益（external benefits）亦即所謂的外部經濟（external economies），即當某一經濟行為的產生造成社會效益超過私人效益過大時，社會獲益會遠遠超過個人或企業的獲益，造成市場機能充分發揮，所決定的產量將比最適產量少。

　　基本上，觀光業所能形成的外部效益相當大，某個地方若開發成旅遊地，可以帶動相關產業的發展。例如宜蘭親水公園，除

　　了替旅館業、餐飲業帶來龐大的利潤外，許多民間廠商製造的紀念品也都帶來難以計數的商機。上述這些利潤當然不屬於親水公園所有，卻是該公園所創造出的外部經濟，因為這些利益已經很難計算出是哪些特定產業所能獨享，其影響層面所擴散的結果是周邊民眾整體收入的提升，以及政府稅收的增加。

　　另一方面，外國觀光客到台灣消費的費用，通常是先挹注到旅遊的基礎性行業，如旅館、旅行社、餐廳、遊樂場等，然後再流向旅遊輔助性行業，如大眾交通運輸業、計程車、洗衣店、特種行業等，最後再流到經濟的各部門，如興建旅遊設施與飯店的建築業、供應餐飲原料的蔬果業、提供交通工具製造的汽車商、提供文書處理的電腦廠商等。這種一再轉手的「輾轉性」經濟性流動，其轉手越多則經濟貢獻也越大，因為如此將可以直接增加國民就業機會與政府稅收。這種因為交易次數與循環次數的增加，而造成國家經濟發展幅度的提升，就是所謂的「乘數效果」（multiplier effect），或稱之為「衍生性（induced）效果」。

　　因此在當時外國觀光客在台灣消費之每一單元，在經濟上都可創造更大的經濟效益，Archer 與 Owen 就提出了所謂「旅遊者區域性乘數」（tourist regional multipliers），經過對於英國威爾斯地區的調查，發現旅館住宿的乘數為 1.25，也就是說旅遊者消費的每 1 英鎊中有 25 便士為此一地方扣除成本之後的收入淨值，因此當觀光客越使用這地方的服務與旅遊商品，則該地區所獲得的收入就越大（Pearce, 1982）。由此可見，旅遊產業對於一個國家 GDP 所產生之乘數效果相當具體。

四、增加民衆就業

依據世界旅遊暨旅行理事會（WTTC）的調查，一九九九年時旅遊業直接或間接提供了兩千萬個就業機會，占世界總雇傭職業的 8%，到二○一○年預計可提供就業機會約兩千五百四十萬個。而根據美國旅遊協會的統計，在一九八六年到一九九六年的十年間，美國旅遊產業創造了六百六十萬個就業機會，而間接工作機會甚至達到八百九十萬個，因此該協會認為如果沒有旅遊業的成長，美國失業率將會超過 5.6% 至 11.2%，而從**表** 1-4 也可以看出未來旅遊業對於增加就業上的幫助，其中以東亞地區的增長率最為顯著。由此可見旅遊業對於提供就業方面，具有非常正面的效果，事實上若干國家的就業幾乎完全依賴旅遊產業，例如牙買加旅遊業就達到全國總就業人口的四分之一（劉傳、朱玉槐，1999）。

Ahmed Smaoui 認為觀光對於就業機會的創造可以區分為直接與間接兩種（黃發典，1993），所謂直接增加的行業就是觀光事業的「基礎性行業」，例如：旅館、餐廳、土產店、旅行社、遊樂業、交通業等，這些行業會直接幫助觀光客達到觀光的目的；而間接增加的行業則是觀光事業的「輔助性行業」，如提供餐廳菜餚的菜販、興建飯店的建築工人等等，因此 Mcintosh 教授就認為這是觀光事業優於其他產業的一種「衍生的就業效果」（induced employment effects）（李秋鳳，1978）。根據世界觀光組織統計，觀光部門每直接增加一位服務人員，社會上就可增加五名相配套的間接服務人員（莫童，1999）。

由於觀光產業需要大量的人力來投入，所以是屬於勞力密集

性產業，許多工作都不是依靠機器或電腦所能代替的，因此可以創造大量的就業機會，無怪乎許多已開發國家如法國、美國與英國，雖然大力發展資本密集產業，加上工資昂貴也不適合發展勞力密集產業，但只有觀光是屬於「高報酬的勞力密集產業」，因此特別注重觀光的發展，而觀光業對於吸納剩餘勞動力也有以下特徵：

(一)當地勞動力受到青睞

一般觀光業者多會僱用當地民眾，除了對環境熟悉外，公司不必負擔食宿，當地民眾也因不必離鄉背井而減少流動率與社會問題。而且許多觀光資源都位居鄉村，使業者負擔的薪資成本較低，而鄉村民眾生性樸實也是原因之一。此外，許多具當地特色的表演也只能由當地人士擔綱，若由非原住民來表演其傳統歌舞，將讓觀光客大失所望。

(二)進入門檻甚低

許多觀光產業的工作並沒有太多學歷、年齡與性別的限制，例如：飯店的清潔工作、餐飲部門的服務生工作、景點的清潔與維護、紀念品的銷售等，只要具備相當的體力與服務熱誠就能擔任。

(三)小額資本即可創業

全世界的觀光景點，大多有當地民眾所建立的相關企業，例如台灣陽明山的炒野菜與土雞販售，都是小本經營，甚至是個人經營，這些小額經營能使當地民眾生活獲得充分改善。

(四)民眾獲利速度快

　　許多觀光景點只要觀光客蒞臨就有生意可做，不似過去農業生產從播種到收成往往曠日廢時，還得承擔天然災害的威脅。

　　因為上述四個因素，使得旅遊產業在開發中國家的發展獲得民眾的歡迎，因為民眾可以立即改善原本貧困的生活，特別是替農民找到了新的工作機會，誠如 Arthur W. Lewis 所述，低度開發國家通常是一種「二元經濟模型」（daul economy models），既具有一個現代化的交換部門，也具有一個本土而維持生存的部門，就後者來說就是勞動力的剩餘現象，其剩餘勞動力可用來代替「資本」，因此應該發展勞力密集產業，並使勞動力從農業部門逐漸轉出。基本上台灣當時相當缺乏服務業，觀光業成為少數可以提供大量工作機會的服務產業，並且可以快速改善民眾的生活。

　　基本上，一九五六年到一九七七年之所以台灣入境觀光發展蓬勃除了上述四個「目的」因素，還有其他「條件」因素：

一、搶搭美、日來台風潮

　　當時適逢美國參與越戰，大批美軍休假時群集台灣，使得台北之中山北路、天母一帶夜夜笙歌，觀光相關產業也蓬勃發展，一九六五年成立「美軍接待中心」。另一方面，日本因為經濟開始崛起，也逐漸開放出國觀光，當時距離日本最近而且價格較便宜的地方就是台灣，加上台灣治安良好，許多民眾能用日語溝通，因此吸引大批日本觀光客前來，時至今日，日本依然是台灣最大入境客源。

二、台灣是中國文化中心

當時台灣在政治上聲稱是「全中國唯一合法政府」，甚至長期是聯合國之常任理事國，在文化上則宣稱傳承中國文化道統，是中國文化的代表。而由於中國大陸在一九六六年正如火如荼的展開為期十年的文化大革命，使得傳統文化破壞殆盡，加上採取鎖國政策禁止外人進入。因此當時台灣即中國，全世界想要領略中華文化、品嚐中國美食、購買中國茶葉、學習中國語言與武術的外國人，只有來到台灣，台灣在全球的旅遊市場中「市場區隔」明顯。

三、物價低廉服務良好

台灣當時與其他西方國家或日本相較物價十分低廉，不論住宿、餐飲均是價廉物美，加上導遊、飯店服務人員在當時台灣社會可說是高所得者，因此素質整齊而服務良好。另一方面，台灣情色行業因為價格低廉也吸引了許多日本男性，黃春明先生的著名小說「莎喲娜啦‧再見」就是描述當時社會現象的深刻寫照。

四、商務旅客絡繹於途

一九五六年到一九七七年正值台灣經濟起飛的階段，由於台灣勞動成本與土地成本低廉，吸引大量外商前來投資設廠，這些商務旅客來到台灣由於是公務旅行，因此出手特別闊綽，對於台灣觀光經濟助益匪淺。

五、具有未開發之原始氛圍

　　台灣在當時屬於未開發邁向開發中國家的階段，鄉村地區仍然相當原始而落後，民眾則是質樸而親切，這種特殊氛圍吸引了許多西方人士前來，尤其許多研究中國農村與社會的學者，前來台灣進行田野調查。

六、政府積極介入與輔導

　　為積極推動入境觀光產業之發展，一九五六年台灣省政府成立「台灣省觀光事業委員會」，這是政府播遷來台後第一個觀光主管機構；同年「台灣觀光協會」亦成立，成為台灣推廣入境觀光的重要民間組織，時至今日仍然扮演重要角色。一九五七年台灣省政府公告「新建國際觀光旅館建築及設備要點」，以使台灣觀光硬體設備能與國際接軌而吸引更多觀光客。

　　一九六〇年交通部成立「觀光事業專案小組」，由層級較高之中央部會親自專責觀光事業的推廣工作。一九六八年行政院訂頒「加強發展觀光事業方案綱要」並成立「觀光政策審議小組」，將觀光事業的監督規劃進一步提升至行政院。一九六九年台灣省政府成立「台灣觀光事業督導會報」，以便隨時追蹤考核觀光事業之拓展；同年第一部觀光專責法令「發展觀光條例」公布實施，使得發展觀光得以「有法可循」而更趨健全。一九七二年交通部正式成立「觀光局」，成為管理全國觀光事業之專責機構（楊正寬，2000）。

一九七八年迄今之成熟階段

從一九七八年開始可以發現，台灣入境觀光人數成長趨緩，都呈現個位數成長，從產業發展循環理論來看代表進入成熟期，甚至一九九〇、一九九一、一九九三、一九九八、二〇〇一與二〇〇三年還出現負成長，顯示台灣入境觀光出現走向衰退期之隱憂。

根據世界觀光組織的統計數據顯示，二〇〇二年來台旅遊人數為 272 萬人次，僅占全球市場比重 0.4%，而即使以亞太旅遊市場的占有率來看，中國、香港及澳門三地所結合之「大中華旅遊圈」合計高達 45.6%，其次是馬來西亞占 10.1%，第三是泰國占 8.3%，台灣只有 2.1%，僅排名亞太區的第九名。另一方面，就國際旅遊收入來說，台灣二〇〇二年為 42 億美元而只占全球的 0.9%，占亞太地區旅遊總收入的 4.4% 而居第七位，低於鄰近的中國大陸、香港、澳門、泰國、馬來西亞、南韓、新加坡，甚至淪為四小龍之末（**表 1-2**）。

為何台灣的入境觀光會出現如此發展呢？其原因如下：

一、觀光業的重要性降低

隨著台灣經濟的快速發展，賺取外匯的途徑日益多元，其中出口產業的重要性大幅增加，使得觀光產業的重要性開始降低，而政府所重視之產業均以工業為主，例如：石化工業、電子產業、資訊產業、通信產業等，因此觀光產業並未成為政府大力扶

表 1-2　二〇〇二年亞洲地區入境觀光人數與收入統計表

主要 目的國	國際觀光客入境人數				國際觀光收入			
	(1000) 2002*	成長率(%) 01/00	成長率(%) 02*/01	百分比 (%) 2002*	(1000) 2002*	成長率(%) 01/00	成長率(%) 02*/01	百分比 (%) 2002*
亞太地區	131,295	5.1	8.4	100	94,697	1.2	7.7	100
澳洲	4,841	-1.5	-0.3	3.7	8,087	-9.8	6.1	8.5
中國	36,803	6.2	11.0	28.0	20,385	9.7	14.6	21.5
香港(中國)	16,566	5.1	20.7	12.6	10,117	5.0	22.2	10.7
印度	2,370	-4.2	-6.6	1.8	2,923	-4.0	-3.9	3.1
印尼	5,033	1.8	-2.3	3.8	-	-5.9	-	-
日本	5,239	0.3	9.8	4.0	3,499	-2.1	6.0	3.7
韓國	5,347	-3.3	3.9	4.1	5,277	-6.4	-17.2	5.6
澳門(中國)	6,565	12.4	12.4	5.0	4,415	16.8	17.9	4.7
馬來西亞	13,292	25.0	4.0	10.1	6,785	39.7	6.4	7.2
紐西蘭	2,045	6.9	7.1	1.6	2,918	4.2	25.0	3.1
菲律賓	1,933	-9.8	7.6	1.5	1,741	-19.3	1.0	1.8
新加坡	6,996	-2.8	4.0	5.3	4,932	-15.6	-2.9	5.2
台灣	2,726	-0.3	4.2	2.1	4,197	6.7	5.2	4.4
泰國	10,873	5.8	7.3	8.3	7,902	-5.5	11.7	8.3

植與輔導重視之產業。

二、中國大陸的崛起

　　過去中國大陸未開放觀光，台灣就是中國，是全球中國文化的中心，招牌醒目而市場區隔明確，一九七八年後中國大陸發展觀光，成為中國文化的正統。因此，歐美人士千里迢迢花費鉅資來到亞洲，當然首選文化中心的中國，這也就是為何以二〇〇二年來台旅客中，美洲地區只占 14.9% 而歐洲地區僅占 5.4% 的原因。

　　由於彼此文化與旅遊資源過於接近，因此中國大陸的崛起便成為台灣最大的競爭者，尤其是中國大陸從一九四九年建政到一九七六年文革結束，幾乎沒有旅遊產業，只有所謂的外事接待，而在改革開放之後卻快速發展，就入境旅遊創造外匯（以下簡稱創匯）而言一九八〇年在全球排名第三十四名，而入境過夜觀光客人數是第十八名，二〇〇二年時兩者同為全球第五名；一九七八年到二〇〇二年旅遊創匯由 2 億美元增加到 203.9 億美元，入境過夜觀光客人數由 71 萬人次增加為 3,680 萬人次，若再加上港澳地區，總計達近 6,000 萬人次，在全球排名竄升至第二。中國大陸成為全球前十大旅遊國中唯一的亞洲國家，並且為其中成長最快者。世界觀光組織（World Tourism Organization）預估，二〇二〇年時中國大陸將成為全球觀光客最多的地區，將有 1 億 7,000 萬人蒞臨。誠如圖 1-1 所示，兩岸之間入境觀光客人數之差距日益擴大。

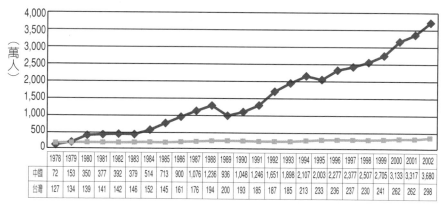

	1978	1979	1980	1981	1982	1983	1984	1985	1986	1987	1988	1989	1990	1991	1992	1993	1994	1995	1996	1997	1998	1999	2000	2001	2002
中國	72	153	350	377	392	379	514	713	900	1,076	1,236	936	1,048	1,246	1,651	1,898	2,107	2,003	2,277	2,377	2,507	2,705	3,133	3,317	3,680
台灣	127	134	139	141	142	146	152	145	161	176	194	200	193	185	187	185	213	233	236	237	230	241	262	262	298

圖 1-1　中國大陸與台灣入境人數比較圖

三、台灣定位不明

　　台灣從九○年代開始積極進行所謂「本土化」，包括政治與文化上的「去中國化」，以豎立自身的主體性。雖然台灣亟欲建立所謂的「台灣文化」，但事實上就觀光的角度而言並未成功，也就是台灣並沒有在同一時間建立自己新的市場區隔，雖然也有許多努力，但外國觀光客並不認同，時至今日外國人士參觀的最重要景點還是「中國特色」濃厚的故宮與中正紀念堂，其他發展出的新旅遊資源，例如：鶯歌陶瓷博物館、十三行遺址博物館等，都尚不具國際層次的吸引力。如此使得台灣的觀光定位出現混淆，台灣的自然旅遊資源固然秀麗，但與中國大陸的大山大水相較相形失色；台灣雖然四面環海卻無法如東南亞國家四季如夏；而台灣真正具有國際吸引力的故宮卻因「政治不正確」而無法成為宣傳主軸，因此如何讓外國人一想到台灣就有深刻而明確的印象實為最大挑戰。

四、台灣物價過高

　　台灣從九○年代以來，工資持續成長，而土地價格也在刻意炒作下水漲船高，加上物價不斷攀升，使得來台灣旅遊的費用相當昂貴，特別是飯店價格更是讓人吃驚。以日本觀光客為例，同樣天數的行程前往上海的費用只要台灣的二分之一至三分之二。另一方面，東南亞採取低價策略，使得台灣在價格上欠缺競爭力，加上台灣價格雖高但服務品質並未特別突出，因此外國人士自然增長有限。

第二節　台灣出境觀光發展階段

從一九七九年台灣正式開放民眾出國觀光，使得長期以來僅能進行國內旅遊的台灣民眾得以邁出國門，對於台灣觀光產業也產生了相當大的影響，以下分別從三個階段加以敘述：

一九八〇至一九八六年之初始階段

一九八〇年至一九八六年為出國觀光的初始階段，這一時期如**表 1-3** 所示，出境觀光人數維持 20% 以下的穩定成長，由於開放之初出國旅遊價格甚高而仍屬奢侈性消費，加上一般民眾知識有限，對於出國仍多有疑慮，因此未見到迅速成長之勢。當時出國旅遊民眾多以東南亞地區為主，而且一次行程造訪多國，例如「新馬泰」最為普遍，即新加坡、馬來西亞、泰國，許多人第一次出國的經驗即為此。

一九八七至一九九二年之成長階段

這一段時期可以發現，台灣民眾出國觀光人數呈現快速增長之勢，除一九九一年之外大多呈現 20% 以上的成長率，其原因如下：

一、開放民眾赴大陸探親

　　一九八七年政府正式開放民眾赴大陸探親，這對於台灣出境旅遊來說可說是歷史性的一年，因為自此之後，台灣出境觀光市場大幅向中國大陸傾斜。原本只是開放一九四九年來台之大陸籍老兵回鄉探親，但是逐漸演變成一般民眾赴大陸觀光，九〇年代後許多台商前往大陸投資設廠，使得商務旅客又大幅增加，因此時至今日成為台灣出境觀光人數最多之地區，以二〇〇二年為例台灣總出境人數為 731 萬人次，根據中國大陸國家旅遊局統計台灣進入中國大陸的旅遊人數達 366 萬人次，為僅次於港澳的第二大入境地區，進入大陸人數幾乎占總出境人數的二分之一。

二、享受經濟奇蹟成果

　　經過三十年的打拼與奮鬥，台灣創下了舉世欽羨的「台灣奇蹟」，成為亞洲經濟四小龍，因此此時台灣正享受經濟奇蹟後的豐碩果實，出國觀光成為一般民眾可以負擔之享受，加上旅行社如雨後春筍般增加，而相關產品亦紛紛出籠，使得出國旅遊風氣興盛。當時台灣民眾出國旅遊出手闊綽，購物毫不手軟，因此贏得「台灣錢淹腳目」之封號。

三、日本與美國市場發展快速

　　當時出國地區，除中國大陸與東南亞依舊熱門外，日本成為重要市場，由於台灣曾為日本殖民長達五十年，一般老一輩本省

籍民眾對日本有親切感,加上當時一般民眾認為日本是先進國家,家電用品與藥品品質精良,以及青少年開始有所謂「哈日風」,對於日本流行時尚文化趨之若鶩,因此使得赴日旅遊快速發展。另一方面,前往美國市場也相當蓬勃,由於國府遷台後與美國關係密切,美國文化對一般民眾並不陌生,因此赴美旅遊也相當受到歡迎,特別是美西地區。

一九九三年至今之成熟階段

從一九九三年開始如**表 1-3** 所示,出境觀光人數之成長趨緩,大多為 10% 以下之成長,甚至出現負成長現象,其原因如下:

一、成熟期之發展現象

在經過成長期之快速增長階段後,由於有能力出國觀光的民眾大多已經有過經驗,在新鮮感逐漸消退的情況下使得增長趨緩,而進入成熟市場的階段,這相當符合產業發展之相關理論,但出現負成長卻是一項值得關注的警訊,是否顯示台灣出境旅遊走向衰退期則值得注意。

二、台灣經濟出現低迷

台灣經濟從二○○○年後出現低迷,股市一蹶不振,直接衝擊到的是仍屬於奢侈消費的出國旅遊,因此從二○○一年開始成

表 1-3　歷年台灣民眾出國人數統計表

年別	人數	成長率 %	指數(1991=100)	觀光外匯支出(美元)
1980	484,901	—	14.4	—
1981	575,537	18.7	17.1	—
1982	640,669	11.3	19.0	—
1983	674,578	5.3	20.0	—
1984	750,404	11.2	22.3	—
1985	846,789	12.8	25.2	—
1986	812,928	-4.0	24.2	—
1987	1,058,410	30.2	31.4	—
1988	1,601,992	51.4	47.6	—
1989	2,107,813	31.6	62.6	—
1990	2,942,316	39.6	87.4	—
1991	3,366,076	14.4	100.0	—
1992	4,214,734	25.2	125.2	—
1993	4,654,436	10.4	138.3	—
1994	4,744,434	1.9	140.9	7,885,000,000
1995	5,188,658	9.4	154.1	7,149,000,000
1996	5,713,535	10.1	169.7	6,493,000,000
1997	6,161,932	7.8	183.1	5,670,000,000
1998	5,912,383	-4.0	175.6	5,050,000,000
1999	6,558,663	10.9	194.8	5,635,000,000
2000	7,328,784	11.7	217.7	6,376,000,000
2001	7,189,334	-1.9	213.6	6,379,000,000
2002	7,319,466	1.8	217.4	6,963,000,000
2003	5,923,072	-19.1	176.0	

長相當有限，而從**表**1-3與1-4可以發現，不論觀光外匯支出或是出國旅行支出從一九九三年後都未見增長。另一方面，由於台灣經濟不景氣，旅行業者為求刺激需求紛紛削價競爭，使得團費不斷下降，這也是觀光外匯支出與出國旅行支出未見增加之原因。

三、國際恐怖與疾病事件頻傳

近年來國際恐怖事件頻傳，例如美國紐約所發生的九一一攻擊事件就造成巨大傷亡，造成觀光客裹足不前；另一方面國際傳染疾病造成全球旅遊業極度浩劫，包括狂牛症、SARS、禽流感等，使得台灣民眾對於出境觀光心懷憂慮，如**表**1-3所示，二○○三年出境觀光人數大幅減少就是因為SARS疫情所致。

四、台灣出現嚴重觀光外匯入超

如**表**1-3與**表**1-4可以發現，以二○○一年為例，台灣觀光外匯收入是39億美金，但觀光外匯支出卻高達73億美金，顯示收入不及於支出的一半，而呈現嚴重的外匯入超現象，這並非一個國家發展觀光的正常現象，通常外匯收支應該差距有限才是，這顯示台灣民眾積極出國參加旅遊活動，但外國人士卻對於來台旅遊興趣缺缺。

表 1-4 台灣觀光外匯收支統計表

年別	觀光外匯收入		出國旅行支出	
	金額(百萬美元)	成長率	金額(百萬美元)	成長率
1979	919	-	898	-
1980	988	7.5%	594	-33.9%
1981	1080	9.3%	878	47.8%
1982	953	-11.8%	1043	18.8%
1983	990	3.9%	1229	17.8%
1984	1066	7.7%	2012	63.7%
1985	963	-9.7%	1999	-.6%
1986	1333	38.4%	1840	-8.0%
1987	1619	21.5%	2640	43.5%
1988	2289	41.4%	4030	52.7%
1989	2698	17.9%	4922	22.1%
1990	1740	-35.5%	4984	1.3%
1991	2018	16.0%	5678	13.9%
1992	2449	21.4%	7279	28.2%
1993	2943	20.2%	7585	4.2%
1994	3210	9.1%	7618	.4%
1995	3286	2.4%	8457	11.0%
1996	3636	10.7%	8152	-3.6%
1997	3402	-6.4%	8198	.6%
1998	3372	-.9%	7331	-10.6%
1999	3571	5.9%	7398	.9%
2000	3738	4.7%	8107	9.6%
2001	3991	6.8%	7319	-9.7%

第三節　台灣國內旅遊發展階段

　　台灣隨著經濟快速發展，一般民眾對於國內旅遊的需求也快速增加，基本上其發展可以區分為以下三個階段，分別敘述如下：

一九五〇至一九六〇年代之初始期

　　一九五〇年代台灣正處於風雨飄搖之際，政府剛剛播遷來台，韓戰爆發後全球局勢動盪，兩岸之間軍事對峙，「反攻大陸」成為全國奮鬥目標，旅遊活動被視為奢靡的象徵，因此必須與強身健體、愛國反共等正面議題相連結，例如：健行活動、自強活動等。另一方面，民眾生活普遍困苦，台灣經濟剛從戰後逐漸恢復，因此民眾也無多餘經濟能力參與相關活動。

　　一九六〇年代台海局勢趨於穩定，觀光被視為正當休閒活動，一九六六年「台灣省風景名勝地區管理辦法」正式實施，顯見政府已經開始由原本的保留態度轉為支持鼓勵；一九六九年交通部公布「觀光地區遊樂設施安全檢查辦法」，同年台灣省政府亦公布「台灣省海水浴場管理規則」，則顯示政府開始積極針對旅遊相關設施進行管理。此外，由於民眾生活較為安定，經濟也獲得相當改善，因此國內觀光開始發展。

一九七○至一九八○年代之成長期

　　七○年代，台灣經濟在出口導向的發展目標下逐漸茁壯，中小企業紛紛成立，一般民眾生活水準也大幅提升，使得國內旅遊需求大幅增長，相關設施如旅館、旅行社、餐廳等都大幅增加。許多機關、企業、團體、學校都會定期舉辦團體旅遊，由於當時私家車仍屬奢侈財，大眾交通工具並不便利，因此一般民眾也多以團體旅遊搭乘遊覽車方式參加國內觀光，使得國內觀光發展達到最高峰。一九七二年「墾丁森林遊樂區」正式成立，象徵政府單位開始主動規劃與提供休閒遊憩場所；一九七九年「風景特定區管理規則」發布，則顯示政府對於風景區的管理更為積極。

　　由於國內旅遊需求大增，使得八○年代政府開始提供更多之旅遊資源以滿足大眾所需，首先，一九八七年解除戒嚴，許多山地、海濱與軍事管制區獲得開放，對於增加遊憩資源的效果相當卓著；其次，一九八四年墾丁國家公園成立、一九八五與八六年玉山、陽明山與太魯閣國家公園相繼成立，使台灣旅遊資源的軟硬體均能與國際標準接軌；此外，一九八四年「東北角海岸風景特定區管理處」成立，一九八七年「東部海岸風景特定區管理處」成立，一九八九年舉辦「台北燈會」等等，都顯示政府積極拓展旅遊資源之用心。另一方面，隨著自用車輛的普及，從九○年代開始團體旅遊逐漸式微，取而代之的是個人或家庭旅遊盛行，而旅遊模式也由長天數之環島之旅轉變為短天數的區域旅遊。

一九九〇年代至今之挑戰期

從九〇年代至今，國內旅遊發展多元化，基本上朝向以下方向發展：

一、天災不斷造成景點破壞

一九九九年發生了「九二一大地震」，造成國內旅遊精華地區之南投縣與台中縣災情嚴重，許多旅遊地區至今並未完全修復；此外，由於森林遭致濫墾濫伐，高山滿布高冷蔬菜園、休閒渡假屋，使得每逢颱風來襲土石流都造成這兩個地區的直接傷害，許多著名旅遊景點如梨山、谷關都遭到破壞，也進而影響一般民眾參與國內觀光之意願。

二、各地節慶不斷但品質參差不齊

由於產業外移，台灣各地經濟發展出現瓶頸，因此從九〇年代開始台灣各縣市為求經濟發展積極發展觀光，為了提高知名度與吸引觀光客紛紛舉辦各種節慶活動，例如：宜蘭童玩節、屏東黑鮪魚季、彰化花卉博覽會等，其中有些活動相當成功，甚至具有國際水準，但多數卻有如大拜拜，而且活動內容缺乏創意而同質性高，交通混亂而缺乏配套，甚至淪為政治人物競選的政績代表而已。

三、休旅車盛行帶動鄰近旅行

　　九〇年代以來 RV 休旅車受到民眾歡迎，使得一般民眾藉此模式參加國內觀光，但與過去不同的是由於台灣住宿費用甚高，加上欠缺休旅車宿營基地，因此休旅車的活動多以跨越鄰近縣市之單日往返爲主，由長途跋涉的走馬看花，轉爲免去舟車之苦的深度旅遊，強調的是放鬆與休閒，以及與大自然的接觸。

四、國內旅遊費用過高

　　由於台灣勞動成本與土地成本過高，造成國內旅遊費用甚至凌駕於前往東南亞或香港之出境觀光，加上服務品質並未如價格般同步提升，使得若干民眾寧可出國也不願意參加國內觀光。

五、全面週休二日與國民旅遊卡實施

　　一九九八年公教人員實施隔週休二日，二〇〇一年全面實施週休二日，使得民眾休閒時間更爲完整，對於發展國內觀光產生直接效果。此外，二〇〇三年公教人員實施國民旅遊卡制度，對於過去允許補助公務人員出國旅遊的規定，改爲僅能補助國內旅遊，並且必須以國民旅遊卡消費以便「實報實銷」，這對於增進國內觀光需求亦有直接幫助，但因爲必須有所謂「異地、隔夜、非假日」的限制，使得許多公務員多有抱怨，甚至爆發多起公務員與業者勾結，以進行「眞刷卡、假消費」的不法事件。

六、泡湯養身受到歡迎

隨著健康養身觀念的日益普及,加上日本泡湯文化的推波助瀾,使得台灣國內旅遊的溫泉活動受到歡迎,從北到南的溫泉景點中各種泡湯設施如雨後春筍般出現,並且結合餐飲、渡假村、SPA 等服務。然而也因為成長膨脹,造成業者為爭奪有限之溫泉水源而糾紛不斷,甚至出現為求牟利不惜將溫泉混入地下水的問題,也有各種溫泉水回收使用的傳聞,而許多泡湯廢水流入河川也造成污染問題等,都受到大眾的關注。

第四節　當前台灣觀光政策與推廣模式

由於台灣入境觀光發展出現瓶頸,因此政府當前觀光政策就是以強化入境觀光發展為核心,這可以分成基本政策與具體作為兩方面來說明:

基本政策:觀光客倍增計畫

行政院在二○○二年「挑戰二○○八,國家發展重點計畫」中強調台灣要積極發展觀光業,不能因中國大陸在二○○八年申辦奧運而被邊緣化,因此積極推動「觀光 Double」的產業發展策略,希望在未來六年內達到「觀光客倍增」的目標,將目前每年

100 萬觀光客的人數提高為 200 萬。該計畫訂定二〇〇八年國際來台旅客成長目標為：

基本目標：以「觀光」為目的來台旅客人數，自目前約 100 萬人次，提升至 200 萬人次以上。

努力目標：在有效突破瓶頸、開拓潛在客源市場之作為下，達到來台旅客自目前約 260 萬人次成長至 500 萬人次。

為達此目標，今後觀光建設應本「顧客導向」之思維、「套裝旅遊」之架構、「目標管理」之手段，選擇重點、集中力量，有效地進行整合與推動。因此，採取的推動策略為：

一、整備現有套裝旅遊路線

以既有國際觀光旅遊路線為優先，進行觀光資源開發，全面改善軟硬體設施，訂定「景觀法」，改善環境景觀及旅遊服務，使其符合國際水準，其中包括：

1.北部海岸旅遊線。
2.日月潭旅遊線。
3.阿里山旅遊線。
4.恆春半島旅遊線。
5.花東旅遊線。

二、開發新興套裝旅遊路線及新景點

具有潛力的觀光資源採「套裝旅遊線」模式，視市場需要及能力，逐步規劃開發，這包括：

1.蘭陽北橫旅遊線。

2.桃竹苗旅遊線。

3.雲嘉南濱海旅遊線。

4.高屏山麓旅遊線。

5.脊樑山脈旅遊線。

6.離島旅遊線。

7.環島鐵路觀光旅遊線。

8.國家花卉園區。

9.雲嘉南濱海風景區。

10.安平港國家歷史風景區。

11.國家軍事遊樂園。

12.國立故宮博物院中南部分院。

13.全國自行車道系統。

14.國家自然步道系統。

三、建置觀光旅遊服務網

提供全方位的觀光旅遊服務，包括建置旅遊資訊服務網、推廣輔導平價旅館、建構觀光旅遊巴士系統及環島觀光列車，讓民間業者及政府各相關部門建立共識，以「人人心中有觀光」的態度，通力配合共同打造台灣的優質旅遊環境，同時規畫優惠旅遊套票，讓旅客享受優質、安全、貼心的旅遊服務。

四、國際觀光宣傳推廣

以「目標管理」手法，進行國際觀光的宣傳與推廣，就個別

客源市場訂定今後六年成長目標，結合各部會駐外單位之資源及人力，以「觀光」為主軸，共同宣傳台灣之美；同時，為擴大宣傳效果，並訂二○○四年為「台灣觀光年」、二○○八年舉辦「台灣博覽會」，以提升台灣之國際知名度。

五、發展會議展覽產業

為迎合全球化時代，加速我國國際化，及助益觀光產業發展，將發展會議展覽產業（MICE，meetings、incentives、conventions、exhibitions），以藉此拓展國際視野、提升國際形象，其具體作為如下：

 1.建立國際會展設施。
 2.成立獎勵機制。
 3.建構專業人才養成制度。

具體作為：強化對外宣傳

在具體作為方面包含四個部分，分別是：塑造台灣國際觀光新形象、辦理國際宣傳與推廣、簡化來台簽證程序與增加新型態旅遊模式，分別敘述如下：

一、塑造台灣國際觀光新形象

為塑造台灣為「觀光之島」的新形象，展現台灣熱情好客之

旅遊環境，觀光局設計觀光形象新圖誌"Touch Your Heart, Taiwan"
（圖1-2）及系列宣傳海報、歌曲、影帶，在電視、雜誌、巴士車
廂內、網站等刊登廣告，以擴大宣傳效益，直接打進一般民眾生
活空間，以提升觀光客來台意願。

二、辦理國際宣傳與推廣

這主要包括更新國際宣傳文宣品、邀請國外重要媒體及旅行
業者來訪、至外國舉辦各種推廣活動、加強南台灣旅遊推廣及促

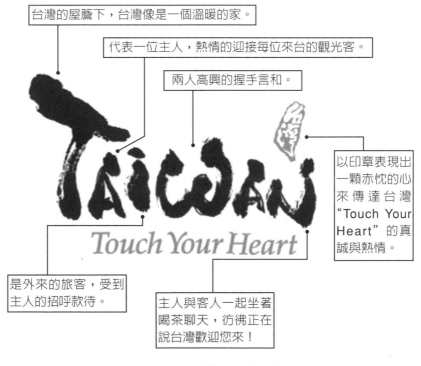

台灣的屋簷下，台灣像是一個溫暖的家。

代表一位主人，熱情的迎接每位來台的觀光客。

兩人高興的握手言和。

以印章表現出一顆赤忱的心來傳達台灣"Touch Your Heart"的真誠與熱情。

是外來的旅客，受到主人的招呼款待。

主人與客人一起坐著喝茶聊天，彷彿正在說台灣歡迎您來！

圖1-2　台灣形象新圖誌
資料來源：觀光局網站。

銷台灣水果、擴大參與重要的國際旅展等五項工作，分別敘述如下：

(一)更新國際宣傳文宣品

編印全新美食、溫泉、茶藝之旅及高雄、台中地圖等十六種中英日文版文宣品，以串聯的方式組成旅遊網。而為了加強台灣地區十二項大型地方節慶活動的宣傳，也印製了各月份的節慶海報及摺頁，分送國內交通出入場、站、旅客服務中心及駐外單位來宣傳推廣；此外，為提供動態宣傳效果，製作「台灣驚艷」影片及 VCD 向國內外宣傳。當前觀光局所編印製發之國際觀光宣傳推廣文宣如**表 1-5** 所示。

二○○二年國際觀光宣傳推廣經費兩億元，由觀光局依各目標客源市場特性擬訂宣傳推廣計畫，包括針對日本市場所推出的「阿茶」系列形象廣告、對港澳市場推出的「週末台灣見」宣傳計畫、對星馬市場推出「台灣超乎想像」及於歐美市場六大城市推展特殊主題旅遊等系列行銷活動等。此外，委託國際廣告公司在日本、港星及歐美地區利用平面與電子體進行整體形象的宣傳，

▲阿茶先生為台灣觀光形象代言

並且依據各市場特性，分別擬定不同的宣傳主題，相關具體作為與目標客群請參考**表 1-6** 並且分述如下：

1.日本市場

塑造「阿茶先生」為台灣觀光形象代言，以「阿茶家族」為日本代言人的原因和目標。由於日本民眾最愛台灣的腳底按摩、美食與茶藝等等，透過台灣阿茶，營造出一種悠閒的渡假氣氛，主要訴求對象則是鎖定二十到三十歲

表 1-5　台灣國際觀光宣傳推廣文宣一覽表

名稱	語文	目標市場
台灣旅遊風采 Taiwan Touring the Ilha Formosa	中、英、日	歐美、港星、日本
台灣觀光地圖 Taiwan Tourist Map	中、英	歐美、港星、日本
A Dragon's Hoard of Treasure Awaits	英、法、德	歐美
Taiwan Invites You to Walk Amongst Its Natural work of Art	英、法、德	歐美
Taiwan will Test Your Kung Fu	英、法、德	歐美
Taiwan, A Dragon's Hoard of Culture Awaits	英、法、德	歐美
Taiwan Island of a Thousand Gods	英、法、德	歐美
We Crossed Separate Seas To Meet In Taiwan	英、法、德	歐美
台灣地景 Taiwan Scenery	中	港星
Touch Taiwan	英、法、德、中、日	歐美、港星、日本
台灣十二項節慶活動海報	中、英、日	歐美、港星、日本
台灣十二項節慶活動摺頁	中、英、日	歐美、港星、日本
台北美食指南	中、英、日	歐美、港星、日本
台灣觀光形象海報		歐美
台灣旅遊地圖	中、英、日	歐美
台灣自助旅遊地圖	中、英	歐美
溫泉之旅	韓	韓國
戰地之旅（金、馬）	英	歐美

表 1-6　台灣對外推廣宣傳情況一覽表

市場	推廣主題	目標對象
日本	以「阿茶家族」為主軸。	年輕女性、特殊興趣（登山、賞鳥、潛水）中高年銀髮族、修學旅遊、包機市場。
香港	體驗本土特色文化。	再訪客源、針對年輕族群設計週末休閒之旅、修學旅行。
星馬	台灣自然與人文之美。	華人、銀髮族二度蜜月、修學旅遊。
韓國	體驗精緻中華文化。	大專生來台研習中文、商務旅客、特殊興趣（高爾夫、登山、宗教）。
美國	Touch Your Heart, Taiwan 為主軸，塑造台灣觀光之島形象。	商務旅客、大陸旅美人士、特殊興趣旅行（生態、武術、文化等）、爭取過境旅客、郵輪市場。

的日本年輕女性。因此，阿茶廣告活動之目標即為縮短日本旅客來台之心理距離，並讓日本人瞭解台灣魅力，進而產生「去一下台灣」、「日本疲勞、台灣有效」的念頭。

2.香港及星馬市場

　　以「台灣超乎想像」為題，體驗本土特色，宣傳台灣自然與人文之美。

3.歐美市場

　　以"Touch Your Heart, Taiwan"為主軸，塑造台灣為生態觀光之島，透過台灣高山景觀、太魯閣峽谷、黑面琵鷺過多等，藉此吸引更多喜愛生態旅遊的歐美人士。

(二)邀請國外重要媒體及旅行業者來訪

　　邀請國外媒體來台採訪新景點及遊憩設施，藉由他們對台灣的認識報導促進國際間對台灣的瞭解並進而前來觀光。同時也邀

請觀光業者來台視察旅行，瞭解台灣觀光環境，以促銷新遊程。另一方面，透過每年舉辦之「台北國際旅展」，邀請各國記者與業者參與，以加強觀光旅遊之對外行銷。

(三)至外國舉辦各種推廣活動

觀光局結合國內的觀光旅館，以房價五折方式優惠五個月，藉以吸引國外旅客來台觀光。也前往香港及新加坡辦理「台灣風情小吃之夜」；日本方面，聘請書畫、琴藝、茶藝、台灣小吃專家前往東京、名古屋、大阪等地推廣。基本上，當前重要國際觀光推廣活動如**表**1-7。

(四)加強南台灣旅遊推廣及促銷台灣水果

為促進南台灣觀光發展，以及推廣港澳居民第二次來台簡化入境手續措施，由旅行社包裝、行銷南台灣觀光行程，並針對由小港機場離境的港澳團體致贈當令水果禮盒，且主動於當地媒體進行廣告宣傳。

(五)擴大參與重要的國際旅展

為展現台灣發展觀光的決心，擴大參與重要的國際旅展，例如：東京旅展、大阪旅展、香港旅展、柏林旅展、倫敦旅展等

三、簡化來台簽證程序

藉由簡化來台簽證手續，以增加國外旅客來台觀光意願，如**表**1-8所示包括開放免簽證與落地簽證。

表 1-7　台灣對外國際觀光推廣活動一覽表

活動名稱	地點	活動內容
Touch Your Heart, Taiwan 促銷推廣活動	日本福岡、東京	以「台灣風情小吃」為主題與配合木雕表演及原住民歌舞。
台灣觀光新形象發表會	東京	「阿茶先生」首次曝光，由他擔任台灣觀光代言人，指引日本旅客瞭解台灣的魅力。
日本世界旅行博覽會	橫濱	針對日本消費者進行促銷推廣，以「阿茶」代言人，配合美食、腳底按摩、茶藝等設計展出。
日本東北地區來台觀光宣傳推廣活動	盛岡市、仙台市	針對地方促銷達成雙向交流包機業務，以美食小吃、文藝表演來促銷。
修學推廣說明會	日本關東、中部、大阪	
香港旅展及星馬推廣活動	香港、星馬	
倫敦旅展	倫敦	宣傳台灣觀光及增進國際觀光交流活動，也藉此全球性專業旅展，掌握觀光旅遊市場現況，並主動爭取與創造商機。

四、增加新型態旅遊模式

發展與增加新型態之旅遊模式，可以吸引新的入境觀光客源，並且能夠創造新的議題，以有利於對外宣傳：

(一)爭取國際會議來台召開

國際會議的來台召開，可讓世界各國更加認識台灣，更可為

表 1-8　外國人來台免簽證及落地簽證之國家統計表

適用國家		停留期限
免簽證	澳大利亞、奧地利、比利時、加拿大、哥斯大黎加、芬蘭、法國、德國、希臘、義大利、日本、韓國、列支敦斯登、盧森堡、馬來西亞、荷蘭、紐西蘭、挪威、葡萄牙、新加坡、西班牙、瑞士、瑞典、英國、美國、文萊、丹麥、愛爾蘭、冰島、馬爾地、摩納哥	三十天
落地簽證	捷克、匈牙利、波蘭	三十天

地方帶來經濟效益。其中，會議（展）專業人才扮演著重要的角色，為增強這方面的人才，政府舉辦了「會議專業人才培訓班」，並且制定「推動國際會議來台舉辦獎勵補助要點」，希望藉此提升台灣舉辦國際會議的能力及機會。如此將進而提升台灣的國際競爭力，將台北當作國際會議中心，吸引跨國公司將總部或區域營運中心設於台北。

(二)推廣修學旅行

所謂修學旅行，就是指學校與海外姊妹校結盟、推展學生之多元學習方法或藉觀光拓展國際視野的一種方式。在學期間，由學校規劃接待外國教育旅行學生從事交流，輔導並協助學生前往國內外文教據點等進行參訪，此既為學校推廣學生國際理解教育活動之一環，又能經由與當地國家學生進行交流，提升學生對不同文化的認識，增廣國際友誼。因此，台灣積極邀請日本專辦修學旅行之旅行業者及教職員來台進行視察之旅，以利拓展此一市場，並在日本修學觀光月刊中刊登廣告與專欄介紹台灣。

第二章
台灣觀光行政組織與主管機構

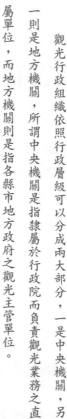

觀光行政組織依照行政層級可以分成兩大部分，一是中央機關，另一則是地方機關，所謂中央機關是指隸屬於行政院而負責觀光業務之直屬單位，而地方機關則是指各縣市地方政府之觀光主管單位。

推動一個國家觀光產業的發展，政府機關扮演著相當重要的主導性角色，因此本章將介紹台灣之觀光行政體系與組織架構，以及不同旅遊資源之業務主管體系。

第一節　台灣觀光行政體系與組織

觀光行政組織依照行政層級可以分成兩大部分，一是中央機關，另一則是地方機關，所謂中央機關是指隸屬於行政院而負責觀光業務之直屬單位，而地方機關則是指各縣市地方政府之觀光主管單位。

中央機關

如圖 2-1 所示，屬於中央層級的觀光行政機關包括行政院觀光發展推動委員會，以及交通部觀光局，分別敘述如下：

一、行政院觀光發展推動委員會

為有效整合觀光事業之發展與推動，行政院於二○○二年七月二十四日提升跨部會之「行政院觀光發展推動小組」為「行政院觀光發展推動委員會」，由行政院長擔任召集人，交通部部長為執行長，觀光局負責幕僚作業，各部會首長及業者、學者為委員。所有與觀光業務相關之單位，包括農委會（森林遊樂區）、退

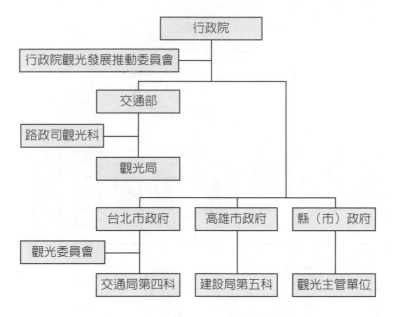

圖 2-1 台灣觀光行政體系圖

輔會（農場、林場）、內政部營建署（國家公園）等都包含在內。

二、交通部觀光局

　　我國觀光事業於一九五六年開始萌芽，一九六〇年九月奉行政院核准於交通部設置觀光事業小組，一九六六年十月改組為觀光事業委員會，一九七一年六月再改組為觀光事業局，一九七二年十二月二十九日正式成立交通部觀光局，綜理規劃、執行並管理全國觀光事業之發展。

　　如圖 2-2 所示，目前交通部觀光局下設：企劃、業務、技術、國際、國民旅遊等五個組及祕書、人事、會計、政風四個室；為加強來華及出國觀光旅客之服務，先後於桃園及高雄設立

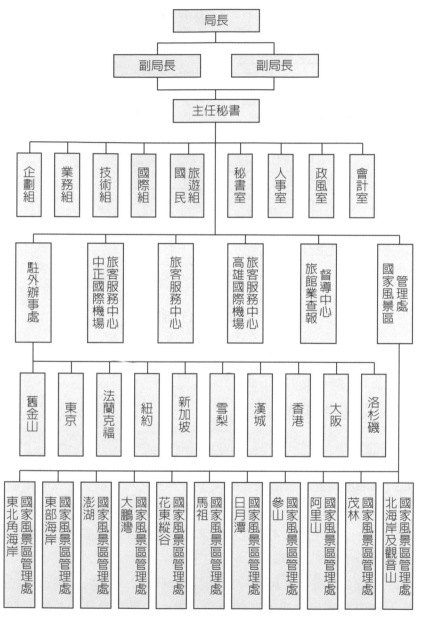

圖 2-2　交通部觀光局組織圖

「中正國際機場旅客服務中心」及「高雄國際機場旅客服務中心」，並於台北設立「觀光局旅遊服務中心」及台中、台南、高雄服務處；另為直接開發及管理國家級風景特定區觀光資源，成立「東北角海岸國家風景區管理處」、「東部海岸國家風景區管理處」、「澎湖國家風景區管理處」、「大鵬灣國家風景區管理處」、「花東縱谷國家風景區管理處」、「馬祖國家風景區管理處」、「日月潭國家風景區管理處」、「參山國家風景區管理處」、「阿里山國家風景區管理處」、「茂林國家風景區管理處」及「北海岸及觀音山國家風景區管理處」；為輔導旅館業及建立完整體系，設立「旅館業查報督導中心」；為辦理國際觀光推廣業務，陸續在舊金山、東京、法蘭克福、紐約、新加坡、雪梨、洛杉磯、漢城、香港、大阪等地設置駐外辦事處。至二〇〇二年度為止法定編制員額為 204 人，預算職員 149 人；而所屬十一個管理處編制員額 682 人，預算員額 317 人。

　　由於行政院觀光發展推動委員會為一任務編組單位，並不是如行政院經濟建設委員會、文化建設委員會等為常設組織，加上院長雖為該委員會負責人但因任務繁忙無法事必躬親，因此觀光發展推動委員會固然位階甚高，但是屬於「協調機構」，真正的「執行機構」還是交通部觀光局。所以交通部觀光局可以說是當前中華民國主管觀光相關事務的最高行政機關，其法定職權如下：

　　1.觀光事業之規劃、輔導及推動事項。
　　2.國民及外國旅客在國內旅遊活動之輔導事項。
　　3.民間投資觀光事業之輔導及獎勵事項。
　　4.觀光旅館、旅行業及導遊人員證照之核發與管理事項。
　　5.觀光從業人員之培育、訓練、督導及考核事項。

6.天然及文化觀光資源之調查與規劃事項。

7.觀光地區名勝、古蹟之維護，及風景特定區之開發、管理事項。

8.觀光旅館設備標準之審核事項。

9.地方觀光事業及觀光社團之輔導，與觀光環境之督促改進事項。

10.國際觀光組織及國際觀光合作計畫之聯繫與推動事項。

11.觀光市場之調查及研究事項。

12.國內外觀光宣傳事項。

13.其他有關觀光事項。

另一方面，交通部觀光局各下屬單位之職權如下：

(一)企劃組

1.年度施政計畫之釐訂。

2.觀光法規之審訂、整理、編撰。

3.觀光市場調查、研究，觀光統計資料之蒐集、分析、彙編。

4.各項觀光計畫之研擬及執行之管考。

5.電腦資訊業務。

6.行政院觀光發展推動委員會幕僚作業。

(二)業務組

1.觀光旅館業、旅行業及領隊、導遊人員之管理輔導。

2.觀光旅館業、旅行業執照之核發。

3.旅行業導遊與領隊人員甄訓及觀光從業人員培訓。

4.推廣國人國內旅遊。

5.觀光社團業務之輔導推動。

6.輔導民間團體舉辦台北中華美食展活動。

(三)技術組

1.觀光資源之調查規劃。

2.風景特定區等級評鑑。

3.國家級風景特定區規劃、開發建設。

4.國家級風景特定區經營管理之督導。

5.地方觀光遊憩地區規劃、整建及公共設施工程協助。

6.觀光及遊樂地區經營管理與安全維護督導考核。

7.近岸海域遊憩活動推展。

8.配合辦理創造城鄉新風貌。

9.國際觀光旅館建築與設備標準之審核。

10.獎勵民間投資重大觀光遊憩設施之推動及審核。

(四)國際組

1.整合我國觀光資源開發觀光產品。

2.製發各式觀光文宣品。

3.建立及維護國外文宣體系。

4.主辦及輔導相關團體辦理國際觀光推廣活動。

5.聯合民間業界辦理國際觀光推廣活動。

6.推動國際觀光公關事宜。

7.負責與觀光局駐外辦事處之聯絡事宜。

8.協助爭取及舉辦國際會議來華舉行。

9.處理國外旅行團在國內旅遊相關事宜。

10.辦理台灣燈會。

(五)國民旅遊組

1.觀光遊樂設施興辦事業計畫之審核及證照核發事項。

2.海水浴場申請設立之審核事項。

3.觀光遊樂業經營管理及輔導事項。

4.海水浴場經營管理及輔導事項。

5.觀光地區交通服務改善協調事項。

6.國民旅遊活動企劃、協調、行銷及獎勵事項。

7.地方辦理觀光民俗節慶活動輔導事項。

8.國民旅遊資訊服務及宣傳推廣相關事項。

9.其他有關國民旅遊業務事項。

(六)旅館業查報督導中心

1.督導地方觀光單位執行旅館業管理與輔導工作,提供旅館業相 關法規及旅館資訊查詢服務,維護旅客住宿安全。

2.辦理旅館經營管理人員研習訓練,提升旅館業服務水準。

(七)旅遊服務中心

1.提供國內外觀光諮詢服務。

2.國內外觀光旅遊資訊之蒐集、管理與提供。

3.辦理觀光宣導教育工作。

4.協助辦理觀光從業人員培訓。

5.提供場地及軟硬體設備,輔導旅行業辦理出國觀光團體行前說明會。

(八)中正與高雄國際機場旅客服務中心

 1.提供旅遊相關資訊。

 2.指引通關與答詢航情。

 3.處理申訴與協助聯繫。

 4.其他服務。

地方觀光行政組織

 有關地方政府之觀光行政組織，如**表 2-1** 所示，在地方自治法施行之後，目前呈現比較多元的情況，以院轄市來說則分別於台北市政府交通局設第四科，高雄市政府建設局設第五科；現因觀光事業重要性日增，各縣市政府相繼提升觀光單位之層級，目前已有金門、南投、澎湖等縣政府成立觀光局，台中縣政府成立交通旅遊局，宜蘭縣、花蓮縣政府成立工商旅遊局，台東縣政府成立觀光及城鄉發展局掌理觀光相關業務，至於其他縣市之觀光主管單位有的隸屬交通局，有的則隸屬建設局。

 另一方面，台北市政府有鑑於其觀光主管機構行政層級過低，加上台北市亟欲發展觀光產業，因此另外成立「台北市觀光委員會」，辦理協調整合推動台北市觀光事業，由市長擔任召集人。

表 2-1　各縣市政府觀光主管機構一覽表

行政機關單位	地址	電話
台北市政府交通局四科	台北市市府路 1 號	TEL：(02)2725-6901 FAX：(02)2758-5041
高雄市政府建設局五科	高雄市苓雅區四維三路 2 號 9 樓	TEL：(07)331-6040 FAX：(07)331-6202
建設局觀光技術課、觀光行銷課	台北縣板橋市中山路一段 161 號	TEL：(02)2968-3065 FAX：(02)2967-0755
基隆市政府建設局觀光課	基隆市中正區義一路 1 號	TEL：(02)2427-4830 FAX：(02)2428-0138
宜蘭縣政府工商旅遊局	宜蘭縣宜蘭市縣政北路 1 號	TEL：(03)936-4567 FAX：(03)936-2240
桃園縣政府觀光行銷局	桃園縣桃園市縣府路 1 號	TEL：(03)337-9832 FAX：(03)331-4011
新竹縣政府建設局觀光課	新竹縣竹北市光明六路 10 號	TEL：(03)551-8101 FAX：(03)551-2821
新竹市政府交通局觀光旅遊課	新竹市中正路 120 號	TEL：(03)522-0045 FAX：(03)522-0240
苗栗縣政府工務旅遊局	苗栗縣苗栗市縣府路 100 號	TEL：(037)331-497 FAX：(037)328-905
台中縣政府交通旅遊局	台中縣豐原市中興路 136 號	TEL：(04)2515-2579 FAX：04)2525-1622
台中市政府新聞局觀光遊憩課（原為交通旅遊局）	台中市中區民權路 99 號	TEL：(04)2222-1436 FAX：(04)2224-7914
南投縣政府觀光局	南投縣南投市南崗一路 300 號	TEL：(049)223-2380 FAX：(049)220-1777
彰化縣政府城鄉發展局觀光課	彰化縣彰化市中山路二段 416 號	TEL：(04)723-7650 FAX：(04)725-3834
雲林縣政府建設局觀光課	雲林縣斗六市雲林路二段 515 號	TEL：(05)533-6104 FAX：(05)534-2463
嘉義縣政府觀光旅遊局	嘉義縣朴子市山通路 7 號 2 樓	TEL：(05)379-9056 FAX：(05)366-1349

（續）表 2-1　各縣市政府觀光主觀機構一覽表

行政機關單位	地址	電話
嘉義市政府交通局觀光課	嘉義市民生北路 1 號	TEL：(05)229-4593 FAX：(05)229-4601
台南縣政府交通觀光局	台南縣新營市民治路 36 號	TEL：(06)635-3226 FAX：(06)632-9247
台南市政府交通局觀光發展課	台南市安平區永華路二段 6 號	TEL：(06)299-1111 FAX：(06)298-2800
高雄縣政府觀光交通局	高雄縣鳳山市光復路二段 132 號	TEL：(07)735-1066 FAX：(07)732-9412
屏東縣政府建設局觀光推展課	屏東縣屏東市自由路 527 號	TEL：(08)732-3180 FAX：(08)733-0968
澎湖縣政府觀光局	澎湖縣馬公市治平路 32 號	TEL：(06)926-1672 FAX：(06)926-4710
台東縣政府旅遊局	台東縣台東市中山路 276 號	TEL：(089)357-095 FAX：(089)335-349
花蓮縣政府觀光旅遊局	花蓮縣花蓮市府前路 17 號	TEL：(03)822-1711 FAX：(03)823-7213
福建省政府二組	金門縣金城鎮民權路 34 號	TEL：(082)320-195 FAX：(082)321-248
金門縣政府觀光局	金門縣金城鎮民生路 60 號	TEL：(082)324-174 FAX：(082)320-432
連江縣政府觀光局	連江縣馬祖南竿鄉介壽村 76 號	TEL：(0836)25125 FAX：(0836)25909

第二節 台灣觀光資源業務管理之體系與單位

由於歷史因素使然，使得目前台灣觀光資源之主管機關相當多元，也造成多頭馬車之現象，使得橫向聯繫較為困難，因此並不利於整體觀光資源的規劃與推動。

國家級風景特定區：交通部觀光局

一九八〇年代，政府為推廣正當休閒活動，開發與完善休閒遊憩空間，因此開始建立風景特定區。依據「風景特定區管理規則」的規定：

第四條：風景特定區依其地區特性及功能劃分為國家級、直轄市級及縣 （市）級二種等級，由交通部委任交通部觀光局會同有關機關並邀請專家學者組成評鑑小組評鑑之；其委任事項及法規依據公告應刊登於政府公報或新聞紙。

第五條：依前條規定評鑑之風景特定區，由交通部觀光局報經交通部核轉行政院核備後，由下列主管機關將其等級及範圍公告之。

一、國家級風景特定區，由交通部公告。

二、直轄市級風景特定區，由直轄市政府公告。縣（市）
　　級風景特定區，由縣（市）政府公告。

第六條：風景特定區經評定等級公告後，該管主管機關
得視其性質，專設機構經營管理之。

　目前我國共有十二個國家級風景區，隸屬於交通部觀光局，
並由其負責管理，分別如下：

1.東北角海岸國家風景區管理處。

2.東部海岸國家風景區管理處。

3.澎湖國家風景區管理處。

4.大鵬灣國家風景區管理處。

5.花東縱谷國家風景區管理處。

6.馬祖國家風景區管理處。

7.日月潭國家風景區管理處。

8.參山國家風景區管理處：八卦山、獅頭山、梨山。

9.阿里山國家風景區管理處。

10.茂林國家風景區管理處。

11.北海岸及觀音山國家風景區管理處。

12.雲嘉南濱海國家風景區。

　　至於直轄市風景區目前在實務上，台北市與高雄市並無，而
縣市級風景特定區，由於數量較多，僅舉出較為重要與知名度較
高之風景特定區以供參考，請參考**表** 2-2，縣市級風景特定區主
管機關為各縣市政府。

表2-2　縣市級風景特定區整理表

縣市別	縣市風景特定區	管理單位
宜蘭縣	蘇澳冷泉	蘇澳鎮公所
	冬山河風景特定區	宜蘭縣風景區管理所冬山河管理站
	棲蘭森林遊樂區	行政院退除役官兵輔導委員會
台北縣	烏來風景特定區	台北縣烏來風景特定區管理所
	野柳風景特定區	台北縣野柳風景特定區管理所
桃園縣	石門水庫風景特定區	經濟部水利處北區水資源局
苗栗縣	明德水庫風景特定區	苗栗農田水利會
台中縣	鐵砧山風景特定區	台中縣鐵砧山風景區管理所
	武陵農場	行政院輔導會武陵農場
	福壽山農場	行政院輔導會福壽山農場
南投縣	霧社風景特定區	南投縣風景區管理所
	清境農場	行政院輔導會清境農場
嘉義縣	嘉義農場	行政院輔導會嘉義農場
台南縣	尖山埤風景特定區	台糖新營總廠
	曾文水庫風景特定區	經濟部水利處南區水資源局
	烏山頭水庫風景特定區	嘉南農田水利會
	虎頭埤風景特定區	台南縣虎頭埤風景區管理所
高雄縣	澄清湖風景特定區	省自來水公司第七區管理處
屏東縣	琉球風景特定區	屏東縣琉球鄉公所
澎湖縣	林投風景特定區	澎湖縣湖西鄉公所

國家公園：內政部營建署

「國家公園」是指具有國家代表性之自然區域或史蹟。自一八七二年美國設立世界上第一座國家公園——黃石國家公園（Yellowstone）迄今，世界上已有約一百個國家或地區設立了近千座的國家公園。台灣地區自一九六一年推動國家公園與自然保育工作，如**表 2-3** 所示，迄今已相繼成立了墾丁、玉山、陽明山、

表 2-3　台灣國家公園一覽表

名稱	成立時間	面積（公頃）	資源特色	附註
墾丁	1984	33,268.65	珊瑚礁地形、熱帶魚類、貝類、熱帶森林。	是我國第一座成立的國家公園。
陽明山	1985	11,455	火山地形、動植物生態。	是台灣唯一擁有火山地形的國家公園，典型的高山型國家公園。
玉山	1985	105,490	多變的高山氣象與地質景觀、豐富的動植物生態、布農族與古道之人文史蹟。	
太魯閣	1986	92,000	大理岩峽谷景觀、高山地形及泰雅人文史蹟。	
雪霸	1992	76,850	水力、櫻花鉤吻鮭等保育動物、豐富的植物生態。	
金門	1995	3,780	歷史文化及戰役史蹟、鳥類自然資源。	以人文資源為主之國家公園。

太魯閣、雪霸、金門等六座國家公園，目前正在積極規劃東沙國家公園。

　　國家公園的性質不同於國家風景特定區，因為風景特定區是以提供休閒遊憩之服務為主，而國家公園之設立主旨則在於保護國家特有之自然風景、野生動植物及史蹟，並提供國民育樂及研究，因此當遊憩需求與環境保護產生衝突時，國家公園絕對是以後者為主要考量。基本上，國家公園的存在可達成下列四種功能：

　　1.提供保護性的自然環境。
　　2.保存生物多樣性。

3.提供國民遊憩及繁榮地方經濟

4.促進學術研究及環境教育

由於國家公園具有上述之專業性，加上有許多後續之開發、維護、保育之工程，因此其主管機構隸屬於內政部營建署，而非一般之觀光機關。

觀光遊樂業：觀光局國民旅遊組

所謂觀光遊樂業係指民間投資經營，以遊憩娛樂為主要性質的觀光行業，其中近年來為滿足消費者之需求，業者多花費鉅資投資機械遊樂設備，並形成具有特殊主題訴求之「主題樂園」，而其主管機關為交通部觀光局之國民旅遊組，當前台灣較具規模之遊樂區請參考**表** 2-4 。

海水浴場：觀光局國民旅遊組

台灣四面環海，具有發展水上活動之有利條件，因此海水浴場在夏日時期受到民眾之歡迎，目前之海水浴場以北部地區而言包括福隆海水浴場、翡翠灣海水浴場、沙崙海水浴場、洲子灣海濱遊樂區、新金山海濱游泳場、白沙灣海水浴場、新竹的新豐海水浴場、竹南崎頂海水浴場、宜蘭的頭城海水浴場等，中部地區則是以苗栗的通霄海水浴場、大甲大安濱海樂園較具規模；南部地區則以位於雲林縣四湖鄉的三條崙海水浴場、位於台南縣將軍

表 2-4 民營遊樂區一覽表

縣市別	遊樂區名稱	地址
基隆市	和平島公園	基隆市平一路 360 號
台北縣	雲仙樂園	台北縣烏來鄉瀑布路 1 之 1 號
	野人谷桃花源渡假村	台北縣平溪鄉新寮村 16 號
	八仙樂園	台北縣八里鄉下罟子 1 之 6 號
	海洋世界	台北縣萬里鄉港東路 167 之 3 號
	海王星遊艇樂園	台北縣萬里鄉港東路 162 之 17 號
	樂樂谷休閒中心	台北縣三峽鎮有木里 153 之 1 號
桃園縣	小人國	桃園縣龍潭鄉橫岡下 60 之 1 號
	龍珠灣渡假中心	桃園縣大溪鎮湳仔溝 20 之 1 號
	味全埔心觀光牧場	桃園縣楊梅鎮高榮里 3 之 1 號
新竹縣	六福村主題遊樂園	新竹縣關西鎮拱子溝 60 號
	金鳥海族樂園	新竹縣關西鎮錦山里 126 之 16 號
	小叮噹科學遊樂區	新竹縣新豐鄉上坑村坑仔口 102 之 1 號
	萬瑞森林樂園	新竹縣橫山鄉橫山村 23 號
	大聖渡假遊樂世界	新竹縣竹東鎮瑞峰里 45 號
新竹市	古奇峰育樂園	新竹市高峰路 306 號
苗栗縣	香格里拉樂園	苗栗縣造橋鄉乳姑山 15 之 3 號
	中國城遊樂世界 (台灣少林寺)	苗栗縣苑裡鎮石鎮里火炎山 1 號
	西湖渡假村	苗栗縣三義鄉西湖村西湖 11 號
	長青谷森林遊樂區	苗栗縣卓蘭鎮食水坑 78 號
台中縣	龍谷天然遊樂區	台中縣和平鄉東關路 1 段 138 號
	東勢林場	台中縣東勢鎮勢林街 6 之 1 號
	月眉育樂世界	台中縣后里鄉安眉路 115 號
台中市	亞哥花園	台中市民政里苧園巷 41 號
	東山樂園	台中市東山路 2 段 151 之 2 號
南投縣	杉林溪森林遊樂區	南投縣鹿谷鄉中正路 1 段 71 號
	九族文化村	南投縣魚池鄉金天巷 45 號
	泰雅渡假村	南投縣仁愛鄉互助村清風路 45 號
彰化縣	大佛風景區	彰化市溫泉路 31 號
	新百果山遊樂園	彰化縣員林鎮出水巷 15 之 30 號
	台灣民俗村	彰化縣花壇鄉三芬路 30 號
雲林縣	劍湖山世界	雲林縣古坑鄉大湖口 67 號

（續）表 2-4　民營遊樂區一覽表

縣市別	遊樂區名稱	地址
嘉義縣	觀音瀑布風景區	嘉義縣竹崎鄉文峰村溪心寮 1 號
	中華民俗村	嘉義縣中埔鄉社口村社口 1 號
	大嘉義主題樂園	嘉義市太保市中山路 1 段 64 號
台南縣	走馬瀨農場	台南縣大內鄉二溪村 60 號
	頑皮世界遊憩區	台南縣學甲鎮頂洲里頂洲 75-25 號
台南市	悟智樂園	台南市城北路 245 巷 160 號
高雄縣	大世界國際村	高雄縣岡山鎮蔡寮路 15 號
屏東縣	八大森林博覽樂園	屏東縣潮州鎮潮州路 800 號
	小琉球觀光潛水船	屏東縣東港鎮中正路 1 段 92 號
	小墾丁綠野渡假村	屏東縣滿州鄉中山路 205 號
花蓮縣	東方夏威夷遊樂園	花蓮縣秀林鄉水源村 1 之 9 號
澎湖縣	吉貝海上樂園	澎湖縣白沙鄉吉貝村 187 號

鄉的馬沙溝海水浴場與位於台南市的鯤鯓海水浴場頗負盛名。由於海水浴場之功能在於提供國內民眾水上遊憩之相關活動，因此主管機關為交通部觀光局之國民旅遊組。

高爾夫球場：行政院體育委員會

　　高爾夫球曾經被視為貴族運動，然而隨著高球場的快速增加、價格下降與民眾經濟水準的提高，目前有日益普及化的趨勢，過去高球場之申請與管理是由教育部，因為教育部亦主管全國之體育事務，而自從行政院成立體育委員會後，相關業務目前移交給體委會。由於高爾夫球場往往占地廣大，加上多屬山坡地，必須拔除樹木以維持廣大草坪，因此若對於水土保持未能多加注意，則相當容易造成土石滑落現象，加上必須大量噴灑農業

以維持綠草如茵，對於水源也造成嚴重威脅，因此當前對於核發高球場證照均相當嚴格。

文化資產：教育部、內政部、文化建設委員會

根據二〇〇〇年二月九日修改通過的「文化資產保存法」規定：

第三條：本法所稱之文化資產，指具有歷史、文化、藝術價值之下列資產：

一、古物：指可供鑑賞、研究、發展、宣揚而具有歷史及藝術價值或經教育部指定之器物。

二、古蹟：指依本法指定、公告之古建築物、傳統聚落、古市街，考古遺址及其他歷史文化遺蹟。

三、民族藝術：指民族及地方特有之藝術。

四、民俗及有關文物：指與國民生活有關食、衣、住、行、敬祖、信仰、年節、遊樂及其他風俗、習慣之文物。

五、自然文化景觀：指人類為保存歷史文化及保育自然之需要，而指定具有保存價值之自然區域、動物、植物及礦物。

六、歷史建築：指未被指定為古蹟，但具有歷史、文化價值之古建築物、傳統聚落、古市街及其他歷史文化遺蹟。

第四條：古物與民族藝術之保存、維護、宣揚、權利轉

移及保管機構之指定、設立與監督等事項,由教育部主管。

第五條:古蹟、民俗及有關文物之主管機關:在中央為內政部,在直轄市為直轄市政府,在縣(市)為縣(市)政府。

歷史建築之主管機關:在中央為行政院文化建設委員會;在直轄市為直轄市政府,在縣(市)為縣(市)政府。

第二十七條:古蹟依其主管機關,區分為國定、直轄市定、縣(市)定三類,分別由內政部、直轄市政府及縣(市)政府審查指定及公告之,並報內政部備查。

由上述說明可以發現文化資產共可分成三大部分,而分別由三個不同單位主管,其中歷史建築雖不如古蹟般悠久,但因具有歷史、文化價值,因此由文化建設委員會負責管理,以作為推動文化建設之工具。而古物與民族藝術因為具有教育意義,因此由教育部負責主管,而包括收藏古物之博物館,如史前博物館、台灣歷史博物館等,也都由教育部負責管理。至於古蹟,主管機關是內政部民政司的史蹟維護科,其職權如下:

1.關於古蹟保存法制研擬及法令解釋事項。

2.關於報列國定古蹟之審查、指定及公告事項。

3.關於古蹟保存維護之調查研究、綜合規劃及督導事項。

4.關於古蹟保存、發掘、修復及再利用計畫之審查及督導事項。

5.關於古蹟保存維護之宣揚及獎勵事項。

6.關於古蹟土地容積移轉之審查事項。

7.關於古蹟修復工程勞務主持人之審核登錄事項。

8.關於古蹟保存國際組織辦理活動及會議之參與及協助事項。

9.關於淡水紅毛城保存維護及經營管理事項。

10.關於民俗及有關文物保存維護之獎勵及督導事項。

　　如**表 2-5** 所示，目前各類型古蹟以台北市最多，台南市居次，台北縣第三，其中第一、二、三級古蹟為文化資產保存法第二十七條未修正前所指定之古蹟；而國定、省（市）定、縣（市）定古蹟則為一九九七年五月十四日總統令修正公布後指定之古蹟。

休閒農業：行政院農業委員會

　　隨著台灣加入世界貿易組織後，農產品必須開放進口，由於價格較低因此造成農業直接衝擊，為了使農民的生計得以維繫，主管農業之行政院農業委員會除積極鼓勵農民栽種高經濟價值作物外，也輔導農民推動休閒農業，如**表 2-6** 所示包含休閒觀光果園、農園、茶園、花卉園、菜園等，如此使農業能與觀光休閒相互結合，以擴大農民之經濟效益。

國家森林遊樂區：行政院農業委員會

　　台灣原本森林相當豐富，日據時期日本政府進行大規模之砍

表 2-5　台灣古蹟數量統計表

台縣市別	第一級	國定	小計	第二級	省（市）定	小計	第三級	縣（市）定	小計	合計	公有	私有
台北市	2	8	10	5	61	66	26		26	102	70	32
高雄市	1		1	2	4	6	5		5	12	5	7
台北縣	2		2	6		6	17	16	33	41	20	21
宜蘭縣						0	1	9	10	10	5	5
桃園縣				1		1	8	1	9	10	3	7
新竹縣	1		1			0	8	3	11	12	1	11
苗栗縣				1		1	3	2	5	6	1	5
台中縣				1		1	5	6	11	12	8	4
彰化縣	2		2	4		4	19	8	27	33	5	28
南投縣	1		1			0	11	2	13	14	8	6
雲林縣				1		1	4		4	5	0	5
嘉義縣	1		1	1		1	6		6	8	1	7
台南縣				1		1	5	8	13	14	2	12
高雄縣		1		1		1	7	11	18	20	7	13
屏東縣				3		3	10	1	11	14	5	9
花蓮縣						0	5		5	5	5	0
台東縣	2		2			0	1	1	2	4	3	1
澎湖縣	3	3	6	2		2	8	7	15	23	15	8
基隆市	1		1	1	1	2	3	1	4	7	7	0
新竹市				3	2	5	9	9	18	23	14	9
台中市				1		1	6	2	8	9	2	7
嘉義市						0	3	8	11	11	7	4
台南市	7		7	8	1	9	38	24	62	78	47	31
金門縣	1		1	7		7	13	12	25	33	6	27
連江縣				1		1	2		2	3	3	0
總計	24	12	36	50	69	119	223	131	354	509	250	259

註：截至二〇〇二年十二月三十一日止。

表 2-6　行政院農委會休閒農場參考名單一覽表

休閒農場	地址
飛牛牧場	苗栗縣通宵鎮通東里中正路 21 鄰 22 號 苗栗縣通宵鎮南和里 12 鄰 165 號
池上休閒農場	台東縣池上鄉萬安村 7 鄰 27 號
布農部落休閒農場	台東縣延平鄉桃源村 11 鄰昇平路 191 號
南元農場	台南縣柳營鄉果毅村南湖 25 號
走馬瀨農場	台南縣大內鄉二溪村其子瓦 61 號
新光兆豐休閒農場	花蓮縣鳳林鎮林榮里永福路 20 號
頭城休閒農場	宜蘭縣頭城鎮更新路 125 號
北關休閒農場	宜蘭縣頭城鎮更新路 205 號
香格里拉休閒農場	宜蘭縣冬山鄉大進村大進路 1-1 號
三富休閒農場	宜蘭縣冬山鄉中山村中山路 108 之 3 號
大塭觀光休閒養殖區	宜蘭縣礁溪鄉大塭路 23 之 8 號
恆春生態農場	屏東縣恆春鎮恆南路 33 號

伐，同時也進行有系統之栽種，形成遍布全省各地之「林場」。台灣光復後由於山區管制較爲鬆散，導致所謂「山老鼠」之盜砍者四處橫行，使得森林遭致嚴重破壞，嚴重影響水土保持，因此所有林場均已禁止砍伐，以維護森林原貌。而原有之林場由於已無實際功能，轉而規劃爲國家級森林遊樂區。原本森林業務爲台灣省政府林務局主管，但因一九九八年台灣省精省後，林務局劃歸行政院農業委員會，因此目前國家森林遊樂區由農委會林務局林區管理處主管，而全台森林遊樂區如圖 2-3 所示共有十七個。

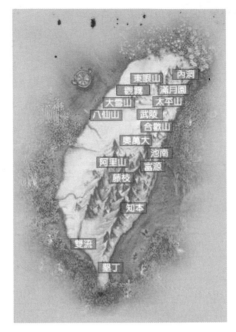

圖 2-3　國家森林遊樂區位置圖

實驗林場：農業委員會、教育部

　　實驗林場與一般林場不同之處，在於其提供大學農學院師生教學與試驗之用，因此主管機關除農委會外亦包含教育部，目前台灣有兩處實驗林場，一為隸屬國立台灣大學之溪頭風景區，另一為隸屬國立中興大學之惠蓀林場。

燈塔：財政部關稅總署

　　燈塔由於大多地處海岸線之突出點，因此風光十分秀麗，配合燈塔本身之特殊造型，成爲一般民衆所喜愛之旅遊景點，例如：鼻頭角燈塔、三貂角燈塔、富貴角燈塔、鵝鑾鼻燈塔等都可說是遠近馳名。雖然燈塔具有遊憩旅遊功能，但由於其最主要功能還是在於引導船隻，加上中國近代以來燈塔多接近港口，而港口與稅收又有密切關係，清末時期各國列強占領各港口而主宰中國之海關與關稅，因此民國成立後燈塔仍屬財政單位所管轄，時至今日台灣燈塔之主管機關依舊沿襲舊制而爲財政部關稅總署。

溫泉：經濟部

　　台灣地處地震帶，不論天然氣、地熱、溫泉均十分豐富，由於上述產物屬於天然之地下資源，屬於國家所有，因此是由經濟部主管，一般人不得任意開探，必須向經濟部提出申請。目前分布北、中、南三地之重要溫泉如**表 2-7** 所示。

森林遊樂區（國家農場）：退除役官兵輔導委員會

　　行政院退除役官兵輔導委員會於一九五四年（民國四十三年）

表 2-7　台灣重要溫泉分布表

北部						
北投溫泉	馬槽溫泉	陽明山溫泉	龍鳳谷溫泉	加投溫泉	金山溫泉	璜港溫泉
烏來溫泉	四陵溫泉	榮華溫泉	泰安溫泉	秀巒溫泉	清泉溫泉	
東部						
知本溫泉	比魯溫泉	紅葉溫泉	近黃溫泉	金崙溫泉	霧鹿溫泉	普沙飛揚溫泉
綠島溫泉	礁溪溫泉	蘇澳溫泉	仁澤溫泉	文山溫泉	安通溫泉	瑞穗溫泉
中部						
谷關溫泉	馬陵溫泉	東埔溫泉	紅香溫泉	樂樂溫泉	廬山溫泉	奧萬大溫泉
南部						
關仔嶺溫泉	大崗山冷泉	不老溫泉	桃源溫泉	多納溫泉	寶來溫泉	七坑溫泉
四重溪溫泉	旭海溫泉					

成立，當時為配合政府精兵政策，使眾多退除役官兵能依其體能與志願，輔導從事農林漁業，乃利用政府撥用之農地、山坡地、河床地、國有林班地來進行耕墾。然而因為台灣農業經營日益艱困，近年來所屬相關農場、林場開始轉型，以發展觀光休閒與精緻農業為主。

　　目前開發已具成果者如**表 2-8**所示包括棲蘭、明池森林遊樂區；武陵、福壽山、清境、嘉義農場遊憩區；台東東河分場及屏東農場高雄分場休閒農業區，而相關業務是由行政院退除役官兵輔導委員會第四處負責管理。

表 2-8　退輔會主管森林遊樂區與農場一覽表

名稱	地區	特色
棲蘭森林遊樂區	宜蘭縣大同鄉	位處中橫公路宜蘭支線，依偎在蘭陽溪畔，太平山腳，氣候冬暖夏涼，區內產有猴頭菇、香菇等，並有壯觀的千年神木群，以紅檜、扁柏為主。
明池森林遊樂區	宜蘭縣大同鄉	明池為一高山湖泊，海拔一千一百五十至一千七百公尺之間，林相相當豐富，主要生物為飛鳥、花蝶、松鼠、竹雞。
武陵農場	台中縣和平鄉	農場位於孕育國寶魚櫻花鉤吻鮭之七家灣溪畔，經營溫帶果樹（蘋果、水梨、水蜜桃）、高冷地蔬菜、高山茶及旅館、餐飲等遊憩事業。
福壽山農場	台中縣梨山	經營溫帶果樹（蘋果、水梨、水蜜桃）、高冷地蔬菜、高山茶等事業；農場結合珍貴農產品（如蘋果王、福壽長春茶及溫帶果樹品種園）和天然景觀資源（天池等）。
清境農場	南投縣仁愛鄉	經營溫帶果樹（蘋果、水梨、水蜜桃）、高冷地蔬菜、高山茶等事業；農場草原廣闊無邊，近年之綿羊秀成為熱門賣點。
嘉義農場	嘉義縣大埔鄉	緊鄰曾文水庫，農場植有澳洲胡桃、荔枝等高經濟作物，區內有蔣公行館、休閒旅館、木屋、餐廳等設施。
彰化農場	場本部位於新竹縣	經管範圍北起台北縣南至嘉義縣，早期從事畜產事業，現以平地水果、稻米等農業生產及水產養殖之合作經營為主，未來將朝精緻農業發展。
屏東農場	場本部位於高雄縣美濃鎮	經營範圍包括屏東、高雄縣，以平地水果、稻米等農業生產及水產養殖之合作經營為主；為發展休閒農業於美濃高雄分場興建旅館、餐廳、露營場、蝴蝶園及戲水等休閒設施，展現美濃客家農村風貌。
花蓮農場	花蓮縣之山區河谷	以平地水果、稻米等農業生產合作經營為主。
台東農場	台東縣之山區河谷	以平地水果、稻米等農業生產及水產養殖之合作經營為主；為發展休閒事業於東河泰源興建旅館、餐廳等設施，具有熱帶雨林生態及果園。

第二章
台灣觀光資源

台灣觀光資源相當豐富多元，具有自然觀光資源、產業觀光資源、人文觀光資源、主題遊樂資源、戶外活動遊憩資源等，透過架構性的整理，讓閱讀者對於台灣資源有整體性與系統性之認知，作為日後進一步探究的基礎。

　　台灣觀光資源相當豐富多元，因此要用一個章節來加以介紹實屬不易，也必定會有許多疏漏之處，因此本章不在於詳細介紹各旅遊景點或觀光資源之實際內容，而是透過架構性之整理，使閱讀者對於台灣旅遊資源能有整體性與系統性之認知，以作為日後進一步深入探究之基礎。

第一節　自然觀光資源

　　所謂自然觀光資源，是以自然而成之天然景觀為主要訴求的旅遊資源，本節在分類時並不以自然資源之類型為依據，例如植物類、動物類、地質類、地形類、氣象類、水文類與生態類等，因為多數地區的自然資源通常並非單一性，而屬多重混合性，因此本節依據觀光行政上之分類模式，這其中主要包含國家風景區、國家公園、國家都會公園、森林遊樂區及其他類等不同之自然觀光資源。

國家風景區

　　國家風景區誠如第二章所述隸屬於交通部觀光局，由於屬於中央單位來加以主管，因此不論經費、資源、人力、規劃等都凌駕於地方政府，已經成為國內外觀光客所喜愛之旅遊景點。特別是阿里山與日月潭國家風景區，成為當前大陸觀光客魂牽夢縈的必到之處。如**表** 3-1 所示，國家風景區的旅遊資源大多是以自然

表 3-1　台灣國家風景區一覽表

類別	成立年代	特質
東北角海岸	1984	位於台灣的東北隅，為狹長形狀，海岸線全長六十六公里，東臨太平洋，北迎東海，海岸景觀十分豐富。
東部海岸	1988	台灣花東海岸地區擁有美麗的自然景觀、獨特的文化資產和豐富的觀光資源，是台灣難得的一片淨土。
澎湖	1991	澎湖具有豐富之海岸景觀，其海岸的「柱狀石」景觀更為全球稀有，「雙心石滬」為特殊人文景觀，近年來水上活動發展也十分快速，而物美價廉之海產，亦成為吸引觀光客之賣點。
大鵬灣	1996	位於東港東隆宮東南約二‧五公里，原為林邊溪與力力溪入海處，後經海流、季風作用形成沙嘴而後形成「潟湖」地形。
花東縱谷	1997	位於台灣東部的中央山脈和海岸山脈之間狹長河谷平原，因其美麗的田園景觀、豐富的自然資源以及獨特的人文資產，觀光遊憩資源極為豐富。
馬祖	1999	解除戰地政務後，傳統閩東石屋、渾然天成的海蝕奇景和特殊的閩東人文特色，形成與台灣不同之特殊風情。
日月潭	2000	屬於台灣水庫湖泊型風景區，全潭面積一百多平方公里，湖面周圍三十三公里，以拉魯島（光華島）為界，風景秀麗而具全球知名度。
參山	2001	包括梨山、獅頭山、八卦山等三大遊憩系統，地跨新竹、苗栗、台中、彰化、南投等五縣十八鄉鎮，面積合計約為六萬一千二百公頃。
阿里山	2001	豐富的自然與人文資源，包括雲海、神木、姊妹潭、原住民文化等均具有國際知名度。
茂林	2001	茂林國家風景管理處前身為茂林風景區管理所，設立於 1991 年十一月二十九日，原隸屬台灣省政府交通處旅遊事業管理局，且經營管理範圍僅及高雄縣茂林鄉境內，後於 1997 年十一月公告經營管理範圍擴及高雄縣六龜鄉及屏東縣三地門鄉部分行政區域。

（續）表 3-1　台灣國家風景區一覽表

類別	成立年代	特質
北海岸及觀音山	2002	北海岸區：東自萬里都市計畫東界起，西迄三芝鄉與淡水鎮之鄉鎮界，北至海岸等深線二十公尺，南以北海岸風景特定區、三芝、金山、萬里都市計畫範圍線為界。 觀音山區：北以八里都市計畫範圍為界與台灣海峽相鄰；東以龍形都市計畫範圍為界，隔淡水河與陽明山大成崗相望；南以五股都市計畫範圍；西以林口台地邊緣界。
雲嘉南濱海	2003	所轄範圍橫跨雲林、嘉義、台南縣市，總面積約八十四‧○四九公頃，陸域面積三十三‧四一三公頃，海域面積五十‧六三六公頃，北起牛挑灣溪（含湖口濕地），南至鹽水溪，東至台十七線，西至海域二十公尺等深線（含外傘頂洲及周邊沙洲）。是國內最為平坦的沖積區，許多河流溝渠在此出海，沿線沙洲、潟湖、濕地提供許多生物生存的空間，蘊育豐富物種與多樣的動、植物。其中草澤植生隱蔽的環境，是秧雞科、鷺鷥科等鳥類良好之棲息繁殖地。

景觀為主，但包括馬祖、阿里山與日月潭國家風景區，亦有豐富之人文資源夾雜其中。

國家公園

當前之六個國家公園，除金門國家公園是以戰役人文資源與自然資源相互兼備外，大多數仍以自然資源為主，分別敘述如下：

一、墾丁國家公園

　　墾丁國家公園三面環海，為台灣同時涵蓋陸域與海域的國家公園。另一方面，也是台灣地區唯一的熱帶國家公園。由於百萬年來地殼運動，造成陸地與海洋彼此不斷的交融，造就了本區高位珊瑚礁、海蝕地形、崩崖地形等奇特的地理景觀。特殊的海陸位置加上熱帶氣候的催化，在此孕育出豐富多變的生態樣貌，海岸林帶的植物群落尤其特殊罕見，每年還有大批候鳥自北方飛來過冬，蔚為奇觀；而海底的珊瑚景觀更是繽紛絢麗，成為潛水活動之極佳場域。

二、陽明山國家公園

　　陽明山地區早自日據時期即為「大屯國立公園」預定地，當時範圍包括七星山、大屯山區及觀音山等地，此計畫惜因第二次世界大戰爆發而作罷。位於北台灣的陽明山國家公園，火山地質完整豐富，在經過多次的噴發活動後，形成今日特殊的地質奇景，如火山口、硫磺噴氣孔、地熱以及溫泉等。此外，受到特殊的地理環境及氣候的影響，讓此處的動植物生態也顯得豐富且多樣。陽明山國家公園的範圍東起磺嘴山、五指山東側，西至烘爐山、面天山西麓，北面包括竹子山與其北面的土地公嶺，南抵紗帽山南麓向東延伸至平等里東側山谷，面積總計一萬一千四百五十五公頃，涵蓋了台北市北投區、士林區部分，以及台北縣淡水、三芝、石門、金山、萬里的部分地區，是台灣唯一靠近市區的國家公園，獨特的便利性讓這裡不僅是環境保育的生態園地，

也是為遊憩賞景的最佳去處。

三、玉山國家公園

　　玉山國家公園位居台灣中央地帶，範圍東起馬利加南山、喀西帕南山、玉里山主稜線，南沿新康山、三叉山後循中央山脈至塔關山、關山為止，西至順楠溪林道西側稜線至鹿林山、同富山，北沿東埔村北側溪谷到郡大山稜線，再順哈伊拉漏溪至馬利加南山北峰，包括玉山連峰、秀姑巒山、大水窟山、塔芬山、雲峰、關山及南橫公路梅山至埡口段，群峰環繞，山勢險峻，傲視全台。核心的玉山山塊每逢冬季雪封時期，更形壯麗雄偉，不愧被譽為「台灣屋脊」。而除了山巒疊嶂之美外，玉山國家公園也孕育了由低到高海拔之多樣動植物，以及原住民文化。

四、太魯閣國家公園

　　一九三七年日據時代，由當時台灣總督府依據島嶼資源與景觀條件，選定本區為「次高太魯閣國立公園」，範圍包括雪山、大霸尖山、霧社、谷關及立霧溪流域一帶，面積達二十七萬餘頃，後因太平洋戰爭爆發而停止。太魯閣國家公園橫跨花蓮、台中與南投三縣市，東沿清水斷崖、西有合歡山群、南倚奇萊連峰與太魯閣大山、北緣南湖大山，崇山峻嶺描繪出太魯閣國家公園的外廓，立霧溪則流經其間，刻劃出舉世稱奇的大理岩峽谷絕景。園區內層巒疊翠、溪泉綜錯，並且具有豐富之動植物生態與人文史蹟。

五、雪霸國家公園

雪霸國家公園以雪山山脈的河谷稜線為界，東起羅葉尾山，西迄東洗水山，南至宇羅尾山，北倚境界山，是個高山型的國家公園，境內山巒迭起，景緻壯麗，從海拔七百六十公尺的大安溪河谷，到海拔三千八百八十六公尺的雪山主峰，落差達三千多公尺，這樣的地形差異加上水文、氣候等因素的影響，造就了此區鬼斧神工的地形地貌，並且孕育了豐富的動植物生態，如俗稱「國寶魚」之櫻花鉤吻鮭即是一例。

六、金門國家公園

金門地處福建省東南方的九龍江口外，西與廈門島相望，東隔台灣海峽與台灣相距兩百二十七公里，全島面積約一百五十平方公里，一九九二年十一月金門解除戰地政務，為妥善保護金門地區特殊的自然地質環境與人文戰地史蹟，於一九九五成立國家公園。金門國家公園是台灣第六個成立的國家公園，範圍涵蓋金門本島中央及其西北、西南與東北角局部區域，分別劃分為太武山區、古寧頭區、古崗區、馬山區和烈嶼島區等五個區域，約占大小金門總面積之四分之一。區內的地質以花崗片麻岩為主，特殊的植物生態、豐富的野生動物、保存完整的傳統聚落及戰地遺跡為主要公園特色，是國內第一座以維護歷史文化遺產、戰役紀念為主兼具自然資源保育的國家公園。

除了上述六個國家公園外，近年來政府亦積極籌建新的國家公園，其之之一是「馬告國家公園」，預定地面積總計約五萬三千

餘公頃，行政區界包含台北縣烏來鄉約八千七百公頃、宜蘭縣大同鄉約兩萬一千公頃、桃園縣復興鄉約九千兩百公頃、新竹縣尖石鄉約一萬四千公頃；土地權屬分屬行政院退除役官兵輔導委員會及行政院農業委員會轄管。然而，馬告國家公園在成立過程中卻遭致當地原住民之激烈反對，因為原住民擔心其居住地若劃歸為國家公園後，由於「禁獵」之規定將會影響其傳統之狩獵活動，而國家公園之「禁建」、「禁止過度開發」等規定，也會影響原住民之目前生計，因此造成目前處於暫停階段，所以我們可以發現，國家公園的開發有時會與當地居民產生利益上的衝突，必須先進行充分之溝通，否則所有規劃都可能前功盡棄。目前，內政部營建署正積極規劃下一個國家公園——「東沙國家公園」，東沙島位於台灣南方之東沙群島，當地長期為國軍駐守而人煙罕至，因此仍然保留豐富而未經破壞之自然海岸景觀，以及特殊之鳥類、水底生物。加上當地處於國際局勢複雜之南海地區，鄰近國家常因島嶼爭奪而發生衝突，原因在於當地已被發現可能蘊涵大量石油，因此將此成立國家公園，也有宣誓主權之意義。

都會公園

內政部營建署除了興建六個國家公園外，目前也在都會地區興建「都會公園」，使大型公園能與一般民眾更為接近，以提供當地休閒遊憩與環境教育功能，並保護特有之自然景觀。園區內除有各項不同功能的設施外，也配置專責的管理人員提供解說服務。營建署依據一九八八年行政院核定的「台灣地區都會區域休閒設施發展方案」，計畫推動高雄、台中、台南、台北等四座都會

公園，其中高雄都會公園與台中都會公園均已建置完成。

一、台中都會公園

　　台中都會公園位於台中縣市交界的大肚山台地，面積八十八公頃，是具有休閒遊憩、環境保育及環境教育等多功能的大型都市森林公園。該公園建設是依據行政院核定之台中都會公園開發計畫，於一九九二年起規劃建置，一九九四年起開始動工，於二〇〇〇年十月二十八日正式開園啓用，除了提供大台中都會區民眾休閒遊憩的空間，同時也兼具有都市綠地緩衝帶以及防災避難的功能，園區內的植被及水池濕地等環境也提供了動物棲息的場所。

　　台中都會公園在設計理念上定位爲「都會森林公園」，規劃目標以提供大型開放空間、廣大的綠地、綠美化的視覺景觀、多樣性的遊憩活動以及自然資源等功能。園區依使用密度劃分爲三種不同開發層次之使用空間：

(一)高密度使用區

　　爲園區中心部分，設置有管理服務中心、停車場、觀星廣場、人工景觀湖、戶外劇場等提供多樣性遊憩及人文活動空間。

(二)中密度使用區

　　爲自然及人爲設施之緩衝空間，位於高密度區外圍部分，提供設施有生態池、陽光草坪、健行步道區。

(三)低密度使用區

為園區最外圍部分，作為自然環境保留區，提供植物生態保育及動物棲息場所。

二、高雄都會公園

高雄都會公園為區域型森林公園，位處高雄縣、市交界，其主要建設目標除休閒遊憩外，並希望增進環境景觀資源及改善地區環境品質。園區範圍以台糖青埔農場為主，面積約九十五公頃，分為入口區、動態活動區及森林植物區，目前已完成動態活動區及南側入口區第一期部分約三十五公頃。第二期森林植物區原來提供高雄市西青埔垃圾衛生掩埋場使用，已於一九九九年封場停止掩埋作業，現正進行各項封場覆土及綠化工程，並分階段施作園區植栽及步道等設施，預計將於二○○五年底完工。依據當初規劃原則、基地背景特性及考慮地形上的變化，將全園區劃分為入口區、動態活動區及森林植物區等三區，分述如下：

(一)入口區

於動態活動區南側及森林植物區北側各設一主要入口，其中森林植物區北側與高雄新市鎮聯結，活動區南側以中央廣場引入各地遊客，並設置「金雞報時」日晷雕塑為都會公園之地標。

(二)動態活動區

於一九九六開園使用，其位於青埔溪東側地區，面積約三十五公頃，以提供遊客動態遊憩活動與服務設施為主。

(三)森林植物區

　　位於青埔溪西側、後勁溪北側之區域，面積約六十公頃，係利用使用後垃圾掩埋場形成的地形起伏，規劃森林植物區，以林木植栽為主，並於適當休憩點設置涼亭，並以步道連貫。在於提供靜態賞景及環境教育場所，遊客可藉此瞭解掩埋場經人工綠化轉變成公園的過程。

其他自然旅遊資源

　　除了上述之外，誠如第二章所述，包括各縣市之風景特定區、大學之實驗林場等，由於也是以自然資源為旅遊訴求，因此也可劃歸為自然旅遊資源的一環。

第二節　產業觀光資源

　　所謂產業觀光資源，是指該地區之觀光資源與原有之產業發展緊密結合，形成一種以該項產業為核心之旅遊資源，亦即該產業成為發展觀光的主要「賣點」，因此若該項產業完全消失後，除非有其他新的資源，否則該觀光資源也有可能會消逝，目前台灣重要之產業觀光資源如下：

休閒農業

　　在休閒農業方面，包括有休閒觀光果園、茶園、花卉園、茱園等，都與當地現有之農業生產相互結合。當前，這些休閒農業還提供露營烤肉、釣魚、散步、花園、渡假木屋、會議等設施，也兼具農業教育之功能。

一、休閒觀光果園

　　例如：苗栗大湖的觀光草莓園；退輔會嘉義農場之百香果、荔枝等；台北市之觀光柑橘園，以及退輔會所屬之武陵農場、福壽山農場與清境農場之溫帶水果等均為代表。當地所生產之水果以新鮮美味與低於市價作為號召，甚至開放現場試吃，因此吸引許多觀光客購買，而所生產之果汁、果醬、冰棒等再製品，以及餐飲、住宿等設備，也替農民增加許多利潤。

二、休閒觀光茶園

　　最著名者以台北市文山區之木柵貓空觀光茶園，其所生產之文山包種茶聞名海內外，並且結合茶藝館、茶點、文藝活動、風味餐飲等多功能發展，成為民眾假日休閒品茗之最佳地點。

三、休閒觀光花卉園

例如：台北市陽明山竹子湖地區的海芋、彰化地區的花卉專區等，除了生產各種價廉物美而賞心悅目之花卉外，各種花卉再製品如精油、沐浴乳、花茶等也廣受好評，甚至開發出各種花卉餐飲，對增加當地之經濟附加價值貢獻良多。

四、休閒觀光菜園

許多菜園也開始走向休閒觀光化，例如台北市內湖區的觀光菜園除了販賣不含農藥之有機蔬菜外，也提供民眾小片土地自行耕種蔬菜，以享受城市中難得的田園之樂，並且販賣特殊風味之餐飲。此外，包括武陵農場、福壽山農場與清境農場所生產之高冷蔬菜由於口味特別甜美，成為許多民眾到此一遊的目的。

休閒林業

森林遊樂區多為過去遺留下來之林場，因此具有豐富而茂密之森林，雖然目前林場已無大規模砍伐，但卻轉型成為民眾休閒、森林保育與森林教育之重要自然資源，而成為休閒林業。以下如**表** 3-2 所示，僅以農委會林務局所主管之森林遊樂區加以介紹。

表 3-2　台灣重要森林遊樂區一覽表

名稱	地點	特點
內洞森林遊樂區	台北縣烏來鄉信賢村	區內有景色優美的南勢溪流，其上游支流內洞溪，因河床坡降連續變陡，可見著名之內洞瀑布，甚為壯觀。
太平山森林遊樂區	宜蘭縣大同鄉	昔日為伐木作業場所，因而尚留有當年作業器械，如流籠、索道、運材鐵道、蒸氣集材機等。茂密的森林、縹渺之翠峰湖、幽靜之森林公園都吸引眾多觀光客。
武陵森林遊樂區	台中縣和平鄉	本區春天時布滿桃李花海，夏日可品嚐風味甜美之高山水果及蔬菜，秋季楓葉通紅，冬季山頭布滿白雪，四季各有不同景緻。
合歡山森林遊樂區	南投縣仁愛鄉與花蓮縣秀林鄉交界處	本區大部分位於高海拔，氣候四季分明，經年低溫，景緻變化大。冬季雪景為最大特色，每逢寒流來襲時便降大雪，積雪深厚，十分適合賞雪、滑雪等活動，夏季時則適合避暑與觀賞高山植物。
奧萬大森林遊樂區	南投縣仁愛鄉	每當深秋之時，本遊樂區之火紅色楓林最受遊客歡迎。另有萬大水庫、奧萬大溫泉、良久瀑布等旅遊資源。
池南森林遊樂區	花蓮縣壽豐鄉	本區可遠眺鯉魚潭，該潭為花蓮縣境內最大內陸湖泊。登上鯉魚山可看到花東縱谷平原及中央山脈，而海岸山脈則遙遙相對。此外，林業陳列館之林業史蹟展示十分豐富。
富源森林遊樂區	花蓮縣瑞穗鄉	本區蝴蝶資源豐富，經調查計有鳳蝶科、粉蝶科、斑蝶科、蛇目蝶科、蛺蝶科、小灰蝶科、弄蝶科等七科，於每年三至八月間飛舞於其間，因而本區又有「蝴蝶谷」之稱。
阿里山森林遊樂區	嘉義縣阿里山鄉	包括日出、雲海、晚霞、森林、登山森林鐵路為阿里山五奇，另有列入保護之台灣一葉蘭自然保留區，亦非常值得欣賞。
藤枝森林遊樂區	高雄縣桃源鄉	本區海拔約一千五百五十公尺，有「南台小溪頭」之稱，本區保存原始風貌，壯觀之針葉林樹海，屬於亞熱帶溫帶林。此外，本區有布農族原住民之傳統聚落值得探究。

（續）表 3-2　台灣重要森林遊樂區一覽表

名稱	地點	特點
知本森林遊樂區	台東縣太麻里鄉	本區遊憩據點「好漢坡」，因坡度陡峻而得名，長度雖僅三百二十公尺，但落差卻有一百五十公尺，共計七百九十二階，為考驗耐力與衝勁之最佳場所。本區到處可見千根榕，甚為壯觀。
墾丁森林遊樂區	屏東縣恆春鎮	本區地質由老期珊瑚礁岩所構成，約形成於八至十二萬年前，在地層上稱為恆春石灰岩，植物多屬於熱帶季風雨林。此外，本區落山風亦為氣候一大特色。
雙流森林遊樂區	屏東縣獅子鄉	本區因地處楓港溪上游兩大源流的匯流點而得名雙流，其中的雙流瀑布水量充沛而氣勢壯麗，景色十分優美。此外，亦成為親水之絕佳場所，每至假日遊客紛至。本區全年溫和多雨，屬熱帶季風雨林。
八仙山森林遊樂區	台中縣和平鄉	本區是昔日台灣三大林場之一，區內有佳保溪與十文溪流經，在優美林相的保護下，十文溪為台灣二大名泉之一，在與溪中岩石沖激下形成天然美景。
大雪山森林遊樂區	台中縣和平鄉	本區夏季最酷熱時，氣溫低於攝氏十八度，嚴冬時則可降低至零下五度以下，誠為獨特之高山森林遊樂區，終年可觀賞雲海，具有亞熱帶、暖帶、溫帶、寒帶等四種氣候之樹木。
觀霧森林遊樂區	新竹縣五峰鄉與苗栗縣泰安鄉交界處	本區動植物資源豐富，區內國寶級動植物資源珍貴，而水流及高山瀑布景觀殊異，具有壯闊山景，可遠眺雪霸聖陵線。包括日出、瀑布、雲霧、雲海及冬季雪景等均為奇特之氣象景觀。
東眼山森林遊樂區	桃園縣復興鄉	由石門水庫的阿姆坪向東望，本區山勢有如大眼睛故名東眼山，本區具有整齊的柳杉林相，其他天然林相景觀也相當壯麗，此外包括雲瀑、山景等旅遊資源均具特色。
滿月圓森林遊樂區	台北縣三峽鎮	本區位於雪山山脈支稜西端，因山狀似滿月而得名，本區因蚋仔溪貫穿全區，形成壯觀美麗的瀑布群，其中以滿月圓瀑布及處女瀑布最為壯觀。

休閒漁業

　　台灣近年來漁業逐漸沒落，一方面是因為年輕人不願從事辛苦之漁業，使得外籍漁工紛紛取代本地漁工；另一方面台灣近海漁場逐漸枯竭，加上大陸漁船大肆捕撈，而以低價向台灣漁民販售，使得台灣漁業必須轉型。目前許多漁港均走向休閒化，較著名者包括北海岸之碧砂與富基漁港、台中港觀光漁市、屏東東港觀光漁港等，以新鮮與低價之漁貨為訴求，吸引觀光客到來。各漁港亦有商家提供料理服務，使得觀光客可以現買現吃。

休閒礦業

　　台灣礦業逐漸凋零，但目前逐漸轉為休閒礦業發展，以當地特有之人文風情、機器設備、礦產礦物、自然風光、歷史典故等來作為號召，例如：台北縣的九份過去以產金聞名，現在配合自然景觀、餐飲小吃、民宿成為北台灣重要休閒去處；目前隸屬於台糖公司的金瓜石，也以其採金設備、礦坑、日式建築吸引觀光客。

休閒觀光酒廠

　　台灣菸酒過去採專賣制度，由台灣菸酒公賣局一家壟斷，加

上進口關稅高，因此獲利甚佳，但是隨著台灣加入世貿組織，菸酒必須開放進口，加上台灣菸酒公賣局因民營化而改制為台灣菸酒公司，在此情況下競爭日益激烈，因此許多菸酒工廠紛紛改裝為休閒觀光菸酒廠，吸引觀光客蒞臨。除了販賣所生產之菸酒外，也販賣冰棒、紀念品等其他商品，例如：台灣的南投酒廠、花蓮酒廠等，以及金門的金門酒廠。

第三節　人文觀光資源

所謂人文觀光資源，是指非自然生成而由人類所創造之旅遊資源，舉凡人類社會活動、藝術創造與文化遺跡等均包括之，而其通常具有相當豐富之歷史意義與價值。在內容方面則可以包含博物館與藝術館、古蹟、教堂與寺廟、紀念地（館）和藝文中心等以藝術人文類別為主之設施。

博物館／藝術館

全世界重要的博物館與藝術館都成為觀光客必遊的人文旅遊資源，例如：英國的大英博物館、法國的凡爾賽宮、美國的大都會博物館等，這些館藏都充分體現了這個國家的歷史與文化，台灣也是如此。

一、博物館

博物館之展覽內容通常具有特殊主題性，強調其收藏文物之廣博性，而其目的除了提供一般民眾休閒參觀外，更肩負有社會教育與學術研究之使命，在分類方面依其展覽之內容可以區分爲民俗與族群類、政治與戰役類、歷史研究類、自然科學類、產業發展類與綜合類。

(一)民俗與族群類

所謂民俗與族群類，是指地方民俗與族群文化兩種類型，就前者來說該博物館之展覽內容以台灣某一地區之特殊民俗或宗教爲主，因此有相當之地域性；而族群文化類之博物館，其展覽內容則以某一族群爲主，從**表 3-3** 來看目前以原住民之內容占多數。

(二)政治與戰役類

政治與戰役類可以區分爲政治制度類與戰役史蹟類兩種，前者通常是介紹政府機關某一單位之發展沿革，而後者與政治亦有關連，但著重於戰爭之遺跡，如**表 3-4** 所述，目前的戰役類博物館多集中在金門地區，因爲當地曾經發生多次震驚海內外的重大戰役。

(三)歷史研究類

歷史研究類博物館與民俗族群類相較更爲宏觀而廣泛，因爲後者是針對某一族群或地區的主題；另一方面，如**表 3-5** 所示，

表 3-3　台灣民俗與族群類博物館整理表

類別	項目	地區	內容
地方民俗類	大甲鎮瀾宮媽祖文物陳列館	台中縣	展示大陸湄洲島賢良港媽祖祖祠之文物與古物。
	台南開拓史料蠟像館	台南市	該館建築前身為德記洋行，係清咸豐年間英商在台所設五大貿易洋行之一，已有一百二十多年的歷史。一九七九年奇美文化基金會捐贈基金修建，為國內第一座陳列台灣先民生活型態的史料館。
	金門民俗文化村	金門縣	十八棟宅第建築因久經海風吹襲，原貌破舊不堪，一九七九年經金門縣政府復舊改建，分別開設文物館、禮儀館、喜慶館、休閒館、武館、生產館及古官邸一座。
	鹿港民俗文物館	彰化縣	此處本為當地富商辜顯榮的豪邸，後來捐出展示一些頗具特色的文物收藏品；觀賞本館可分三點出發：華麗的建築外觀、繁複的空間格局及豐富的傳統民俗文物。
	彰化縣南北管音樂戲曲館暨文藝之家	彰化縣	該館除具有展示、研習、推廣、交誼等功能外，還負有學術研究及文化薪傳的任務。
	鹿港天后宮媽祖文物館	彰化縣	陳列內容包括對媽祖信仰之形成與發展歷史、社會經濟史、海外交通史、中外關係史、航海史，以及民俗學、台灣民間信仰之生態等方面。
族群文化類	國立台灣史前文化博物館	台東縣	為國內第一個以保存史前和原住民文化為目標而興建的國立博物館，包含「本館」和「卑南文化公園」兩個館區。
	順益台灣原住民博物館	台北市	以收藏、展示台灣各族原住民文化與文物，並積極推展原住民文化。
	泰雅渡假村泰雅文物館	南投縣	館內收藏品來自清流、中原、梅子林、眉溪、新村、花蓮文蘭村、台東霧鹿、春陽、宜蘭金澤村等地原住民文物，展示內容包括背袋、織布工具、頭目帽、獸骨、弓箭、圖片等百餘件泰雅族先民生活用具。
	九族文化村	南投縣	展示台灣原住民部落景觀和文化，為南投縣具國際知名度景點。

表 3-4　台灣政治與戰役類博物館整理表

類別	項目	地區	內容
政治類	世界警察博物館	桃園縣	是世界第一座蒐集、陳列、典藏各國警察文物史料最完整之展覽館，內容包括警察歷史沿革、組織、勤務、業務、警力、服裝、裝備、學術著作等。
	台灣省政資料館	南投縣	主題陳列特展室包括「台灣史蹟文物陳列室」、「姊妹州文物陳列室」、「台灣一級古蹟模型陳列區」，以及「台灣省歷任主席陳列室、特展室」、「九二一地震資料展示陳列室」。
	郵政博物館	台北市	典藏中國與台灣郵政發展之歷史文物、中外各國郵票，以及郵政專業相關圖書。
戰役類	湖井頭戰史館	金門縣	此地原是烈嶼對大陸心戰喊話的前哨，一九八八年改建成戰史館，陳列烈嶼歷次戰役相關之文獻史料，及高倍率望遠鏡，開放參觀，眺望大陸。
	八二三戰史館	金門縣	建於一九八八年，館內陳列戰役相關之文物、史料，及珍貴照片，藉以緬懷當年戰役之事蹟。

表 3-5　台灣歷史研究類博物館整理表

類別	項目	地區	內容
歷史研究類	中央研究院民族學研究所博物館	台北市	館內收藏台灣原住民及漢人文物，為國內民族學標本重要的收藏據點之一。
	歷史文物陳列館	台北市	隸屬於中央研究院歷史語言研究所，館內收藏之文物與一般博物館不同，多是該所前輩發掘而來；或學者到各地蒐集而來，而這些文物同時也是史學研究的重要材料。
	國立故宮博物院	台北市	收藏有全世界最多的無價中華藝術寶藏，其收藏品的年代幾乎涵蓋了整個五千年的中國歷史。包括宮廷典藏、歷代文物匯集近七十萬件。
	國立歷史博物館	台北市	收藏並時常辦理有關中國歷史文物之展陳。

歷史研究類博物館之館藏較為深入而專業，並且與學術研究有密切之關連性。

(四)自然科學類

自然科學類博物館之館藏內容，如**表 3-6** 所示，以人類學、

表 3-6　台灣自然科學類博物館整理表

類別	項目	地區	內　容
自然科學類	中正航空科學館	桃園縣	交通部民用航空局為保存航空史料，促進大眾認識，推廣民航事業而設立。在一九八一正式揭幕，供各界參觀。
	台南縣菜寮化石館	台南縣	一九七一年台南縣左鎮鄉菜寮溪發現台灣第一塊人類化石，這塊與中國大陸山頂洞人同期的左鎮人化石，是唯一屬於更新世的人類化石，根據考證，距今約有二、三萬年，此發現對台灣史前人類研究有重大意義。
	國立台灣博物館(原台灣省立博物館)	台北市	該館是台灣歷史最悠久的博物館，也是一座以本土化自然史為特色的博物館，具備有學術研究、標本典藏和文化傳播等各項功能，其中研究領域涵蓋了人類學、地質學、動物學和植物學四大範疇。
	國立自然科學博物館	台中市	該館為行政院於一九七七年公布的國家十二項建設文化建設計畫中的三座科學博物館之一，亦為全國第一座專為兒童設計的博物館，該館是以生命科學、科技、人文、藝術等主題的展示。
	國立科學工藝博物館	高雄市	該館為應用科學博物館，展覽內容以與科學有關之工藝為主，有立體電影院、多媒體劇場，因此兼具娛樂與教育性。
	國立海洋生物博物館	屏東縣車城鄉	該館為全亞洲最大的海洋博物館，面臨台灣海峽，東側有座七十二公尺高之龜山，館內各種海洋生物相當豐富。

地質學、動物學與植物學等自然科學領域為主，這類型博物館除了提供休閒遊憩之用外，更著重於科學教育的扎根與推廣，因此為了使兒童與青少年產生興趣，都會以生動活潑的設備與教具來達到寓教於樂的效果。

(五)產業發展類

產業發展類博物館之展覽內容，大多與某一地區之產業發展有關，因此展覽內容如**表** 3-7 所示，除包含該產業之發展過程與現況成果外，也包括其他國家相同產業之發展成果。

(六)綜合類

如**表** 3-8 所示，綜合類博物館之館藏內容相當多元豐富，通常橫跨不同之領域，因此可以滿足不同觀光客之興趣與需求。

二、藝術館

藝術館或稱為美術館，其收藏與展覽內容僅限於藝術品，因此範圍較博物館狹窄；另一方面，藝術館之展覽內容中，如**表** 3-9 所示以當代或現代之作品較多，而且私營藝術館多附有經營藝術作品之買賣，此與博物館偏重於歷史文物與公益非營利性質有所不同。而除了私營藝術館外，另有許多公營藝術館，例如：台北市立美術館、高雄市立美術館，以及位於台中市之國立台灣美術館等。

表 3-7　台灣產業發展類博物館整理表

類別	項　目	地區	內容
產業發展類	台灣菇類文化館	南投縣	霧峰鄉生產洋菇、香菇、木耳，其中金針菇傲視全球，為全球最大規模之生產場，故行政院農委會、省農林廳與縣府乃設立此館。
	花蓮石雕博物館	花蓮縣	該館為台灣首座以石雕為主題之博物館。
	玻璃工藝博物館	新竹市	該館使民眾及業者參與並瞭解新竹玻璃產業的開發過程。館內除了陳設玻璃作品外，並積極推動工房教學，讓民眾在視覺的欣賞外，亦能參與創作。
	苗栗縣文化局木雕博物館(三義木雕博物館)	苗栗縣	該館隸屬於苗栗縣立文化中心，為台灣地區唯一以木雕為專題之公立博物館。收藏除以三義木雕精品為主外，並兼顧台灣木雕之蒐集保存、典藏、展示、研究、推廣。
	琉園水晶博物館	台北市	該館為華人地區第一座玻璃水晶博物館，以「教育」和「分享」推廣玻璃精緻藝術和文化為宗旨。
	國立台灣工藝研究所(台灣手工藝陳列館)	南投縣	該館隸屬於行政院文化建設委員會，以發揚台灣工藝特色文化，激勵設計創新與文化產業發展，培養國民生活工藝素養、促進國際工藝文化交流為主要目標。
	彰化區漁會漁業文化館	彰化縣	該館位於彰化縣鹿港鎮，館內展示有魚類模型、台灣主要經濟魚種、漁航儀器、漁具、漁船模型及魚類郵票等。
	澎湖水族館	澎湖縣	該館由水產試驗所興建，占地約二‧五公頃，建築面積四千六百餘平方公尺，展示的水族則以白沙鄉為中心，半徑八百公里內台灣海峽及南中國海中的各式生物。
	水里蛇窯陶藝文化園區	南投縣	該館介紹蛇窯的內部構造對產品的影響，及蛇窯製作演變、藝術家作品的展示等相關訊息。
	台中縣立文化中心編織工藝館	台中縣	該館以台灣傳統編織工藝的發展源流、材料處理及技術延續為研究主題，並擴及大陸、東北亞、美洲、非洲等其他文化圈，而以大甲帽蓆、編、織、染、繡及纖維藝術創作為展示內容。

表3-8 台灣綜合類博物館整理表

類別	項目	地區	內容
綜合類	奇美博物館	台南縣	成立於 1990 年，目前擁有美術館、自然史博物館、兵器館、樂器館、古文物館、產業技術館（在南科館），開放供民眾免費參觀。

表3-9 台灣地區重要藝術館整理表

名稱	地區	展覽內容
台北當代藝術館	台北市	該館是台灣第一個以「當代藝術」為定位的美術館，亦是台灣第一個古蹟化身的美術館，在經營上也是台灣第一個採公辦民營制的美術館。
朱銘美術館	台北縣金山鄉	該館有如一座公園，並非傳統之室內展示館，展示朱銘的木雕、銅塑及鋼塑等作品。該館依地形地貌不同分布十三個區域，包括天鵝池、藝術長廊、戲水區、藝術表演區、朱銘工作室及朱雋館等。
鴻禧美術館	台北市	該館館藏文物總數超過三萬多件，堪稱世界級的私人美術館，其藏品大致可分為陶瓷、鎏金佛像、書畫、雅趣品錄等四大類。

古蹟

　　古蹟除了具有保存歷史文化與社會教育的價值外，更成為觀光的重要資源，此在舉世皆然，因此當前各國無不盡力保護本國古蹟。台灣有關古蹟的相關管理與類別已於第二章有所說明，而根據中華民國文化資產保存法規定，古蹟共分為三種，分別為國家古蹟（一級古蹟）、直轄市古蹟（二級古蹟）及縣市級古蹟（三

級古蹟），其中一九九七年之前指定者，以一級、二級、三級區
分，之後指定者則以主管機關劃分，即國家古蹟、直轄市古蹟及
縣市級古蹟。如**表 3-10** 僅以台北市的古蹟為例加以說明。

表 3-10　**台北市重要古蹟一覽表**

古蹟名稱	指定別	公告類別	位置	公告年份	地區
台北府城：東門、南門、小南門、北門	一級	城廓	東門：中山南路、信義路交叉路口。 南門：公園路、愛國西路交叉路口。 小南門：延平南路、愛國西路交叉路口。 北門：忠孝西路、延平南路、博愛路、中華路交叉路口。	1998	中正區
圓山遺址	一級	遺址	德惠段一小段一六〇地號	1988	中山區
台灣布政使司衙門	二級	衙署	南海路植物園內西側	1985	中正區
大龍峒保安宮	二級	祠廟	哈密街六一號	1985	大同區
芝山岩遺址	二級	遺址	芝山岩小山	1993	士林區
黃氏節孝坊	三級	牌坊	台北二二八公園內	1985	中正區
急公好義坊	三級	牌坊	台北二二八公園內	1985	中正區
勸業銀行舊廈	三級	其他	襄陽路二五號	1991	中正區
台北公會堂	三級	公會堂	延平南路九八號	1992	中正區

（續）表 3-10 台北市重要古蹟一覽表

古蹟名稱	指定別	公告類別	位置	公告年份	地區
台北郵局	三級	其他	忠孝西路一段一一四號	1992	中正區
景美集應廟	三級	祠廟	景美街三七號	1985	文山區
專賣局	國定	其他	南昌路一段一號及四號	1998	中正區
台灣總督府博物館	國定	其他	襄陽路二號	1998	中正區
總統府	國定	衙署	重慶南路一段一二二號	1998	中正區
監察院	國定	衙署	忠孝東路一段二號	1998	中正區
行政院	國定	衙署	忠孝東路一段一號	1998	中正區
台北賓館	國定	宅第	凱達格蘭大道一號	1998	中正區
司法大廈	國定	衙署	重慶南路一段一二四號	1998	中正區
台大醫院舊館	市定	其他	常德街一號	1998	中正區
台北第一高女	市定	學校	重慶南路一段一六五號	1998	中正區
建國中學紅樓	市定	其他	南海路五六號	1998	中正區
台灣大學原帝大校舍	市定	其他	羅斯福路四段一號	1998	大安區
台灣大學校門	市定	其他	羅斯福路四段一號	1998	大安區

教堂與寺廟

教堂與寺廟除了是宗教信仰的中心外，更成為觀光旅遊的重要景點，例如：到歐洲各國旅遊都會安排參觀教堂；到中國大陸、日本、韓國、泰國觀光則都會安排寺廟參訪。台灣的觀光資源中，教堂與寺廟也扮演了相當重要的角色，例如：南投縣的中台禪寺；高雄縣的佛光山；台北市的孔廟、行天宮、保安宮與龍山寺等，成為國內外觀光客必定造訪之地。

紀念地（館）

許多地方本身就是歷史事件的發生地，因此成為值得紀念的地方，這就是紀念地；另一方面為了紀念某一歷史事件或個人事蹟，而在發生地或另謀地方成立展覽場所，這就是紀念館。而不論是紀念地或是紀念館，依其紀念對象還可以區分為以「事」為主的歷史性紀念地（館），以及針對「人」的個人史蹟紀念地（館），請參考**表**3-11為台灣重要之紀念地（館）。

藝文中心

藝文中心不但是藝術表演的殿堂，往往也成為觀光旅遊的資源，例如有越來越多人前往美國紐約旅遊時欣賞歌舞劇，或者為

表 3-11　台灣地區重要紀念地（館）一覽表

類型	名稱	所在地	內容
歷史	二二八紀念館	台北市	提供二二八事件相關史料與展覽。
	台灣省諮議會紀念園區	南投縣	此地為台灣省議會的舊址，見證台灣地方自治與民主發展。
	安平古堡古蹟紀念館	台南市	安平古堡在台灣歷史中占有重要的角色，該紀念館介紹台南地區之早期發展歷史。
個人	林語堂故居	台北市	以「名人故居」及「文學生活館」之方向規劃，為結合展示參觀、藝文講座、餐飲休憩的多元化空間，完整呈現了林語堂先生的格調思想、發明創意、生活態度與文學成就。
	鍾理和紀念館	高雄縣	收藏鍾理和個人手稿、作品，此為民間所建第一座平民文學家紀念館。
	中正紀念堂	台北市	以蔣中正先生的個人史蹟與中國近代史發展為主，另分別有一座音樂廳與戲劇廳。
	國父紀念館	台北市	為紀念國父孫中山先生而建，除提供國父革命史蹟展示外，擁有國際知名的演藝廳、展覽場所、多媒體影院、視聽中心、演講廳，成為多功能的社教文化中心。
	李梅樹紀念館	台北縣	李梅樹教授將畢生的精力投入三峽祖師廟的重建工程上，對台灣建築與藝術發展貢獻良多。
	俞大維先生紀念館	金門縣	館內陳列八二三戰役相關之文物、史料及珍貴照片，藉以緬懷當年戰役之英雄事蹟。
	賴和紀念館	彰化市	一九九五年在賴和先生早年診所原址，由其子賴燊籌畫興建「和園」大樓，並將第十層樓當作賴和紀念館，一九九七年紀念館遷至對面大樓第四層樓至今。館藏有完整之賴和遺物、藏書、字畫、手稿及相關文獻資料，並陸續蒐藏、展示彰化地區作家之手稿文物。

了欣賞歌劇而前往義大利或英國。以台灣而言，例如台北中正紀念堂的「中正文化中心」，不論國家戲劇院或國家音樂廳的精彩節目，吸引了許多中南部的觀光客；「台北戲棚」與「新舞台」的許多傳統戲曲節目，也成為外國觀光客來台的重要行程。另一方面，例如「台北之家──光點台北」與西門町「紅樓劇場」，藉由BOT的經營方式，透過電影與說唱藝術成為藝文與觀光相結合的成功案例。

第四節 主題遊樂資源

所謂「主題遊樂資源」具有兩個要件，一是具有「遊樂」性，能夠提供民眾歡愉的感受，另一是具有「主題性」，該旅遊資源具有清楚的宗旨與特質，這包括主題樂園、動物園與植物園。

主題樂園

一九五五年舉世聞名的迪士尼樂園誕生，華德迪士尼把他電影中的魅力、色彩、娛樂、刺激等，與遊樂場基本特性相互結合。多樣的騎乘設施、玩樂設備、舞台表演、卡通人物、漂亮商店和美食街，營造出迷人的氣氛，就是乾淨、友善、安全與對古老美好時光的懷念等，進而成為各具主題色彩的遊樂設施。今天，迪士尼仍是主題遊樂園的經典，也是各國主題遊樂園模仿的對象。

一、主題樂園的定義

主題樂園是指「在特定的主題中，以創造非日常生活的空間為目的，在主題之下統一有關的軟硬體設施及營運作業，並且排斥非主題事物的娛樂園地」，主題遊樂園不只提供機械遊樂設施，同時以特定主題，對園區中建築物、附屬設施，大如洗手間，小至垃圾桶的設計、服務生的裝扮與服務態度進行全面性的包裝，創造一個非現實世界的情境與氣氛。

一般接近都市的民營遊樂區大多以此類型的經營型態生存，其中的設施以人工塑造居多，不一定是全然的機械式遊樂設施，也有部分是以景觀花園或者水景取勝。

二、台灣主題樂園之個案比較

台灣之主題樂園已於第二章有所敘述，以下如表3-12所示，針對重要之主題樂園包括劍湖山世界、六福村主題遊樂園與九族文化村加以比較。

基本上，六福村主題遊樂園、九族文化村、劍湖山世界分別為台灣北、中、南部規模最大的主題遊樂園，營業額多年來為民營主題遊樂園的前五名。然而三家業者地理重疊性以中部的九族文化村最嚴重，業績因此被侵蝕。而三家業者基本上採取了不同的策略，六福村主題遊樂園採多主題策略、九族文化村採單主題搭配多樣機械遊樂設施、劍湖山世界採取無主題策略，走大眾化行銷模式。至於行銷方式則差異不大，大多以電子媒體搭配平面媒體進行。而票價方面則相差不多，但六福村主題遊樂園的價格

表 3-12　台灣重要主題樂園比較表

名稱	劍湖山世界	六福村主題遊樂園	九族文化村
位置	雲林縣古坑鄉	新竹縣關西鎮	南投縣魚池鄉
成立	1990	1979	1986
特色	1.創造人文與自然環境的特色，兼具景觀與機械設備，適合全家同遊。 2.目前分為摩天廣場、兒童王國、奈斯影城等三大主題區。	1.由野生動物園轉型成複合式主題遊樂園，以機械式遊樂器材和類似迪士尼樂園的表演及環境設計著稱。 2.目前分為阿拉伯皇宮、美國大西部、南太平洋與野生動物園等四個主題區。	1.以布農、卑南、魯凱等九族文化的展示著稱，分區建立原住民原有的部落風貌，其中那魯灣劇場歌舞表演最著名，展現原住民文化的祭典歌謠及舞蹈。 2.園區內分阿拉丁廣場、金礦山探險、未來世界及馬雅探險等。
遊客人數	2003 年約 205 萬人次，民營遊樂園區人次排行第一名。	2003 年約 120 萬人次，民營遊樂園區人次排行第二名。	2003 年約 94 萬人次，民營遊樂園區人次排行第四名。
票價	全票 690 元，軍警票 650 元，兒童票 280 元。	全票 890 元，青少年 790 元，兒童票 590 元，星光票 450 元，年票 2400 元。	全票 650 元，優惠票 550 元，特惠票 350 元。
行銷方式	1.電子媒體廣告為主，並加強回饋地方鄉民，以獲得地方認同。 2.專屬網頁。	1.廣告：平面文字說明，電視形象廣告。 2.專屬網頁。	1.廣告：平面文字說明，電視形象廣告。 2.專屬網頁。 3.與旅行社合作套裝行程。

策略較靈活，藉由星光票及年票加強營運收入。

動物園

　　動物園的主題性相當明確，就是以觀賞各種動物生態與進行動物教育為主，相關的設施、環境、紀念品也是配合此一主題。目前包括政府經營之台北市立木柵動物園、高雄市立壽山動物園，以及私營的頑皮世界野生動物園、六福村野生動物園等，成為假日親子同遊的最佳地點，也是國中國小學生校外教學的戶外教室。

　　另一方面，由於台灣四面環海，因此海底生物相當豐富，而基本上水族館也屬於動物園的一種，只是所飼養的動物偏重單一性。近年來，台灣各種公營與民營的水族館快速增加，包括野柳海洋世界、台北海洋館、花蓮海洋公園、桃園海洋館、國立海洋生物博物館、澎湖水族館、通宵西濱海洋生態教育園區等。這些海洋生態水族館，除了靜態的展示外，也設有海底隧道以增加多樣性，使人宛如置身於大海之中，通常也提供海洋生物現場表演與餵食秀，以增加觀光客的參與性與活潑感，此外搭配各種餐飲與休憩等其他服務，使得其服務效能更為多元。

植物園

　　植物園的主題性亦非常明確，隨著生態旅遊的發展，許多以欣賞植物與生態教育的植物園近年來紛紛出現，除了一九二一年

成立而附屬於林業試驗所的臺北植物園,占地約八公頃而搜羅植物多達千餘種外,包括台北縣與宜蘭縣交界的福山植物園、林業試驗所恆春熱帶植物園、桃園縣龍潭鄉的崑崙藥用植物園等也都屬於此類。

第五節　戶外活動遊憩資源

　　所謂「戶外活動遊憩資源」,是指從事於非室內的休閒遊憩活動,因此通常必須耗費較大的體力,對於身心健康的幫助有其正面效果,但另一方面與室內活動相較,其危險與風險性也較高。基本上,戶外活動遊憩資源已經成為非常重要的旅遊資源,而本節將其區分為陸域、空域、水域三部分來探討。

陸域活動

　　陸域活動顧名思義就是指在陸地上所進行之相關活動,這包含登山、路跑、健行、球類、攀岩、溯溪等耗費體力甚大之體育活動,以及釣魚、露營與賞鳥等較為靜態之活動,而近年來新興而深受歡迎的高空彈跳、漆彈、溫泉等戶外活動,則結合了膽識訓練、戰術訓練與養身等不同方面的訴求,使得陸域活動的內容更為多元化。

水域活動

過去台灣因為長期戒嚴,因此沿海地區均受到海防管制,除嚴禁攝影、繪畫、逗留外,也禁止任何水上活動,解除戒嚴之後相關限制大幅開放。目前水域活動包括水面與水底活動兩種,其中包括賞鯨豚、遊艇、潛水(浮潛)、泛舟、釣魚(船釣)、衝浪、獨木舟、帆船、風浪板與游泳等活動。以賞鯨豚來說,花東與龜山島地區近年十分熱門,甚至成為國外觀光客的最愛;遊艇方面,包括綠島、小琉球、墾丁、龜山島與北海的綠色公路,已經從過去的貴族色彩日益普及;近年來不論潛水或浮潛,墾丁地區與澎湖都是非常受歡迎的地區,至於泛舟則以花蓮秀姑巒溪與高雄荖濃溪發展最具規模;至於釣魚、衝浪、獨木舟、帆船、風浪板與游泳,由於台灣四面環海,因此各沿海縣市均有相關活動。

空域活動

過去台灣的空域活動因為國防問題而受到相當大的限制,但隨著解除戒嚴之後,相關限制逐漸放寬,包括輕航機、飛行傘、滑翔翼與熱氣球等運動開始推動,由於一開始台灣缺乏相關的專業人才與設備,因此可以說是從摸索開始,例如屏東的賽嘉飛行基地就是從無到有的逐漸茁壯。但基本上,由於空域活動還處於草創階段,因此相關管理仍未完全上軌道,業者品質亦參差不

齊，造成意外與糾紛時有所聞，這是當前必須加以因應的課題。

第六節　其他旅遊資源

其他旅遊資源，就是不屬於前述五種的觀光資源，這其中包括體健活動、觀光夜市、觀光紀念商品、節慶活動與夜間活動，其中夜間活動非常多元，例如：夜總會、網咖、PUB、酒吧、KTV與卡拉OK等夜間娛樂活動，本節僅以具有台灣特色的KTV為例來加以說明。

體健活動

近年來，由於民眾日益重視養身休閒，但卻又不願意到戶外曝曬陽光，加上戶外活動有天候與空間的限制，因此室內的體育健身活動快速成長，而此也成為觀光資源的一種。其中可以包括健身中心、SPA、溫泉、腳底按摩、室內球類等，由於室內球類通常都有人與人之間的競賽性，因此稱之為「競技型體健活動」，反之不具競賽性者稱之為「非競技型體健活動」。

其中有關健身中心方面，包含有健身房、有氧舞蹈與瑜伽教學等，例如：亞歷山大俱樂部、加州健身俱樂部等；而SPA方面則包含護膚、瘦身、按摩、三溫暖、芳香療法或水療等；至於室內球類方面，包括保齡球、撞球、迴力球、高爾夫球練習場等。

觀光夜市

　　夜市原本只是台灣社會的黃昏市集，其中包括各種餐飲、服飾、雜貨等攤販，消費族群也以當地民眾為主，但近年來卻逐漸成為觀光資源，吸引了其他地區甚至是外國觀光客的蒞臨，而在政府刻意包裝下成為所謂「觀光夜市」。誠如**表** 3-13 所示，目前

表 3-13　**台灣各縣市重要夜市一覽表**

名稱	位　置	夜市特色
基隆市廟口夜市	位於仁三路和愛四路。	「廟口」因位於俗稱「聖王廟」的「奠濟宮」前而得名，最有名的小吃包括泡泡冰、天婦羅、營養三明治、豆簽羹、蝦仁肉圓、蝦仁羹、豬腳、蹄膀、什錦春捲、鼎邊銼、紅燒鰻魚羹、奶油螃蟹等。
遼寧街夜市	位於台北市長安東路與中興高中之間。	販賣產品以飲食為主，大約有二十至三十個攤位，著名的有鵝肉、海鮮、筒仔米糕、沙威瑪、蚵仔煎、滷味等，而周邊巷道也開設許多很有特色的咖啡館與餐飲店，使得這一帶區域也有「咖啡街」之稱。
師大夜市	位於台北市師大路。	由於位於師範大學附近，因此價位較為便宜，除了販賣各種小吃外，也有各種日用雜貨與服飾。
饒河街夜市	從台北市八德路四段與撫遠街交叉口到八德路的慈佑宮為止，全長約為六百公尺。	饒河街夜市是台北第一座觀光夜市，夜市內的攤位非常密集，不僅街道兩旁有店家，且街道中間還有兩排攤位，其中的藥燉排骨甚為出名。與饒河街距離約二百公尺的撫遠街上，還有許多海產店，以及價廉物美的服飾店。

（續）表 3-13　台灣各縣市重要夜市一覽表

名稱	位置	夜市特色
華西街夜市	位於台北市西園路與環河南路之間。	華西街每天都有許多中外人士前來，因此政府規劃華西街為代表台灣小吃文化的觀光夜市。該夜市的特產，首推蛇肉與蛇酒，其他名產還有鼎邊趖、台南擔仔麵、碗粿、鱉肉、海鮮等。而龍山寺前的盲人按摩站與隔街的青草舖，也是重要的觀光資源。
士林夜市	位於台北市士林區劍潭附近。	小吃中以大餅包小餅、廣東粥、蚵仔煎、豪大大雞排、生炒花枝等最為著名，而服飾、鞋類、通訊產品也是重要商品。
通化街夜市	位於台北市通化街。	小吃中以紅花香腸、石家割包知名度最高。
板橋南雅夜市	位於板橋市南雅東路。	在夜市入口處有巨大牌樓，已有三十多年歷史，可說是一個老夜市。經由政府規劃後，每個攤位均有其固定位置。
中和興南夜市	位於中和市信義街、景新路410巷附近。	是由中和市公所規劃完成的市集，夜市內之刨冰店頗負盛名，同時也有多家雜貨用品百貨，如慶和祥等，價格便宜而種類繁多；而服飾店與鞋店也為數甚多。
新莊街夜市	位於新莊市新莊國中後、新莊路上。	新莊街夜市可說是新莊最熱鬧的地方，其中香菇赤肉羹、紅豆餅、肉圓、雞蛋糕、蚵仔麵線、蝦仁羹最膾炙人口。在街巷中有百年古蹟：廣福宮、慈祐宮與武聖廟等列為二、三級古蹟；而附近也布滿打鐵店、豆腐工廠、老字號餅舖等傳統百年老店。
桃園觀光夜市	位於桃園市中正路旁，沿著中正一街、正康二街及北埔路圍成方形。	夜市中有各種地方小吃、民俗藝品、冷飲、熱食、雜貨、茶具等。
中壢新明夜市	位於中壢市中央西路、民權路之間的新明路。	設攤幾乎都是老字號，可品嚐到各式小吃及全省著名名產，五金百貨、生活日用品、港韓服飾、鞋、帽等。

（續）表 3-13　台灣各縣市重要夜市一覽表

名稱	位置	夜市特色
城隍廟夜市	以新竹市中山路城隍廟和法蓮寺的廟前廣場為中心。	新竹城隍廟在清朝乾隆皇帝年間就已經建廟，光復後才開始有小吃攤位的聚集，所以城隍廟內老字號小攤大多有將近五十年的歷史，其中如貢丸、炒米粉具全國知名度。
台中中華路夜市	位於台中市公園路一帶的中華路上。	夜市中除了可口美味的風味小吃外，亦是攤販雲集的購物街。
東海別墅夜市	位於台中市東園巷、新興路交叉處。	店家大多是固定的，一般占地不大，以供應餐飲為主，其次是服飾等生活用品店，加上附近零星攤販，成為台中市重要夜市之一。由於鄰近東海大學，因此在價格上相當大眾化。
逢甲夜市	介於西屯路二段及西安街之間的福星路、逢甲路及文華路，屬於台中市西屯區。	為滿足逢甲大學學生在食、衣、住、行、娛樂需要及順應學生消費能力，因此價格便宜。在福星路、逢甲路上除一些攤位零星散布外，大多為大型店家聚集地，如書店、家具店、精品服飾、禮品、百貨批發店、中西日速食商餐、茶店等；而逢甲大學正門至福星路之間的文華路，則為小型店家、攤販密集區，其中以飲食攤販為主。
鹿港小吃	彰化縣鹿港鎮。	鹿港是全省聞名的古鎮，由於地利之便，臨近海邊的鹿港人多以討海為生，因此鱟、鰻、蚵仔、蝦猴、花跳、蛤蜊、沙蝦以及西施舌等林林總總的海鮮就成了鹿港小吃的特色，其中以蚵仔、蝦猴為饕客們的最愛。
嘉義市文化路夜市	從中山路噴水圓環向外延伸。	文化路夜市是典型的「夜市」，白天只有普通商家營業，而傍晚起便開始喧嘩直到凌晨。夜市長達四百至五百公尺的道路兩側聚集近千家的攤販，包括衣服、飾品、日用品等，亦有許多著名的小吃，例如：「噴水雞肉飯」、「郭景成粿仔湯」和「冬菜蝦仁蛋黃」。
台南小北夜市	台南市西門路與臨安路交接口。	台南是歷史古城，台南小吃更是名聞全台，例如：炒鱔魚、棺材板、度小月擔仔麵、安平豆花等。

（續）表 3-13　台灣各縣市重要夜市一覽表

名稱	位置	夜市特色
高雄市 六合夜市	高雄市六合路。	以多樣化小吃聞名，最特殊的景觀是招牌林立的牛排店及海產店，大大小小有十多家，主要賣點是平價、家庭式的牛排套餐。
高雄市 新興夜市	高雄市新興街。	新興夜市不僅小吃攤眾多，服飾、鞋店更是櫛比鱗次，許多攤位都已有二十多年的歷史，如老李排骨湯、沙茶羊肉、北港香菇肉羹等。
屏東市 民族路夜市	位於民族路上、復興路橋下，鄰近電信局及火車站。	已有七十年以上的屏東民族路夜市，名產包括：土魠魚羹、香菇肉羹、屏東肉圓、愛玉冰、肉粽、冷凍芋等。
南濱 觀光夜市	花蓮市。	為花蓮規模最大之夜市，每天入夜後即燈火通明，除一般小吃外，還有露天卡拉 OK、射箭、射飛鏢、套圈圈、撈金魚等懷舊遊戲。
羅東夜市	位於宜蘭縣羅東鎮中心，中山公園四周。	羅東夜市歷史相當悠久由於附近皆為市區道路，對外緊臨省道，且距離火車站僅八百公尺左右，又旁臨台汽客運羅東站，因此交通十分便捷，包括粉腸、油豆腐包香腸、米粉羹、蚵仔煎等都相當受到歡迎。

台灣各縣市都有著名的夜市，特別是其中風味各異的小吃，成為發展觀光產業相當重要的資源，甚至成為台灣當前吸引入境觀光客的最大賣點。根據交通部觀光局二○○四年的調查發現，進入台灣的外籍觀光客中最喜愛的觀光資源中，觀光夜市已經取代了過去的故宮博物院而成為第一名，由此可見觀光夜市的重要性，但目前各夜市之間的衛生、服務、交通、安全都參差不齊，有些具有國際水準，但有些夜市卻連公共廁所也沒有，因此未來如何加以統一管理並提升國際層次實為重要課題。

觀光名產

　　觀光名產是一個觀光景點的象徵，而紀念品知名度更代表一個地區對於觀光產業的支持程度。因此如**表 3-14** 所示，台灣目前各縣市政府皆以此吸引觀光客，並強力進行促銷。

　　從**表 3-14** 可以發現，台灣的特產多以吃為主，但其實仍有非飲食之特產。但為何提及台灣皆以小吃著名，原因為「非飲食特

表 3-14　台灣各縣市重要觀光名產一覽表

地區	名產內容	附註
台北市	1.鼎泰豐小籠包 2.西門町：阿宗麵線 3.故宮：字畫文物 4.異國料理	
台北縣	1.瑞芳九份：芋圓、陳記雞捲、金枝紅糟素肉圓、古早丸、草仔粿、芋粿ㄅㄧㄠ、芋頭蕃薯、阿婆魚羹、藍山朝夏（手繪衣舖） 2.瑞芳金瓜石：白帶魚酸菜 3.深坑：豆腐、雪子肉粽 4.石門：富基漁港海鮮 5.平溪：菁桐的雞捲、溪蝦、溪哥魚、瓠瓜乾、箭竹、桂竹 6.金山：鴨肉料理 7.烏來：山藥飯、山芋飯、卡尚雞湯、清蒸芋頭、石板烤肉、梅釀、小米酒 8.淡水：阿給、魚酥，魚丸、鐵蛋、阿婆酸梅湯 9.永和：豆漿 10.鶯歌：陶瓷、壽司 11.坪林：茶葉（文山包種茶）	
基隆市	1.李鵠餅店 2.碧砂漁港水產品	
桃園縣	1.八德：手工饅頭 2.龍潭：茶、花生軟糖 3.復興：香菇和雪蓮	大溪豆干香嫩可口，有口皆碑，已成為桃園縣地

（續）表 3-14　台灣各縣市重要觀光名產一覽表

地區	名產內容	附註
桃園縣	4.大溪：木製家俱、豆干和陀螺 5.石門水庫：活魚三吃 6.三民：砂鍋魚頭 7.角板山：溪蝦、筒仔土雞、鳳梨苦瓜雞、三杯雞、紅鱒、菇、金針菇、桂竹筍 8.巴陵：水蜜桃、加州蜜李、水梨	方產業代表，其中以和平路上的黃日香本舖歷史最悠久。
新竹市	1.貢丸 2.玻璃製品 3.竹塹餅（又名新竹餅） 4.米粉 5.燈籠 6.南寮漁港小吃以魚羹、烤魷魚和各類油炸的海鮮製品為主	
苗栗縣	1.公館陶 2.福菜 3.榨菜 4.紅棗：公館鄉石墻村是本省唯一的紅棗專業區 5.牛心柿（脆柿、柿餅、柿乾、柿霜） 6.紫蘇、紫蘇梅：主要產地在公館鄉中義區段 7.客家菜：梅乾扣肉、梅菜蹄膀、鹽焗雞、薑絲肥腸、炒毛肚、釀豆腐等 8.三義木雕 9.大湖草莓	
台中市	1.太陽餅 2.台中豆干	
台中縣	1.高冷蔬菜 2.水蜜桃、水梨、蘋果等溫帶水果 3.清水筒仔米糕 4.草湖芋仔冰 5.台中港區的梧棲海產	
南投縣	1.農產品：鳳梨、集集山蕉、荔枝 2.埔里酒廠：紹興酒、愛蘭白酒、紹興冰棒、紹興米糕、紹興梅、紹興滷味、紹興茶葉蛋、不老蛋、紹興酒香金瓜子、紹興美食	
彰化縣	1.彰化肉圓 2.北斗肉圓 3.貓鼠麵 4.員林蜜餞	

（續）表 3-14　台灣各縣市重要觀光名產一覽表

地區	名產內容	附註
彰化縣	5.鹿港蚵仔煎 6.水果：銀行山楊桃園、芬園荔枝園、大村葡萄園和大城鄉大西瓜	
雲林縣	1.西螺：醬油、稻米 2.大埤鄉：酸菜 3.草嶺：苦茶油 4.斗六文旦 5.北港花生 6.古坑：咖啡、竹筍	
嘉義市	1.永泰興蜜餞 2.噴水雞肉飯 3.林聰明沙鍋魚頭	
嘉義縣	嘉義交址陶	
台南市	1.炒鱔魚 2.度小月擔仔麵 3.安平豆花	台南市夜市以民族路最著名。
台南縣	1.蓮子：白河、六甲 2.梅子：楠西梅嶺 3.芒果：主要產地為楠西、玉井、南化、左鎮、山上、大內、官田 4.鳳梨：主要產地為龍崎、關廟、新化、大內、山上、楠西、玉井 5.糖：新營總廠、佳里糖廠、善化糖廠、仁德糖廠、新營副產品加工廠 6.虱目魚：七股鄉 7.文旦：麻豆	
高雄縣	1.岡山三寶（豆瓣醬、蜂蜜及羊肉小吃） 2.旗山：香蕉、枝仔冰 3.美濃：面帕粄、豬腳、陶藝、紙傘	
屏東縣	1.林邊：海鮮與蓮霧 2.萬巒：豬腳 3.東港：黑鮪魚	
宜蘭縣	1.蘇澳：冷泉羊羹 2.宜蘭市：金棗、蜜餞、牛舌餅、鴨賞、膽肝 3.礁溪：溫泉空心菜 4.員山：魚丸米粉 5.壯圍：哈密瓜	牛舌餅、蜜餞、金棗及鴨賞等被譽為「宜蘭四寶」。

（續）表 3-14　台灣各縣市重要觀光名產一覽表

地區	名產內容	附註
花蓮縣	1.液香扁食（餛飩） 2.玉里羊羹 3.曾記麻糬 4.阿美麻糬 5.玉石 6.花蓮薯、花蓮芋	花蓮玉石包括北部山區的大理石、玫瑰石，南部山區的蛇紋石，海岸山脈的帝王石、寶石，豐田的軟玉，八里灣的藍寶石等。
台東縣	1.蘭嶼飛魚乾 2.綠島鹿肉乾 3.釋迦 4.蝴蝶蘭 5.金針 6.洛神花 7.池上、關山便當（米） 8.柴魚片	
馬祖	1.馬祖酥 2.光餅 3.魚麵	馬祖在行政上為「連江縣」。
澎湖縣	1.黑糖糕 2.冬瓜糕 3.鹹餅 4.文石	文石除用以觀賞或做成硯台、煙灰缸、筆山等器物外，另可作為印石、飾品。
金門	1.貢糖 2.金門高粱酒 3.金門鋼刀 4.麵線、醬料 5.一條根藥材	

產」之成本高、利潤低，而小吃則成本低、利潤高，導致許多商家紛紛放棄其傳統事業而改行從事飲食業，因此使得台灣名產以吃著名。但是面對鄰國如中國大陸、香港的積極推動觀光發展，台灣除了飲食外，勢必也要開發其他具有特色的觀光特產才是。

節慶活動

　　台灣各地的相關節慶對於台灣觀光產業的發展具有相當直接的影響，當某一地方有節慶舉行時，都可以吸引大量的遊客前往旅遊。因此如**表** 3-15 可以發現，目前台灣各縣市均積極舉辦各種不同形式的節慶活動：

　　由上述的表格可以發現，台灣的節慶似乎有過多的現象，在

表 3-15　台灣各縣市重要節慶整理表

北部地區	
台北市	
第一季	台北花季（陽明山）
第二季	台北文化季
第三季	台北美食季
第四季	台北溫泉季
一月	台北年貨觀光大街
二月	台北燈節（農曆二月十五日至二十日）
三月	台北電影節（國曆三月九日至二十二日）
四月	保生文化季（農曆三月十四日至十五日）
五月	原住民文化季
六月	台北國際龍舟錦標賽 大稻埕霞海城隍祭（農曆五月十一日至十三日）
七月	台北兒童藝術節 台北行天宮關老爺祭（農曆六月二十四日）
八月	台北中華美食展（國曆八月七日至十日）
九月	祭孔大典（國曆九月二十八日清晨六點）
十月	台北國際溫泉嘉年華會
十一月	台北國際旅展（國曆十一月十五日至十八日） 艋舺青山宮迎青山王（農曆十月二十日至二十三日）
十二月	台北跨年晚會

（續）表 3-15　台灣各縣市重要節慶整理表

台北縣	
一月	台北縣年俗節（板橋）
二月	野柳神轎洗港過火（農曆一月十五日）
	平溪放天燈（農曆一月十五日）
	三峽清水祖師祭（農曆一月六日）
	烏來櫻花季（國曆二至四月）
三月	烏來櫻花季（國曆二至四月）
四月	中和潑水節（清明後的第七日）
	土城桐花節
六月	萬里海上龍舟節
	台北宗教藝術節（新莊）
	淡水迎祖師廟（農曆五月六日）
七月	石碇美人茶季
	觀音山竹筍季（五股）
	東北角帆船季
	鹽寮國際沙雕節
	貢寮海洋音樂季
八月	金山甘藷節（國曆八月十日至九月十四日）
九月	石門國際風箏節
	雙溪詩人節
	八里文旦節
十月	三芝美人腿節
	鶯歌陶瓷嘉年華
十一月	深坑豆腐節
	坪林茶節生態節
十二月	淡水西洋藝術節
基隆市	
八月	基隆中元祭（農曆七月）
九月	基隆漁祭（國曆九月二十二日至十月三十一日）
宜蘭縣（市）	
一月	歡樂宜蘭年
二月	圓山燈節（農曆一月十二至十六日）
	頭城迎春
三月	蘇澳綠色博覽會（國曆三至四月）
	壯圍開漳聖王祭（農曆二月十五日）

（續）表 3-15　台灣各縣市重要節慶整理表

宜蘭縣（市）	
三月	宜蘭迎城隍（農曆二月八日）
	宜蘭岳武穆王祭（農曆二月十五日）
五月	頭城鯖節（國曆五月二、三、四日）
	五結鴨母節（母親節）
六月	礁溪二龍競渡
	壯圍哈密瓜節
	宜蘭葛瑪蘭祭（國曆六至八月）
七月	國際童玩藝術節（國曆七至八月）
	南方澳討海節（國曆七月六至十四日）
	蘇澳冷泉嘉年華（國曆七月二十六日至八月九日）
	宜蘭城水燈會（農曆七月二十六日至七月二十七日）
八月	羅東藝穗節（國曆八月二日至十日）
	宜蘭情人節
	頭城中元搶孤（農曆七月二十九日）
	冬山風箏節（國曆八月二十四日、二十五日）
九月	國際名校划船賽（國曆九月十三日、十四日）
十月	南澳泰雅守月季（國曆十月十一日、十二日）
十一月	三星蔥蒜節（國曆十一月二十三日至十二月三十一日）
十二月	三星蔥蒜節（國曆十一月二十三日至十二月三十一日）
桃園縣	
六月	蓮花藝術節（國曆六月十五日至九月十五日）
	大園陸上龍舟花車遊行（端午節）
八月	大溪陀螺節
	平鎮義民節（農曆七月十八日至二十日）
十月	觀光美食嘉年華
新竹縣	
七月	北埔膨風節（國曆七月十五日至二十三日）
	峨眉文化季（國曆七月二十八日至二十九日）
八月	新埔坊寮義民節（農曆七月十八日至二十日）
	采田福地文藝季
九月	竹塹國際玻璃藝術節（國曆九月至十一月，每兩年舉行一次）
十月	新埔柿餅節（農曆九月）
十二月	五峰巴斯達隘祭（國曆十二月十日至十二日）

（續）表 3-15　台灣各縣市重要節慶整理表

苗栗縣	
一月	公館鄉福菜節（國曆一月二十二日）
二月	民俗踩街（國曆二月三日）
	中港炸寒單（農曆一月十五日）
	後龍射砲城（農曆一月十五日）
三月	國際假面藝術節
四月	通宵白沙屯媽祖進香（農曆三月上旬）
	假面藝術節（國曆四月三日至二十五日）
	西湖柚香節（國曆四月一日至十五日）
五月	三義木雕藝術節
	桃李節（國曆五至六月）
八月	泰安泰雅族豐年祭（農曆七月）
	大湖義民節（農曆七月十八日至二十日）
十一月	賽夏族矮靈祭（農曆十月十五日前後）
	泰安鄉洗水坑豆腐節（國曆十一月二十四日至二十五日）
	南庄山水節暨鱒魚節（國曆十一月二十四日至二十五日）
十二月	南庄巴斯達隘祭（國曆十二月十日左右）
中部地區	
台中縣	
二月	大甲媽祖進香（農曆一月十五日擲筊決定媽祖聖誕前的進香日期）
四月	媽祖文化節（農曆三月二十三日）
七月	谷關山水節（國曆七月七日）
九月	泰安鐵道文化節（國曆九月七日至八日）
十二月	烏魚季
南投縣	
二月	魚池櫻花季
三月	名間玄天上帝香期（農曆二月底至三月三日）
四月	信義布農族打耳祭（農曆三月）
	柬埔梅子節
五月	鹿谷孟竹季
六月	信義射耳祭（國曆六月五日至八日）
八月	龍眼季活動
	埔里義民節（農曆七月十八日至二十日）
九月	日月潭邵族豐年祭（農曆八月十五日）
	日月潭萬人泳渡嘉年華（國曆九月五日至七日）

（續）表 3-15　台灣各縣市重要節慶整理表

南投縣	
九月	日月潭國際水上花火節
十月	惠蓀咖啡季
十一月	二〇〇三年草鞋墩國際稻草文化節
十二月	二〇〇三年南投溫泉季
彰化縣	
六月	鹿港民俗節（農曆五月五日）
雲林縣	
三月	西螺大橋文化節（國曆三月三十一日至四月八日）
四月	北港媽祖繞境（農曆三月十九日至二十日）
七月	口湖牽水（車藏）農曆六月八日
八月	國際偶戲節
南部地區	
嘉義縣（市）	
三月	阿里山鄒族戰祭（農曆二月十五日）
	阿里山櫻花季
	布袋新塭迎客王（國曆三月二十七日）
四月	嘉義鞦韆賽會（逢閏年農曆三月六日）
十月	寶島鄒魚節（國曆十月中旬）
十一月	茶山部落——涼亭節（十一月中下旬）
台南縣（市）	
一月	台南鹿耳門文化祭
二月	鹽水蜂炮（農曆一月十五日）
	佳里金唐殿王醮（農曆一月十八日至二十日，三年一科，逢鼠、兔、馬、雞年舉行）
	慶元宵
三月	學甲賽笭鴿（農曆二月十日至三月）
四月	學甲上白醮（農曆三月十一日）
	大天后宮迓媽祖（農曆三月二十三日）
	安定蘇厝王船祭（農曆三月三日，三年一科，逢牛、龍、羊、狗年舉行）
五月	北門南鯤身王爺祭（農曆四月二十二日至二十七日）
	西港燒王船（農曆四月中旬，三年一科，逢牛、龍、羊、狗年舉行）
六月	安平運河划龍舟
七月	玉井芒果節（國曆七月十三日至十四日）

（續）表 3-15 台灣各縣市重要節慶整理表

台南縣（市）	
七月	白河蓮花節
八月	台南開隆宮七娘媽生（農曆七月七日）
	開隆宮緣七夕（農曆七月七日）
九月	孔廟祭孔（國曆九月二十八日）
	麻豆文旦季
十月	台南灣裡萬年殿王醮（農曆九月中、下旬）
	東山東河嚎海祭（農曆九月四、五日）
	新營太子爺香期（農曆九月一日至九日）
	官田鄉菱角節（國曆十月十二日至二十日）
	白河關仔嶺椪柑節（國曆十月十二日至十一月二日）
十一月	台南喜樹萬皇宮王醮（農曆十月上旬，逢龍年舉行）
	大內頭社平埔族夜祭（農曆十月十四日）
十二月	北門三寮灣王船祭（農曆十一月一日，三年一科，逢虎、蛇、猴、豬年舉行）
	關廟山西宮燒王船（農曆十一月十九日）
高雄市	
一月	三鳳中街年貨大街開賣
二月	愛河沿岸燈飾及各式慶祝活動（農曆一月十五日）
三月	哈瑪星代天宮慶祝活動（觀世音菩薩生日農曆二月十九日）
四月	旗津天后宮繞境活動（媽祖生日農曆三月二十三日）
五月	柴山彌猴誕生季節
六月	愛河龍舟賽（端午節農曆五月五日）
七月	鹽城區聖帝廟繞境活動（關帝爺生日農曆六月二十四日）
	易牙美食節（易牙節農曆六月二十八日）
八月	情人節相關活動（七夕農曆七月七日）
	各地寺廟普渡活動（中元節農曆七月十五日）
九月	文化中心、愛河煙火盛會（中秋節農曆八月十五日）
	孔廟舉辦祭孔大典（教師節國曆九月二十八日）
十月	三鳳宮太子爺生（農曆九月九日）
	各種國慶慶典活動
十一月	各種促銷活動（百貨公司週年慶）
高雄縣	
二月	茂林鄉紫蝶祭（國曆二至三月）
三月	內門宋江陣民俗慶典觀光節（農曆二月十九日前後）

（續）表 3-15　台灣各縣市重要節慶整理表

高雄縣	
三月	內門迎觀音（農曆二月十四日至十九日）
四月	三民鄉射耳祭（國曆四月二十一日）
	桃源鄉布農族打耳祭
	內門阿立祖祭（農曆三月二十八日）
	旗山天后宮媽祖生（農曆三月二十三日）
五月	高雄縣原住民聯合豐年祭（農曆四月）
七月	桃源鄉布農族嬰兒祭
八月	美濃黃蝶季（國曆八月十二、十三日）
	甲仙義民節（農曆七月十八日至二十日）
	茂林鄉魯凱族豐年祭（國曆八月十五日）
九月	甲仙芋筍節（國曆九月二十二日）
	田寮土雞節（國曆九月三十日）
	燕巢鄉鄉土藝術季
十一月	大龜鄉公廨祭（農曆十月）
屏東縣	
六月	東港黑鮪魚觀光文化祭（農曆五至七月）
九月	排灣族豐年祭（農曆八月中旬）
	霧台魯凱族豐年祭（農曆八月十五日）
十月	東港王船祭（農曆九月中旬，三年一科，逢牛、龍、羊、狗舉行，醮期七天）
	小琉球王船祭（農曆九月下旬，三年一科，逢牛、龍、羊、狗舉行）
	排灣族五年祭（國曆十月二十五日），每五年一次
東部地區	
花蓮縣	
六月	吉安阿美族海祭（國曆六月第二個星期日）
	秀姑巒溪國際泛舟賽
七月	阿美族豐年祭（國曆七、八月）
八月	阿美族豐年祭（國曆七、八月）
	吉安阿美族成年祭（國曆八月，每七年一次）
	金針花季（國曆八月至十月）
九月	金針花季（國曆八月至十月）
十月	金針花季（國曆八月至十月）
台東縣	
一月	播種祭

（續）表 3-15　台灣各縣市重要節慶整理表

台東縣	
一月	池上油菜花節
二月	台東炸寒單爺（農曆一月十五日）
	飛魚祭（國曆二月底至六月初）
三月	達仁毛蟹祭（國曆三月二十五、二十六日）
四月	延平布農族打耳祭（國曆四月二十五日至三十日）
六月	蘭嶼達悟族收穫祭
	蘭嶼達悟族船祭
七月	阿美族豐年祭
	知本卑南族豐年祭（國曆七月中旬）
	魯凱豐年祭（國曆七月十五日至十八日）
八月	阿美族豐年祭
	金針花季（國曆八月至十月）
九月	金針花季（國曆八月至十月）
十月	金針花季（國曆八月至十月）
	排灣族五年祭（國曆十月二十五日）每五年一次
十二月	台東卑南族跨年祭（國曆十二月二十四日至一月一日）
	台東卑南族報佳音（國曆十二月二十四日）
	台東卑南族猴祭
	台東卑南族狩獵祭（國曆十二月二十七日至三十日）
	台東卑南族凱旋祭（國曆十二月三十日）
離島地區	
二月	澎湖漁船燈會（元宵節）
	澎湖乞龜（農曆一月十五日）
四月	澎湖媽祖巡海（農曆三月七日至十日）
八月	澎湖七夕嘉年華會（農曆七月七日）
	澎湖菊島音樂節（國曆八月十日至十七日）
	金門高粱酒文化節（國曆八月二十日至二十七日）
十一月	澎湖風帆海纜節（國曆十一月）
十二月	澎湖王船祭（農曆十一月，不定期）

一窩蜂發展的情況下，也出現品質參差不齊的現象，以下將舉出若干案例來探討若干節慶為何能夠成功原因。

一、台灣燈會

一九八九年台北市政府在中正紀念堂首辦台北燈會,十二生肖為每年主題。二〇〇三年移至台中改以台灣燈節為主題,二〇〇四年在台北縣板橋新站舉辦,成為台灣最具國際知名度與規模最大之節慶,其成功原因如下:

(一)主題相當明確

台灣燈會算是台灣第一個國際知名的活動,由於觀光客可以藉此直接對中國傳統節慶有所接觸與瞭解,因此主題清楚而明確。

(二)結合各地活動

台灣燈會舉辦時期由於還有台北縣平溪天燈節、台南鹽水蜂炮等不同活動,因此多種類活動可以整合為套裝行程,使得對外宣傳更具有吸引力。

(三)融合傳統節慶與現代科技

燈會中的主燈象徵慶元宵主要精神,加上主題設計及周邊燈光音響的配合,展現傳統節慶與科技的緊密結合。

二、宜蘭國際童玩藝術節

宜蘭童玩藝術節已經成為近年來最受矚目的地方節慶,其活動精神所強調的「童玩無國界,天涯若比鄰」,使得其成為適合親

子一同參與的活動。

(一)以文化為主題

宜蘭童玩節除了各種兒童玩具外，也有各種文化活動，宜蘭縣政府也邀請各國民俗舞蹈來台表演，如俄羅斯、荷蘭等，藉此可達到國際文化交流的效果，使得童玩節提升為文化的饗宴。

(二)以冬山河做主題宣傳行銷

除了國際童玩節之外，冬山河同時也每年定期舉辦「國際名校划船邀請賽」，結合體育休閒的運動，促進全球各大專院校學生的切磋交流，而結合體育運動之活動，可以達到國際宣傳的效果，增加附加價值。

三、地方方面——以屏東為例

屏東縣在「觀光科技，屏東起飛」的概念下積極發展觀光，幾乎每月都有活動。其發展特色如下：

(一)四季都有主題節慶活動

1.春——五月份的東港黑鮪魚季。

2.夏——大鵬灣國家風景區之水域活動。

3.秋——九月份琅喬鷹季與墾丁候鳥季、十月東港王船季、恆春半島藝術季。

4.冬——一月份的墾丁風鈴季（被觀光局列入台灣十二節慶之一）。

(二)豐富的觀光資源

屏東同時擁有大鵬灣國家風景區與墾丁國家公園兩個大型旅遊資源，因此可藉此利用發展。

(三)善於利用媒體宣傳

屏東縣政府非常善於利用媒體來造勢，在宣傳方面結合屏東縣文化局、網路與電視媒體，並且搭配各種飯店住宿方案。

我們可以發現，台灣大多數節慶活動都只有國內知名度，欠缺能力行銷到國外，有鑑於此，交通部觀光局近年來推出了台灣重大的十二節慶，把這十二節慶製作出海報、摺頁、廣告等宣傳到國外，讓外國旅客每一個月都能來，都有不同的節慶可參與，進而增加他們來台的意願。然而，大多數地方節慶都因規劃不良或草率舉辦而被認為過於粗糙，使得節慶往往無法達到原先預期的成果，這是值得深思的地方。

夜間活動：以 KTV 為例

隨著人們生活水準的提高，台灣社會也出現越來越多的夜間娛樂活動，而在眾多的活動中，有一種台灣自創的全新娛樂項目快速發展，甚至由台灣「外銷」發展到海外，此即「KTV」。

KTV 的意義是：提供視聽器材、伴唱影帶、包廂空間與餐飲服務，供客人唱歌的場所。從試聽娛樂發展過程來看，KTV 是卡拉 OK 的延伸；而從娛樂方式來看，KTV 可以說是 MTV 和日式卡拉 OK 的融合，既滿足消費者自我表現的願望，又避免在大庭

廣眾之下演唱所帶來的窘態。從娛樂內容來看，KTV 可說是將 MTV 的隱密性、觀賞性，和卡拉 OK 的臨場性、趣味性融合一起，使顧客在觀賞 MTV 的同時又可以一展歌喉，並且熱鬧的氣氛有助於洽談生意與聯絡感情。

目前，KTV 經營者為滿足不同消費族群的需要，透過市場調查而設計出不同格調、不同價格、不同大小的 KTV 經營場所，形成不同的市場區隔。因此，台灣的 KTV 產業具有以下的特徵：

一、依附性

KTV 除了提供視聽娛樂活動外，還必須提供一定程度的餐飲服務，除此之外與其他行業相互結合，而成為新型態的複和式經營模式，例如：酒吧型 KTV，其主要功能以酒吧服務為主但附有 KTV；餐廳型 KTV 以提供餐飲服務為主，同時提供 KTV 等娛樂項目；三溫暖 KTV 則結合三溫暖的服務內容。

二、專用性

KTV 是一個完全封閉的空間，在某一特定的空間提供特定客人獨立享用各種娛樂和服務項目。顧客一進入 KTV 包廂就已經為這些設施服務付了費用，所以 KTV 包廂內的設施不能轉借到他處，只供包廂內的客人使用。

三、隱蔽性

KTV 包廂因裝修材料隔音效果好，顧客在消費時，不會受到

其他客人或外界的干擾，並能在 KTV 的包廂中無拘無束的消費、娛樂。由於現代人越來越強調隱密性與隱私權，所以 KTV 符合此一社會需求。但是 KTV 包廂的隱蔽性有時也會造成負面效果，例如：犯罪、吸毒、色情等；或者為了裝潢，建築材料多屬易燃物，甚至缺乏安全逃生設備等，如此都可能違反消防法規。

四、高品質服務

近年來 KTV 產業競爭越來越激烈，因此在品質提升上進步快速，首先是連鎖式的企業化經營模式積極展開，甚至上市上櫃，例如：錢櫃、好樂迪等，使得服務更佳標準化，也使得傳統單打獨鬥的 KTV 面臨威脅。另一方面，連鎖 KTV 透過媒體大量宣傳，使原本形象不甚好的聲色場所形象，轉變為青少年與全家前往的正當休閒場所。而在員工素質上，開始重視員工訓練與培養，使服務操作能符合一流服務員的標準。各公司也砸下重金進行內部裝潢，使得 KTV 日益豪華化，甚至形成市場區隔，有些豪華 KTV 專門針對上班族群。最後，KTV 所提供的餐飲服務日益重要，過去只是配角，目前甚至聘請大飯店主廚，以替包廂內的顧客提供全方位服務。

目前，許多外國觀光客來台灣，例如：日本、港澳、華僑觀光客，都將 KTV 列為重要活動，因此台灣此一本土娛樂產業 KTV 也成為台灣觀光資源之一。

第四章

台灣觀光行業（一）

　　台灣針對觀光客的餐飲服務業可以區分爲中國餐飲與風味小吃等兩大類。目前在台灣重要的中國餐飲包括有四川菜、江蘇菜、廣東菜、湖南菜、北京菜、台灣菜、上海菜等多種，每個地區因爲地理位置、氣候、物產、種族文化、歷史發展等不同因素，會產生截然不同的飲食習慣與餐飲，進而成爲發展的特色。

本章針對台灣觀光產業現有之各種行業，包括旅行社、導遊領隊人員、飯店業、餐飲業等進行介紹。

第一節　旅行社

旅行社也可稱之為旅行業，此一產業是介於旅行者與交通業、住宿業與旅遊相關事業中間，安排或介紹提供旅行相關服務而收取報酬的事業。

台灣旅行社之發展過程

我國自一九五六年開始積極發展觀光事業，首家民營旅行社「台灣旅行社」（由日據時代的東亞交通公社台灣支部更名而來）於一九六○年五月核准成立，同年台灣全省有八家旅行社成立。初期來台觀光以美國人為主，直至一九六四年，適逢日本開放國民海外旅遊，大量日本觀光客來台觀光，刺激新的旅行社紛紛成立，至一九六六年台灣已有五十多家旅行社成立。一九六七年來台日本觀光客首次超過美國，此後日本觀光客一直為我國旅行業最主要之來台接待客源國，至一九七六年，旅行業家數已達三百五十五家。

一九七九年一月一日，政府開放國人出國觀光，旅行業的業務亦從單向邁入雙向。一九八七年十一月二日政府開放國人赴大陸探親，我國出國人口更急速成長，旅行業家數達四百三十九

家。一九八八年一月一日觀光局不再限制旅行業執照之申請，旅遊業務發展迅速，旅行業家數達七百一十一家。

台灣旅行業的分類

　　根據旅行業管理規則第三條的規定，旅行業區分為綜合旅行業、甲種旅行業及乙種旅行業三種，我們則可以根據業務、履約保證金、分別敘述如下：

一、根據業務區別

　　根據旅行業管理規則第三條的規定，綜合旅行業、甲種旅行業及乙種旅行業的業務內容有所差異，實際內容如下：

(一)綜合旅行業經營下列業務

　　1.接受委託代售國內外海、陸、空運輸事業之客票或代旅客購買國內外客票、托運行李。

　　2.接受旅客委託代辦出、入國境及簽證手續。

　　3.招攬或接待國內外觀光旅客並安排旅遊、食宿及交通。

　　4.以包辦旅遊方式或自行組團，安排旅客國內外觀光旅遊、食宿、交通及提供有關服務。

　　5.委託甲種旅行業代為招攬業務。

　　6.委託乙種旅行業代為招攬國內團體旅遊業務。

　　7.代理外國旅行業辦理聯絡、推廣、報價等業務。

　　8.設計國內外旅程、安排導遊人員或領隊人員。

9.提供國內外旅遊諮詢服務。

10.其他經中央主管機關核定與國內外旅遊有關之事項。

(二)甲種旅行業經營下列業務

1.委託代售國內外海、陸、空運輸事業之客票或代旅客購買國內外客票、託運行李。

2.接受旅客委託代辦出、入國境及簽證手續。

3.招攬或接待國內外觀光旅客並安排旅遊、食宿及交通。

4.自行組團安排旅客出國觀光旅遊、食宿、交通及提供有關服務。

5.代理綜合旅行業招攬業務。

6.設計國內外旅程、安排導遊人員或領隊人員。

7.提供國內外旅遊諮詢服務。

8.其他經中央主管機關核定與國內外旅遊有關之事項。

(三)乙種旅行業經營下列業務

1.接受委託代售國內海、陸、空運輸事業之客票或代旅客購買國內客票、託運行李。

2.招攬或接待本國觀光旅客國內旅遊、食宿、交通及提供有關服務。

3.代理綜合旅行業招攬國內團體旅遊業務。

4.設計國內旅程。

5.提供國內旅遊諮詢服務。

6.其他經中央主管機關核定與國內旅遊有關之事項。

前三項業務,非經依法領取旅行業執照者,不得經營。但代

售日常生活所需陸上運輸事業之客票，不在此限。

　　因此如上述可以發現，綜合與甲種旅行業的經營範圍較廣，包括出境、入境與國內觀光均可經營，乙種旅行業則僅能經營國內觀光。而綜合與甲種旅行業的經營業務內容基本上差異不大，比較明顯的差異是綜合旅遊業是以「包辦旅遊方式」或自行組團，安排旅客國內外觀光旅遊、食宿、交通及提供有關服務，而甲種旅行業僅能以自行組團，安排旅客國內外觀光旅遊、食宿、交通及提供有關服務。

二、根據資本總額來區別

　　根據旅行業管理規則第十一條的規定旅行業實收之資本總額，規定如下：

1. 綜合旅行業不得少於新台幣 2,500 萬元。
2. 甲種旅行業不得少於新台幣 600 萬元。
3. 乙種旅行業不得少於新台幣 300 萬元。
4. 綜合旅行業在國內每增設分公司一家，須增資新台幣 150 萬元，甲種旅行業在國內每增設分公司一家，須增資新台幣 100 萬元，乙種旅行業在國內每增設分公司一家，須增資新台幣 75 萬元。但其原資本總額，已達增設分公司所須資本總額者，不在此限。

　　由於綜合旅行業的經營業務範圍較廣，業務量與組織規模較大，因此在成立之時，其所需具備的資本總額門檻較高。

三、根據註冊費、保證金來區別

根據旅行業管理規則第十二條的規定，旅行業應依照下列規定，繳納註冊費、保證金：

(一)註冊費

1.按資本總額千分之一繳納。

2.分公司按增資額千分之一繳納。

(二)保證金

1.綜合旅行業新台幣 1,000 萬元。

2.甲種旅行業新台幣 150 萬元。

3.乙種旅行業新台幣 60 萬元。

4.綜合、甲種旅行業每一分公司新台幣 30 萬元。

5.乙種旅行業每一分公司新台幣 15 萬元。

成立旅行社必須要向觀光局註冊，此時需繳納註冊費與保證金，當旅行社發生惡性倒閉、破產等情況時，保證金可被法院、行政機關扣押或強制執行，以賠償給航空公司、飯店、其他旅行社等其他業者的損失。而當旅行社解散時，保證金可以要求觀光局退還。由於綜合旅行業的經營業務範圍較廣，業務量與組織規模較大，因此當發生財務危機時，遭受波及的相關業者數量也較多，故所需繳交的保證金標準高於甲種與乙種旅行社。

四、根據履約保險來區別

　　根據旅行業管理規則第五十三條的規定，旅行業辦理旅客出國及國內旅遊業務時，應投保履約保證保險，其投保最低金額如下：

　　1.綜合旅行業新台幣 4,000 萬元。
　　2.甲種旅行業新台幣 1,000 萬元。
　　3.乙種旅行業新台幣 400 萬元。
　　4.綜合、甲種旅行業每增設分公司一家，應增加新台幣 200 萬元，乙種旅行業每增設分公司一家，應增加新台幣 100 萬元。

　　基本上，履約保證保險之投保範圍為旅行業因財務問題，導致所安排的旅遊活動一部分或全部無法完成時，在保險金額範圍內給付給旅客的費用，由於旅行社惡性倒閉時有所聞，而綜合旅行業的經營業務範圍較廣，業務量較大，因此當發生財務危機時受到損失的消費者數量較多，所以必須繳納較高額之履約保證保險。

五、依據經理人數量來區別

　　根據旅行業管理規則第十三條的規定，旅行業應依其實際經營業務，分設部門，各置經理人負責監督管理各該部門之業務；其人數應符合下列規定：

1.綜合旅行業本公司不得少於 4 人。

2.甲種旅行業本公司不得少於 2 人。

3.分公司及乙種旅行業不得少於 1 人。

由於綜合旅行業的經營業務範圍較廣，業務量也較大，因此組織架構也比較龐雜，而所需的經理人數量也必須較多。

六、依據數量與分布來區別

如**表** 4-1 所示截至二〇〇三年八月底止，台灣地區旅行社總公司計有一千八百九十八家，其中綜合旅行社有八十一家、甲種旅行社一千七百一十一家、乙種旅行社一百零六家。可見甲種旅行社因為經營範圍與綜合旅行社相去不遠，而且成立門檻遠低於綜合旅行社，因此數量最多；乙種旅行社的成立門檻最低，因而數量次之；綜合旅行社的建立門檻最高因而數量較少。另一方面，綜合旅行社多集中在台北市、台中市、台南市與高雄市等都會，特別是台北市占有絕大多數。

旅行業的成立過程

要成立一家旅行社，必須經過非常多的過程與行政手續，請參考**圖** 4-1。

表 4-1　台灣各地區別旅行社統計表

	綜合		甲種		乙種		合計	
	總公司	分公司	總公司	分公司	總公司	分公司	總公司	分公司
台北市	57	14	913	54	10	2	980	70
台北縣	0	4	34	9	5	0	39	13
桃園縣	0	21	96	26	7	0	103	47
基隆市	0	0	1	3	0	0	1	3
新竹市	0	12	24	18	3	0	27	30
新竹縣	0	0	7	6	1	0	8	6
苗栗縣	0	2	25	6	0	0	25	8
花蓮縣	0	5	10	9	4	0	14	14
宜蘭縣	0	3	13	3	4	0	17	6
台中市	3	34	141	70	8	0	152	104
台中縣	0	1	26	10	1	0	27	11
彰化縣	0	6	35	13	3	0	38	19
南投縣	0	1	12	10	0	0	12	11
嘉義市	0	5	27	14	0	0	27	19
嘉義縣	0	1	4	1	4	0	8	2
雲林縣	0	1	14	10	3	0	17	11
台南市	4	17	86	24	5	0	95	41
台南縣	0	1	8	7	1	0	9	8
澎湖縣	0	1	4	4	11	1	15	6
高雄市	17	25	198	75	18	1	233	101
高雄縣	0	0	7	3	3	0	10	3
屏東縣	0	3	10	7	4	0	14	10
金門縣	0	0	10	12	3	0	13	12
連江縣	0	0	1	2	0	0	1	2
台東縣	0	1	5	3	8	0	13	4
總計	81	158	1,711	399	106	4	1,898	561

旅行業申請籌設、註冊登記流程及說明

申請籌設登記

發起人籌組公司

股東人數規定
1. 有限公司：一人以上。
2. 股份有限公司：兩人以上。
（如為政府或法人股東一人所組織之股份有限公司，不受兩人以上之限制）

覓妥營業場所

向經濟部商業司辦理公司設立登記預查名稱

應具備文件：
1. 籌設申請書一份
2. 如係外國人投資者應檢附經濟部投資審議委員會核准投資函。
3. 經理人之經理人結業證書、身分證影本各一份及名冊兩份。
4. 經營計畫書一份。
5. 經濟部設立預查名稱申請表回執聯影本。
6. 全體發起人身分證明文件。
7. 營業處所之建築物所有權狀影本。

申請籌設登記

審核籌設文件

關於經理人之規定：
1. 經理人應為專任。
2. 綜合旅行業不得少於四人。甲種旅行業不得少於二人。乙種旅行業不得少於一人。

查證發起人及經理人資料 **核准籌設登記**

向經濟部辦理公司設立登記

應於核准設立後二個月內辦妥，並備具文件向交通部觀光局申請旅行業分公司註冊，逾期即撤銷設立之許可。

申請註冊登記

繳納註冊費、執照費及保證金，申請旅行業註冊登記

應具備文件：
1. 註冊登記申請書
2. 經濟部核准函影本、經濟部公司設立登記表影本各乙份。
3. 公司章程正本。
4. 營業處所內全景照片。
5. 營業處所未與其他營利事業共同使用之切結書。
6. 旅行業設立登記事項表。
7. 註冊費按資本總額千分之一繳納。
8. 保證金：綜合旅行業新台幣 1,000 萬元；甲種旅行業新台幣 150 萬元；乙種 旅行業分公司新台幣 60 萬元。
9. 執照費新台幣 1,000 元整。
10. 經理人原任職公司報經主管機關核備之離職異動表（函）影本。

核准註冊登記核發旅行業執照

申請營利事業登記證

全體職員報備任職

填具旅行業從業人員任職異動報告表
報請交通部觀光局及所屬直轄市觀光主管機關核備查

向觀光局報備開業

應具備文件：
1. 旅行業開業申請書。
2. 營利事業登記證影本。
3. 旅行業責任保險及履約保險保單影本。

正式開業

圖 4-1　成立旅行社程序圖

台灣旅行社的產業特質

台灣旅行社產業發展至今，呈現以下幾種特質：

一、中小企業居多

誠如前述，台灣旅行社多以中小企業居多，許多都是以家族企業方式經營。所以對抗風險性較低，每當出現天災人禍或周轉不靈時，則倒閉與合併時有所聞。但近年來，有逐漸朝向「大者恆大、小者恆小」的發展模式，也就是一方面旅行社走向集團化、合併化發展，許多大型的綜合旅行社，藉由規模經濟方式以數量大來降低成本，類似批發商模式而使價格能夠降低；另一方面，小型旅行社因為經營成本低，若能掌握固定客源，或以親切服務取勝，則也有生存空間。

二、利潤微薄低價競爭激烈

台灣旅行社競爭十分激烈，加上消費者多以價格作為購買旅遊產品的考慮依據，因此業者也多採取低價策略，造成利潤相當有限，毛利大約是營業額的 8% 至 10%，淨利約僅占營業額的 1%。甚至許多「零團費」或「負團費」的團體出現，如此使得旅行社必須藉由觀光客購物與自費行程來增加收入，因此被稱之為「購物團」，也因為如此使得旅遊糾紛時有所聞，造成旅行社形象的損失。但是另一方面，也有若干旅行社改採高價路線而強調精

緻旅遊，藉由高品質的住宿、專業的導覽解說、當地風味的高級料理與觀賞歌劇等藝術節目來作為號召，專門鎖定金字塔頂端的富商名流，形成另類的市場區隔。

三、工作人員流動量大

由於旅行社的利潤不高，因此工作人員的待遇並不優厚而且工作辛苦，許多大學畢業生進入此產業後，除非對旅遊之興趣非常濃厚而意志堅強，否則中途轉業者甚多。也因為旅行社人事流動率普遍偏高，因此除少數大型業者外，大多欠缺人力資源訓練的投資，企業不鼓勵員工進修，不太願意投資，而員工在工作壓力大的情況下，個人意願也甚低；另一方面，由於旅行社進入門檻較低，在專業程度不高的情況下，員工普遍學歷較差，在這兩方面原因下，台灣旅行社產業的人力資源發展形成一種惡性循環，使得從業人員品質無法快速提升。而近年來，許多大型旅行社採取企業化經營模式，或者該旅行社是由其他產業所轉投資，因此也把其他產業的經營管理模式帶入，明顯特徵就是開始體認到員工是企業最重要的資產，企業開始提高員工待遇，並重視員工訓練，鼓勵員工進修甚至修習碩士學位，在新進員工方面也訂出較高門檻，沒有大學以上學歷已經很難獲得青睞，這對於提升旅行業從業人員之人力素質具正面效果。

台灣旅行社產業的發展趨勢

台灣當前旅行業的發展，有兩項非常重要的趨勢，一是旅行

社與網際網路的關係日益密切，另一則是旅行社與媒體產業的異業結盟，分別敘述如下：

一、網際網路與旅行社

網際網路自一九六○年代發展以來不單單只是新媒體，更代表一種嶄新的溝通與配銷模型，並且徹底改變廠商與消費者間的互動連結關係。

(一)網際網路的特性

網際網路在行銷通路上其特性如下：

1. 降低消費者蒐集資料的成本，並有效減少雙方的溝通、交易成本及賣方的建立、營運成本。
2. 無時差及地域的限制，同時給予廣大跨國界消費者方便的服務。
3. 有效蒐集、組織、傳播、儲存大量資訊，其資訊內容更新快速。
4. 具有媒體傳播及多媒體功能，能提供豐富的感官經驗及資源分享。
5. 與顧客的雙向互動性高，能反應市場需求，並與消費者建立關係。
6. 作為目標行銷及個人化的有效工具。

(二)網路旅行社與旅行社網路

旅行社的網路發展可以區分為二方面，一是所謂「網路旅行

社」，即本身設有虛擬網站，供消費者與業者直接經由網際網路經營業務，直接進行交易，無須透過服務人員也能完成交易事項，例如 eztravel 等，也被稱之為「虛擬旅行社」。

另一是所謂「旅行社網路」，即本身設有實體旅行社的辦公室，且有專業服務人員直接面對面為消費者提供相關旅遊服務，雖然本身也有架設網站介紹旅行社相關業務供消費者諮詢，但實際上一切業務仍是以人服務為主，例如雄獅旅行社。

在網路旅行社發展初期的確興起一波風潮，有人甚至預估實體旅行社將無生存空間，但隨著全球網路泡沫化之後，此一預估並未實現，網路旅行社固然占有若干年輕族群與中產階級的市場，但實體旅行社藉由結合網路後似乎發展更為多元。主要原因是由於網路詐欺頻傳，一般人對於網路交易還是有所顧忌；加上台灣幅原不大而旅行社林立，送件收件均有專人服務；以及旅遊產品所費不貲，消費者為求心安仍希望能到實體旅行社感覺較有保障，其中特別是中老年人，因此網路旅行社短期看來仍無法取代實體旅行社，反而是實體旅行社如何網路化非常重要。

(三)旅行社網路的發展

旅行社網路化發展可以分成兩個部分來探討，一是內部網路，另一是外部網路：

1.內部網路

旅行社內部網路主要是用於簡化各項內部業務，減少繁雜手續，以提高工作效率，降低營運成本，另外亦有與供應商或銀行間業務往來的作業系統，分別介紹如下：

(1)管理資訊系統

管理資訊系統（MIS， management information system）是一

個旅行社的核心系統，旅行社的一切業務運作，都依賴這個系統，包括業績的計算、員工的表現、財務報表等。旅行社經理人能透過此系統，來掌握整個旅行社的營運概況。此外，員工間彼此訊息的傳遞，也會透過例如：MSN（MSN Messenger）、e-mail、視訊會議等模式，不僅快速且便利。

(2)電腦訂位系統

　　電腦訂位系統（CRS，computer reservation system）最初是因航空公司為解決效率問題而發展，加上旅行業者必須擁有一套快速而正確的工具，以便取得航空公司所提供的班機、機位和票價等資訊，進而完成航空訂位及票務的交易，因而建立起旅行業間彼此相連的專屬線路。

(3)銀行清帳計畫

　　旅行社與航空公司藉由 CRS 解決了訂位、票價與各項旅遊資訊的取得問題，但尚有開票、帳目結算與付款等信用管理問題。因此國際航空運輸協會（IATA，International Aviation Transport Association）規劃了銀行清帳計畫（BSP，bank settlement plan）來解決此一課題。

(4)顧客管理系統

　　透過顧客管理系統（CRM，customer relationship management），旅行社記錄了旅客的基本背景、需求愛好與購買紀錄，當下次顧客購買旅遊產品時，服務人員能快速瞭解消費者的需求。

2.外部網路

　　旅行社的對外網路所牽涉的層級較廣，所面對的包括一般消費者、旅行社同業、飯店與航空公司，其主要是透過所謂的「電子商務」（e-commerce），電子商務是指「利用網際網路所進行的商業活動，包括商品交易、廣告、服務、資訊提供、金融匯兌、

市場情報等」，其可分為四個部分：

(1)企業對一般消費者

　　企業對一般消費者（business to consumer）簡稱為 B2C，B2C 的 B 亦是 business 企業之意，2 是 to 的諧音，c 則是 consumer，意思是消費者，所以 B2C 是企業對消費者的電子商務模式。我們向廠商購買商品，就是一種 B2C 的交易行為，而應用在電子商務上，目前最常見的就是網路購物。早期旅遊業的網路只是單一網站，僅僅是介紹旅行社內現有的各項旅遊產品，大部分的消費者只是利用網路得知旅遊行程，當時並無電子商務行為，直到近幾年才有利用網路進行直接的電子商務交易。

(2)企業對企業

　　企業對企業（B2B： business to business）就是上游廠商與下游廠商之間的交易行為，例如下游廠商在生產產品的時候，需要向上游廠商購買材料，才能夠生產出顧客需要的商品，這就屬於 B2B 之間的交易行為。當前的 B2B 還可以區分為 e-partners 與旅遊平台兩種模式， e-partners 是藉由一個大型的上游批發商（wholesaler）與專門的資訊公司合作，協助下游合作夥伴擁有自己網站，只要向上游批發商支付少許資金便可擁有一個可自己掛名的網站，但這網站必須販賣上游批發商的相關旅遊商品，如此包括上游批發商、資訊公司與下游廠商都可藉由合作獲得利益，而成為所謂 e-partners 。而所謂「旅遊平台」，是由一家資訊公司發起，結合多家旅行社的產品，放置在同一網路介面上，消費者點選此網站時，便可看見各家旅行社的產品，而不必花時間點選每一家旅行社，可大幅減少蒐集訊息的交易成本。

(3)消費者對消費者

　　消費者對消費者（consumer to consumer）簡稱為 C2C， C2C

主要是為消費者之間自發性的商品交易行為，最常見者為一般的個人式拍賣網站，如 ebay、雅虎奇摩或二手跳蚤市場等。

(四)台灣當前發展現況

英特爾總裁 Andrew S. Grove 於一九八九年的演說中表示：「未來將沒有網路公司此一名詞，因為所有的公司都將是網路公司」。此一發言使得全球商業體系起了重大的轉變，企業 e 化一時蔚為風潮，所有公司莫不以網路化為重要課題，而旅遊業自然無法自外於這股潮流，許多既有之旅遊相關產業無不爭相加入此一新興市場。而根據經濟部商業司的調查結果發現，二○○三年我國 B2C 電子商務市場規模達新台幣 220.9 億元，較前一年 157.5 億成長近 40.3%，由此可見網路市場時為旅遊相關產業所不可放棄的一塊大餅，**表** 4-2 所示當前台灣旅行社與網際網路的發展模式。

近年來，透過異業結盟模式，實體旅行社與資訊科技產業、金融業、物流產業相互結合，形成新型態的旅行業經營模式，例如「buylow 百羅旅遊網」，是由訊連科技公司、行家旅行社、中華開發、台灣工業銀行共同合資而成，成為亞洲第一家可直接從網上查詢及確認訂位系統的旅遊網站，並且該網站與 7-11 便利商店建構物流通路。

基本上，網際網路與旅行業的關連性在可預見的未來將更為緊密，但若要經營成功有以下幾點關鍵要素：

1.網頁的便捷性

目前多數網站仍以單獨架設為主，缺乏多元而具相關屬性之連結，根據資策會的資料顯示，網路使用人多數希望能在單一網站獲致更多資訊，而不願單獨一一搜尋。因此網站除對主題須有

表 4-2　台灣旅行社網路化發展模式之整理表

網站類型	實例	經營模式	優勢	劣勢
入口網站型	如 PCHome、Yahoo 首頁即有旅遊資訊。	B2C	上網人數多,廣告效果佳。	其旅遊服務並非由入口網站親自經營,而是委託其他旅行社,因此品質難以控制。
業界內部網路型	航空定位系統(Amadeus、Abacus)與銀行清帳系統。	B2B	降低業者交易成本,增加業者效率與提供更好服務。	系統無法迅速反應產業之變化。
交易平台型	Kingnet、錸捷科技等。	B2C	提供消費者不同廠商的產品資訊。	無法控制不同旅行社之產品品質。
實體旅行社自設型	雄獅、時報、理想等。	B2C	旅遊專業程度高,產品種類齊全。	網站管理水準參差不齊,與消費者關係僅單方面提供訊息,其他進一步資訊與交易互動仍有賴於親自接洽。
網路旅行社型	易飛網(ezfly)與易遊網(eztravel)、i-want Fly。	B2C	固定成本低,且消費者以低交易成本方式獲得資訊與進行交易。	中老年族群較少使用。

詳盡陳述外,亦可附加周邊服務之相關資訊,以便利消費者瀏覽。

2.網路的安全性

　　網路安全與交易安全是影響電子商務未來發展的直接因素,因此當前已有多家電子商務公司與國內外加密保全公司合作,如此才能有利於未來旅行業電子商務的發展。

3.網頁效果的多元化

　　網頁設計的生動性與網站被點閱率有直接關連性,隨著寬頻的日益普及,網頁設計也無須為傳送速率所苦,因此如何使網頁更為生動活潑非常重要。另一方面,由於旅遊業商品的特性之一

是不可預知性，故在網站上對於景點或目的地的介紹，可以使用虛擬實境方式以加深瀏覽者印象，藉以增強消費者參與之動機。

二、旅行社與媒體的結合

由於台灣近年來傳播媒體的發達，所以旅行社與各媒體合作的機會也越來越頻繁。

(一)旅行社與報紙

報紙的單價低與時效性高，因此成為重要的傳播媒體，台灣的三大報紙包括自由時報、中國時報、聯合報，目前每週都會固定以大篇幅版面介紹旅遊資訊及產品，而蘋果日報則每天都有旅遊資訊，用大篇幅版面吸引讀者。其中各報的「專題報導」，藉由深入介紹某地方的特色與景點來吸引消費者，再附上經辦旅行社的名稱及連絡電話，成為另類的行銷模式與異業結盟，甚至有些媒體自己就經營旅行社，使得媒體的專題報導成為最佳廣告，而平面媒體與旅行社的緊密結合更成為旅行業發展的新趨勢。

(二)電視購物頻道

在現代人的生活中，電視成為不可缺少的一部分，而電視購物頻道近年來成為台灣相當熱門的行銷通路，旅行社開始也透過電視購物頻道進行銷售。目前台灣旅遊產品電視購物頻道呈現以下發展方式：

1.仍以實體旅行社進行主導

相關電視台分別和不同的旅行社簽約合作，由實體旅行社提供旅遊產品而藉由電視台這個平台來進行行銷，因此是透過電視

台的品牌形象與公信力來吸引消費者。

2.以節目方式包裝

電視購物節目通常不是直接的進行銷售，而是透過節目的包裝，其中多有節目主持人，介紹旅遊的景點、居住飯店、餐飲等。

3.採取低價策略

電視台通常藉由「最低價格」的保證，使民眾可以很放心的不用再去比較，而且如果民眾有所反應時，也算是幫助他們瞭解其他同行的價格及市場行情。

第二節　導遊與領隊人員

導遊、領隊與旅行社的關係十分密切，但由於近年來旅行社為節省人事成本，除大型旅行社外，不論出團或接待觀光客大都使用特約人員，使得導遊、領隊人員逐漸成為單一行業。

導遊人員

所謂導遊人員，是指接待或引導來華的國際觀光旅客旅遊而收取報酬的服務人員，因此導遊人員是針對入境觀光。

一、導遊人員的工作內容

1.接送旅客入離境。
2.飲食住宿的照料。
3.旅遊據點及我國國情民俗的介紹。
4.意外事件的處理。
5.其他合理合法職業上的服務。

二、從事導遊工作具備的要件

1.精通一種以上外國語文。
2.熟諳台灣各觀光據點內涵，能詳為導覽。
3.瞭解我國簡史、地方民俗及交通狀況。
4.明瞭旅行業觀光旅客接待要領。
5.端莊的儀容及熟諳國際禮儀。

三、從事導遊工作的途徑

　　過去以來導遊人員的產生，是觀光局依據發展觀光條例所辦理的甄試，因此非屬依考試法辦理的國家考試。根據二〇〇四年修正之前之舊有「導遊人員管理規則」第二條的規定「導遊人員應經交通部觀光局或其委託之有關機關測驗及訓練合格，取得結訓證書，並受旅行業僱用或受政府機關、團體為舉辦國際性活動而接待國際觀光旅客之臨時招聘，請領執業證書後，始得執行導遊業務」。因此導遊人員在經過測驗及訓練合格，而取得結訓證書

後，須自已向旅行社應徵，當受旅行業僱用時，要先向觀光局請領執業證書，才能執行業務。

(一)導遊人員甄試資格

根據舊有「導遊人員管理規則」第四條的規定，導遊人員應品德良好、身心健全，並具有下列資格：

1.中華民國國民或華僑年滿二十歲，現在國內連續居住六個月以上，並設有戶籍者。
2.經教育部認定之國內外大專以上學校畢業者。
3.具備前項第二款資格之外國僑民年滿二十歲，現在國內取得外僑居留證，並已連續居住六個月以上，准其參加導遊人員測驗。

而根據舊有「導遊人員管理規則」第五條有下列情事之一者，不得為導遊人員：

1.曾犯內亂、外患罪，經判決確定者。
2.非旅行業或非導遊人員非法經營旅行業或導遊業務，經查獲處罰未逾三年者。
3.導遊人員有違本規則，經撤銷導遊人員執行證書未逾五年者。

(二)導遊人員甄試科目

根據舊有「導遊人員管理規則」第六條的規定，導遊人員測驗科目如下：

1.筆試

(1)憲法。

(2)本國歷史、地理。

(3)導遊常識。

(4)外國語文。

2.口試

對於已經通過測驗與訓練合格之導遊人員，若參加交通部觀光局或其委託之有關機關、團體舉辦之接待大陸地區旅客職前訓練或導遊人員職前訓練結業，也可以接待大陸地區旅客。

(三)導遊人員甄試的改變

經過考試院的決議，為統一國家專業證照之管理，自二○○四年開始，導遊的甄試業務，由交通部觀光局正式移轉至考試院，成為國家考試的一環，名稱為「專門職業及技術人員普通考試導遊人員考試」。根據「專門職業及技術人員普通考試導遊人員考試規則」（以下簡稱「導遊考試規則」）的規定，其規定如下：

1.考試資格

「導遊考試規則」第五條規定，中華民國國民具有下列資格之一者，得參加本考試：

(1)公立或立案之私立高級中學或高級職業學校以上學校畢業，領有 畢業證書者。

(2)初等考試或相當等級之特種考試及格，並曾任有關職務滿四年，有證明文件者。

(3)高等或普通檢定考試及格者。

由此可見在新制上，考試資格大幅放寬，由大專以上教育程度降低爲高中以上，使得具有參加資格者數量大增。

2.考試方式

根據「導遊考試規則」第六條的規定，導遊考試採筆試與口試二種方式；第七條另外規定該考試分成二試舉行，第一試筆試錄取者，始得應第二試口試，而第一試錄取資格則不予保留。

3.考試科目

根據「導遊考試規則」第八條的規定，有關「外語導遊人員」類科考試第一試筆試應試科目，分爲下列四科：

(1)導遊實務（一）（包括導覽解說、旅遊安全與緊急事件處理、觀光心理與行爲、航空票務、急救常識、國際禮儀）。

(2)導遊實務（二）（包括觀光行政與法規、台灣地區與大陸地區人民關係條例、兩岸現況認識）。

(3)觀光資源概要（包括台灣歷史、台灣地理、觀光資源維護）。

(4)外國語（分英語、日語、法語、德語、西班牙語、韓語等六種，由應考人任選一種應試）。

第二試口試則採外語個別口試，就應考人選考之外國語舉行個別口試，並依外語口試規則之規定辦理。而第一項筆試應試科目之試題題型，均採測驗式試題。

另外根據「導遊考試規則」第九條的規定，「華語導遊人員」類科考試第一試筆試應試科目，分爲下列三科：

(1)導遊實務（一）（包括導覽解說、旅遊安全與緊急事件處

理、觀光心理與行為、航空票務、急救常識、國際禮
儀）。

(2)導遊實務（二）（包括觀光行政與法規、台灣地區與大陸
地區人民關係條例、香港澳門關係條例、兩岸現況認
識）。

(3)觀光資源概要（包括台灣歷史、台灣地理、觀光資源維
護）。

第二試口試採個別口試，並依口試規則之規定辦理。而第一
項筆試應試科目之試題題型，均採測驗式試題。

由此可見與舊制相較，新制的科目內容更貼近於實務上的相
關知識，此外包括觀光行政法規、兩岸現況與相關法規等科目的
重要性也明顯提升，顯見未來若開放大陸人士直接來台觀光後，
相關科目對於導遊人員實際工作上的幫助將更為直接。

4.成績考核方式

根據「導遊考試規則」第十二條的規定，導遊考試及格方
式，以考試總成績滿六十分為及格。第一試筆試成績占總成績的
75%，第二試口試成績占25%，合併計算為考試總成績。第一試
以筆試成績滿六十分為錄取標準，其筆試成績之計算，以各科目
成績平均計算之。而第二試口試成績，以口試委員評分總和之平
均成績計算之。倘若考試第一試筆試應試科目有一科成績為零
分，或外國語科目成績未滿五十分，或第二試口試成績未滿六十
分者，均不予錄取。

另一方面，根據「導遊考試規則」第十四條的規定，考試及
格人員，由考選部報請考試院發給考試及格證書，並函交通部觀
光局查照。其中，外語導遊人員考試及格證書，應註明選試外國

語言別。而考試及格之人員，經交通部觀光局訓練合格者，得申領執業證。

四、導遊人員的分類與管理

導遊人員的分類與政府管理模式如下：

(一)導遊執業上的分類

根據「導遊人員管理規則」第三條的規定，導遊人員分為專任導遊及特約導遊。專任導遊是指長期受僱於旅行業（以受僱於一家為限），由任職的旅行社代導遊向觀光局申領導遊執業證，去執行公司接待外國團體導遊業務的人員。至於特約導遊則是指由中華民國觀光導遊協會代為向觀光局申領導遊執業證而臨時受僱於旅行業執行導遊業務的人員。

(二)導遊人員的管理

根據「導遊人員管理規則」第十一條的規定，導遊人員執業證書應每年查驗一次，其有效期間為三年，期滿應申請交通部觀光局換發。

而如**表 4-3** 所示，目前台灣導遊人員的數量不斷增加，其中男性的數量遠高於女性。

領隊人員

所謂領隊人員是指旅行業經營旅客出國觀光團體旅遊業務，

表 4-3 歷年旅遊業導遊人員人員統計表

年別	男	女	合計
1980	975	144	1,119
1981	1,073	166	1,239
1982	1,088	171	1,259
1983	1,195	205	1,400
1984	1,332	299	1,631
1985	1,394	326	1,720
1986	1,452	349	1,801
1987	1,196	197	1,393
1988	1,259	228	1,487
1989	1,375	263	1,638
1990	1,392	288	1,680
1991	1,494	324	1,818
1992	1,494	324	1,818
1993	1,498	393	1,891
1994	1,554	429	1,983
1995	1,599	469	2,068
1996	1,646	492	2,138
1997	1,671	535	2,206
1998	1,699	557	2,256
1999	1,722	590	2,312
2000	1,744	616	2,360
2001	2,026	697	2,723
2002	2,171	754	2,925

在團體成行時，每團均要派遣領隊全程隨團服務，因此領隊人員是針對出境觀光。

一、領隊人員的工作

領隊被旅行社派遣執行職務時，是代表公司為出國觀光團體

旅客服務，除了代表旅行社履行與旅客所簽訂之旅遊文件中各項約定事項外，並須注意旅客安全、適切處理意外事件、維護公司信譽和形象。

二、從事領隊工作的條件

1.豐富的旅遊專業知識、良好的外語表達能力。
2.服務時扮演各種不同的角色。
3.強健的體魄、端莊的儀容與穿著。
4.良好的操守、誠懇的態度。
5.吸收新知、掌握局勢、隨機應變。

三、擔任領隊工作的途徑

過去以來，領隊應該經過觀光局甄審合格，以及參加觀光局或其委託之團體施行講習結業，並經領取執業證者，始得充任。根據旅行業管理規則第三十六條的規定「綜合、甲種旅行業經營旅客出國觀光團體旅遊業務，於團體成行前，應舉辦說明會，向旅客作必要之狀況說明。成行時每團均應派遣領隊全程隨團服務」。另一方面，旅行業領隊應經交通部觀光局甄審合格，以及交通部觀光局或其委託之有關機關、團體施行講習結業發給結業證書，並經領取領隊執業證後方可充任。

(一)領隊人員的甄選資格

根據旅行業管理規則第三十六條的規定，領隊人員的甄選應由綜合、甲種旅行業推薦品德良好、身心健全、通曉外語，並有

下列資格之一之現職人員參加：

1.擔任旅行業代表人六個月以上者。

2.大專以上學校觀光科系畢業者。

3.大專以上學校畢業或高等考試及格，服務旅行業擔任專任職員六個月以上者。

4.高級中等學校畢業或普通考試及格或二年制專科學校、三年制專科學校、大學肄業或五年制專科學校規定學分三分之二以上及格服務旅行業擔任專任職員一年以上者。

5.服務旅行業擔任專任職員三年以上者。

　　若導遊人員由中華民國觀光導遊協會或其任職之綜合、甲種旅行業推薦逕行參加講習者，得以免予甄審。

(二)領隊人員的甄選科目

　　甄試科目分為外國語文（英、日、西班牙語任選一種）及領隊常識兩科，測驗內容包括：

1.**外國語文**

　　分聽力、用法兩項（兩項測驗分別計分）。

2.**領隊常識**

(1)觀光法規：入出境作業規定、護照、外匯常識、發展觀光條例與旅行業管理規則、民法債編旅遊專節及旅遊契約。

(2)帶團實務：國內外海關手續、國內外檢疫、各地簽證手續、旅程安排、航空票務、旅遊安全及緊急事件處理、外國史地。

(三)領隊人員甄選方式的改變

　　領隊與導遊一樣，為統一國家專業證照之管理，在經過考試院的決議後，自二○○四年開始，領隊人員的甄試與訓練業務，由交通部觀光局移轉至考試院，也成為國家考試的一環，名稱為「專門職業及技術人員普通考試領隊人員考試」。根據「專門職業及技術人員普通考試領隊人員考試規則」（以下簡稱「領隊考試規則」）的規定，其規定如下：

1.考試資格

　　根據「領隊考試規則」第五條規定，中華民國國民具有下列資格之一者，得參加本考試：

(1)公立或立案之私立高級中學或高級職業學校以上學校畢業，領有畢業證書者。

(2)初等考試或相當等級之特種考試及格，並曾任有關職務滿四年，有證明文件者。

(3)高等或普通檢定考試及格者。

　　由此可見在新制上，其相關資格與導遊人員並無二致，而與舊制相較其考試資格有緊縮亦有放寬的部分，就緊縮部分來說，根據旅行業管理規則第三十六條的規定，雖然有若干學歷的限制，但只要符合「服務旅行業擔任專任職員三年以上者」，不論其學歷多低都有資格報考；但是根據「領隊考試規則」的新規定，參加領隊考試者必須具備高中以上的教育程度。另一方面，就放寬的層面來說，根據旅行業管理規則第三十六條的規定，領隊人員的甄選應由綜合、甲種旅行業推薦品德良好、身心健全、通曉外語之「現職人員」參加考試，但「領隊考試規則」則將此限制

門檻予以取消，任何人不需從事旅行業均可參與考試。

2.考試方式

根據「領隊考試規則」第六條的規定，領隊考試僅採筆試一種考試方式，此與前述導遊考試必須分別採取筆試與口試二種方式不同。

3.考試科目

根據「領隊考試規則」第七條的規定，有關「外語領隊人員」類科應試科目之試題題型，均採測驗式試題，其共分為下列四科：

(1)領隊實務（一）（包括領隊技巧、旅遊安全與緊急事件處理、航空票務、急救常識、國際禮儀）。

(2)領隊實務（二）（包括觀光法規、入出境相關法規、外匯常識、民法債編旅遊專節與國外定型化旅遊契約、台灣地區與大陸地區人民關係條例、兩岸現況認識）。

(3)觀光資源概要（包括世界歷史、世界地理、觀光資源維護）。

(4)外國語（分英語、日語、法語、德語、西班牙語等五種，由應考人任選一種應試）。

另外根據「導遊考試規則」第八條的規定，「華語導遊人員」類科考試應試科目亦完全採取測驗式試題，共分為下列三科：

(1)領隊實務（一）（包括包括領隊技巧、旅遊安全與緊急事件處理、航空票務、急救常識、國際禮儀）。

(2)領隊實務（二）（包括觀光法規、入出境相關法規、外匯常識、民法債編旅遊專節與國外定型化旅遊契約、台灣地

區與大陸地區人民關係條例、香港澳門關係條例、兩岸現況認識)。

(3)觀光資源概要（包括世界歷史、世界地理、觀光資源維護)。

由此可見與舊制相較，新制的科目內容更著重於觀光法規相關的知識，其中尤其是以兩岸現況與相關法規、港澳地區法規等科目特別受到重視，顯見未來台灣出境旅遊的發展方向中，大陸與港澳地區的重要性仍然相當顯著。

4.成績考核方式

根據「領隊考試規則」第十一條的規定，領隊考試及格方式，以考試總成績滿六十分爲及格，其成績之計算以各科目成績平均計算之，倘若應試科目有一科成績爲零分，或外國語科目成績未滿五十分，均不予錄取。

另一方面，根據「領隊考試規則」第十三條的規定，考試及格人員，由考選部報請考試院發給考試及格證書，並函交通部觀光局查照。其中，外語領隊人員考試及格證書，應註明選試外國語言別。而考試及格之人員，經交通部觀光局訓練合格者，得申領執業證。

四、領隊執業上的區分與管理

根據領隊人員管理規則第三條的規定，領隊人員分爲專任領隊及特約領隊兩種，其中專任領隊是指受僱於旅行業之職員執行領隊業務者，而特約領隊則是指臨時受僱於旅行業執行領隊業務者。其中，專任領隊是指經由任職的旅行社向觀光局申領領隊執

業證，而執行公司出國觀光團體帶團業務的人員；至於特約領隊則是指經由中華民國觀光領隊協會代爲向觀光局申領領隊執業證而臨時受僱於旅行業執行領隊帶團業務的人員。

　　另一方面，根據領隊人員管理規則第六條的規定，領隊人員若取得結業證書或執業證後，連續三年未執行領隊業務者，應依規定重行參加訓練結業換領執業證後，始得執行領隊業務。

第三節　旅館產業

　　旅館的英文名稱爲 hotel，原爲法文，因在法國大革命前，一般貴族在鄉間招待貴賓的別墅稱爲 hotel，後來歐美旅館業者就延用此一名詞。旅館業是觀光產業不可或缺的一環，提供觀光客的服務除了包括住宿、餐飲外，近年來更成爲民眾休憩、舉辦會議與社交的場所。

旅館的定義

　　美國於一九一五年五月在俄亥俄州召開旅館業大會，通過了「旅館」的定義：「凡是一所大廈或其他建築物，曾公開宣傳並爲眾所週知，專供旅客居住和飲食而收取費用的，且在同一場所或其附近設有一間或一間以上的餐廳或會客室，以供旅客飲食者，即認定爲旅館」。而我國的相關條文亦對旅館有所定義，根據「發展觀光條例」第一章第二條第七項的規定，所謂觀光旅館業是指

經營國際觀光旅館或一般觀光旅館，對旅客提供住宿及相關服務之營利事業。

基本上，旅館所具備的條件如下：

1.旅館必須有提供旅客餐飲及住宿的設施。
2.旅館是一座設備完善且經政府主管機關核准的建築物。
3.旅館為一種營利事業。
4.旅館對公眾負有法律上的權利與義務。
5.旅館能提供其他附帶的服務。

旅館的等級

目前台灣地區的旅館可以區分為三種類型與層級，首先是「國際觀光旅館」，就過去交通部觀光局的旅館評鑑是屬於四、五朵梅花級，類似國外的四星級與五星級飯店，其主管單位是交通部觀光局；第二種是「觀光旅館」，也就是指「一般觀光旅館」，在國內旅館評鑑上是屬於二、三朵梅花，類似國外的二星級與三星級飯店，其主管單位是省市政府；第三種則是「旅館業」，也就是所謂的「一般旅館」，其主管單位是縣市政府。

從上面的敘述可以發現，國際觀光旅館的層次與國際化程度最高，因此要成為國際觀光旅館的門檻也最嚴格，其評鑑項目共有五十三項，包括建築設計及設備管理、室內設計及裝潢、建築及防火防空避難設施、衛生設備及管理、一般經營管理、觀光保防措施等六大項進行評鑑。

連鎖旅館的經營模式

　　面對全球競爭激烈的旅館產業，如何爭取更多的客源，成為相當重要的課題，因此連鎖旅館（hotel chain）在二十世紀應運而生，這包括所有權、直營、租用、特許加盟、志願加盟與委託經營管理等不同連鎖方式。

　　台灣旅館業也不可避免的走向連鎖經營的道路，並且成為未來發展的必然方向。以參與國際旅館連鎖集團來說，例如：喜來登飯店、假日飯店、凱悅飯店、老爺飯店等，都是享譽全球而歷久不衰的旅館連鎖集團。另一方面，本土旅館連鎖集團也開始出現，圓山大飯店、國賓大飯店、福華大飯店、晶華酒店、長榮桂冠酒店、麗緻集團與中信飯店等。

一、旅館連鎖經營的成因

　　旅館連鎖經營的型態與背景有其複雜性，而其成因分別敘述如下：

(一)風險的分散

　　雖然連鎖體系表面上看來似乎是一體的，但實際上有時每個旅館皆是獨立的企業體，財務不相同屬，倘若一家經營不善，可免於波及其他旅館，或是當有法律訴訟時，不會影響其他連鎖店。

(二)節稅的考慮

假設國內外的連鎖店同屬一家母公司,則海外連鎖店不但要被本國課徵營業稅,也須繳納海外當地政府的賦稅,企業為避免被雙重課稅,藉由連鎖系統設立各自獨立的企業單位以便節稅。

(三)企業利益的考量

當企業本身的知名度不夠,或多角化經營有困難,或對旅館的經營經驗與技術闕如,藉由連鎖經營可以增加該企業的競爭優勢。

二、不同市場區隔之旅館

連鎖旅館的種類,若依據顧客利用目的、利用者屬性、地利之條件、設備等級等不同面向可以分成多種類型,分別敘述如下:

(一)按顧客利用目的

可分為商用旅行者及觀光旅行者的連鎖旅館,美、日兩國之大部分屬前者,台北的商務旅店亦屬之;而台灣大部分的旅館則兼有兩者混合的性質;至於完全以觀光旅行者為對象的,例如法國地中海俱樂部的休閒村莊。

(二)依照利用者的屬性

這主要是以身分來區分,例如:以青年人為對象之救國團青年活動中心、以家庭旅行為對象之渡假休閒村、針對女性或高齡

者專用的旅館等。但若市場區隔過於狹隘，將可能影響到經營的效率。

(三)以利地條件

此種主要是以旅館所在地的環境來作爲區隔，例如有位於車站、高速公路或機場而強調交通方便之旅館，或是位於市中心政經中樞的都會型旅館，或是位於郊區的旅館。

(四)依其設備等級

可分爲高級旅館，以目前我國情況可分爲國際觀光旅館（四、五朵梅花級）及一般觀光旅館（二、三朵梅花級）。

三、旅館連鎖型態分類

連鎖經營的型態可分爲直營、租借、管理經營委託、加盟、業務聯繫、會員等方式，分別敘述如下：

(一)直營連鎖

直營連鎖（regular chain）又稱之爲「獨立經營型」或「自資自營」方式，此經營模式如下：

1.不藉助外力，獨立經營管理。
2.所有權或經營管理皆屬連鎖主體擁有，因此主導資本經營模式及人事升遷。
3.同一連鎖主體名稱相同，但會在名稱前加上地名以示區別。台灣大多數本土連鎖均屬此種，例如：圓山飯店、國

賓飯店、老爺酒店、長榮桂冠等。

(二)租借連鎖

租借連鎖又可稱之為「租賃連鎖」，其經營方式如下：

1. 經營者因本身無法擁有該飯店之產業就以租賃方式處理。
2. 全部資產設備屬於原資本主擁有，因此是經營者向資本主租借旅館經營。
3. 公司名稱與連鎖主體名稱相同。

(三)管理經營委託連鎖

管理經營委託連鎖又稱之為「管理契約型」或「委託經營」方式，其具體運作方式如下：

1. 投資者以訂定管理契約的方式，委託國際連鎖旅館管理其投資的飯店。因此旅館的投資者產權獨立，只有經營管理（財務、人事）依契約規定交給連鎖公司負責，而依照營業收入金額列出比例給連鎖公司。
2. 所有權與經營管理權分開，而採取經營委託連鎖方式。
3. 連鎖體與旅館名稱並不一定相同。
4. 以佣金維持收入。
5. 例如：中國麗緻飯店、台南大億麗緻飯店。

(四)加盟連鎖型

加盟連鎖型（franchise chain）又稱之為「特許加盟」或「經營技術指導連鎖」，其具體經營方式如下：

1. 以「加盟店主」的品牌魅力，作為招來顧客、提高行銷能
 力的利器。因此加盟店主的主要條件是良好形象、聲譽及
 專業的技術。
2. 加盟店主須提供下列服務：允許加盟店使用店主的名稱、
 商標，提供經營技術、作業程序、服務標準及指導技術，
 此外，替加盟店規劃時要進行區位評估及可行性分析。
3. 飯店資產屬於原資本主所有。
4. 例如和信集團中信飯店之新店加盟店。

(五)業務聯繫連鎖

業務聯繫連鎖又稱之為「互惠聯盟方式」，其經營方式如下：

1. 原本各自獨立經營的旅館，基於可以藉由聯盟來購得低價
 商品及分攤成本的原因，自願以聯合採購及共同廣告方式
 接受訂房而合作的連鎖組織。
2. 飯店資產屬於原資本主所有。

四、旅館連鎖經營的利弊分析

連鎖飯店的經營有其利弊，分別敘述如下：

(一)旅館連鎖經營的優點

基本上，旅館採取連鎖經營具有以下之優勢，分別敘述如
下：

1.提高旅館的知名度

旅館連鎖經營，既然選擇優良的品牌與具有國際知名度的旅

館商標，在行銷策略與知名度上，已占有相當大的優勢，因為無形中已贏得旅客的信賴。特別是對於洲際間之訂房相當有利，確保了相當程度的固定客源。

2.可獲得加盟總部的經營經驗

加盟總部的寶貴經驗與「既有經營策略理念」，對於經營不善的旅館而言，可以立即獲得改善的機會；對於剛剛籌設中的新加盟者更有莫大的裨益，可以不用摸索而馬上步入軌道。

3.協助市場調查

對於籌設中的新加盟者，必須進行市場調查，包括地點的選擇、市場的競爭力、採取何種經營型態等，而加盟總部憑他們悠久的歷史、豐富經驗、人才和 know-how 來予以協助。

4.共同採購以節省旅館設備及用品成本

大量採購可以降低營運成本，對新成立的旅館相當重要。尤其是漫無計畫的採購，非但會造成旅館無以彌補的損失，對於往後的管理也會造成許多後遺症。

5.統一舉辦員工教育訓練

教育訓練分為職前教育訓練和在職教育訓練，連鎖旅館通常具有實施已久的教材與經驗，對於加盟者可以輕而易舉的實施職前訓練。在加盟後，營運當中亦可舉行定期及不定期的在職訓練，並且舉辦地區性或全球性的經營研討會，藉此互相琢磨。

6.建立電腦連線之訂房作業

旅館客房首重訂房，也就是住用率（hotel occupancy rate）。某一旅館加入連鎖經營體系後，將可利用電腦連線的訂房作業系統，來增加住用率。

7.建立強而有力的推廣行銷網

連鎖旅館共同建立強而有力的連鎖行銷網，非但可以共同推

廣宣傳，並且可以降低費用。由於費用的共同分攤與廣告版面的共同製作，都比單打獨鬥來的節省而有效。

(二)旅館連鎖經營的缺點

另一方面，旅館採取連鎖經營模式也可能產生以下的若干問題，分別敘述如下：

1.旅館加盟雙方溝通不良

連鎖旅館雙方，事先雖有明文契約，但彼此對於契約內容、法律認知，往往因為溝通不良、語言及文化差異，使得雙方對於契約內容一知半解，甚至草草簽字了事。這往往造成日後對於權利義務的認知與履行造成誤差，埋下爭執糾紛的導火線。

2.加盟者對於總部的期望破滅

許多新加盟者可能擁有豐富資金，但對旅館行業卻認識有限，於簽約之前，認為投資旅館與參加連鎖加盟將一帆風順與獲利無限，但當實際營業後卻發現困難重重，而當初對於加盟總部所抱持的信心便化為烏有。一旦期望成為泡影，彼此便產生間隙與怨言不斷，結果非但不能達到預期合作的效果，反而形成企業內部的危機。

3.加盟者認為限制過多

在加盟簽約之前，欲加盟者對於加盟總部充滿信心而期望無限，但在加盟之後，才發現總部所定之契約條款限制繁多，例如行銷策略受到總部與區域性盟友的約束，導致企業策略難以落實。此與當初期望與想像完全不同，使得彼此的誤會與糾葛於焉而生。

4.加盟者認為支付加盟總部的費用偏高

在加盟簽約前，雖經雙方同意加盟者必須繳納一筆權利金，

以及每月按營收總數支付一定比率的費用，但久而久之，加盟者會覺得這筆龐大費用似乎效果有限，甚至直接減少投資報酬，這使得彼此之間的協調與和諧氣氛遭致破壞。

5.統一採購，價位偏高

對於加盟者的設備與用品，連鎖總部為了統一規格與制度，往往會要求加盟者向總部訂貨購用，原本是寄望在大宗採購下能夠降低成本，然而由於總部採購成本與匯率浮動差額，導致加盟者認為若獨自採購反而能節省成本，於是又造成雙方約定的爭論。

五、台灣地區連鎖旅館的發展現況

目前台灣地區旅館所形成的本土性連鎖，有以下幾個比較重要的集團：

1.台北圓山大飯店與高雄澄清湖圓山大飯店。

2.國賓大飯店：台北、高雄、新竹。

3.福華大飯店：台北、台中、高雄、墾丁、新竹、翡翠灣、石門水庫。

4.中信大飯店：桃園、花蓮、新竹、嘉義、高雄、中壢、淡水、北投、新店、台中、礁溪、日月潭、墾丁。

5.老爺酒店：台北、知本、新竹、礁溪。

6.長榮桂冠酒店：台北、台中、基隆、台南。

7.麗緻集團：台北、陽明山、新竹、台南、台中、屏東、宜蘭。

另一方面，台灣地區的國際觀光旅館，為了拓展業務而與國

際各大知名旅館集團，簽定各式連鎖經營型態的合作協定，例
如：台北環亞大飯店、高雄華園大飯店、桃園大飯店加入假日大
飯店系列；高雄國賓大飯店與日本東急及日本航空公司透過連鎖
方式推廣訂房；福華大飯店加入日本京王飯店之連鎖體系；台北
富都飯店加入香港富都連鎖陣營等。

六、台灣地區連鎖旅館的未來展望

隨著台灣加入世界貿易組織，未來國際化的程度勢必有增無
減，而旅館產業的連鎖經營方式將有可能朝向以下方式發展：

(一)大型跨國旅館集團的優勢經營

大型的國際性旅館集團具有卓越的商譽、形象、技術以及資
本，能夠縱橫全球而形成一種獨占優勢，這種「跨國企業」的經
營模式在其他產業已經獲得具體成果，隨著全球化發展的快速推
動，跨國旅館集團的重要性勢必與日俱增。

(二)中小規模連鎖旅館的崛起

基本上，中小型的連鎖旅館仍有其廣大之潛在市場，並且迅
速在都會區崛起，他們以完善的設備和服務來吸引客人，甚至以
價格經濟實惠為訴求來開拓市場，以與大型之跨國性旅館集團有
所區隔。

(三)連鎖旅館以自有特色為訴求重點

連鎖旅館在未來必須加強塑造與強調其本身之特色，以增加
客源之市場區隔程度，例如若屬於商務性質之連鎖旅館，就應以

個人化服務與網路資訊系統作為訴求重點。

(四)事業多角化經營

在可預見的未來，台灣旅館集團之多角化經營將是難以避免的道路，如此一方面可以提高營運之績效，另一方面也可以分擔經營之風險，例如可跨足至休閒產業、會議產業、經營健身俱樂部等。

商務旅館

近年來，台灣隨著經濟與外貿的快速發展，商務旅館成為成長十分快速的旅館類型，而其不論軟體與硬體，均與過去一般以觀光客為主之旅館有所差異，例如：台北商旅、亞太會館等。

所謂「商務旅館」（commercial hotel）是以配合社會的經濟活動的商旅需求而設立之住宿設備，其主要客源是以商務相關及非觀光為目的之旅行者。其特色如下：

一、規模以中型為主

基本上商務旅館大部分為中型規模，因為若規模過大恐造成管理不易，也難以提升服務品質，進而無法塑造商務旅館專業而精緻之形象；另一方面，若規模過大將使旅館人員進出頻繁而客源複雜，無法符合商務旅館隱密之特性。

二、強調隱密性

商務旅館之使用者多為專業之商務旅客（foreign individual traveler），其所需為安靜單純之居住環境，並且特別重視個人與企業之隱私性，故商務飯店與一般飯店相較其較不具開放性，因此多有嚴格之門禁管制，以防止媒體、無關人士的進入；另一方面，商務旅館多無大肆之行銷手段，至多是在專業媒體上刊登廣告，因此就一般民眾而言其知名度不高，甚至許多商務旅館也無明顯之招牌，其低調沉潛的行銷模式符合商務人士之所需。

三、設備強調舒適性與專業性

商務旅客由於住宿費用多由公司支付，因此常被視為高消費能力的住宿者，相對來說其對於軟硬體品質之要求也較高。

(一)客房強調寬敞舒適與設備高級且科技化

商務旅館多以以單人房為主，而且客房強調寬敞舒適與設備高級，甚至具有小型會議室與客廳，可作為商務人士臨時之辦公處所、會議召開與接待來訪賓客。

由於網際網路（internet）的急速興起，商務旅客的對外通訊方式也產生了革命性變化。傳統傳真機逐漸被網際網路和筆記型電腦所取代。根據美國商務部估計每天有 1,500 萬個美國人必須在旅途中花費時間與公司、客戶、同事進行聯絡，因此利用網際網路和外界連接已成為必要條件，如果旅館不能提供網際網路服務，商務旅客將很難留住。

(二)其他專業設施

配合商務旅客的需要,商務旅館通常都設有商務中心、大型會議室、健身房、美容室與簡單餐飲服務等,此外也包括秘書性服務之相關設施,如提供影印、印刷、裝訂、名片製作、資料蒐集等。

(三)位置應接近商業區

商務旅館通常位於都會區,並且接近商業區或是會議展覽中心,以方便商務旅客進行商業活動,另一方面,其多位居交通方便之處,包括有大眾捷運系統通過,或是位在公車路線的站牌附近。

四、長期客源

許多商務旅館與企業簽定長期合作契約,由於跨國企業的外籍員工來到台灣,可能必須居住長達數週甚至數月,因此商務旅館對於長期居住者提供了優惠房價。

精品旅館

近年來,台灣興起一波「精品旅館」風潮,其經濟效益甚至凌駕於一般飯店,其中以台北市的薇閣飯店(Wego)最具代表性,精品飯店具有以下的特質:

一、以休息為主

　　精品旅館的消費者大多以短時間的休息為主，此與一般飯店以過夜住宿為主的訴求不同，而通常以兩小時為單位，一方面除了是住宿價格較高外，另一方面則是業者也鼓勵消費者採取休息模式，因為如此可增加客人流動量，進而增進收益。

二、改變傳統旅館觀點

　　一般精品旅館休息價格約在新台幣 1,500 至 2,000 元左右，住宿價格則約 3,800 至 4,500 元，高於一般賓館或汽車旅館，但其設備的確有過人之處，分別敘述如下：

(一)房間空間加大

　　精品旅館的房間空間一般比五星級飯店大約一至二倍，空間約十六至二十一坪，其中每一個房間平均投資近 500 萬元新台幣進行裝潢。這可以滿足一般人沒有能力或機會前往五星級飯店住宿，卻能體會凌駕於五星級飯店之設備與服務。

(二)豐富的娛樂設施

　　精品旅館與一般旅館相較，在房間內具有豐富的娛樂設施，房間電視大多是三十四吋到一百吋的大尺寸電視，並連接家庭劇院音效。而每間客房還有專屬 DVD 設備，任何時間都有多個內部免費頻道，二十四小時放映院線影片，甚至客房還設有 KTV 設備，顧客可在客房內隨時高歌。另一方面，客房內具有 ADSL 免

費撥接服務,可使消費者快速上網。這使得精品旅館已經不是單純的住宿場所,而兼具娛樂場所的性質。

(三)超大浴室和浴缸

在具備乾溼分離的豪華大浴室中,配有客房專屬之蒸氣室、烤箱、大型幻彩水療按摩浴缸、浴室專屬液晶電視、浴室專屬音響等,提供消費者不同的沐浴享受。

(四)自有品牌之衛浴消耗品

許多精品旅館規劃客戶專屬的清潔與保養用品,並且研發與製造自有品牌之各項清潔用品與保養品。

(五)即時餐點服務

精品旅館除了房間內提供免費點心與迎賓飲料外,也規劃「點餐系統」,顧客只要電話聯絡櫃檯,餐飲部就會將熱食和飲料送至各個有需求之房間。

(六)主題式客房

精品旅館強調每個房間的設備均具有特殊主題,例如以薇閣飯店來說,其具有六大主題的房間規劃,以提供消費者新奇感,並增加消費者再度蒞臨的意願。例如其中的「熱帶休閒館」,強調房間內具有熱帶地區之特有風情,包括熱情夏威夷、情定巴里島、浪漫地中海、加州陽光與海洋之星等不同風情之房間;而「名牌時尚館」,則以時尚名牌的相關寢具產品為訴求,其中包括凱文克來、香奈爾、凡賽斯等不同品牌訴求之房間;至於「東方風情館」,則強調神祕之東方氛圍,包括夜上海、明式彩繪、禪之

風呂與阿房宮等房間；「現代主義館」則提供具有現代主義色彩
之房間規劃，包括極簡主義、紐約‧紐約等；「主題風味館」則
以特殊戲劇主題為訴求，包括鐵達尼號、賭城風雲、秘密花園、
古寶傳奇、歡樂影城、巨星之夜、普普藝術等不同類型房間；
「視覺藝術館」，則強調不同燈光效果之應用，包括光之饗宴、星
光燦爛與夢幻鏡宮等不同陳設。

三、注重客戶隱私

　　精品旅館強調快速方便的櫃檯通關，通常 check in 只需三十
秒，而且每房皆有專屬車庫，消費者下車就直接進入各樓層客
房，搭乘計程車也可直接到客房門口才下車。甚至若干精品旅館
採取「無人櫃台」服務，消費者從 check in 到自己房間，一直到
check out，完全不需與任何服務人員面對面接觸。

　　因此總的來說，精品旅館已經成為台灣旅館業的「新物種」，
其充分滿足今天消費者對旅館業求新求變之需求，旅館早已不只
是租賃一個房間過夜棲身的處所而已，其象徵的是一種品味、價
值、整體感覺與多元服務。而精品旅館也象徵台灣業者如何在舊
經營模式與舊行業思維中，透過「積極創新」尋求傳統的突破。
以下分別針對精品旅館與傳統汽車旅館、商務旅館、一般旅館進
行比較。見**表** 4-4 、 4-5 。

表 4-4　傳統汽車旅館與精品旅館之比較

項目	傳統汽車旅館	精品旅館
停車服務	二樓以上之車輛必須停放在附設的停車場。	無論房間在哪一層樓，車輛均可停放在房間門口，增加隱密性。
價位	較低。	較高。
設備	簡單的浴室、床鋪、電視、擺飾、空調等基本設施。	主題式房間、超大房間、講究的浴室、床鋪、電視、擺飾、備品等。
公共空間	小。	小。

表 4-5　一般旅館與商務旅館、精品旅館比較表

項目	一般旅館	商務旅館	精品旅館
地點	較無地點限制。	商業精華區或住宅區。	交通便利處。
消費	較低。	較高。	較高。
客源	不限。	三十至五十歲居多。	二十至三十五歲居多。
設備	簡單，制式化。	設備較講究，設有商務人士需要的硬體設施與服務。	具有主題性，講究休閒、娛樂的氣氛。

第四節　餐飲業

　　台灣的餐飲業可以說是百家爭鳴，除了傳統的中國與台灣餐飲外，許多外來的餐飲也產生了相當大的影響，一方面瓜分了原本的市場，另一方面也改變了傳統的飲食習慣，例如：西方的牛排、漢堡、炸雞、比薩餅、義大利麵、咖啡等，日式的拉麵、壽司、燒烤等料理，甚至泰國、越南、滇緬等東南亞料理，都成為

年輕族群的最愛；另一方面，包括肯德基、麥當勞、必勝客、星巴克、吉野家等國際餐飲連鎖店也紛紛大舉進入並且遍布各地，但本節所要探討的則是針對觀光客所提供的餐飲，這些餐飲大多成為觀光客進入台灣的觀光資源之一，甚至其重要性有時還勝過自然與人文的旅遊資源。

　　基本上，台灣針對觀光客的餐飲服務業可以區分為中國餐飲與風味小吃等兩大類，就前者而言，由於一九四九年國民政府播遷來台，使得數百大陸居民也隨之移民來台，連帶的中國各省料理也進入了台灣，這其中多根據中國傳統之地理區與行政區來作為劃分，目前在台灣重要的中國餐飲包括有四川菜、江蘇菜（另包含浙江菜而成為所謂江浙菜）、廣東菜、湖南菜、北京菜、台灣菜、上海菜等多種，如**表**4-6 所示，每個地區因為地理位置、氣候、物產、種族文化、歷史發展等不同因素，會產生截然不同的飲食習慣與餐飲，進而成為發展的特色，**表**4-6 所列之餐廳，也多為外國觀光客來台必須到訪的行程。至於風味小吃已於台灣旅遊資源此一專章中有所詳述，在此不另作贅述。

表 4-6　台灣地區中國餐飲種類一覽表

類型	發展過程與內容	特色	主要代表菜色	代表餐廳
四川菜，簡稱川菜	發源於古代的巴國和蜀國，在西漢、兩晉時期已初具輪廓，明清時期因辣椒傳入而形成穩定而明顯的特色，並且影響到周邊的西南地區。	1.取材相當廣泛而味型變化多端，以麻辣、魚香、怪味等見長。 2.烹飪手法眾多，尤其以小炒、小煎、乾燒、乾煸等見長。 3.重慶川菜又稱為渝派川菜，是川菜的主要發祥地，與成都川菜相比重慶川菜味道更為濃烈與創意。川菜中的「大菜」以重慶為佳，其是以「麻、辣、香、鮮」為特色而名列各大菜系之首。	宮保雞丁、麻辣豆腐、魚香肉絲、鍋巴肉片、怪味雞、乾燒岩魚、乾煸牛肉絲等。麵點小吃也極具特色，例如：夫妻肺片、紅油抄手、擔擔麵等。	四川吳抄手、皇城老媽
江浙菜	主要以大陸江南地區的江蘇與浙江菜為主，當地氣候溫和而物產豐富，烹飪歷史悠久。	1.選料嚴謹而講究鮮活，講究刀工而擅長刀技，烹調時非常善用火候。 2.強調原汁原味，一菜一味，清淡爽口。 3.重視湯汁，濃而不膩，風味清新。 4.浙菜品種豐富，菜式小巧玲瓏、鮮美滑嫩、脆軟清爽。 5.江蘇菜中之揚州菜講究淡雅，蘇州菜口味略甜，無錫菜較甜。 6.浙江菜中杭州菜是代表，強調淡雅精緻；寧波菜擅長烹製海鮮，講究鮮嫩軟滑，注重保持原味；紹興菜具有江南水鄉風味，講究香酥綿糯、原汁原味，少油忌辣，汁濃味重：溫州菜又稱「甌菜」，以海鮮聞名，強調口味清鮮、淡而不薄。	白汁鮰魚、三套鴨、清燉獅子頭、大煮乾絲、香松銀魚、水晶肴蹄、清蒸鰣魚、西湖醋魚、東坡肉、龍井蝦仁、叫化童雞、荷葉粉蒸肉、油燜清筍、冰糖甲魚、乾菜燜肉、糟溜白魚等；名點則有蟹黃湯包、翡翠燒賣等。	鼎泰豐、九如、亞都飯店天香樓、銀翼餐廳

（續）表 4-6　台灣地區中國餐飲種類一覽表

類型	發展過程與內容	特色	主要代表菜色	代表餐廳
廣東菜，簡稱粵菜	由廣州菜、潮州菜、東江客家菜三部分組成。	1.廣東自古為中國門戶，因此粵菜集中外各地風味之所長，用料廣博而善於變化，夏秋時強調清淡，冬春時則偏重濃醇，調味包括酸、苦、辣、鮮，強調清、香、酥、脆、濃而自成體系。 2.廣式點心極具特色，以選料嚴謹、講究造型、皮餡搭配、鹹甜俱備著稱。	油泡鮮蝦仁、白雲豬手、脆皮乳豬、東江鹽焗雞、爽口牛丸、大爺雞、脆皮炸海蜇等。點心小吃則包括廣式月餅、糕點、廣東粥、廣式炒麵、雞仔餅、腸粉、蟹黃灌湯餃、水晶蝦餃、湯包、燒賣、叉燒包等。	龍都酒樓、鑽石樓、京星飲茶
湖南菜，簡稱湘菜	由湘江流域、洞庭湖區和湘西山區三種地方風味所組成。	湘菜強調刀工精妙與形味兼美，非常長於調味，並以酸辣著稱。	麻辣仔雞、生溜魚片、清蒸水魚、臘味合蒸、火方銀魚、吉首酸肉、油辣冬筍尖、板栗燒菜心等。	天然台、湘廚、彭園
北京菜	北京為許多朝代的國都，是不同文化的匯集之處，因此也融合了漢、滿、蒙、回等民族的烹飪技巧，吸取各地主要風味，尤其是山東風味，並繼承明清宮廷菜肴之精華。	講究酥、脆、鮮、嫩。	北京烤鴨馳名中外，此外包括烤肉、涮羊肉、黃燜魚翅、砂鍋羊頭、炸佛手等。名點及風味小吃包括有小窩頭、龍鬚麵、豌豆黃、燒賣、豆汁等。	京兆尹、東來順、天廚

（續）表 4-6　台灣地區中國餐飲種類一覽表

類型	發展過程與內容	特色	主要代表菜色	代表餐廳
台灣菜，簡稱台菜	台灣菜源自於福建菜，但也加入了日式料理的風味。	1.以善烹製山珍海鮮著稱，以清鮮醇厚、葷香不膩為特色，台灣南部偏甜。 2.閩菜烹調上重視刀工巧妙，多以湯菜為主，喜用紅糟為佐料，講究湯頭。	佛跳牆、鹽酥蝦、龍蝦沙拉、紅燒肉、白切雞等。	欣葉、台南擔仔麵、金蓬萊
上海菜	上海菜一方面有適應當地人飲食習慣的「本幫菜」，另一方面由於長期為中國對外門戶，號稱「十里洋場」，因此也有適應外地旅客與外國觀光客的各式中、西菜。	1.本幫菜具有湯鹵醇厚、濃油赤醬、保持原味等特色。 2.上海的中菜聚集了北京、廣州、四川、福建、安徽、湖北、杭州、蘇州、潮州等地方風味餐飲，而這些地方風味也與上海特有口味相互結合，並有所變化，而成為所謂的「海派」餐飲。	清魚甩水、白斬雞、貴妃雞、生煸草頭、松仁魚米、桂花肉、糟鉢頭、八寶雞等。	極品軒、上海鄉村餐廳

資料來源：筆者自行整理

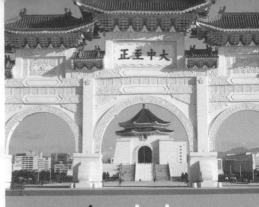

第五章
台灣觀光行業（二）

台灣的鐵道風情萬種，沿途風光景緻明媚，想要細細品味台灣之美，又不想被不熟的路況、壅塞的車陣所困擾，可以安排一趟台灣鐵道之旅，感受另一種鐵道迷人風采。台灣本島的環島鐵路是由西部幹線、東部幹線、北迴線、南迴線所組成，東西鐵路連成一體，相當便利。遊客可依遊覽時間、經濟能力或搭乘目的來加以選擇。

本章將針對與台灣觀光業相關服務行業之運輸服務業，包括陸路運輸、水路運輸及航空運輸，與金融服務業，包括信用卡及旅行支票等進行介紹。

第一節　陸路運輸

台灣地區四十多年來，由於經濟快速的成長，國民所得大幅提高，自用小汽車及機車的增加非常驚人。但是土地面積有限，道路擴充受到限制，而未能因應私人交通工具的大量成長，因而造成今日的交通與停車問題。因此，近年來政府積極規畫各項交通建設，以改善交通。本節將陸路運輸分別以台灣公路、國道客運、鐵路及高速鐵路加以細述如下：

台灣公路

公路是台灣陸上最重要的交通運輸。經過五十餘年建設，已經形成包括國道、省道、縣道、鄉道與專用道等四種公路系統，公路總長達兩萬多公里。若依運輸功能分類，又可分成高速公路、快速道路、主要幹道、次要幹道、街廓道路等五大系統。

一、光復前台灣公路之發展過程

台灣光復前公路之發展分述如下：

(一)清代時期

　　台灣之有公路，當遠溯一八七四年（清同治十三年），巡撫沈葆楨積極興建，目的在使軍隊之調遣與商旅之便利。縱觀清代所築道路，雖有相當數量，但是施工未合標準，橋梁尤其簡陋，所有幹線道路，除台北及台南附近等段外，大都是路面狹窄，常因泥土之傾塞而遇阻。

(二)日據時期

　　一八九五年日人據台之後，為強化其軍事之控制，實行所謂軍事時期之「三段警備制」，以適應運輸之需要。首先藉由兵工趕建道路，興建軍用道路及主要幹線，其路線均在中南部，與當時政治、經濟之發展情況相符合。日人著手之初，將原有之南北道路，拓為幹線。一九三三年，日人利用人民團體組織「道路協會」（即土木協會），以「郡」為單位，辦理公路建設與保養事務，利用台灣人民的人力、財力作為其經濟控制與榨取之捷徑。而在公路工程本身而言，確亦建築甚多公路，對於本省交通之發達，實功不可沒。日據時代修築公路情況分述如下：

1.縱貫公路：此原為軍用道路。
2.蘇花公路：自一九一六年起開鑿至一九二四年完成，為台灣西部與東部連絡之孔道。
3.新店礁溪公路：為環島公路重要之一環，即當前之北宜公路。
4.南迴公路：為本島南部連絡東西部之幹線。
5.屏東台東公路：為南部之橫貫公路，沿線地質粗鬆，至光

復時，已全部阻塞不通。

6.新高公路：為中部橫貫公路。

二、光復後發展中的台灣公路

　　台灣公路受第二次世界大戰影響，多數重要公路被毀，光復時能通車路線僅約 40％。當時在公路工程方面，以修復不通車路線及維護通車路線為第一要務，其修復主要以環島路線、中部縱橫線、名勝區域線為主。而在公路運輸方面，省營客運以環島幹線為基礎，民營客運則指定路線，由民間直營。在公路行政方面，政府單位採集中管理制度。

　　公路局於一九四六年八月一日由台灣行政公署自交通處鐵路管理委員會汽車處改組成立，在一九四九年十月一日省建設廳公共工程局撤銷後，公路工程部分移由公路局接管，並在全省設五個區工程處辦理全省公路養護及改善工程事項，主要管理公路交通行政與營運業務，自那時起，台灣省公路局業務包括工程、運輸、監理三大部門。

　　一九五二年起因公路養護、改善及新建工程逐年增多，將原工務處畫分為新工處及養路處，並改設台北、新竹、台中、嘉義、高雄等五個區監理所，增設公路警察隊，以加強公路交通安全。利用美國援助經費，一九五四年西部幹線瀝青路面完成後，全部築路機械由軍方撥交台灣省公路局，完成後對台灣地區早期經濟發展助益甚大。一九五八年交通部公路總局撤銷，其名義仍保留，同年台灣省公路局成立業務研究發展小組，以發揮組織功能。一九八〇年依公路法規定將公路運輸部分畫出，另成立台灣汽車客運公司，這使得台灣省公路局業務分為工程及監理兩大部

門。

　　台灣公路因受傍山沿海地質上的變遷，和不時遭遇地震、颱風、暴雨、山洪的衝擊，導致築路和養路都甚為艱難，公路局在此惡劣的環境下，依然按照計畫進行一些較大的工程，如：鋪建高級路面、架設西螺大橋、整修中豐公路、興建橫貫公路、興建大雪山運材卡車公路、興建台北淡水河橋及計畫修建花東公路。台灣歷年公路建設，其經費大部分來自美國軍經援款，在一般養護費用方面，則來自運輸業之專營費、汽柴油附加養路捐，以及車輛使用牌照稅等。

三、台灣區南北高速公路

　　台灣地區受中央山脈阻隔，東西兩面社會差距甚大，西部平原工廠林立，工廠占全省 90% 以上，人口密集，占全省 80% 以上，人口與貨物交流使得台一號省道負荷日益加重，為徹底解決日益嚴重之西部走廊交通問題，以促進未來經濟快速成長，闢築新路之構想乃應運而生。台灣區南北高速公路，北起基隆，南迄高雄，縱橫台灣西部平原，途經台北、桃園、新竹、苗栗、台中、彰化、雲林、嘉義、新營、台南等十五城市，路線與台一號省道大體平行，為一貫通台灣南北之新運輸大動脈，乃配合我國經濟發展，交通需要與地理環境而興建。

　　中山高速公路自一九六九年三月開始進行可行性研究，至一九七八年十月全線完成通車，其間將近十年，經歷籌劃研究、路線規劃、設計施工、局部開放通車，以及全線通車等幾個重要階段，其大量而快速的運輸功能，使台灣地區的公路運輸呈現一個嶄新的面貌，對國家社會整體經濟發展貢獻至為卓越。但隨著國

家經濟的持續快速成長，國民所得及生活水準日益提高，車輛持有率急遽增加，中山高速公路各路段即逐漸呈現擁擠飽和現象，而為減少各都會區間穿越交通之時間耗費，加強改善市區交通擁擠現象，並紓解中山高速公路交通日益壅塞現象，擴大高速公路之服務範圍，因應台灣西部地區將來整體經濟發展之交通需求，促進區域間均衡開發之需要，政府乃陸續推動我國高速公路後續計畫建設相關作業：

(一)北二高

北部區域第二高速公路計畫簡稱北二高，北自中山高速公路汐止附近分出，南迄竹南香山交流道止，總長一百一十七公里，包括主線長約九十九公里，內環線長約十二公里，台北聯絡線長約六公里。全線設置系統交流道五處，分別位於汐止、南港、中山高機場交流道、鶯歌與新竹附近，並布設一般服務性交流道十五處，另於關西附近風景壯麗之山坡設置服務區；在樹林及龍潭兩地設置柵欄式收費站。北二高中和至新竹段於一九九三年八月開放通車，新竹至竹南段於一九九六年二月十四日開放通車，汐止至木柵段及台北聯絡線於同年三月二十一日開放通車，木柵中和段及桃園內環線於一九九七年八月廿四日開放通車，已達成全線通車之目標。

(二)第二高速公路後續計畫

為延續北二高建設成果，擴展台灣西部地區高速公路系統服務範圍，促進南北客貨運流暢，以逐步達成各生活圈中心都市及五萬人口以上主要市鎮皆有高速公路直接服務之目標，並健全高速公路路網，因而興建第二高速公路後續建設。第二高速公路後

續計畫路線總長約三百八十八公里，主線起自基隆市大武崙之台
二線基金公路與基隆港西岸聯外快速道路之交點，至汐止鎮銜接
北二高汐止系統交流道，再由北二高終端香山交流道起經苗栗、
台中、彰化、南投、雲林、嘉義、台南、高雄等縣市至屏東縣林
邊與東港間之台十七線省道止，全長約三百三十三公里。支線包
括台中環線、台南支線、高雄支線（包含旗山支線）總長約六十
八公里。該計畫共設置系統交流道九處，一般服務性交流道三十
四處，適當區位設置服務區、休息站，配合中山高速公路收費站
區位設置收費站處，以及與中山高及北二高連接成整體系統。

(三)國道六號南投段計畫

　　台灣本島地形由北到南被中央山脈和雪山山脈分隔為東西兩
大區域。東部區域地形封閉，開發程度遠比西部區域遲緩，政府
為平衡本島東西部區域均衡發展，促進產業東移，因此國道六號
南投段計畫路線乃自台中縣霧峰鄉烏溪北岸之二高主線分出，往
東沿烏溪及其支流眉溪兩岸河谷及山區而行，經投七十五線再跨
眉溪經埔里鎮牛眠地區至東郊銜接台十四省道止，全長約三十八
公里，全線均為雙向四車道，其中橋梁、隧道占 82%，路堤路塹
段占 18%。路線起點與第二高速公路交會處設置系統交流道，沿
線於東草屯、國姓、愛蘭、埔里等地設置四處服務性交流道，並
配合闢建連絡道路銜接至現有地方道路，以提供地區交通便捷進
出服務。可提供南投地區東西向快捷道路運輸系統，健全路網結
構，紓解台十四省道交通日益擁擠情形，提高南投、草屯、國
姓、埔里等地方中心至台中都會區間之可及性，實現生活圈之構
想，擴展第二高速公路直接服務範圍，並帶動埔里、霧社、廬
山、九九峰、日月潭國家風景區、惠蓀林場、奧萬大森林遊樂區

及清境農場等風景廊帶之觀光遊憩發展。

(四)國道東部花蓮台東段計畫

為改善東部地區聯外交通條件，均衡區域發展，國道東部花蓮台東段，計畫自國道東部公路蘇澳花蓮段終點花蓮縣吉安鄉起，往南由中央山脈與海岸山脈之間的花東縱谷平原，經鳳林、光復、瑞穗、玉里、富里、池上、關山、鹿野、卑南、台東等鄉鎮市至台東縣太麻里鄉止，全長約一百七十三公里，全線均為雙向四車道，沿線預定設置十四處交流道。

四、國道客運

國道客運業的蓬勃發展，帶動商務界、企業界的穩健成長。近幾年來高速公路上的大巴士越來越多，造型也越來越多變，越來越花俏。許多客運業者為了吸引客人，紛紛打著總統座椅和五星級服務的口號，希望能因此吸引顧客。縱觀全球，目前台灣高級巴士的車內設備水準，算是相當高的。然而，在這些亮麗巴士外表之下，潛藏著許多安全上的危機與風險。交通部一九九六年大幅開放國道路權，許多原本沒有合法執照的民營業者（即所謂野雞車）也紛紛申請國道路權，成為合法業者，再加上一些新成立的客運公司，使經營國道客運業在短短幾年內快速成長到二十多家，造成國道客運這個市場競爭越來越激烈。

(一)台灣國道客運之發展現況

目前台灣國道客運之發展有以下幾個較大客運公司，分述如下：

1.阿囉哈客運公司

以「最高品味的公路客運代言人」的精神、講求企業形象（CIS）的阿羅哈客運公司，強調將空中的所有服務移轉到地面公路客運，並且提供超越空中巴士的服務品質。另外平時建立載客統計分析表，瞭解載客尖、離峰時間。利用 GPS 無線電、行動電話掌握每一輛車之方位，以利車輛調度及班次安排。以乘客的角度去檢視所提供之服務，重視每一個與消費者的接觸點。阿囉哈客運之特色如下：

(1)優質平穩歐洲車隊。

(2)親切的隨車服務員。

(3)免費供應餐點杯水。

(4)提供最新報紙雜誌。

(5)當日民視即時新聞。

(6)個人液晶視聽娛樂。

(7)個人市電電源供應。

(8)手機充電器座供應。

(9)提供乾淨毛毯保暖。

(10)安全衛生蹲式馬桶。

(11)人體工學按摩座椅。

(12)高速循環空氣系統。

(13)數位行車紀錄系統。

(14)即時路況還原系統。

(15)個人衛星定位系統。

(16)夜間安全叫車服務。

(17)完善車上消防器材。

(18)配備車窗擊破器材。

(19)高級防助燃性材質。

(20)易推式三門逃生口。

(21)500 萬乘客平安險。

(22)5,000 萬保障預備金。

(23)太空霓虹夜間照明。

2.國光客運股份有限公司

　　國光汽車客運公司自二○○一年成立以來，憑藉著新穎完善的車隊、全國最密集路網、專精後勤維修技術、豐富的客運經驗，位居客運業的龍頭領導地位。另外國光是目前業界唯一採用語音訂票及網路訂票的 e 化企業。國光客運特色如下：

(1)超過八百輛巴士。

(2)三百輛豪華 3 人座單層巴士。

(3)採用語音訂票及網路訂票。

(4)播放最新院線片，絕無廣告。

(5)隱藏式個人耳機設備。

(6)擁有逾九十六條客運路線。

(7)每日接載乘客達 7 萬人次。

(8)擁有全國最完善密集的路網。

(9)十二個檢修組，配備先進設施。

3.和欣客運公司

　　和欣為落實「科技與藝術、專業與人性」的經營理念，以向日葵為企業之精神象徵，其產品特性分述如下：

(1)GPS 監控：最先進 GPS 衛星定位車輛管理調度系統。

(2)舒適按摩椅：全國首創符合人體工學按摩椅，日本氣壓式
　　健康按摩椅。

(3)液晶電視：五種頻道可供自由選台觀賞。

(4)科技電玩：七十種遊戲玩法。

(5)逃生口：上層車前天花板上方。

(6)冰箱：提供旅客高級免費冰茶水。

(7)飲水機：提供旅客熱水及免費茶包、咖啡。

(8)棉毯：提供旅客休憩時的禦寒。

(9)醫藥箱：最基本的醫療服務。

(10)書報雜誌：提供最新一期的 TVBS 周刊、時報周刊，與
　　　當日早、晚報。

(11)滅火器：司機駕駛座後方。

4.統聯汽車客運公司

　　一九八一年，交通部有鑑於運輸市場秩序混亂，並基於民眾
實際需求及因應經濟自由化政策考量，在以輔導違規遊覽車業者
合法化為目標下，籌組國內第一家民營高速公路客運公司，以提
升中、長程城際間運輸之服務品質與水準，及整頓高速公路客運
營運秩序，並由當時交通部運輸研究所所長張家祝，取其「統率
四方、聯合經營」之意，命名為統聯汽車客運公司，且於一九八
九年設立。統聯汽車客運公司為國內首家民營高速公路客運公
司。統聯客運特色如下：

(1)加速車輛汰舊換新的工作。

(2)配合全省各都會區發展趨勢，調整營運路線、班次。

(3)採用電腦售票系統機能，有效分配營運資源。

(4)設置公路轉運中心及開放高速公路交流道設置招呼站。

(5)積極與各同業合作、規劃。

(6)申請具有營運價值之路線。

(二)台灣客運的轉型

早期台灣國內旅遊盛行之時，造就了多家大型遊覽車客運業。而近年來因國人赴國外旅遊風氣日盛，國內觀光旅遊產業成長趨緩。一九九九年又遭逢九二一震災，造成中部多處主要遊憩區道路設施受損，加上國人基於旅遊安全心理因素影響，多不願意赴中部地區旅遊，造成台灣遊憩區遊客人數下降。二○○○年在觀光局及相關單位努力下，推出各項活絡當地產業的措施，中部災區旅遊人次已有增加趨勢，整體國民旅遊市場亦逐漸復甦。面對現今國內交通系統日趨便利，再加上來日高鐵通車之後，將會對台灣交通帶來大衝擊，不論是公、私營運輸或是公路客運，都將面臨更嚴峻的考驗。

因此為了因應台灣交通運輸系統的轉變，許多大型遊覽車客運業紛紛予以轉型，改變其營業項目，為其事業找到全新方向，服務項目已不只是提供團體旅遊之交通工具，更朝向多元化提供不同客群的運輸服務。例如：具備 45 人座、 37 人座、 35 人座、 21 人座、七四七飛機機上座椅、 9 人座、 4 人座豪華轎車等不同車種可供選擇，而遊覽車均配備電腦點唱設備。所提供的服務項目諸如：團體旅遊、市區觀光、機場接送、公司行號學校機關長期交通車、免費為同學設計畢業旅行行程，安排外地學生返鄉接送專車等多元服務。

台灣鐵路

　　台灣鐵道百年來的發展，是台灣近代化過程中不可忽略的一部分。這悠悠百年的鐵道歲月，發軔於清朝、建設於日本時代、現代化於二次大戰後，整個島上的鐵路系統，也終於在世紀末之前完成環島的完整體系。

一、台灣鐵路發展史

　　台灣鐵路史從一八八七年劉銘傳奏準與建鐵路開始，且分別在一八九〇完成第一段鐵路——台北基隆區間，並開通第一座鐵路隧道——獅球嶺鐵道，一九八三年又完成了台北新竹段，這算是台灣鐵路最初的雛形。日治時期是台灣鐵路快速發展的時期，當時就有環島線的構想，因此在殖民五十年中，環島幹線除南迴、北迴沒有建成外其他都告完成，還建造了許多支線包括阿里山線、糖業鐵道、平溪、集集線等。

　　在光復後除了修復舊有的鐵路外，北迴鐵路被列入十大建設中，於一九七〇年全線通車，而南迴線也經十一年的興建於一九九一年完工，環島鐵路總算完成。從一八八七年至一九九一年，一共費時一百多年，台灣環島鐵路終告完成。但可惜從一九八〇年代起，鐵路逐漸不敵公路運輸，步入經營最黯淡的時期，支線火車不敵公路客運，一條一條慘遭停駛拆除命運。幹線乘客則因高速公路通車與自用車比率大幅提升而被嚴重瓜分，加上此時鐵路局災難頻傳，造成客源大量流失，使得台灣運輸由原先的鐵路

時代進入公路時代。而在近年來觀光盛行，鐵道旅行成了新名詞，鐵路似乎又從谷底回升，以全新觀光鐵道旅遊之名重回台灣運輸產業。

二、台灣高速鐵路

高速鐵路是指營運時速兩百公里以上之鐵路系統。一九九○年政府決定興建南北高速鐵路，台北至高雄，全長約三百四十五公里，最高時速每小時達三百公里，全線通車預計是二○○六年十月三十一日。通車後台北至高雄只需九十分鐘。在已具備完善傳統鐵路的台灣，為何又需興建高速鐵路？其興建原因如下：

(一)高運能

高速鐵路具有強大的運輸能量，營運最多每日可載運 30 萬人次以上。由**圖 5-1** 可得知，不論是傳統鐵路或高速鐵路，皆比公路客運、自用車和空運的運能高。雖然空運的速度為最快，但僅以運能而言，傳統鐵路和高速鐵路最高。

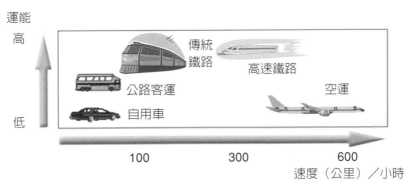

圖 5-1　各交通運輸工具行駛速率比較

(二)快速

圖 5-1 可得知，台灣高速鐵路的行駛速率每小時高達三百公里以上。當高鐵全線通車時，可將台北至高雄的時間縮短為九十分鐘。

(三)準點

先進之行車控制系統可確保高度準時。例如日本新幹線平均誤點時間不超過○·四分鐘。而台鐵除了自強號外，其餘班車皆常誤點，造成乘客的不方便。

(四)安全

台灣高速鐵路行駛專用路權，全線無平交道，而且路線沿線均設有地震、強風、落石、豪雨等偵測器，可防範各種緊急狀況，故整體營運安全度高。

(五)土地使用效率高

由圖 5-2 可得知，鐵路的土地使用效率較巴士和小汽車高。例：法國巴黎到里昂四百二十九公里高速鐵路之土地使用面積相當於巴黎機場。由此可知，高速鐵路的土地使用效率高。

(六)能源消耗少

由圖 5-3 可得知，在能源消耗方面，雖然鐵路的能源消耗比巴士多一個百分比，但其旅客運輸量卻是巴士旅客運輸量的五倍。故整體而言，鐵路具備高運能及低耗能之經濟優勢。

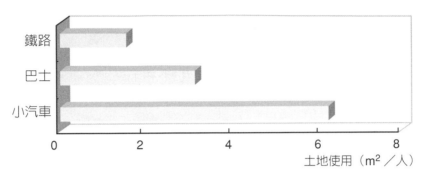

圖 5-2　陸上各種運具的土地使用概況

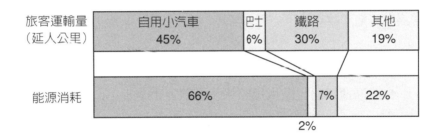

圖 5-3　日本各種運具的能源效率比較

(七)空氣污染低

鐵路或高速鐵路一般均以電力為能源，故低污染。由**表 5-1**可知，不管是何種污染源，鐵路所造成的空氣污染遠低於公路與航空。所以發展高鐵，頗符合二十一世紀綠色環保概念。

(八)突破經濟發展瓶頸

興建高速鐵路，在興建期可創造就業機會和促進國內經濟繁榮；在營運期可提升運量、節省旅行時間及成本和均衡區域發展。

表 5-1　德國各項運具所造成的空氣污染概況

污染源 運具	CO (mg)	No_x (mg)	SO (mg)	CH (mg)	CO_2 (mg)
鐵路	3.2	13	11.2	0.3	18
公路	510	131	11.5	41.8	71
航空	225	449	44	17	139

二、台灣鐵道之旅

　　台灣的鐵道風情萬種，沿途風光景緻明媚，想要細細品味台灣之美，又不想被不熟的路況、壅塞的車陣所困擾，可以安排一趟台灣鐵道之旅，感受另一種鐵道迷人風采。台灣本島的環島鐵路是由西部幹線、東部幹線、北迴線、南迴線所組成（圖 5-4），東西鐵路連成一體，相當便利。客運火車依其等級，分電聯車、復興號、莒光號及自強號數種，遊客可依遊覽時間、經濟能力或搭乘目的來加以選擇。

　　現今亦有許多針對台灣鐵道觀光所發展出的旅遊行程，其大多乃為依循台灣鐵路沿途風光特色所設計之旅程。以下介紹台灣主要鐵道幹線旅遊的特色：

(一)西部幹線系統

　　包含由基隆至高雄的縱貫線、台中線（竹南至彰化）、屏東線（高雄至枋寮）、南迴線（枋寮至台東新站）。

1.縱貫線、台中線、屏東線

　　主要經過的城市包括基隆、台北、桃園、新竹、苗栗、台中、彰化、雲林、嘉義、台南、高雄、屏東等，每個城市都有不同的地方風土民情與自然景觀，旅程規劃相當多樣性，遊客可以

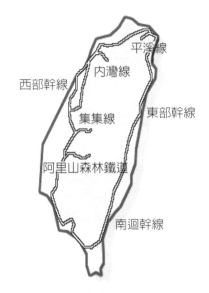

圖 5-4　台灣鐵路路線圖

安排台北、台中、高雄都會旅遊，品嚐基隆廟口、新竹城隍廟、淡水小吃與屏東海鮮美食，欣賞鶯歌的陶瓷、三義的木雕文化、三峽與台南市古蹟文化，或是安排嘉義原野之旅、新竹香山客雅溪口與台南曾文溪口的賞鳥之旅。

2.南迴線

　　此為島內唯一可以同時欣賞台灣海峽與太平洋的鐵道，位於中央山脈南端，是連接台東與屏東之間的主要鐵路幹道，傍延著秀麗的太平洋，貫穿雄偉盎然的中央山脈，可以欣賞台灣東南海岸妍麗的山海景觀與原住民文化，例如：太麻里金針山、知本溫泉、排灣族竹竿祭、浩瀚無際的太平洋。

(二)東部幹線系統

　　包含由八堵至蘇澳的宜蘭線、北迴線（蘇澳至花蓮）、花東線（花蓮至台東），三線連成一氣，展現宜蘭、花蓮與台東傲人的山海景色。列車沿著海岸線前進，一側是高山，一側是大海，是此鐵道系統最著名的風景。沿途中可以體驗自然美景的轉折變化，當經過平疇沃野的蘭陽平原之後，先欣賞蘭陽平原風景與眺望龜山島，再經蘇澳，窗外的風景馬上丕變，壯闊的山水景觀立即呈現眼前。沿途旅遊景點包括東北角海岸國家風景區、蘭陽平原、龜山島、東部海岸國家風景區、花東縱谷國家風景區、太魯閣國家公園、燕子口、九曲洞、碧綠灣、錐麓斷崖、天祥、立霧溪谷等。除了欣賞大自然的鬼斧神工之外，還有原住民文化、賞鳥、溫泉、古樸城鎮幽靜之旅等特別行程。

(三)慢速小火車

　　此外，還有行駛於若干路線的慢速小火車，例如：平溪線、內灣線、集集線、阿里山線等小火車，乘坐這種速度不快、卻能充分欣賞沿途風光的觀光火車，是相當新奇而有趣的經驗，並能達到休閒的效果。

1.平溪線

　　位於台北縣平溪鄉，可搭乘北迴鐵路至瑞芳站或侯硐站轉乘，在火車行駛當中欣賞山壁、溪水與瀑布之美，感受小鎮的純樸風情與礦場風情，主要景點包括十分瀑布、野人谷瀑布群、嶺腳瀑布等。

2.內灣線

　　位於新竹縣橫山鄉最東端的村落，在新竹站轉乘內灣支線即

可到達。隨著火車緩緩行駛，可以感受到山城的樸實風光，主要
景點包括北埔風景區與五指山風景區。

3.集集線

橫跨彰化、南投兩縣，沿線田園景緻，主要景觀包括綠色隧
道、古蹟、溪流、老窯場、集集小鎮等，是一趟田園風光與懷舊
之旅。

4.阿里山森林鐵道

是世界知名且重要的鐵路之一，沿途經過熱帶、副熱帶、溫
帶、寒帶等氣候，路程上的每一段景緻與眾不同，不僅可以體驗
阿里山「之」字型鐵道奇景，也是一個可以觀賞日出、雲海、神
木、花季、登山步道與懷舊的鐵道。

第二節　水路運輸

水路運輸工具的發明，使人類的視野豁然開朗，人類開始了
航海時代，航海擴大了人類的活動領域和經濟貿易範圍。

水路運輸的演進

人類逐水而居，在河流、湖畔、海洋邊，為了覓食或探險發
展出最早的水上運輸——獨木舟，以槳來操作。以後利用厚木併
合成為船，船的形式大小開始有了變化，數千年來演進成為今日
的水上運輸。船的歷史演進大致可分為下列幾個階段：

一、早期船

　　一開始只是用根木頭，後來學會製
做木筏，慢慢的開始使用划槳（只限於
江河、沿海），形成了早期的船隻。

▲早期的船之演進

二、帆船

　　對古代人來說，帆
船是一件重要發明。目
前所能確定的最早的帆
船出自埃及，是西元前
三千九百多年為埃及法

▲最早的帆船出自於埃及

老王奧普斯的葬禮而建造的，而在埃及同一時代的壁畫上，也看
到類似的帆船。不過十五世紀時中國的帆船已是世界上最大型、
最牢固、適航性最好的帆船，一直到十九世紀西方的船舶性能才
趕上中國。帆發明以後，船隻便能夠藉著風力航行，只有當無風
或風向不對時才需利用人力划槳。

三、汽船

　　十世紀英國興起工業革命後，由於蒸汽機的發明，終於在十
九世紀初，美國人發明了蒸汽船，自此不再需使用人力或風力。

四、近代船

　　船的發展走向大型化和高速化，以增加載運量，減少航行時間。人們也不斷改進造船用的材料和動力來源，鐵、鋼或玻璃纖維都是造船常用的材料。 近代的船除了體積越來越大，動力越來越強以外，也按各自的功能，畫分出許多專業化的船，例如：漁船、客輪、貨輪、軍艦、油輪、海洋觀測船、破冰船。

五、新式船

　　傳統的船隻船底浸於水中因水的阻力過大，所以航行的速度比較慢，但是氣墊船和水翼船則不受此限制，航行速度可以快很多。

(一)氣墊船

　　使水面和船底之間，產生一氣墊，將船隻托離水面，藉以消除水的阻力。只要氣墊中的氣體量維持一定值，船身就可以維持一定高度。氣墊船具備水陸兩用特性，可通過複雜的地形，除了可航行水面外，在沼澤、泥地、冰面等地表上都可行駛。

(二)水翼船

　　是在船首、船尾部分裝上水翼，水翼是利用流體力學的原理，在船剛發動時，水翼船和普通船一樣是浮在水面上滑行，等到速度加快，沉在水中的水翼漸漸產生揚升力，把船舉出水面，以減少阻力，除可減少燃料消耗外，並可提升航速。

西元一八四〇年左右輪船開始發展並呈穩定成長，十九世紀末至二十世紀前半，乃為海上定期輪船的全盛時期，尤其是二次世界大戰後，旅遊漸盛行，因此亦帶動了輪船的發展。一九五八年時飛機開始加入運輸的行列，而因航空業時間上較客輪節省，進而使得客輪業逐漸勢微。一九六〇年代後期，許多客輪遭解體，改為貨輪，或是改為郵輪。一九七〇年代初期郵輪在觀光業中成為一項新興且成長快速的產業，豪華郵輪載運觀光客在海上遨遊以取代往日的定期郵輪。

台灣的水路運輸

一、台灣渡輪

現代運輸朝向快速、便捷為主，故現今航空業占有舉足輕重的角色；然而，對於其他運輸來說，渡輪最不受航空影響。因其路線較短，價格較低廉，再加上路線少有飛航的服務，因此仍為水路交通不可或缺的一環。隨著週休二日的推動，以及民眾對休閒活動認知的加深，現今渡輪逐漸朝休憩方面發展。在從前水路交通只提供搭乘而不提供娛樂，現在則會安排配套旅程讓旅客來選擇自己的行程。目前在台灣尚有營業的渡輪所剩不多，主要航線乃以本島前往外島為主。主要航線有：

1.北部地區航線客輪，包括：

(1)基隆──馬祖。

(2)蘇澳──龜山島海域。

(3)淡水──八里。

(4)淡水──漁人碼頭。

2.東部地區航線客輪，包括：

(1)台東──綠島。

(2)台東──蘭嶼。

(3)綠島──蘭嶼。

3.南部地區航線客輪，包括：

(1)高雄──金門。

(2)高雄──小琉球。

(3)中芸──小琉球。

(4)東港──小琉球。

(5)高雄──馬公。

(6)高雄──七美。

(7)布袋──馬公。

(一)淡江渡輪

一九九〇年十月淡江渡輪開航，行駛台北大稻埕碼頭至淡水渡船碼頭，掀起民眾一股搭乘熱潮。但好景不常，一九九四年因淡水漁民抗爭，使渡輪無法停靠淡水渡船碼頭，以致喪失銜接兩地交通運輸功能，淡江渡輪於是調整經營型態，改採包船、遊河性質，不過營運不佳，幾近於停駛狀態。一九九九年因台北市政府養工處在大稻埕五號水門施作抽水站改建工程後，基於安全考量，淡江渡輪終於完全停駛。

　　但隨著週休二日的實施，民眾安排休閒活動機會增加，台北市政府積極推動營造台北市的「藍色公路」，規劃由大稻埕碼頭出發，走淡水河經關渡到淡水，與台北縣藍色公路連成完整路線，使淡水河再現生機。

(二)八里渡輪

　　位在淡水河河水匯流入台灣海峽的河口南岸的八里地區，由於地勢較為平坦，加上早期的港口水深條件比北岸的淡水優越，於是八里地區比淡水早了三百年成為漢人移民北台灣的基地。雍正初年，在現今的渡船頭一帶即已出現漢民之村落。到了乾隆初期，當地已為市街興隆而船舶出入不斷的港口。後來經過殖民者以及漢人的開發，只要是來往於台灣大陸之間均須到八里港口，使得八里渡船的重要性與日俱增。清嘉慶以後，由於河道淤塞，使得八里不再成為大陸沿海與台灣來往的重要港口，而僅有船隻往返於淡水、台北之間。

　　因渡船設備老舊，缺乏安全設備，而北台灣又不時出現颱風，風力只要一超過六級渡船就必須停駛，因此在安全性上是十分堪慮。且隨著關渡大橋的通車，提供了上學及上班族安全與便捷的交通工具，使得渡船的重要性銳減。但是自捷運淡水線通車後，大批遊客湧入淡水地區遊玩，搭渡船到八里再度成為新興活動，使得八里渡船發展出跟以往不同的觀光、休憩功能。

二、郵輪

　　從航空業開始發達後，客輪逐漸式微，造成許多客輪或被解體，或改成貨輪；另外有些則長期停靠在岸邊，提供旅客登船參

觀。但最顯著的是將其改為郵輪。為了因應旅客需求，郵輪公司提供各式各樣的郵輪型式及目的地。他們會將其服務和其他供應商相互結合，提供一種「包辦式旅遊」。而郵輪的主要產品有以下四點：

1. 餐飲：通常為國際性菜色，但同時也具有地方特色及風味之料理。
2. 活動：大型郵輪上，有專人負責安排活動，並有指導人員從事指導工作。例如：高爾夫球練習、韻律舞、游泳等活動。
3. 娛樂：郵輪在晚餐過後，通常會有藝人表演、化妝舞會、夜總會等餘興節目。
4. 港口附近的城市之旅：一些大型郵輪無法在某些小港停泊，通常會有附屬船或接駁船接載旅客上岸進行觀光。

現今郵輪業新興且快速發展，以降低營運成本、節省燃料及提高旅客舒適性為發展取向，例如居全球主要領導地位的三大郵輪公司——嘉年華郵輪公司、加勒比海皇家郵輪公司及 P&O 郵輪公司，就是採取上述策略。

目前行駛於台灣的郵輪，首推麗星郵輪，該公司以「亞太區的領導船隊」自詡，於一九九三年成立，當時成立目的是為了推動亞太地區國際郵輪旅遊發展。一九九七年引進台灣，以基隆港為母港。基本上，麗星郵輪是專為亞洲旅遊人士設計的旅遊產品，並沒有引進歐美特色，因此符合亞洲人的旅遊習性。該郵輪的旺季是在五月到八月，冬天東北季風過強因而是淡季，此時旅客較少再加上靠港費昂貴，因此多暫停營業。

麗星郵輪積極拓展亞太地區之郵輪會議假期及獎勵旅遊，郵

輪上除了一般客房外還有商務套房及會議室。同時郵輪也經 ISM
國際安管認證，有先進的導航系統及防火系統。目前，麗星郵輪
與亞太區營運九艘郵輪，包括「獅子星號」、「處女星號」、「白
羊星號」、「雙子星號」、「山羊星號」、「雙魚星號」、「白羊巨

▲處女星號於 1999 年建造，為最年輕的一艘

▲雙子星號左邊船身塗上韓文，右邊則是中文

▲白羊星號被郵輪指南評為全球最佳五星船

▲華莎皇后號既是郵輪也是客輪

星號」及「金牛巨星號」、「華莎皇后號」，除了華莎皇后號是屬於客輪性質外，其他皆為郵輪。

水上活動

　　早期人類在河流或湖泊上從事漁獵活動，現在則是發展為休閒活動。台灣河川溪流多且湍急，加上氣候溫和等自然條件，適合從事水上活動。以下將針對國內目前較盛行之水上活動——賞鯨及泛舟加以分述：

一、賞鯨

　　台灣島位於亞洲大陸的東南邊緣，全島附近受黑潮、中國大陸沿岸流、東北季風流及西南季風流等洋流及湧昇流影響，各種海洋資源十分豐富；由於寒、暖流在本島東西兩側交匯，經漁民與鯨類接觸中所出現之種類，共訪得七科二十六種，其出現以台灣東岸及西南岸海域鯨種最多。一九九七年台灣第一艘賞鯨船自花蓮啟航後，花蓮縣的賞鯨船由一艘增至目前的十多艘，賞鯨遊

客從 6,000 人次增加至超過 10 萬人次。因而，台灣的賞鯨活動被國際動物福利基金列為全世界賞鯨發展最快速的地方。

國內賞鯨發源地為花蓮石梯漁港，海鯨號則是國內第一艘的賞鯨船，台灣賞鯨季為每年的四月至十月，目前賞鯨活動據點主要集中在東海岸宜蘭、花蓮、台東三縣市，分別為：

1. 龜山島周邊——宜蘭外海。
2. 花蓮海域——花蓮、石梯港。
3. 台東海域——富岡、成功港。

目前國內鯨豚出現率以花蓮、台東較高，宜蘭次之。宜蘭縣大里漁港、梗枋漁港、蘇澳商港及烏石港等，都有出海賞鯨的船隻，且一般都會安排遠觀龜山島的行程。台東縣目前則有成功港和富岡港有賞鯨船行程。花蓮縣則有石梯港和花蓮港。全台灣目前共有三十艘以上的賞鯨船。每個航班約需二至三個小時。費用通常介於 1,000 至 1,200 百元間（視報名人數而定），目前大部分賞鯨船都有看不到鯨豚則保留一次免費出海的權利。

賞鯨時遊客之注意事項如下：

(一)正確的態度

1. 做好旅遊資訊蒐集，選擇良好的賞鯨公司，包括船隻設備、有無行前及船上解說、未遇鯨豚是否補船票等。
2. 前一晚要有充足的睡眠，以免精神不濟，錯失鯨豚的精彩畫面。
3. 若是會暈船，記得要在上船前三十分鐘服用暈船藥。
4. 開朗的心情與耐心，等待鯨豚的出現。
5. 行前做功課，對鯨豚先有基本的認識，使賞鯨之旅收穫更

豐富。

(二)良好的裝備

1. 可以自行攜帶望遠鏡，一般以七至八倍為佳，若有附加防震器更佳。
2. 必須穿著救生衣，保障海上安全。
3. 配戴太陽眼鏡及塗抹防曬油。
4. 特別的衣褲、帽子和鞋：長袖透氣防水衣褲以減低中暑的機會。
5. 鯨豚圖鑑與自然觀察紀錄。

(三)遊客守則

1. 絕對遵守解說員所說明的安全規則。
2. 不在甲板上追逐。
3. 不擅進非遊客可進入的區域，以免影響船員作業。
4. 確實穿好救生衣。
5. 不亂丟垃圾。
6. 不隨便餵食鯨豚食物。

二、泛舟

　　台灣的泛舟活動，可追溯到十幾年前，當時條件得天獨厚的花蓮縣秀姑巒溪，最先引進橡皮艇激流泛舟活動，隨著泛舟逐漸普遍，國內各河川也掀起泛舟風潮，並成為普受民眾歡迎的旅遊活動，尤其夏季，總吸引大批遊客體驗泛舟之樂。台灣地區可供泛舟的河川不少，包括東部、西部、南部和北部共有六條河川曾

經發展泛舟活動，但在颱風災害及河川水流改變下，泛舟條件不再，活動也告停擺。其中位於東部海岸國家風景區內的秀姑巒溪，知名度最高、水量穩定、景觀優美，也是國內唯一全年可泛舟的河川，每年固定推出國際泛舟競賽。

(一)泛舟須知

1.要領

(1)泛舟前

- 遵照解說及示範。
- 跨坐橡皮艇船沿。
- 每一艇有操舟員以及救生員。

(2)泛舟中

- 船未翻，人落水，勿驚慌，勿站立。
- 順著主流前進，船頭避免打橫。
- 拉落水者時應拉救生衣的雙臂。

2.裝備

(1)穿著輕便服裝。
(2)防曬油。
(3)固定式的眼鏡。
(4)防水的相機、手錶。

3.季節

夏天的四月至十月。

4.價格

一個人 700 至 800 元。

(二)台灣主要泛舟路線

1.秀姑巒溪

　　秀姑巒溪發源於中央山脈的崙天山南麓，由南而北流經瑞穗，橫切海岸山脈注入太平洋，為東台灣最大之溪流，水質清澈潔淨而毫無污染，堪稱台灣河川中稀有之清流。由瑞穗到長虹大橋段之秀姑巒溪峽谷，水道寬約二十二公里，激流、險灘處處，峽谷雄偉、奇石林立。因水流平緩處間有二十三處激流，且沿途山澗溪谷優美，故已開發成為台灣橡皮艇泛舟的熱門去處。其中瑞穗大橋至奇美有七處激流，其餘則分布在奇美以下至長虹橋之間，以第七處激流最為驚險。沿途經過的景緻有呼拉灘、猴跳灘、姑奶奶灘等砂石灘，以及謝武德台地、萬物象、長虹橋等三處景觀可供觀賞（**圖** 5-5）。

圖 5-5　秀姑巒溪泛舟路線圖

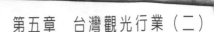

　　泛舟之旅由瑞穗大橋啓航，初時兩岸溪床開闊，砂灘遍布，過第一處激流後，溪床大幅轉彎，右側是謝武台地，溪床高地呈河階式隆起，溪岸則爲砂石灘，水清石多，爲理想露營地。行約兩小時，陸續經過幾處激流後穿過奇美吊橋，迎面而來的是第七處激流，通過這一關的考驗，即可來到奇美休息地，暫時停泊休憩。此地是一片廣大砂灘地，遊客多於此用餐休息。奇美過後，呈現出不一樣的峽谷秀麗風光，此段水域潭深水闊，沿途是一連串漩渦與險灘，此時始進入眞正的泛舟高潮。待長虹橋展現，激流、險灘已成過去，取代的是寬闊平緩水域，泛舟之旅遂於此畫上休止符。

2.荖濃溪

　　荖濃溪發源於玉山主峰東麓秀姑巒山，全長一百三十七公里，爲台灣的第二大溪流。六龜鄉具有豐富的自然資源，尤其荖濃溪水質清澈，水量充沛，怪石嶙峋，更是泛舟的極佳地點，因此這裡舉辦過多次的國際泛舟比賽，擁有湍急、和緩的河段，爲四級泛舟河道，刺激程度遠勝於花蓮的秀姑巒溪六級泛舟河道。河道分上、下兩段。上段從寶來到新發，有三十二處激流及四道峽崖，可謂全台最刺激的泛舟路段；下段由六龜至新城，水流較平緩，沿途山光水色，令人賞心悅目，有「小桂林」之稱（圖5-6）。

第三節　航空運輸

　　航空是高度科技的交通服務事業，深具國際性、複雜性及專

圖 5-6 荖濃溪泛舟路線圖

業性，其發展和國家的政治、外交、國防、經濟與文化等息息相關。台灣位居亞太地區之樞紐位置，同時在技術及商務發展上具有充分優勢，因此足以擔任空運轉運之重要地位。

航空公司發展簡史

於一九八七年政府實施開放天空政策以前，僅有中華及遠東二家航空公司經營台灣國內本島航線，永興及台灣二家航空公司經營離島航線，中華航空則是台灣唯一飛航國際航線的公司。一

九八七年之後，政府開放新的航空公司加入國際及國內線的營運，於這八年內，國內線航空公司增加到九家，包括有中華航空、遠東航空、復興航空、台灣航空、國華航空（原永興航空）、馬公航空、大華航空、瑞聯航空和長榮航空。

　　長榮航空亦為第一家國際線民營航空公司，中華航空也成立了子公司華信航空飛航國際航線。一九九六年三月，長榮集團收購了馬公航空並更名為立榮航空，並於一九九八年七月一日併購大華航空及台灣航空成為國內線市場中最大的航空公司。一九九九年三月，中華航空的兩家子公司華信航空及國華航空合二為一。中華航空則退出國內航線並接收華信航空的國際航點，而華信航空則負責飛航國內航線。至於瑞聯航空雖以低票價吸引許多消費者，但因飛安紀錄不良遭致民航局禁飛。

我國航空公司簡介

　　一九八七年後國內民航事業快速成長，國際線旅客從一九八七年的 560 餘萬人次成長到一九九七年的 1,700 餘萬人次，在這十年間，成長率高達三倍。國內線旅客從一九八七年的 560 餘萬人次，成長到一九九七年的 3,700 餘萬人次，成長率更高達近六倍。我國固定翼的航空公司也從一九八七年的四家增加到目前的十家，以下將針對其中規模較大之航空公司加以敘述：

一、中華航空公司

　　中華航空公司為我國第一家經營國際航線的國籍航空公司，

一九五九年以資本額新台幣 40 萬元、員工 26 人及 PBY 型飛機兩架成立從事至寮國、越南代行戰地運補工作，一九六六年，開闢第一條由台北至西貢（今稱胡志明市）的國際航線，正式步上了國際航空舞台。一九八八年在國際競爭下，華航為了創造新的企業形象，而於一九九一年正式申請股票上市落實企業民營化，一九九三年正式在台灣證券交易所掛牌買賣，成為台灣第一家上市的國際航空公司。一九九五年十月華航推出全新的企業識別標誌「紅梅揚姿」（其中「紅梅」代表「自信、體貼入微」；「淡藍」代表「智慧、專業品質的堅持」；「印鑑」代表「追求卓越的承諾」）。

　　而在一九九五年六月，華航買下國華航空 33% 的股權，不但加強國華航空飛安技術，更配合國華開拓國內航線，積極建立兩岸之間的飛航網路，爭取大陸市場。另一方面為了擁有更寬廣的國際航線，華航將其 16% 的股份讓予英國航空的大股東——英國西敏寺銀行，成為華航的外籍股東，如此華航可以藉由英國航空及美國航空在歐美地區的強大網路，有機會建構全球聯營服務。為了因應時代的變遷及企業目標的改變，一九九八年確定出整體企業的新願景為「最值得信賴的航空公司」，且頻頻透過各種行銷通路及媒體進行宣傳，並積極從事企業改造。

　　華航累積了四十餘年的努力，目前經營的航線已經擁有逾四十條客貨運航線，飛往全球近五十個大城市，包括了歐洲、亞洲、美洲、大洋洲及國內之二十三個國家四十七個目的地。截至二〇〇一年一月十五日止，華航的員工總數合計為 9,265 五人（包括國內 7,762 人，國外 1,503 人）。華航由早期的兩架水上飛機開始營運，至今已擁有波音、麥道、空中巴士等各式航空器共五十二架，機隊並同時進行更新及機種簡化，在二〇〇三年前已經

簡化成三個機種。

　　華航於二〇〇〇年的總營業額已超越新台幣 700 億元，並在二〇〇三年前將總營業額提升至新台幣 1,000 億元的規模。華航旺盛的企圖心不僅展現在經營績效上，更以雄厚的根基穩健成長，朝向企業永續經營及多元化發展的目標邁進。多年來，相繼設立許多關係企業及轉投資事業，延伸經營的廣度與深度。

二、長榮航空公司

　　長榮航空公司為台灣第二家經營國際航線的國籍航空公司，該公司的中文名稱傳承長榮集團一貫之命名。公司英文名稱「EVA」（EVA Airways Corporation）乃取自長榮集團英文名稱 evergrenn group 之字首，加上航空事業 air ways 之字首組合而成。該公司在政府宣布「天空開放政策」後，利用海運的基礎延伸航空業務，整合海、陸、空為一全面性之運輸網路，遂於長榮海運公司內部成立一航空籌備小組，開始進行規劃，並於一九八八年九月一日長榮海運二十週年慶時，向該集團之各分公司、代理商宣布此項計畫，並由交通部將此申請案轉報行政院，復由行政院指示經建會研究評估，於經建會完成研究報告後，送呈行政院裁示，並經過交通部和學界、業者溝通後，於一九八九年一月十七日公布了國際航空客、貨運公司的申請條件，長榮航空於向民航局申請籌設甲種民用航空運輸業後，於一九八九年四月七日正式成立，並於一九九一年七月一日正式起飛。

　　發展至今，長榮航空擁有近四十架的飛機，包含波音 747-400 全客機，747-400 客貨兩用機，767-300 ER 全客機，767-200 全客機，MD-11 全客機及 MD-11 全貨機等。在機務部分，一九九

八年九月一日該公司機務本部改制成爲「長榮航太科技公司」，除了提供長榮航空機隊的維修服務外，也擴大代理其他航空公司的各項維修業務，並以提供航空業界最精良的維修品質爲目標，努力於維修能量及技術能力之提升。長榮航空公司目前經營的業務項目包含：國際和國內航線定期與不定期的客、貨運以及郵件運輸；飛機設備的租售；各個相關人員的訓練；相關機件之保養和維修；發行空運雜誌；相關產業的經營和投資；空中廚房業務。

目前服務網已發展至亞、歐、美、澳四大洲，開闢約三十個國際航點。除了不斷開拓新的國際航線，長榮航空更以其獨到的航空事業經營理念，領導國內航空資源整合；自一九九五年即陸續投資立榮、大華、台灣等多家國內線航空公司開創國內航空事業合作經營新趨勢。一九九八年七月一日起，三家航空公司更合併爲立榮航空公司。

三、華信航空公司

華信航空公司係於一九九一年六月一日由中華航空公司及和信集團共同合資成立，是我國第三家飛航國際航線的航空公司。一九九二年十月三十一日由於和信集團撤資，華信航空遂成爲由華航百分之百投資的子公司，但人事及財務章程、前後艙組員的招募、訓練則完全獨立。一九九六年四月並獲得國內航空界第一張空中服務 ISO-9002 品質系統國際認證。華信航空是我國民航史上直飛澳洲、加拿大的第一家航空公司。

一九九八年八月，華信航空與國華航空合併後統稱爲華信航空。有關國華航空公司（Formosa Airlines），原名爲永興航空公司，成立於一九六六年，創立初期以飛航離島航線及經營農噴業

務為主，直至一九九〇年加入經營本島主要航線；一九九四年十月與誠洲電子集團結盟，正式更名為國華航空公司，當時擁有國內十二條航線，往來台灣地區與離島地區共十個城市，每日起降架次約一百二十班左右；一九九六年七月一日，中華航空與國華航空開始策略聯盟關係，首創國內與國際航線全程訂位、一票到底、行李直掛之服務，同時並與誠洲電子集團各自擁有 42% 的股權，且具有經營管理權。於一九九九年七月起，國華與華信研究合併的可行性及資源、訂位系統的整合，而於同年八月起正式合併，存續公司為華信航空公司。為了增取電子商務的無限商機，一九九九年十一月起率先推出國內航線電子機票後，在二〇〇〇年六月中旬推出網上購票，並於二〇〇一年二月十三日起，在台北、高雄兩地的機場櫃檯裝設「KIOSK 自動報到亭」，引進國內旅客自動報到系統，讓旅客從購票、付款、取登機證皆可獨立完成，以落實運務服務電子化的概念。

華信航空目前的機隊包含：波音 737-800（簡稱 738）、FOKKER-50 、 FOKKER-100 。在其國際航線的經營方面，華信於一九九九年十一月二日開航緬甸仰光、一九九九年十二月十七日開航泰國清邁、二〇〇〇年一月二十八日開航菲律賓佬沃、二〇〇〇年五月一日開航位於密克羅尼西亞海域的塞班島（美國）、二〇〇〇年七月十四日開航菲律賓宿霧、二〇〇〇年七月十九日開航柬埔寨金邊、二〇〇〇年十一月一日以包機飛航日本、二〇〇一年一月十九日飛航泰國烏打拋及二〇〇一年一月二十一日開航馬來西亞關丹。而原先對於加拿大、澳洲的航線，該公司基於經營策略的考量，於二〇〇〇年三月二十六日起將溫哥華及雪梨兩條長程國際航線移轉給中華航空公司經營。

四、復興航空公司

　　復興航空公司成立於一九五一年五月二十一日，為第一家國人自辦的民營航空公司。當時除經營台北、花蓮、台東、高雄定期班機與金門、馬祖不定期包機業務外，並代理外籍航空公司客、貨運銷與機場地勤業務。一九五八年十月一日，因一架由軍方包機，自馬祖返台北的水陸兩用客機 PBY 型藍天鵝式商用飛機失事，遂改變經營方針，暫停國內航線，加強代理事業，並於一九六六年在台北興建空中廚房，供應國際航機餐點；一九七九年配合中正機場啟用，國際機場遷至桃園，該公司遂於南崁興建空中廚房一座。

　　一九八三年，該公司由國產實業集團接掌改組後，乃於一九八八年八月二十五日恢復國內航線營運。而於一九九二年一月二十八日包機首航菲律賓佬沃，而於一九九四年十一月四日升等為國際定期航線。其間陸續增闢馬尼拉、金邊、宿霧、普吉島、泗水、澳門、菲律賓克拉克及馬來西亞亞庇等地。一九九五年三月啟用全球獨步中英文雙語旅客訂位系統（marble computer reservation system）。同年六月和八月，高雄及桃園空中廚房雙雙榮獲 ISO9002 品質認證，確保空中餐飲的衛生與品質。十二月陸續開航中正泗水與中正澳門國際定期航線；一九九六年開闢高雄澳門國際定期航線，並與大陸之「廈門航空」及「雲南航空」進行區域聯盟，提供國內旅客聯程轉運服務，經澳門轉機至福州、廈門與昆明；一九九八年增闢馬來西亞亞庇航線。而復興也與「上海航空」聯程轉運，旅客可經澳門轉機至上海，增加台商之便利性。

目前，該公司主要機隊為 ATR-42、 ATR-72、 A320 及 A321。截至二〇〇三年，復興航空所經營的國內航線包含：台北、台南、高雄、屏東、花蓮、金門、馬公、恆春等八個據點九條航線，提供每天約一百三十個班次的飛航服務。國際則有台北至澳門、高雄至澳門兩條定期航線。並與上海、廈門、澳門、海南等中國大陸航空公司聯程轉運合作，提供澳門轉機，轉入上海、廈門、福州、杭州、北京、南京、深圳、海口等大陸重要城市。另有不定期飛航韓國、美娜多及東南亞各地包機。除此之外，復興航空也代理美國大陸航空及北歐航空的相關業務。並充任美國大陸航空、泰國航空、越南太平洋航空、泰華航空等外籍業者的客貨包機代理及地勤代理。

五、遠東航空公司

一九五七年六月五日創立遠東航空股份有限公司，當時僅僅 30 餘名員工、資本額 60 萬元起家，初期以經營貨運為主，並長期擔任「空中運報」任務，直到一九七八年中山高速公路通車後此一工作始告終止。遠航早期的服務範極為廣泛，除經營客運、貨運外，還承攬國內外包機、空中照相、森林防護、海上搜尋及支援石油鑽探等運補工作外，亦接受軍方、民航局、省府委託維護其飛機、直昇機，並接受國外航空公司飛機及發動機維修工作，因此累積了豐富完整的經驗，並在觀光事業蓬勃發展的六十年代順勢成為國內航線的支柱。

當前，在「飛安第一、顧客至上、員工為重、品質為先」的經營理念下，逐步朝向「穩定國內、發展區域、放眼兩岸、進軍國際」為企業目標發展。一九九五年時，並開闢兩條國際定期包

機高雄至帛琉及高雄至蘇比克航線；一九九六年，機務維修獲得
ISO-9002 認證；一九九六年獲得經營國際定期航線的資格及飛安
評鑑甲級的殊榮，而於同年九月將兩條包機航線升格為定期航
線，並於十二月時股票正式上櫃，隨著業務量的擴大，一九九八
年成立遠航集團。一九九九年十月新增亞庇航線。 遠航從一九九
八年十二月起陸續引進全新的 MD-83 及設有商務艙的波音 B757-
200 機隊，以機隊年輕化、飛安品質及舒適便捷的運輸服務，滿
足國人之需求。

六、立榮航空公司

立榮航空公司原名馬公航空公司，成立於一九八八年八月一
日，初期以兩架英國航太公司生產之 BAE HS-748 經營台北、高
雄、馬公之定期客運業務。一九九五年，該公司取得經營國際包
機資格，包機首航菲律賓佬沃。同年四月長榮航空購買馬公航空
30% 的股權，同時全面導入國際航空公司之管理制度與系統，一
九九六年三月八日，原馬公航空為了調整市場形象及業務拓展需
求，正式更名為立榮航空。一九九八年七月一日起，因應航空市
場上環境的變化及資源配置的有效化，立榮航空正式宣布與大華
及台灣航空合併。合併後，以立榮航空公司為存續公司，同時長
榮航空亦全面退出國內線，將額度及 MD-90 交由立榮航空使用。
在接收長榮航空、大華航空及台灣航空之飛機後，一時機型繁
多，維修及管理成本上升。該公司為了簡化機隊運作、降低維修
成本，即以「機隊單純化」為經營之要務，先於一九九八年陸續
引進六架 MD-90 同型機，將原有的五架 BAE-146 汰換掉。一九
九九年九月，該公司陸續引進 DHC-8-400 型客機，將原有 DHC-

8-300 型客機陸續汰換，目前除 MD-90 機型外，尚且擁有 DHC8-300 螺旋槳型客機、DHC8-200 螺旋槳型客機、DORNIER-228 螺旋槳型客機。藉著航線網路脈絡的密集及機隊調度彈性的便利性提升，立榮已成為目前國內航線中航線網路最密集的航空公司。

立榮航空目前的經營航線，國內線遍布全省各地，國際線飛航馬來西亞的亞庇、印尼的巴里島、緬甸的仰光及泰國的普吉島等區域航線，另外尚有高雄至中正機場來回接駁服務，提供旅客更便利的選擇。在空中餐飲方面，立榮空廚為南台灣規模龐大的空中廚房之一，提供自有機隊和其他航空公司國內線及國外線的機上餐飲，且於一九九九年七月獲得 ISO9002 國際品保認證，建立更制度化、標準化的完善作業流程。除了經營客、貨運物外，立榮航空並於一九九九年獲得台北、高雄、金門、馬公、嘉義、台南、台東等航站地勤業務代理權，期許以「立足台灣、放眼世界」為該公司的經營目標。

國內航空公司的促銷方案

隨著未來高鐵啟用，對於西部地區的國內航班勢必造成嚴重衝擊，因此當前經營國內線的航空公司，積極推動金門小三通，或是離島、東部的航班。但是畢竟這些消費者仍屬少數，遠不如「黃金航線」的台北到高雄，因此為了促銷機票，航空公司與網路、旅行社、飯店業相互結合，共同推出「套裝旅遊」，而航空公司本身也積極推出有關促銷方案。以下為八種常見的方法：

1.特殊族群優惠：例如軍公教、學生或當月壽星搭機享受特

惠價格。

2.持卡折扣：例如持指定之信用卡刷卡，享有九折優惠。

3.贈送折價卷：例如搭機贈送折價卷或下次搭機五折優惠。

4.買機票送禮卷：例如購買台北至高雄一票，贈送百貨公司
禮卷一張。

5.買機票送機票：例如購買全額金門來回機票，送單程機票
一張。

6.買十送一：如蒐集曾經搭乘台北至台南之登機證，可換取
機票一張或禮品。

7.離峰優惠：例如搭乘台北至台東之離峰班次，享票價優
惠。

8.聯營：旅客只要持機票，即可任意搭乘合作之航空公司班
次。

為配合政府推廣國民旅遊促進產業觀光，航空業者與各地觀
光、旅行業及飯店業者等異業結盟，以套裝旅程的方式進行促
銷，依其結盟業者的不同方式分別為：

一、旅行同業之策略聯盟

1.「台灣 TOP 聯盟」，曾推出「知本溫泉美療＋關山單車田園
之旅」，除 SPA 旅館住宿、來回機票、飯店接送、專業領隊
解說及保險外，還附有單車之旅。

2.「發現台灣旅遊聯盟」曾推出「媽祖三大廟會之旅」、「台
南府城四草湖之旅」、「花蓮林田山及瑞穗溫泉之旅」、
「馬陵溪溫泉之旅」、「曲冰、武界之旅」、「七股鹿港走透

透」及「雪霸賞螢之旅」等較特殊之行程。

3. 「台灣行腳旅遊聯盟」，由四家旅行社共同組成，曾規劃「台南官田採荇生態之旅」、「合歡山賞花」，「斯馬庫失落部落之旅」、「奧萬大泡湯賞楓」、「苗栗瑪拉幫山泡湯賞楓」、「天龍八部南橫禮讚」、「後山傳奇——豐年祭 V.S.泛舟」，為結合地方特色，強調自然與文化，具有深度之旅的產品型態。

4. 由金門業者所組成的「八二三炮戰四〇週年紀念活動旅遊推廣委員會」曾推出「前進金門、重返英雄島」，除傳統行程外，加入翟山小艇坑道、海岸海上之旅及夜間行程，還附贈典藏紀念酒、紀念徽章和鑰匙圈。

5. 花蓮「夢幻之旅」，由當地七家旅行社共同組成 PAK（聯營），結合泛舟、賞鯨及太魯閣國家公園等遊憩資源，推出「夢幻歡樂」、「夢幻悠遊」、「夢幻豐富」。

二、旅館業之策略聯盟

飯店自由行系列近年來頗受好評，例如至知本老爺飯店泡湯，包括來回機票、住宿早餐、保險等。

三、綜合產業合作之策略聯盟

例如「花東雙城記」由遠東航空公司主導，結合知本老爺飯店、美侖飯店及東南、大鵬、春天與永嘉等旅行社共同合作，行程包括機票、住宿、早餐、機場接送、200 萬責任險及花東縱谷一日遊，旅客可選花蓮進台東出，或是花蓮出台東進。

高鐵對國內航線的衝擊

　　預計二○○五年完工的高鐵,將使得國內航線的經營面臨挑戰,據交通部評估資料顯示,在高鐵通車後,從台北到左營需時僅九十分鐘,與飛機飛行加上機場通車時間相比,相差不遠,再者未來高鐵票價訂價策略,大約是現行台灣航空票價的九折;所以在高鐵通車後,目前被視為黃金航線的北高航班,運量將大為減少(**表** 5-2)。

　　未來優質的大眾運輸環境將以高鐵為主軸,服務台北、桃園、新竹、苗栗、台中、彰化、雲林、嘉義、台南與高雄十個車站的旅客,帶動西部運輸走廊旅運的快速移動。其中,台中航空市場可能會消失,嘉義也會受到直接影響,即使台南、高雄,預估也有五成受到衝擊。將來如果高鐵的定價在 1,200 至 1,300 元之間,對航空公司就可能產生不小的衝擊,如果價格更低,航空公司更難以在價格上取得優勢。從目前航空公司載客率普遍偏低,而民航局又不傾向直接補貼航空公司的情況下,「聯營」型態似乎是國內線唯一可行的辦法,航空公司就可以在運量上配合需求

表 5-2　**高鐵和國內航線的比較**

項目 ＼ 運輸工具	高鐵	國內航線
速度	慢	快
運能	多	少
能源消耗	少	多
空氣污染	低	高
安全性	高	低

來調整航班。

另一方面，則是搶攻國民旅遊卡市場，目前有四家國內線航空公司都已成為國民旅遊卡特約商店，立榮及遠東航空則搶先推出國民旅遊卡的航空專屬假期。但航空業要瞄準公務員每年每人1萬6,000元的潛在消費，勢必要與旅遊產業形成更緊密的結合，立榮航空也著手轉型為「旅遊航空公司」，善用離島航線的特色與優勢，加強東西部間、本島與離島航線及離島間海空運航線的經營。

兩岸三通與民航業

自一九八七年底政府開放台灣地區人民赴大陸探親以來，至一九九七年底共約有1,200萬人次（單向）之旅客，以經由第三地轉運方式往來兩岸。然基於旅運時間與成本的經濟性考量，目前此種運輸模式顯然無法滿足一般民眾之需求，因此乃有兩岸直接通航之期望與要求。而小三通也在二○○一年正式啟動，許多航空公司也紛紛推出金門、廈門的小三通聯繫航線，而貨運方面也因應小三通也有專門業務和海空聯運。

在未來的航空路線而言，雖然海峽兩岸貨運包機尚未正式啟動，但台灣長榮航空和上海航空卻已率先建立兩岸聯運合作的新模式。上海航空每週飛三班上海至澳門往返的貨運航班，長榮航空也相對每週飛三班澳門至台北往返的貨運航班，因此物運合作案將大為提升台灣和大陸之間的民航往來，這項新措施更將開啟兩岸貨物經第三地轉運更快速和更便捷的空中通路。尤其二○○五年春節的兩岸包機直航，雙方航空公司直接對飛不中轉，除了

帶給台商極度的便利外，更對於兩岸直航帶來一絲曙光。

第四節　信用卡

強調申請手續簡便、服務多元化，再加上多種異業結盟的優待方案，使得使用信用卡付帳消費方式，已廣泛運用於日常生活中，並成為觀光消費的新潮流。

信用卡的歷史

依我國財政部所制訂的信用卡業務管理辦法第二條規定，所謂信用卡係指「持卡人憑發卡機構的信用向特約之第三人取得金錢、物品、勞務或其他利益，而得延後或依其他約定方式清償帳款所使用的卡片」。現今廣泛運用於日常生活中的信用卡發展歷史，分述如下：

一、草創期

信用卡的歷史最早在二十世紀初，其發源地是美國，不過當時的卡片是金屬製成的，發行對象有限，而且僅限於某些場所。例如美國通用石油公司在一九二四年針對公司職員及特定客戶推出的油品信用卡，當作是貴賓卡送給客戶做為促銷油品的手段，後來也對一般大眾發行，由於效果良好，吸引其它石油公司跟

進。其他的業種如電話、航空、鐵路公司也隨之仿效，使得信用卡的市場開始活絡。

二、低潮期

信用卡的發展曾受二次重挫，一是美國經濟大恐慌時期，許多公司因呆帳及信用卡詐欺蒙受損失，二是二次大戰期間，美國聯邦儲備理事會下令戰爭期間禁止使用信用卡。不過，這些都抵擋不住日後信用卡的蓬勃發展。

三、金流變革期

一九五一年大萊卡問世，才粗略具備現代信用卡的雛型。持卡人消費時出示此卡，不需付現，而由大萊卡公司替持卡人墊付金額並向商家索取手續費（merchantdiscount），每月再向持卡人收費。其業務範圍也從原先的餐館逐漸擴及飯店、航空公司等旅遊相關行業及一般零售店。美國運通公司（American Express）則憑藉其豐富的經營旅遊業務經驗，在一九五八年開始發卡，並將業務範圍擴及美國以外的地區。

四、體制變革期

敏感的銀行家開始感受到信用卡的便利，在一九五〇年代有近一百家銀行加入發卡行列，卻因為業務量有限與僅限於本地使用，加上沒有向持卡人收取年費造成入不敷出，使得許多銀行紛紛退出，僅有中小型的金融機構在利潤邊緣求生存。而這些存活

的銀行開始求新求變。例如位於洛杉磯的美國商業銀行（Bank of America）於一九五九年開始將信用卡推廣到全加州；同樣位於加州的聖荷西第一國家銀行（The First National Bank of SanJose）也於同年電腦化。這期間，銀行則另外提供循環信用付款方式，使得持卡人付費較有彈性，銀行也多了利息收入。爾後，持卡人逐漸習慣利用循環信用，銀行信用卡的發展開始蓬勃。

五、競爭期

一九六五年發展信用卡略具規模的美國商業銀行開始拓展全國性的業務，隔年並授權其商標給其他家銀行，發行一種有藍、白、金三色帶圖案的 Bank Americard。同年，十四家東部的銀行在紐約州的水牛城成立「銀行間卡片協會」（Interbank Card Association），成立後以 Bank Americard 為主要競爭對象。

六、策略結盟期

為了再擴充業務，美國商業銀行成立 National Bank Americard Incorporated（NBI），原先使用授權商標的銀行成為 NBI 的非持股會員，美國商業銀行也另外擴充業務到美國境外，不過帶著濃厚美國商業銀行色彩的 Bank Americard 並不受到國外銀行的青睞，一九七七年 Bank Americard 正式改名為 Visa。

七、結盟競爭期

一九六七年四家加州銀行組成「西部各州銀行卡協會」

（Western States Bankcard Association,WSBA），並推出 Master Charge 的信用卡計畫。不久，該協會加入銀行間卡片協會，並將 Master Charge 授與該協會使用，一九七〇年銀行間卡片協會取得 Master Charge 的專利權。與美國商業銀行一樣，銀行間卡片協會也積極拓展國際市場，如與歐洲信用卡國際組織建立聯網，擴大在全球的接受程度。一九七八年，Master Charge 改爲爲 Master Card。

　　Master Card 在成立之初就以 Visa 爲主要競爭對象，經過多年的競賽，在全球各地互有勝負，不過在良性競爭下，二家信用卡組織早已跨出美國境內，發展成二大國際信用卡，全球有超過一千四百萬家的商店接受 Master Card 及 Visa 卡，二大信用卡的國際市場占有率在 80% 以上。二大國際組織更不約而同跨足國際提款、國際轉帳及 IC 卡的系統，持卡人也因此享有更便利、更完整的支付服務。

信用卡申請作業流程

一、首先提出申請書

　　決定要申請哪種信用卡後，首先必須向發卡銀行提出信用卡的申請書。申請書通常放置在銀行櫃台旁、便利商店或特約店等處。入會申請書內的填寫事項必須愼重填報，最重要的是，爲了防止日後之法律問題與困擾，應該詳細閱讀申請書背後的會員規章。當填寫完申請書內的必要事項之後，再寄給發卡銀行。

二、年收入的審核

　　發卡銀行方面雖無須面見申請者，但必須依照繳交之申請書內容與資料，以各種方法、管道進行調查，以便判斷該申請者是否具有償還代墊費用之能力。基本上，每一家發卡銀行的判斷標準有三項，即是年齡、職業、年收入。年齡方面，被認定是「成人」的社會人，年齡約是二十歲以上；職業方面，是否有固定職業，年資是否已滿一年；年收入方面，則需 20 萬至 25 萬元以上。特別是重視信用的外商銀行，在審核標準方面比其他銀行更為嚴格。

三、信用卡的發行與轉帳的流程

　　通過審核之後，銀行便會進行卡片的寄達作業。基本上，發卡所需時間，依發卡銀行或申請者而有所不同，這是因為信用調查上的時間不同所致，平均大約是一週左右便可完成。發卡銀行會以「掛號信」將信用卡寄至申請書上填寫的本人住址。接到信用卡之後，持卡人必須詳讀會員規章與契約內容。如果有不明瞭之處，可向發卡銀行查詢。

信用卡交易過程

　　聯合信用卡處理中心在整個信用卡交易流程中，同時扮演收單銀行及區域清算中心之角色，發卡銀行與特約店是基於業務合

作，特約店與持卡人則是基於買賣契約，持卡人與發卡銀行是基於會員合約，以「三者間契約」為媒介，緊密將這三者關係結合在一起。基本上，發卡銀行、特約店、信用卡持有人三者是以「信任」為條件的結合。持卡人與特約店間的「信任」是建立在「持卡人在規定付款日之前向銀行繳款」的基礎，才可無須支付現金地購物或用餐；持卡人的消費金額是基於發卡銀行與持卡人之間的「信任」而來代付給特約店，其作為「信任」的證明是特約店支付手續費（消費額的 2% 至 5%）給發卡銀行；而對特約店來說，若以信用卡付款會被扣除手續費，如此一來利潤便減少，但是可以增加習慣使用信用卡的消費者，因此反而可提高業績。整個信用卡交易過程如圖 5-7，交易過程分別細述如下：

一、申請發卡

　　民眾向發卡銀行（issuer bank）提出信用卡申請，經發卡銀行

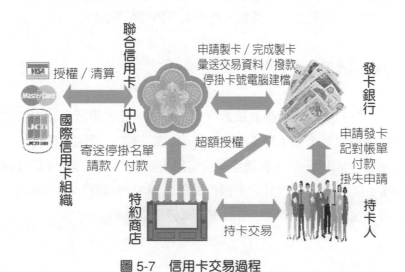

圖 5-7　信用卡交易過程

徵信審核通過，即發給信用卡，成為持卡人（cardholder），並提供預借現金密碼，即 Visa phone 或 Master phone 密碼，以及發卡銀行之信用卡附加服務介紹。

二、持卡交易

持卡人至一般特約商店（merchant）刷卡購物或銀行自動提款機預借現金（ATM cash advance）。若欲進行網路購物，需先向發卡銀行提出申請認可後，才能至貼有 "SET" 標誌之特約商店進行購物。

三、超額授權

特約商店以 POS 網路或電話透過收單銀行（acquirer bank）向發卡銀行提出授權需求，特約商店獲得發卡銀行認可此張卡片有效後即接受持卡人消費，持卡人可將商品帶回。

四、請款／付款

特約商店向所屬收單銀行提出請款，收單銀行多會向特約商店收取交易金額 1.75% 至 5% 不等之手續費（原則上依特約商店所屬行業別而定），再透過聯合信用卡處理中心以國內「區域清算中心」身分向國內外發卡銀行進行帳單帳務清算。特約商店大約可在提出請款申請後二至三個營業日取得款項。

五、彙送交易資料／撥款

收單銀行向發卡銀行彙送請款資料並要求撥款。

六、寄對帳單／持卡人

付款發卡銀行於每月約定之付款日前向持卡人寄送對帳單並要求付款。

信用卡之價值

信用卡為一種很有價值的金融工具，其價值特性如下：

一、方便性

其提供消費者可隨時在特約商店中使用其循環信用所承諾之額度，而不必煩惱現金問題，此對於出國旅遊者甚為方便。

二、產品

提供安全、自動記帳、先消費後付款等優點，而現有許多隨卡附贈之旅遊平安險、訂票優惠、旅遊不便險、掛失免責服務等，皆是其產品所提供之價值的一部分。

三、價格

延後付款而不必負擔利息，或是雖有循環利息但金額甚低，加上現有許多終身免年費或刷卡抵年費之活動，使信用卡使用成本更為低廉。

四、信用來源

信用卡融資無擔保及隨時可以動支等特性，日益受到消費者之青睞及重視。

五、走到那，付到那

信用卡對顧客而言，最主要的價值即在於其先享受後付費的便利，即使身無分文亦可一卡在手，行遍天下。此外，在外國使用信用卡，更可免去兌換錢幣之麻煩，甚至可賺取匯差。

六、個人理財規劃

除了利用信用卡來作為支付消費的工具外，更可作為個人理財的方法，利用其先消費後付款之特性，在一個月的延遲支付期間內規劃個人之現金流向，而公司行號也可利用信用卡，作為人員出差消費或公司理財的工具。

信用卡類型

現今許多信用卡會依其持卡人之經濟能力或使用目的區分為多種信用卡類型，分述如下：

一、金卡

一般信用卡分普卡及金卡，使用普卡者若信用良好，於申辦時可提出適當財力證明，即可提出申請額度較高之金卡，雖然年費會隨之提高，但附加服務也相對提升。

二、白金卡

為 Master Card 組織所推出之頂級信用卡，其對象為社會之頂級人士，如企業經理人、高階主管等，除收取高額之年費外，會針對經常出國旅遊的高階人士提供更周到之附加服務，如免費使用機場貴賓室、免費汽車拖吊、高額意外險、高爾夫球會員卡優惠等服務。但近年來台灣白金卡的申請條件不斷放寬，造成白金卡持卡人過多之後其尊榮待遇亦逐漸減少，使得許多銀行又必須推出更高等級的卡片。

三、附卡

信用卡主卡之持卡人可為親友申請附卡，如缺乏經濟能力之

學生和家庭主婦等。附卡和主卡共用一張信用卡之信用額度，帳款會出現在同一張對帳單上。此外，主卡及附卡之權利義務基本上是相同的，但如主卡一掛失，附卡也將無法使用，附卡掛失則不會影響主卡之使用權益。

四、聯合信用卡

爲國內所發行之信用卡品牌，只能在國內之特約商店使用而無法出國使用，但優點是年費與申請資格限制均較低，適合不常出國的人使用。

五、晶片卡

又稱電子錢包，是在卡片上多加了一個「晶片」。持卡人可透過特定的機器將銀行帳戶的金錢提領一部分至卡片的晶片內，之後持卡人便可至特約商店刷卡消費，店員會透過晶片卡讀卡機將晶片中之錢轉出而不需透過連線交易，如此可節省交易成本及限制。

六、學生卡

某些銀行針對學生推出信用卡，但由於學生還沒有經濟自主權，因此銀行會給予較低的額度，一般只有二至五萬元。有固定收入的學生也可另行準備收入證明，以向銀行申請較高的信用額度。學生可先利用學生卡，建立與銀行往來之良好信用，未來出社會後即可提高信用額度，成爲一般卡的持卡人。

循環信用

　　循環信用是一種十分方便的短期貸款工具，為持卡人與發卡銀行所約定的一種消費性信用貸款，其好處在於不須提供任何抵押品，並可隨時結清。利用循環信用，無須每月繳清月結單上所列之款項，只要至少繳付「最低應繳金額」即可，剩下餘款可依持卡人的需求彈性決定償還的金額與時間，當有大筆的消費需求時，可利用循環信用視當月支出狀況作靈活調配，如出國旅遊、短期投資機會、商品折扣期間等。

　　雖然循環信用可讓持卡人暫時不必清償全部帳款，但每個月仍須至少繳付月結單上所列之「最低應繳金額」，銀行會要求在繳費期限前先繳一部分款項，通常是總消費金額的 5% 或 1,000 元新台幣（取金額高者），未還部分將併入下期繳款明細。同時持卡人另須負擔未繳款項之利息，然而各銀行規定之「利率」、「起息日」、「計息方式」皆不盡相同。

第五節　旅行支票

　　旅行支票是由著名的國際發卡銀行，或是一般銀行透過國際性的網路組織，專門提供旅行者簽發使用的另一種現金，目前有花旗銀行、美國運通、 VISA 、 Thomas Cook 等公司發行旅行支票，而 VISA 的旅行支票是由花旗銀行代理販賣，所有銀行都可

買到花旗與美國運通的旅行支票，因此普及率最高。而旅行支票普及率高乃因其比現金安全有保障，且匯率較外幣現鈔低廉，加上方便去預估、記錄與控制旅遊支出等優點。

旅行支票的使用方式

旅行支票的使用方式有以下兩種，分述如下：

▲美國運通二十元旅行支票

▲花旗二十元旅行支票

一、兌換當地現金

若消費者購買的不是旅遊當地貨幣的旅行支票，可以直接到當地銀行或機場等兌幣處兌換成當地現金。一般而言，如果是到歐洲以外的國家，最好還是買美元的旅行支票。

二、當作現金使用

若消費者購買的是旅遊當地貨幣的旅行支票，則不須再換成現金即可使用，沒用完的部分可以找回現金。但不是所有的商店都接受旅行支票，在小商店、市場等地方購物或付小費時，較不能使用旅行支票，因此還是要準備部分現金才方便。

旅行支票之注意事項

在使用旅行支票時亦有以下幾點須特別注意：

第一、旅行支票有兩處簽名欄位，買到旅行支票時，先在 signature ofholder 欄位（上欄位）簽名，countersign here in the presence of person cashing 欄位（下欄位）等到兌換現金時才當場簽名，若兩處都簽名或都未簽名，則其效力等同現金，被竊時容易被冒領，申請補發時將難以受理。

第二、使用旅行支票時，只要在收款人的面前，於支票左下角簽上名字即可。

第三、如果手持的旅行支票並非該國貨幣幣值，可以到銀行

兌換成現金，通常兌換不需要支付任何費用。

　　第四、可以接受他人的旅行支票，但必須看著對方在支票左下角簽名，並且與原來的簽名比較，若是符合便可接受該旅行支票。但接受他人的旅行支票後，只能將其存到自己銀行的戶頭，而並不能直接使用。

　　第五、旅行支票永久有效，沒有期限限制，因此任何未使用的支票可以永久保存，作為將來的旅遊使用。

　　第六、購買旅行支票的銀行僅為代售服務，如果所購買之旅行支票遺失或被竊，必須向旅行支票發行公司處理。購買旅行支票後，須保留當初購買的申請書或記錄支票號碼，若支票遺失時才能掛失並申請補發。支票遺失或被竊時，應立即與服務中心聯絡，服務人員會在距離最近的地點提供補發的通知。

　　第七、購買合約和旅行支票必須分開保存，以便旅行支票遺失時可以迅速申請補發。

　　第八、通常不同銀行代辦不同的旅行支票，因此消費者最好先打電話詢問，購買時需攜帶現金及身分證。

旅行支票之比較

　　旅行支票的效力與現鈔幾乎相同，也有面額大小與貨幣種類之分，包括美元、歐元、日幣、加幣、澳幣等。以台北國際商業銀行來說，目前代售之旅行支票品牌有美國運通（American Express）、萬事達卡（Master Card）及威士（VISA）等三種，共提供美金（USD）、英鎊（GBP）、加拿大幣（CAD）、澳幣（AUD）、歐元（EUR）、日幣（JPY）、瑞士法郎（CHF）、紐西蘭

幣（NZD）等八種幣別之旅行支票，讓客戶依前往地區之不同，自由選擇適合之產品，以減少匯差損失，其販售之旅行支票產品種類如**表 5-3**。

　　一般來說能在國外使用之支付工具除當地貨幣現鈔外，就是信用卡及旅行支票，但根據美國運通的統計，目前台灣人的出國消費中，仍有六成使用現金，三成以信用卡支付，僅有一成使用旅行支票，顯示多數民眾出國仍不習慣使用非現金之外的支付工具。現金使用雖然最方便，不過攜帶現金的最大缺點，就是一旦遺失損失無法彌補；而信用卡雖可即時進行掛失，但仍須負擔掛失手續費，加上信用卡除可簽帳消費外亦能預借現金因此風險增

表 5-3　台北國際商銀代售旅行支票產品一覽表

幣別	Master Card 萬事 達卡旅行支票 面額	VISA 威士旅行支票 面額	AE 美國運通 旅行支票 面額
美金 (USD)	20、50、100、 500、1000	20、50、100、 500、1000	20、50、100、 500、1000
英鎊 (GBP)	20、50、100、 200		20、50、100、 200、500
加拿大幣 (CAD)	50、100、500	50、100、500	20、50、100、 500
澳幣 (AUD)	50、100、200		20、50、100、 200
歐元 (EURO)	50、100、200		50、100、200
日幣 (JPY)	10,000、 50,000、100,000		10,000、20,000、 50,000
瑞士法郎 (CHF)	100、500		50、100、200、 500
紐西蘭幣 (NZD)		100	

加，另一方面則是可能因為持卡人控制不了購買慾而會超出預算；至於旅行支票若遺失則可無條件補發，將個人的損失降至最低，並且與現金一樣使用方便，更可方便進行預算掌控。

另外就「經濟性」來說，使用旅行支票，由於消費時立刻扣款，可以依照當日匯率計算，但如果使用信用卡簽帳消費，則是以特約商店請款時的匯率計算（可能延至一、二個月），匯率較無法控制。以「安全性」來說，旅行支票若使用得當，即使遺失也能夠在半年後退回同金額現金；至於信用卡遺失，則容易被盜用，或被偽卡集團利用，因此應該廣為推廣旅行支票，使台灣民眾對於旅行支票更為熟悉。

而就以現金、信用卡及旅行支票之特性，茲以**表 5-4** 加以比較：

表 5-4　現金、信用卡、旅行支票比較表

支付工具 / 內容	現金	旅行支票	信用卡
使用期限	無限期	無限期	有限期（一般約二年）
年費	無	無	有
掛失	不能掛失	可掛失	可掛失
補償	沒有補償	可迅速得到補償	不能立即得到新卡
特點	直接支付	兌換現金或直接支付	先消費後付款
優點	為最簡單直接的付費方式	多種固定面額，方便攜帶使用被世界各大銀行、飯店、商家接受，較安全有保障	方便攜帶及支付大筆金額
適用時機	短期旅行的小額支出，如支付小費	大額支出	大額支出

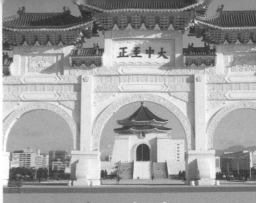

第六章
台灣入境旅遊市場

近六年來來台旅遊客源地大多是以飛行時數短、文化相近、經濟貿易往來頻繁的亞洲地區爲主要客源市場，其中以日本旅客來台人次最多。由於台灣具有精緻的中華文化，台灣民眾對於日本民眾相當友好，加上日本曾殖民台灣長達五十年，使雙方文化有重疊之處，因此歷年來日本一向是來台旅客中最大的客源市場。

　　我國自一九五六年開始倡導發展觀光事業以來，初期是以接待來台商務旅客為主，但之後以觀光名義來台之旅客亦快速增加。本章將針對台灣入境旅遊市場之發展、現況、重大事件之影響及市場趨勢加以分述。

第一節　台灣入境旅遊市場發展

　　十幾年前政府開放國民出國觀光旅遊後，一直以來，出境旅遊市場人數年年成長，但國民旅遊和外國旅客來台觀光的市場則難以相提並論。以旅行社成立的成長數據來瞭解，近年來，經營國際旅遊的綜合和甲種旅行社執照發放八十三家和一千五百九十七家，總數是一千六百八十家；至於經營國民旅遊的乙種執照則只有一百一十三家，15：1可謂不成比例。而以出境旅客和來台旅客人數相比也是6：1，這個比例若再扣除因商務目的而來台的人數後，更是慘不忍睹。根據統計數字顯示，過去十年來台人數的成長比例，各年度間並無大幅度的增減（圖6-1），來台旅客大多以居住在亞洲地區，年齡三十至四十九歲之男性為主，多數是從事觀光性質之活動。

　　如表6-1所示，近六年來來台旅遊客源地大多是以飛行時數短、文化相近、經濟貿易往來頻繁的亞洲地區為主要客源市場，約占總數之76.18％，其中以日本旅客來台人次最多（占46.83％），其次為香港（占17.59％）、泰國（占6.51％）、菲律賓（占5.30％）及新加坡（占4.78％）等地區。由於台灣具有精緻的中華文化，台灣民眾對於日本民眾相當友好，加上日本曾殖民台

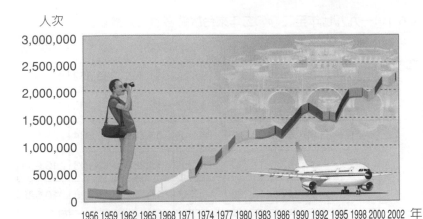

人次

3,000,000

2,500,000

2,000,000

1,500,000

1,000,000

500,000

0

1956 1959 1962 1965 1968 1971 1974 1977 1980 1983 1986 1990 1992 1995 1998 2000 2002　年

圖 6-1　歷年來台人次成長趨勢

資料來源：二〇〇二年觀光市場概況。

灣長達五十年使雙方文化有重疊之處，因此歷年來日本一向是來台旅客中最大的客源市場；然而在二次大戰後美軍曾協防台灣，加上越戰時期大量美軍來台渡假，因此在一九六七年以前美國是台灣最大的入境市場，但在一九六七年後日本來台旅客首次超過美國，自此之後日本即成為我國最大觀光客源國而屹立不搖。香港則因一九九四年我國實施免簽證措施，使得其來台旅客大幅成長，其中以商務旅遊目的人數成長達 39.3%，而以觀光旅遊為目的者的成長率更高達 67.4%。至於泰國及菲律賓一直為我國外籍勞工的主要來源國，而新加坡地區則多為我國華僑居住地，因此每年來台旅客人次亦占有重要地位。

　　近六年來來台旅遊客源地僅次於亞洲地區者即為美洲地區（占總數之 15.09%），其中以美國（占 86.99%）及加拿大（占 9.94%）為最主要客源國。一九七三年時美洲來台人數有 94,217 人次，市場占有率為 11.4%，一九八〇年人數達到最多時為

表 6-1　一九九七年至二○○二年來台旅遊客源地人數統計

居住國		1997 年	1998 年	1999 年	2000 年	2001 年	2002 年
亞洲地區	香港	259,664	279,905	319,814	361,308	392,552	456,554
	日本	905,527	826,632	826,222	916,301	971,190	998,497
	韓國	99,236	63,099	76,142	83,729	82,684	83,624
	印度	11,507	11,717	11,556	13,233	13,103	13,999
	中東	11,347	11,166	10,598	11,218	9,215	10,028
	馬來西亞	54,401	49,291	52,678	58,017	56,834	66,304
	新加坡	81,831	87,022	85,844	94,897	96,777	111,024
	印尼	54,570	47,967	76,919	107,332	89,476	87,728
	菲律賓	119,665	126,282	123,000	84,088	69,118	79,261
	泰國	122,114	128,541	137,972	133,185	116,420	110,650
	東南亞其他	16,013	21,094	27,407	49,465	48,649	75,352
	其他	64,600	68,205	64,927	71,742	73,950	238,196
	合計	1,800,475	1,720,921	1,813,079	1,984,515	2,019,968	2,331,217
美洲地區	加拿大	32,824	34,201	35,259	38,399	40,293	49,119
	美國	303,634	308,407	317,801	359,533	339,390	377,470
	墨西哥	1,492	1,679	1,696	1,876	1,605	2,199
	巴西	4,025	3,719	2,761	2,961	2,208	2,414
	阿根廷	1,527	1,457	1,481	1,134	903	623
	其他	6,547	5,873	5,744	5,678	5,169	5,253
	合計	350,049	355,336	364,742	409,581	389,568	437,078

（續）表 6-1 一九九七年至二○○二年來台旅遊客源地人數統計

居住國		1997 年	1998 年	1999 年	2000 年	2001 年	2002 年
歐洲地區	比利時	3,907	4,117	4,119	4,162	3,511	3,846
	法國	22,765	23,595	23,562	23,720	21,008	20,813
	德國	34,660	35,343	34,190	34,829	33,716	33,979
	義大利	12,288	11,743	11,363	12,073	10,643	10,732
	荷蘭	10,846	11,222	14,249	12,603	11,037	10,380
	瑞士	6,632	6,416	6,473	6,332	5,916	5,653
	西班牙	4,118	3,960	3,923	4,102	3,752	3,846
	英國	32,892	33,628	33,229	35,519	33,594	34,492
	奧地利	4,132	4,060	4,214	4,253	4,315	4,340
	希臘	1,643	1,274	1,319	1,193	1,094	1,175
	瑞典	5,673	5,177	5,410	5,590	4,851	4,930
	其他	19,515	19,742	19,757	16,636	14,312	14,611
	合計	159,071	160,277	161,808	161,012	147,749	148,797
大洋洲	澳大利亞	28,986	29,028	29,964	31,842	30,035	33,752
	紐西蘭	5,444	5,190	5,454	6,020	5,776	7,172
	其他	395	379	457	367	399	299
	合計	34,825	34,597	35,875	38,229	36,210	41,223
非洲地區	馬拉加西	42	24	32	29	15	0
	毛里西斯	463	474	376	349	281	0
	奈及利亞	842	685	827	930	1,020	0
	南非	4,620	4,074	4,050	4,948	5,192	5,812

（續）表 6-1　一九九七年至二○○二年來台旅遊客源地人數統計

居住國		1997年	1998年	1999年	2000年	2001年	2002年
非洲地區	其他	3,170	2,782	2,670	2,531	2,208	3,443
	合計	9,137	8,039	7,955	8,787	8,716	9,255
未列明		18,675	19,536	27,789	21,913	14,926	10,122
總計		2,372,232	2,298,706	2,411,248	2,624,037	2,617,137	2,977,692
成長率		0.60%	-3.10%	4.90%	8.80%	-0.30%	0.14%

資料來源：觀光統計年報。

104,560 人次，一九九一年後卻逐漸減少，二○○一年亦因九一一事件，使美洲地區來台人數減少 20,013 人次。由於美洲中特別是美國一直為我國重要之經濟貿易往來地區，故來台旅客中商務旅遊目的者為數不少。

　　而近六年來來台旅遊客源地中歐洲地區（占總數之 6.19%）、大洋洲（占總數之 1.45%）、非洲地區及其他地區（占總數之 0.76%）等地，則因與我國距離較遠、文化相異性較大，再加上非我國主要商務往來對象，因此來台旅客明顯較少。一九七三年歐洲來台人數 27,183 人次，市場占有率僅為 3.3%，一九八○年時人數達到最多計有 44,792 人次，在一九八一年後逐漸減少，至二○○二年來台旅客僅剩 18,905 人次，市場衰退約 30%。

第二節　台灣入境旅遊市場現況

近年來，台灣的觀光旅遊環境雖有大幅改善和提升，但距離理想目標尚有很大的差距，甚至無法與若干的東南亞旅遊勝地相互較勁。以下將針對現今台灣入境旅遊市場現況加以分析。

入境旅遊市場概況

縱觀二○○三年全年觀光市場之動態趨勢，年初階段在政府及民間團體合力推動台灣觀光的努力下，來台旅客人數持續向上攀升，但在三月亞洲地區暴發「嚴重急性呼吸道症候群」（SARS），使得亞太地區觀光市場普受衝擊，三月八日台灣出現第一起 SARS，使得三月開始來台旅客逐月減少。來台人數在五月份僅 40,256 人次，創下歷史新低。直至同年七月五日 WHO（世界衛生組織）將台灣由 SARS 疫區除名後，以及政府與民間於國際間積極合作推出各項觀光優惠促銷措施，才得以提高外國旅客來台觀光之意願，使得來台旅客人次逐漸以每月 8% 的比率穩定回升，至十二月底來台旅客人次約回復至二○○二年之九成水準。二○○三年來台旅客共計 2,248,117 人次，較二○○二年負成長 24.50%。其中外籍旅客計 1,812,034 人次，較上年 2,354,017 人次減少了 541,983 人次（-23.02 %）；華僑旅客計 436,083 人次，較上年 623,675 人次減少了 187,592 人次（-30.08 %）。而全年觀

光外匯收入 29 億 7,600 萬美元，為負成長 35.08%，占全國 GDP 的 1.03%。

來台旅客基本特性

如圖 6-2 所示，根據交通部觀光局所公布之「來台旅客消費及動向調查結果」顯示，二〇〇三年主要來台客源仍以亞洲地區國家為主，人次依序為日本（657,053 人次）、港澳地區（323,178 人次）、美國（272,858 人次）、泰國（98,390 人次）、韓國（92,893 人次）、菲律賓（80,026 人次）、新加坡（78,739 人次）及馬來西亞（67,014 人次）。來台旅客中以男性居多，占 61.43 %；年齡則以三十至三十九歲者為主，占四分之一強；在旅客職業方

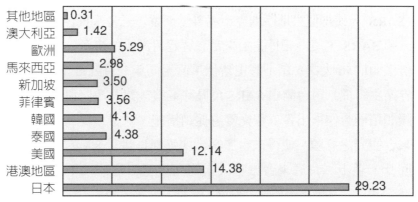

來華總人數 2,248,117 人
單位：%

圖 6-2　二〇〇三年來華旅客居住國分析
資料來源：筆者自行整理。

面以民意代表、行政主管、企業主管或經理人員為最多，占
23.51%；其次為專業人員，占22.23%；第三為事務工作人員，
占21.78%。此外，旅客最高學歷以大專以上的旅客為最多，占
82.78%；至於來台旅客的平均年收入為53,339美元，其中以年收
入4萬以上，未滿7萬美元為最多，共占21.24%。

就旅客來台目的分析如圖6-3，仍以商務及觀光目的旅客居
多，以商務目的來台旅客人次則為695,277萬人次，比前一年負
成長15.96%；而以觀光目的來台旅客人次為698,792萬人次，亦
比前一年負成長32.41%。

另一方面，以商務目的來台旅客中曾利用商務餘暇在台旅遊
者，其旅遊時間大多為半天，其次為一天（占28.53%）；主要市
場中，韓國及馬來西亞旅客有五成左右曾利用商務餘暇在台旅
遊；而未利用商務餘暇在台旅遊者，乃因時間不夠為主要因素
（占94.22%）。

會議 31.545
求學 48.575
其他 162.656
觀光 895.277
探親 280.022
未列明 331.250
業務 692.792

圖6-3　二○○三年旅客來台目的分析
資料來源：2003年觀光年報。

又根據「旅客出入境登記表」之統計資料顯示，全體旅客平均停留夜數爲七‧九七，較上年增加○‧四三夜。如**表** 6-1 所述，旅客以住宿國際觀光旅館及一般旅館爲主，投宿地點多在台北，其次爲高雄，而每日住宿房價以「45 美元以上，未滿 90 美元」者較多，「90 美元以上，未滿 135 美元」者次之；另外旅客對投宿旅館之偏好地區多位在都會區，並且是兼具休閒及商務類型之旅館，而且有附贈早餐、機場接送或網路旅館服務者。

二○○三年全體旅客平均每人每次消費 1,324 美元，比二○○二年負成長 14.01%；全體旅客平均每人每日消費則爲 166.08 美元，比前一年負成長 18.65%。當中仍以旅館內支出費中最高

表 6-1　二○○三年各居住地來台旅客旅館偏好分析

居住地＼旅館偏好	住宿旅館類型	平均每日旅館房間價格	旅館價格偏好	旅館型態偏好
日本	國際觀光旅館	45 美元以上未滿 90 美元	45 美元以上未滿 90 美元	兼具休閒及商務旅館
香港、澳門	國際觀光旅館	45 美元以上未滿 90 美元	45 美元以上未滿 90 美元	休閒渡假旅館
新加坡	國際觀光旅館	90 美元以上未滿 135 美元	45 美元以上未滿 90 美元	休閒或兼具休閒與商務旅館
韓國	國際觀光旅館	45 美元以上未滿 90 美元	45 美元以上未滿 90 美元	兼具休閒及商務旅館
馬來西亞	一般旅館	45 美元以上未滿 90 美元	45 美元以上未滿 90 美元	休閒渡假旅館
美國	國際觀光旅館	90 美元以上未滿 135 美元	90 美元以上未滿 135 美元	商務旅館
歐洲	國際觀光旅館	90 美元以上未滿 135 美元	45 美元以上未滿 90 美元	商務旅館

資料來源：二○○三年來台旅客消費及動向調查。

（占 46.15%，見圖 6-4），此與歷年來之調查相同，其次爲購物費（占 17.96%）、旅館外餐飲費（占 12.26%）。而若以旅遊目的別分析，「觀光目的」之旅客（每日 201.56 美元）高於「商務」旅客（每日 157.08 美元），而其中以以日本旅客（每日 178.36 美元）最高。另外，在購物消費力方面則以港澳地區（每日 45.20 美元）、馬來西亞（每日 37.21 美元）及日本旅客（每日 30.46 美元）爲最高。

　　至於在政府積極推動的觀光客退稅服務方面，使用過退稅服務的旅客占 5.63%，認爲退稅手續便利者占 67.86%，有四成五旅客會因爲退稅而增加購物意願。

　　基本上，二○○三年來台旅客之整體滿意度爲 84%，較上年增加四個百分點，而旅客重遊意願爲 98%，較上年增加○‧二個百分點。旅客來台前後觀感普遍比預期佳，其傾向滿意之項目分別爲：人民友善、菜餚、歷史文物、風光景色、社會治安、遊憩

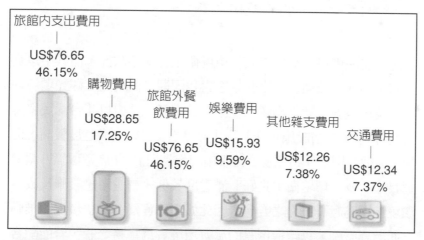

圖 6-4　二○○三年來台旅客平均每人每日消費明細金額比例
資料來源：二○○三年觀光年報。

表 6-2　二○○三年各居住地來台旅客每人每日平均消費細項

單位：美元

消費明細\居住地	旅館內支出費	旅館外餐飲費	在台境內交通費	娛樂費	雜費	購物費	合計
日本	77.86	21.97	14.79	21.28	12	30.46	178.36
金額結構比	43.65%	12.32%	8.29%	11.93%	6.73%	17.08%	100.00%
港澳地區	65.31	23.62	10.42	14.51	13.25	45.2	172.31
金額結構比	37.90%	13.71%	6.05%	8.42%	7.69%	26.23%	100.00%
新加坡	76.95	18.01	9.02	13.53	11.3	30.43	159.25
金額結構比	48.32%	11.31%	5.67%	8.50%	7.09%	19.11%	100.00%
美國	82.83	18.4	10.01	13.95	10.95	22.15	158.3
金額結構比	52.33%	11.62%	6.33%	8.81%	6.92%	13.99%	100.00%
紐澳	81.23	14.82	8.49	9.8	11.25	16.43	142.03
金額結構比	57.20%	10.44%	5.98%	6.90%	7.92%	11.56%	100.00%
韓國	54.73	19.04	12.45	16.05	18.97	20.38	141.62
金額結構比	38.64%	13.45%	8.79%	11.34%	13.39%	14.39%	100.00%
馬來西亞	60.54	17.18	6.47	10.4	8.1	37.21	139.91
金額結構比	43.27%	12.28%	4.63%	7.43%	5.79%	26.60%	100.00%
歐洲地區	76.58	15.44	9.17	11.34	9.87	17.03	139.42
金額結構比	54.92%	11.07%	6.58%	8.13%	7.08%	12.22%	100.00%

資料來源：二○○三年來台旅客消費及動向調查。

設施、物品價格、氣候宜人、環境衛生、交通狀況，而其中以交通狀況傾向較預期差。來台旅客對我國觀光便利性、觀光環境國際化及環境安全性之滿意度多傾向於滿意，其中以「台灣民眾態度友善」、「住宿設施良好」及「社會治安良好」滿意度較高，但另一方面，則對「路標及公共設施牌示易懂」、「旅遊環境外語溝通良好」及「環境衛生良好」滿意度較低，旅遊硬體設施及改善環境整潔爲亟需努力之方向，因此如何落實建立雙語環境並推動全面環境整頓，以塑造優質的旅遊環境實爲當務之急，若能配合各類旅遊產品的促銷，方可提升我國觀光整體之競爭力。

來台旅客旅遊決策分析

　　根據交通部觀光局所公布之「來台旅客消費及動向調查結果」顯示，二〇〇三年來台旅客之相關旅遊決策加以分述如下：

一、旅客來台觀光因素

　　在交通部觀光局之調查中顯示，「菜餚」（占 58%）與「風光景色」（占 44%）為旅客來台觀光之主要因素（**表** 6-3），此與歷年調查之結果大致相同，因此未來觀光局對於台灣觀光之行銷、廣告及規劃，應以台灣風光、中國菜餚為強調重點。

表 6-3　二〇〇三年各旅遊目的旅客來台觀光因素

單位：人次／每百人

旅遊目的 ＼ 觀光因素	全體	觀光	商務	國際會議或展覽
菜餚	58.03	61.30	41.46	57.14
風光景色	44.44	44.87	42.68	33.33
距離居住地近	33.33	37.16	15.85	23.81
物品價格	28.01	29.40	15.85	38.10
台灣民情風俗和文化	23.49	20.86	35.37	38.10
歷史文物	21.85	22.40	23.17	9.52

資料來源：二〇〇三年來台旅客消費及動向調查。

二、計畫行程天數

　　誠如**圖** 6-5 所示，來台旅客平均自二十五‧三八天前開始計畫行程；其中以商務為目的旅客約在半個月前開始計畫行程，而以觀光目的及主要來自日本、港澳、新加坡及韓國的旅客，則多半自半個月前至一個月前開始計畫行程，其餘則大多於來台前一個月至二個月開始計畫行程。

三、來台旅客旅遊方式

　　見**表** 6-4，旅客來台旅遊方式以自助式旅遊者最多，也就是自行來台灣後未曾請本地旅行社安排旅遊活動，占 62.58%；其次為以半自助式旅遊，也就是請旅行社代訂機票及安排住宿，約占 17.20%；第三為**團體**包辦旅遊，即參加旅行社所規劃的套裝行程，約占 15.34%。另外，以觀光為目的來台旅客中，主要客源之港澳及馬來西亞旅客如**表** 6-4 及**表** 6-5 所示，均以採團體包辦旅遊

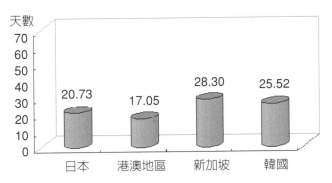

圖 6-5　二○○三年各居住地來台旅客計畫行程天數
資料來源：二○○三年來台旅客消費及動向調查。

表 6-4　二○○三年各旅遊目的旅客旅遊方式　　　　單位：%

旅遊方式＼旅遊目的	全體	觀光	商務	國際會議或展覽
參加旅行社規劃的行程，由旅行社包辦	15.34	45.47	1.00	3.29
自行規劃行程，由旅行社包辦	4.16	7.15	2.64	2.63
請旅行社代訂機票及安排住宿	17.20	18.01	18.69	26.32
自行來台灣，抵達後曾請本地旅行社安排活動	0.72	0.70	0.61	
自行來台灣，抵達後未曾請本地旅行社安排活動	62.58	28.67	77.06	67.76

資料來源：二○○三年來台旅客消費及動向調查。

表 6-5　二○○三年各居住地旅客旅遊方式　　　　單位：%

旅遊方式＼居住地	日本	港澳地區	新加坡	馬來西亞
參加旅行社規劃的行程，由旅行社包辦	18.40	42.73	35.51	53.70
自行規劃行程，由旅行社包辦	4.47	3.90	0.93	1.85
請旅行社代訂機票及安排住宿	16.55	23.05	17.76	5.56
自行來台灣，抵達後曾請本地旅行社安排活動	0.29	0.89	0.93	
自行來台灣，抵達後未曾請本地旅行社安排活動	60.29	29.43	44.87	38.89

資料來源：二○○三年來台旅客消費及動向調查。

者居多。

旅遊動態分析

　　根據交通部觀光局所公布之「來台旅客消費及動向調查結果」顯示，二〇〇三年來台旅客之相關旅遊動態，分別敘述如下：

一、旅客平均來台次數

　　近三年來，旅客中將近有過半為第一次來台，占 49.37%，平均來台次數為二·五〇次（如**圖** 6-6）；其中除觀光目的與會議或展覽旅客來台平均次數為一·五〇次（如**圖** 6-7），其餘來台次數皆為兩次以上。

二、遊覽縣市動向

　　如**圖** 6-8 所示，旅客在台主要遊覽縣市以台北最多（占 62.16%）、其次為高雄（占 7.69%）及台中（占 6.75%），可見來台觀光之外國旅客仍以北部地區為主要活動範圍，這與旅遊資源的集中程度、交通與食宿之便利性、消費者之預算花費有直接關係；而旅客中除商務目的及美國旅客較偏好遊覽花蓮，日本旅客偏好屏東外，台北為大多旅客最喜歡遊覽縣市，其喜歡程度為 57.67%。

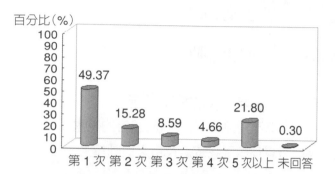

圖 6-6　二○○三年旅客近三年來台次數
資料來源：二○○三年來台旅客消費及動向調查。

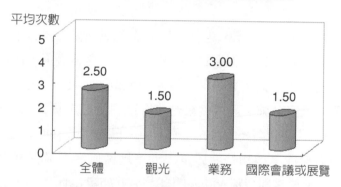

圖 6-7　二○○三年各旅遊目的旅客近三年來台平均次數
資料來源：二○○三年來台旅客消費及動向調查。

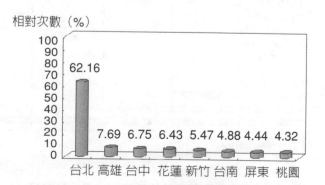

圖 6-8　二○○三年來台旅客曾遊覽景點所在縣市
資料來源：二○○三年來台旅客消費及動向調查。

三、旅客在台主要活動

　　根據調查資料顯示，「購物」、「逛夜市」及「參觀古蹟」為旅客在台主要從事之活動；而不同旅遊目的或主要市場來台旅客中，在台期間皆以從事購物或逛夜市之活動為主。

四、旅客在台主要遊覽景點

　　根據調查結果顯示，「夜市」、「故宮博物院」及「中正紀念堂」為旅客主要遊覽景點，其中尤其以夜市拿下冠軍，顯示美食小吃已在台灣觀光產業中奠定龍頭的地位；而「太魯閣、天祥」及「墾丁國家公園」則成為來台旅客最喜愛之遊覽景點（圖6-9及圖6-10）。在以觀光為目的之旅客中，日本、馬來西亞與美國旅客，以遊覽故宮博物院者居多，港澳地區旅客則最喜歡士林夜市，新加坡旅客則特別青睞西門町。另外如圖6-11所示，北部海

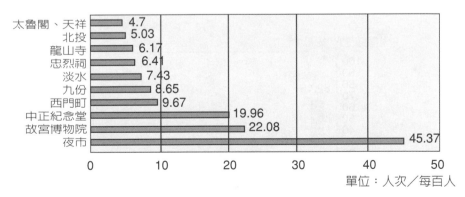

圖6-9　二○○三年來台旅客遊覽主要景點排名
資料來源：筆者自行整理。

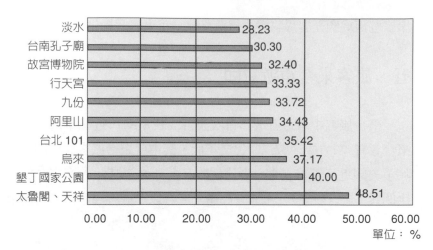

圖 6-10　二○○三年來台旅客最喜歡遊覽景點排名
資料來源：筆者自行整理。

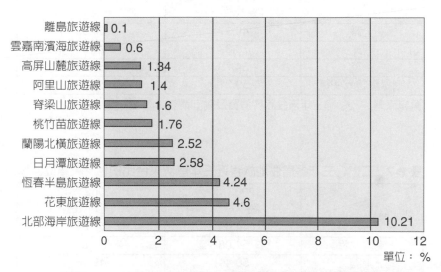

圖 6-11　二○○三年來台旅客曾遊覽旅遊線景點排名
資料來源：筆者自行整理。

岸旅遊線為觀光客最喜愛之旅遊路線，花東旅遊線則排名第二。

五、旅客來台重遊意願

來台旅客中有近五成為首次訪台（**表**6-6），近三年內第一次來台者有49.37%，較二〇〇二年低，其中各來台旅客居住地中，除了美國近三年首次來台者比例略有上升外，其餘首次來台旅客比例皆下降（**表**6-7）；並有高達九成八以上旅客表示願意再度來台。

表6-6　二〇〇三年各旅遊目的旅客近三年首次來台比例　　單位：%

年別 旅遊目的	2003 年 首次來台	2002 年 首次來台
全體	49.37	54.93
觀光	73.37	74.69
商務	34.79	37.53
國際會議或展覽	59.21	67.35

資料來源：二〇〇三年來台旅客消費及動向調查。

表6-7　二〇〇三年各居住地旅客近三年首次來台比例　　單位：%

年別 居住地	2003 年 首次來台	2002 年 首次來台
日本	44.69	57.81
港澳地區	54.08	57.28
美國	50.41	49.56

資料來源：二〇〇三年來台旅客消費及動向調查。

第三節 重大事件對台灣入境旅遊市場之影響

　　近幾年來，台灣入境旅遊市場先後受到一些重大事件所影響，首先是受到台灣九二一大地震、美國九一一恐怖攻擊事件的影響，繼則是受到景氣下滑、經濟情勢惡化的打擊，二〇〇三年初更因 SARS 疫情使得入境旅遊市場遭受到致命的一擊，來台旅客量明顯萎縮。然而在 SRAS 疫情過後，隔年卻又受到三二〇總統大選政治因素的影響，台灣入境旅遊市場的發展，在這幾年間可說是面臨到最大的考驗。

九二一集集大地震

　　台灣地區在一九九九年九月二十一日凌晨一點四十七分十二秒，在南投縣集集鎮附近發生大地震，達芮氏規模七‧三級，震央在北緯二十三‧八七度，東經一百二十‧七五度，也就是位於日月潭西方十二‧五公里處，震源深度約七至十公里，位於震央的中部地區觀光旅遊據點均遭遇嚴重毀損。根據交通部觀光局資料顯示，其對入境旅遊市場影響如下：

一、日本旅客來台比例下降

受到九二一集集大地震之影響，一九九九年第四季來台旅客大幅減少，較前一年同期呈現 18.5% 之負成長，另外以觀光為目的之旅遊者亦呈現負成長 48%；就個別國家市場來看，以日本來台旅客市場下降最為明顯，自 36.7% 降至 29.9% 外，至於其他市場之結構比例仍與一九九八年相當，由此可見日本來台旅客受到九二一大地震之影響最大。

二、觀光目的旅客至中部地區遊覽比率減少

受到九二一大地震之影響，以觀光為目的之來台旅客，至中部地區遊覽之比率明顯降低，其中以台中、南投地區分別下降 7% 及 6% 為較多。

三、我國觀光外匯收入損失

一九九九年實質觀光外匯收入為 3,571 百萬美元，較九二一地震發生前預估值 3,776 百萬美元約減少 205 百萬美元。

美國九一一恐怖攻擊事件

二○○一年九月十一日美國東部時間上午八時五十分開始，兩架飛機先後撞進了美國金融中心「雙子星大樓」，美國國防部

「五角大廈」也繼而遭到飛機重創，美國全國機場關閉，所有商業航班停飛，華盛頓進入緊急狀態，此為歷史上最嚴重的恐怖攻擊行動。

在九一一恐怖攻擊事件前，全球經濟不景氣已導致旅遊市場衰退，許多公司與旅客皆紛紛避免非必要的旅遊。然而在二○○一年十月三十日，國際航空運輸協會宣布，全球航空業十月份業績下滑的程度是「自從十幾年前的波斯灣戰爭爆發之後，未曾再見過的」。在九一一恐怖攻擊事件發生後，讓許多人視搭機為畏途，對於九一一當天，連續四架美國客機遭到挾持，並且成為劫機者進行毀滅性攻擊的武器，這種可怕的記憶，很難讓人從腦海中抹去，而對於時常必須靠搭乘飛機，在世界各地洽商的人士，更是視搭飛機為畏途，因許多人產生搭機恐懼心理，旅遊業大受影響。

整體而言，二○○一年上半年來台人數呈現正成長 10.64%，符合觀光局原預期年成長 10% 之目標，但於九一一事件發生後，全球觀光市場皆受波及，根據觀光局的統計，二○○一年從七月十二日到九月三十來台旅客人次較去年同期下降 19.4%，九月份整體旅客數也比去年同期下降 12.8%，其中以美國旅客下降 26.9% 最多，其次為日本（-9.4%）及香港（-8%），總計一至九月來台旅遊人次成長已降為 5.8%，十月一日至十日則負成長 17.5%，導致二○○一年全年來台旅客負成長 0.26%，交通部也只好被迫將原先預估二○○一年促進外人來台觀光成長目標向下修正為 0.15%。經觀光局提出各項因應策略，同時積極組團赴日本、香港、新加坡等目標市場強力進行行銷宣傳，以吸引各該地區民眾來台，務期使九一一事件影響程度降至最低，這使得二○○一年十月單月負成長為 22.82%，但十二月已減緩為負成長

7.96%。以個別國家市場來看，日本、香港、美國三個主要市場中，二〇〇一年一至六月日本來台旅客成長29.02%，香港成長18.78%，美國成長1.62%；七至十二月因受九一一事件影響日本旅客成長-12.08%，香港成長-0.2%，美國成長-12.91%，以至全年日本旅客成長5.99%，香港成長8.65%，美國成長-5.60%。

嚴重急性呼吸道症候群（SARS）

嚴重急性呼吸道症候群（SARS），主要症狀為發高燒（＞38°C）、乾咳、呼吸急促或呼吸困難，依據現有的證據顯示，致病原在人與人之間的傳播需經由與病人的密切接觸，特別是接觸病人的飛沫或體液而傳染。航空與旅遊業近幾年夢魘不斷，歷經九二一大地震、九一一恐怖攻擊事件，正期待美伊戰事結束而回春，但迅速蔓延的SARS疫情卻是讓旅遊市場又陷入空前危機。

一、來台旅客人次銳減

依據觀光局公布統計資料顯示（圖6-12），自SARS疫情爆發的二〇〇三年三月十九日至五月十八日止，來台旅客減少15萬人次，較前一年同期負成長達49.46%，之後開始逐月回升，顯示我國觀光受SARS影響，導致發展受阻。

二、觀光目的旅客人次下滑並低於商務旅客

就旅客來台目的分析如圖6-13，二〇〇一至二〇〇三年時仍

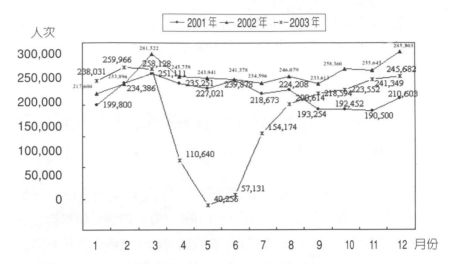

圖 6-12 　二○○一至二○○三年一至十二月來台旅客各月份總人次變動情形

資料來源：觀光局公布統計資料。

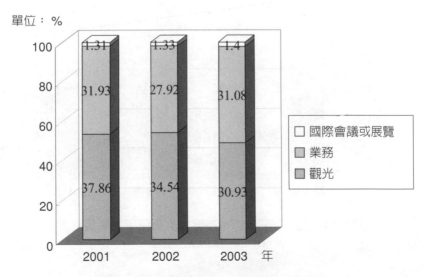

圖 6-13 　二○○三年來台旅客目的分布

資料來源：筆者自行整理。

以觀光目的旅客居多，而在 SARS 疫情的衝擊之下，二○○三年觀光目的旅客人次比不但下滑至 30.93%，並低於商務目的旅客人次之 31.08%。

三、旅客在台消費減少，而在台購買「中藥」者卻明顯增加

二○○三年第一季來台旅客每人每日平均消費從三月下旬起，受美伊戰爭及亞洲地區爆發 SARS 之雙重影響，使得第二季之消費遭受嚴重衝擊，第三季則在我國實施各項觀光促銷方案後逐漸回升，二○○三全年平均每人每日消費額降為 166.08 美元，較上年減少 18.65%（如圖 6-14）。

來台旅客購物費消費項目中以購買中藥的比例最高（占

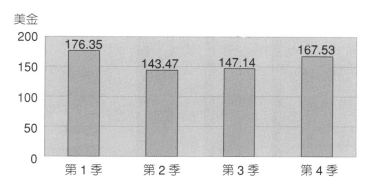

圖 6-14　二○○三年來台旅客每人每日平均消費細項
資料來源：筆者自行整理。

表 6-8　二○○一至二○○三年來台旅客每人每日平均購物費細項消費金額

單位：美元

期別		服飾或相關配件	珠寶或玉器類	紀念品或手工藝品類	化妝品或香水類	名產或特產	煙或酒類	中藥	其他	合計
2001年	金額	5.07	6.45	3.64	4.84	6.86	2.47	4.64	3.92	37.89
	結構比	13.39%	17.00%	9.61%	12.78%	18.09%	6.53%	12.25%	10.36%	100.00%
2002年	金額	5.40	3.96	4.86	3.62	5.23	4.25	3.12	6.23	36.66
	結構比	14.74%	10.79%	13.25%	9.87%	14.27%	11.60%	8.51%	16.99%	100.00%
	成長比	6.51%	-38.60%	33.52%	-25.21%	-23.76%	72.06%	-32.76%	58.93%	-3.25%
2003年	金額	3.27	4.13	2.71	3.24	3.85	2.33	5.87	3.25	28.65
	結構比	11.40%	14.43%	9.45%	11.29%	13.43%	8.15%	20.49%	11.36%	100.00%
	成長比	-39.44%	42.93%	-44.24%	-10.50%	-26.39%	-45.18%	88.14%	-47.83%	-21.85%

資料來源：觀光局公布統計資料。

20.49%），其次為珠寶或玉器類（占 14.43%）及名產或特產（占 13.43%）；其中尤其以購買中藥消費額較上年（二○○二年）成長 88.14% 最為顯著（見表 6-8）。

四、旅客遊覽景點選擇南部地區增加

二○○三全年旅客在台主要遊覽縣市以台北最多（占

表 6-9　二○○三年來台旅客遊覽景點所在縣市分布

單位：人次／每百人

2003 年第一季		2003 年第二季		2003 年第三季		2003 全年	
縣市	相對次數	縣市	相對次數	縣市	相對次數	縣市	相對次數
台北	55.35	台北	57.27	台北	63.71	台北	62.16
高雄	6.47	台南	36.36	新竹	7.77	高雄	7.69
屏東	6.47	屏東	30.91	台中	7.67	台中	6.75
花蓮	4.97	高雄	22.73	高雄	7.47	花蓮	6.43
台中	4.69	台東	9.09	桃園	6.42	新竹	5.47

資料來源：觀光局公布統計資料。

62.16%），但受 SARS 疫情的影響，於第二季時旅客遊覽景點選擇南部地區增加，如**表 6-9** 所示，台南、屏東、高雄之旅客遊覽人次皆大幅成長。

五、旅客旅遊方式改變

受 SARS 疫情影響，來台旅客透過旅行社安排比例下降，自助式旅遊反而趨向於成長（**表 6-10**）。尤其是在二○○三年第二季我國疫情爆發時，如**表 6-11** 所示，代請旅行社安排旅遊相關事宜之比例銳減，自助式旅遊則急速攀升。

二○○三年因 SARS 疫情影響，觀光產業遭受嚴重衝擊，第二季來台旅客人數重挫，然而下半年在觀光局與業者共同執行「後 SARS 觀光復甦計畫」，及國民旅遊卡推動效應下，使來台旅遊市場於第三季逐漸回穩，其中新興入境市場為韓國、馬來西亞，均呈穩定成長。

表 6-10　二〇〇一至二〇〇三年來台旅客旅遊方式

單位：%

項目	2001 年	2002 年	2003 年
參加旅行社規劃的行程，由旅行社包辦	20.80	23.04	15.34
自行規劃行程，由旅行社包辦	6.49	6.27	4.16
請旅行社代訂機票及安排住宿	15.94	25.84	17.20
自行來台灣，抵達後曾請本地旅行社安排活動	0.70	3.36	0.72
自行來台灣，抵達後未曾請本地旅行社安排活動	56.07	41.06	62.58

資料來源：觀光局公布統計資料。

表 6-11　二〇〇三年來台旅客旅行方式

單位：%

項目	2003 年第一季	2003 年第二季	2003 年第三季	2003 年全年
參加旅行社規劃的行程，由旅行社包辦	16.42	7.27	9.66	15.34
自行規劃行程，由旅行社包辦	7.69	0.91	3.09	4.16
請旅行社代訂機票及安排住宿	22.23	20.00	18.07	17.20
自行來台灣，抵達後曾請本地旅行社安排活動	1.59	0.91	0.55	0.72
自行來台灣，抵達後未曾請本地旅行社安排活動	52.07	70.91	68.63	62.58

資料來源：觀光局公布統計資料。

三二○總統大選

　　二○○四年三月二十日第十一屆總統大選雖已結束，卻意外的引發更多的政治糾紛，政爭也讓觀光的人潮大幅度的減少，來台旅遊的人數明顯下滑，根據觀光局所發布的資料顯示，在三二○總統大選後，因為政爭所帶來的社會動盪不安，已讓來台旅客紛紛取消行程，平均每天有超過 100 人次的旅客取消了台灣的行程，二月來台的旅客比前一年同期減少了 38.6%，日本來台的人數從 8 萬多人次下降為 5 萬多人次。

第四節　台灣入境旅遊市場趨勢

　　根據世界觀光旅遊委員會（WTTC）預測，未來十年全球觀光產業成長情形為：旅遊支出自 4.21 兆美元成長至 8.61 兆美元，觀光旅遊產業對 GDP 貢獻率將自 3.6% 增至 3.8%，其就業人數將自目前 1.98 億人增加至 2.5 億人。由此可見觀光產業今後在全球經濟發展上扮演重要的角色。然而相較於國際入境旅遊市場發展情形，台灣因觀光消費價格偏高，及遊憩環境品質未至水準，相對世界其他國家競爭力明顯不足，以致外國旅客來台趨勢大幅滑落，而國人大量出境前往國外旅遊，亦使觀光外匯收支長期呈現逆差。依據政府公布之資料顯示，外國旅客以觀光為目的來台人數占全年來台人數比重逐年減少，由一九九六年之 38.3% 下降

至二○○○年之 33.2%；而國人出國人數則持續向上成長。政府有鑑於此，便由行政院推動二○○八觀光客倍增計畫，希望將來台的國外旅客由現今的每年 200 多萬提升到 500 萬人次。

為達此目標，今後觀光建設依循著「顧客導向」之思維、「套裝旅遊」之架構、「目標管理」之手段，以選擇重點、集中力量，有效地進行整合與推動我國觀光發展，採取的推動策略如下：

第一、以既有國際觀光旅遊路線為優先，進行觀光資源開發，全面改善軟硬體設施、環境景觀及旅遊服務，使臻於國際水準。

第二、採用「套裝旅遊線」模式將具有潛力的觀光資源加以開發，視市場需要及能力，逐步規劃開發。

第三、提供全方位的觀光旅遊服務，包括建置旅遊資訊服務網、推廣輔導平價旅館之發展、建構觀光旅遊巴士系統及環島觀光列車，讓民間業者及政府各相關部門建立共識，通力配合共同打造台灣的優質旅遊環境，同時規劃優惠旅遊套票，讓旅客享受優質、安全、貼心的旅遊服務。

第四、以「目標管理」之方式，進行國際觀光的宣傳與推廣，就個別客源市場訂定未來六年成長目標，結合各部會駐外單位之資源及人力，以「觀光」為主軸，共同宣傳台灣之美；同時，為擴大宣傳效果，並訂二○○五年為「台灣觀光年」、二○○八年舉辦「台灣博覽會」，以提升台灣之國際知名度。

第五、全力發展會議展覽產業以為迎合全球化時代，加速我國國際化，及助益觀光產業發展，以藉此拓展國際視野、提升國際形象。

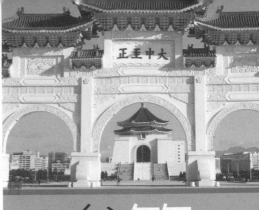

第七章
台灣出境旅遊市場

二十幾年來我國經濟不斷的成長，國民所得增加，再加上國人教育水準提高與休閒時間的增長，出國旅遊的風氣持續興盛不衰，使得旅行業者競相投入出境旅遊市場，出國旅遊已不再是個奢侈的休閒活動，因此台灣每年出國旅遊人次不斷增加。

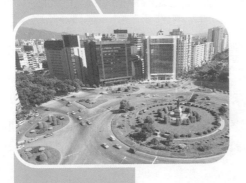

近年來，隨著經濟的發展，國民所得不斷提升，國人休閒時間增加，加上出國觀光手續不斷簡化，國際觀光市場強力促銷，以及政府開放大陸觀光、實施週休二日等多重因素推波助瀾之下，帶動了國人休閒娛樂的風潮，國民出國旅遊的人數逐年激增。本章將針對台灣出境旅遊市場之發展、現況、重大事件之影響、旅遊傳染病及市場趨勢加以分述。

第一節　台灣出境旅遊市場發展

自一九七九年政府開放國人出國觀光，及一九八七年允許赴大陸探親，這兩項重要的政策，對一貫以入境旅遊為主要業務的旅行業有了重大的改變。二十幾年來我國經濟不斷的成長，國民所得增加，再加上國人教育水準提高與休閒時間的增長，出國旅遊的風氣持續興盛不衰，使得旅行業者競相投入出境旅遊市場，出國旅遊已不再是個奢侈的休閒活動，因此台灣每年出國旅遊人次不斷增加。根據入出境管理局的資料分析，台灣人出國觀光的比率逐年降低，從一九九四年的 72% 降到二○○○年的 55%，反而商務出國的比率逐漸上升，從一九九四年的 14% 上升到二○○○年的 28%，根據行政院主計處統計，二○○二年各國旅遊支出以美國 580 億美元居全球首位，其次為德國 532 億美元，台灣則為 70 億美元，全球排名第十七大。

近六年來（如**表** 7-1 所示），國人出境旅遊目的地大多選擇以亞洲地區為首站抵達地或主要目的地（占 78.61%），而在亞洲地區中，以香港為前往人次最多（占 40.12%），其次為澳門（占

表 7-1　一九九七年至二○○二年中華民國國民出國目的地人數統計

首站抵達地或主要目的地		1997	1998	1999	2000	2001	2002
亞洲地區	香港	1,948,356	1,746,424	1,958,946	2,311,095	2,320,154	2,582,837
	日本	651,597	674,089	720,903	811,388	741,767	795,227
	韓國	88,244	87,043	89,325	108,831	117,821	122,541
	新加坡	284,381	261,125	242,691	234,339	191,754	188,915
	馬來西亞	245,599	253,181	254,225	299,664	253,568	190,642
	泰國	343,182	362,346	424,926	557,184	540,158	531,601
	菲律賓	200,097	188,163	139,842	38,933	90,560	119,368
	印尼	202,095	141,740	150,430	221,286	217,934	254,180
	汶萊	4,452	2,336	3,779	9,105	8,630	5,872
	越南	146,627	140,782	169,201	199,470	188,269	220,073
	澳門	498,090	574,973	787,750	1,032,638	1,152,815	1,273,644
	緬甸	8,867	25,655	26,117	26,251	21,440	19,850
	其他	1,258	88	85	3,435	7,552	18,748
	合計	4,622,845	4,457,945	4,968,220	5,853,619	5,852,422	6,323,498
美洲地區	美國.	588,916	577,178	563,991	651,134	542,764	536,508
	加拿大	116,651	127,393	169,897	181,409	139,143	132,994
	其他	0	0	0	0	0	0
	合計	705,567	704,571	733,888	832,543	681,907	669,502
歐洲地區	法國	24,477	28,545	21,468	22,958	24,599	28,824
	德國	46,387	36,924	9,436	13,925	15,532	19,039

（續）表 7-1　一九九七年至二〇〇二年中華民國國民出國目的地人數統計

首站抵達地或主要目的地		1997	1998	1999	2000	2001	2002
歐洲地區	義大利	16,564	12,003	12,864	15,138	15,750	16,389
	荷蘭	47,799	66,909	107,682	137,021	135,830	129,550
	瑞士	12,829	11,621	16,794	20,256	15,710	0
	英國	39,466	35,457	36,393	40,277	36,614	26,052
	奧地利	0	3,964	20,428	22,874	19,931	24,763
	其他	0	448	0	0	0	0
	合計	187,522	195,871	225,065	272,449	263,966	244,617
大洋洲	澳大利亞	34,882	35,312	58,097	51,874	35,985	56,060
	紐西蘭	49,398	38,391	28,933	50,779	57,735	35,459
	帛琉	5,355	9,883	9,936	13,885	10,731	15,379
	其他	0	112	0	0	0	0
	合計	89,635	83,698	96,966	116,538	104,451	106,898
非洲地區	南非	1,387	0	0	0	0	0
	其他	0	0	0	0	0	0
	合計	1,387	0	0	0	0	0
	其他	554,976	470,298	534,524	253,635	286,588	162,732
總計		6,161,932	5,912,383	6,558,663	7,328,784	7,189,334	7,507,247
成長率		7.85	-4.05	10.93	11.74	-1.90	4.42

資料來源：觀光統計年報。

16.17%）、日本（占 13.81%）、泰國（占 8.54%）、馬來西亞（占 4.76%）及新加坡（占 4.53%）等地區。雖然大陸並不在這份統計報告之內，但由國人赴港澳機位供不應求的情況來看，便可略知一二。大陸的河山壯麗、自然風光豐富多樣、美不勝收，每年吸引大量的外國觀光客前往旅遊。而由於我國與中國文化熟悉度高、語言相通無溝通障礙、生活習慣接近無適應問題、物價較低，再加上這幾年來隨著大陸經濟的快速發展與台商前仆後繼前往大陸投資，使得台灣產生一股大陸熱，加上許多大陸連續劇、旅遊介紹節目的推波助瀾，許多人對於大陸的興趣更為濃厚，成為前往大陸旅遊的重要原動力。

　　而日本則由於近幾年台灣吹起的哈日風，及大量的經濟貿易往來，因此位居國人出國目的地之第三位。至於泰國與馬來西亞一直是國人視為為較低物價之旅遊勝地，而新加坡由於國語、台語及英語都可溝通，因此沒有語言方面之阻礙，加上該國具有衛生、安全、便利等較佳品質，因此深受國人歡迎。

　　近六年來國人出境旅遊目的地之第二位為美洲地區（占 10.72%），而美洲地區則以美國（占 80.03%）及加拿大（占 19.97%）居多。在台灣外商企業中，以日商及美商公司最多，由此可見美洲地區與我國經濟貿易往來之密切度，再加上美國及加拿大是目前國人留學最主要的目的地，因此位居我國國人出國目的地第二。而歐洲地區（占 3.41%）、大洋洲（占 1.47%）、非洲地區及其他地區（占 5.79%）則因與我國距離較遠及為物價水準較高之旅遊地區，故國人較少前往，然而位居第三的歐洲則因阿姆斯特丹為國際重要轉機站，造成了國人出境目的地較頻繁的區域。而近六年來以單一國家來看，國人出國目的地旅客人次及成長率依序為：香港（31.54%）、澳門（12.82%）、日本

（10.82%）、美國（8.58%）、泰國（占 6.73%）、馬來西亞
（3.72%）。

第二節　台灣出境旅遊市場現況

　　近年來台灣人出國旅遊已相當普遍，「出國旅遊」已蔚為台
灣國民生活的一部分。以下將針對現今台灣出境旅遊市場現況加
以分析概述。

出境旅遊市場概況

　　根據交通部觀光局觀光統計資料顯示，二○○三年總出國旅
遊人次為 5,923,072 人次，因為受到 SARS 影響所以為負成長
19.1%，國人出國率為 15.2% 也較前一年減少 6%，平均每人出
國次數（含十二歲以下國民）為○·二六次，較前一年減少○·
○九次。如圖 7-1，以二○○三年為例，國人從事國外旅遊以觀
光為主要目的者居多，占 49.4%，其次則為商務目的旅遊者（占
15.7%）。國人出境旅遊目的地大多選擇前往亞洲地區居多（占
81.93%），其次為美洲地區（占 9.70%）、歐洲地區（占 3.58%）、
大洋洲（占 2.09%）、非洲地區及其他地區（占 2.70%）。在亞洲
地區中，以香港為前往人次最多（占 38.52%），其次為澳門（占
17.27%）、日本（占 15.07%）及泰國（占 8.09%）等地區。而美
洲地區則以美國（占 83.42%）及加拿大（占 16.58%）居多。在

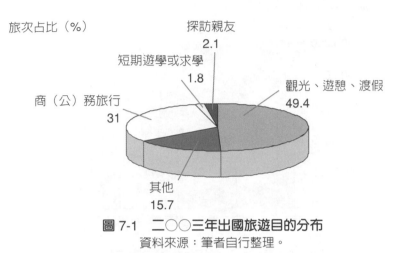

旅次占比（%）

探訪親友
2.1

短期遊學或求學
1.8

觀光、遊憩、渡假
49.4

商（公）務旅行
31

其他
15.7

圖 7-1　二〇〇三年出國旅遊目的分布
資料來源：筆者自行整理。

全年旅遊總支出方面，由於二〇〇三年第二季受到 SARS 影響而大幅下降，全年出國旅遊總支出爲新台幣 2,805 億元（美金 81.10 億元），較前一年負成長 19.4%，而每人每次旅遊花費爲台幣 47,364 元（美金 1,369 元），較前一年負成長 0.4%（美金-0.5%）。另一方面，國人出國旅遊平均停留夜數爲一〇‧九七夜，較前一年的一〇‧六〇夜，增加了〇‧三七夜。

國人出國旅客基本特性

一、出國旅遊意願深受 SARS 所影響

二〇〇三年全年國人出國旅遊率爲 15%；受 SARS 疫情所影響，第二季國人出國旅遊率降爲 3%（圖 7-2），較前一年同期之

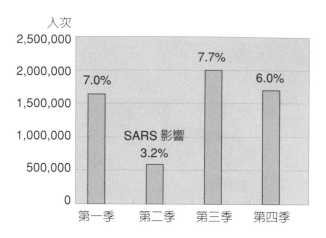

圖 7-2　二○○三年國外旅遊次數統計

資料來源：筆者自行整理。

7% 為低，而二○○三年其他各季旅遊率皆在 6% 以上，顯示台灣出國旅遊深受重大意外事件之影響。

二、出國旅客以男性居多

以旅遊月份來說，出國旅客分別以八月（12.1%）、七月（11.4%）、十月（11.0%）、二月（10.5%）及九月（10.2%）出國旅遊較多，顯示暑假的確是出國旅遊市場之旺季。而出國旅客中以男性居多，占 59.13%（3,502,264 人次），女性為 40.87%（2,420,808 人次）；而出國旅客大多為四十歲年齡層，月平均收入在四萬元以上（占 45%），另外，在職業方面出國旅客以主管及經理人（16.9%）與服務及售貨員（15.8%）較多。

三、出國旅遊目的地以亞洲鄰近地區為主

　　二〇〇三年國人出國旅次中則有八成一以上為到訪亞洲鄰近地區，以近程旅遊居多，並以到訪大陸港澳地區者最多（占39.3%），其次為東南亞地區（23.6%）、東北亞地區（18%）及美加地區（11.2%）等地區（**圖**7-3），顯見旅行地的語言是否無障礙、交通是否方便及費用高低都會直接影響消費者之消費決策。

四、北部地區民眾為國外旅遊主要客源市場

　　以民眾居住地區分析（**圖**7-4），出國旅遊則以居住於北部地區者（占58.7%）最多，其次為南部地區者20.8%及中部地區者18.3%，顯見北部地區民眾由於旅遊資訊蒐集較為便利，加上一般收入水準較高，因此成為國外旅遊之主要客源地區。

五、出國旅客偏向以自助式旅遊方式為主

　　根據調查結果顯示（**表**7-2），國人旅遊偏向以個別旅遊方式出外旅遊（占69%），遠高於團體旅遊（占31%）；旅次中出國旅遊則以委託旅行社代辦占多數（82%）。根據尼爾森媒體所發表之「二〇〇三年生活型態調查資料」顯示，高教育程度、中／高家庭社經地位、充滿自信、注意流行事物、重視運動、受廣告影響高、媒體接觸與資訊接收的需求高者，是所有自助旅遊者的共同特質，顯示台灣旅遊消費者中，具備此類型者已經為數甚多，但值得注意的是上述調查中可能也包括相當多之商務旅客，而其

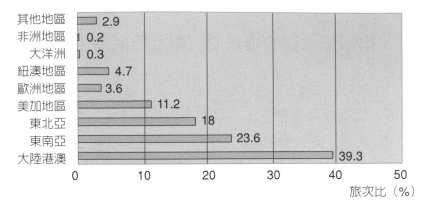

圖 7-3　二〇〇三年出國旅遊目的區分布（複選）
資料來源：筆者自行整理。

圖 7-4　二〇〇三年出國旅客居住地分布
資料來源：筆者自行整理。

表 7-2　二〇〇三年出國旅客旅遊方式比較表

項目		出國旅遊
旅行方式	個別旅遊	69.0%
	團體旅遊	31.0%
委託旅行社辦理情形	委託	82.1%
	未委託	17.9%

資料來源：二〇〇三年國人旅遊狀況調查。

多採個別旅遊方式。

六、出國旅客認為台灣「菜餚、美食方面」是具有國際競爭優勢之項目

　　當台灣出國民眾到達某一旅遊地區後，自然會與台灣自身進行比較，而民眾均認為台灣在「菜餚、美食」方面較佳，占73%。「物品價格」方面則認為台灣較東北亞、美加、歐洲、紐澳等地區便宜；而在硬體設備上（如「指標清晰方面」、「交通便利方面」、「遊憩設施方面」、「旅遊資訊服務方面」、「環境整潔及美化方面」）則優於大陸港澳與東南亞地區；至於在人文景觀上（如「風光景色方面」、「歷史文物方面」）則優於東南亞地區（**表7-3**）。

表 7-3　出國旅客認為台灣最具國際競爭優勢分析表

項目\地區	風光景色方面	歷史文物方面	物品價格方面	菜餚、美食方面	指標清晰方面	交通便利方面	遊憩設施方面	旅遊資訊服務方面	環境整潔及美化方面
大陸港澳	46.9	36.0	13.9	69.9	72.0	73.3	60.6	66.9	72.5
東南亞	54.4	58.4	19.3	75.2	64.6	71.5	65.3	63.3	60.0
東北亞	26.2	32.6	75.9	73.1	27.4	26.6	19.5	29.9	9.7
美加	22.6	34.6	63.7	77.8	25.4	39.2	15.8	33.7	10.5
歐洲	20.4	28.1	80.1	67.4	39.7	36.7	27.5	18.3	20.3
紐澳	16.6	32.3	65.1	65.2	18.2	54.3	24.0	35.1	8.4

註：1.在物品價格方面係指台灣比較便宜（含便宜很多和便宜一點）。
　　2.旅遊地區為複選，故到訪該旅遊地區者認為好、不好與沒意見／不知道橫列加總不等於100%，此處僅列出好的比例。
資料來源：二〇〇三年國人旅遊狀況調查。

出國旅客旅遊決策分析

一、旅遊費用爲出國旅遊首要考慮因素

民眾出國旅遊時的考慮因素，以「所需的費用」的重要度最高，其次是「所需時間」；再其次才是「目的地」，顯示價格高低仍是消費者最在意的（圖7-5）。

二、旅遊預算及天數

如圖7-6顯示，約有47%的的民眾表示需要有七天的假期才會想出國到亞洲鄰近國家，平均約需要七‧五天的假期才會想出國到亞洲以外的國家。而約有42%的民眾表示需要有5萬元以上可自由運用的資金才會想出國到亞洲鄰近國家，表示需要2萬元以下的只占10%，至於平均來說一般民眾認爲約需要36,000元以上才能參加出國旅遊（圖7-7）。

三、旅遊地區

東北亞（日本、韓國）是民眾最想前往的旅遊地區，東南亞或歐洲者居次（圖7-8）。日本和南韓由於地理位置與我國接近，加上二國無論文化飲食皆近於我國，亦爲購物的天堂，而近年盛行的哈日、哈韓風亦帶動了不少前往旅遊之風氣。

圖 7-5 出國旅遊考慮因素分析
資料來源：筆者自行整理。

圖 7-6 出國旅客旅遊天數分析
資料來源：筆者自行整理。

單位：%

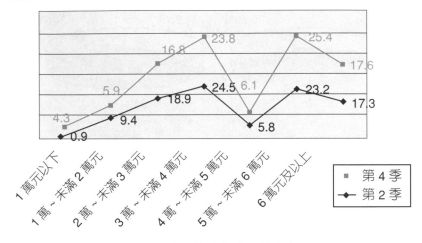

圖 7-7　出國旅客旅遊預算分析

資料來源：筆者自行整理。

單位：%

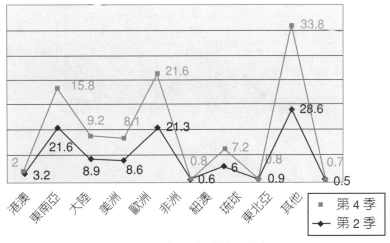

圖 7-8　出國旅客旅遊地區分析

資料來源：筆者自行整理。

平均旅遊路線價格分析

　　一般來說，台灣的旅行業者將全球旅遊路線分為短程線和長程線，前者指的是近東南亞地區，又因方位可分為北線——日本和韓國，南線——泰國、印尼等東南亞各國，長程線則是指航程較長的美洲、歐洲，和紐澳等地，而費用方面亦因其飛行航程而有所差異，長程線旅遊路線因其飛行航程較多，故旅遊費用較短程線高出甚多。如**表 7-4** 所示，各旅遊路線中以歐洲線平均旅遊天數（十二·五天）及平均旅遊費用最高（104,450 元），其次為中東、南非線（平均旅遊天數十二天、平均旅遊費用 67,400 元）及紐澳線（平均旅遊天數十·五天、平均旅遊費用 50,400 元），而在各旅遊路線中，東南亞線平均旅遊天數（四天）及平均費用（19,000 元）為最低。

表 7-4　平均每年旅遊路線參考價格分析

旅遊路線	天數	價格（NT$）	平均天數	平均價格（NT$）
東南亞線	3-5	11,000-27,000	4	19,000
東北亞線	4-7	16,000-48,000	5.5	32,000
大陸線	5-12	16,800-46,800	8.5	31,800
美加線	5-9	21,300-89,900	7	55,600
歐洲線	7-18	43,900-165,000	12.5	104,450
紐澳線	6-15	21,900-78,900	10.5	50,400
中南半島	4-8	9,900-33,900	6	21,900
中東、南非線	10-14	45,900-88,900	12	67,400

資料來源：筆者自行整理。

一、東南亞線

　　東南亞地區因為物價低廉且環境優美，無論在風俗文化或是飲食習慣上，較為國人接受，加上鄰近台灣，適合作為短期旅程的規劃，平均旅遊天數為四天，其島嶼型的渡假型態，長期以來是國人最喜歡造訪的旅遊地區之一，因此旅行社大多以量制價，平均出國旅遊費用 19,000 元，甚至有低於一萬元以下而與國內旅遊價格相差無幾，為各旅遊線路中最低者。但值得注意的是，低價團體旅遊，往往伴隨著強迫購物、自費行程等讓消費者不滿的狀況，特別如泰國、普吉島等地區，便經常出現類似之旅遊糾紛。而東南亞線中大多因為旅遊天數之差異，而產生旅遊費用上的高低（**表** 7-5）。

二、東北亞線

　　日本和南韓由於地理位置與我國接近，為我國出國旅遊前往東北亞之主要目的地，二國無論文化飲食皆近於我國，近年來更成為出國購物的天堂，但吸引購物的理由卻截然不同，韓國貨是以經濟實惠著稱，日本貨則以品質和設計取勝，雖然價格昂貴卻是讓人讚譽有加。而近年因受到電視韓劇、日劇的影響，盛行的哈日、哈韓風潮亦帶動了不少民眾前往旅遊。由於日本物價水準較高，在一樣的旅遊天數上來說，前往日本的旅程費用仍較韓國偏高（**表** 7-6）。

表 7-5 東南亞旅遊路線價格表

行程	天數	市場參考價格
純泰（曼谷、芭達雅）	5-6	12,000-16,000
純泰（羅永、華欣）	5-6	14,000-21,000
普吉島	4-5	16,000-24,000
蘇梅島	4-5	19,000-27,000
清邁	4-5	15,000-19,000
巴里島	5	19,000-25,000
雅加達（公主島）	5	12,000-18,000
純馬（邦喀島）	5	13,000-17,000
純馬（刁曼島）	5	19,000-23,000
純馬（樂浪島）	5	19,000-25,000
純馬（綠中海）	5	23,000-27,000
檳城、蘭卡威	5	17,000-21,000
沙巴	4-5	16,000-20,000
新加坡	4-5	16,000-20,000
關島	5-6	18,000-22,000
塞班＋天寧島	4-5	18,000-22,000
帛琉	4-5	17,000-21,000
菲律賓	4-5	13,000-17,000
菲律賓（蘇比克）	3-4	13,000-17,000
菲律賓（宿霧）	3-4	14,000-17,000
菲律賓（老沃）	3-4	11,000-15,000

註：以上價格皆含機場稅及兵險，但不含各國簽證費用、護照工本費及小費。

三、大陸線

中國大陸可說是年長者探親旅遊、年輕人自助旅行的好地方，尤其新疆、蒙古、甘肅等傳統民族風味濃厚的地域，近年來吸引了大批自助旅遊的玩家。在大陸旅遊路線方面，若屬單一區

表 7-6　東北亞旅遊路線價格表

行程	天數	市場參考價格
東京	5	23,000-35,000
大阪	5	22,000-34,000
福岡	5	22,000-33,000
本州	7	36,000-38,000
北海道	5	33,000-38,000
北海道	7	38,000-48,000
東北＋北海道	7	38,000-48,000
純濟	4-5	16,000-21,000
韓國	5	16,000-21,000
韓濟	5	20,000-25,000

註：以上價格含機場稅及兵險.但不含簽證費、護照工本費及小費。

域則大多以五至七天的旅遊行程居多，價位在 16,000 至 25,000 左右；而若於跨區域旅遊行程，則因交通時間導致天數多在八至十天左右，價格方面亦因位居內陸與跨越區域較多而使得價格偏高。目前中國大陸旅遊市場價格較為混亂、品質參差不齊，消費者應特別注意品質內容、行程景點、住宿酒店等差異；此外，通常包機路線較有優惠，但限制也較多（**表 7-7**）。

四、美加線

　　美加線是相當熱門的旅遊路線，由於當地台灣移民者甚多，因此舉凡探親、商務、旅遊者均熱絡非凡，寒暑假期間更有許多遊學人潮。在行程方面，由於所安排之飯店等級、餐食安排、景點內容及交通工具（拉車或搭飛機）之不同，團費的差異性也較大。美加線以夏威夷行程最受青睞，夏威夷為國人結婚蜜月旅遊勝地，行程中若較多島嶼之遊覽，其團費亦較高（**表 7-8**）；而加

表 7-7　大陸旅遊路線價格表

行　程	天　數	市　場　參　考　價　格
北京	5	19,800-22,800
小華東	5	19,800-22,800
江南精選	7	21,800-24,800
桂林	5	16,800-19,800
貴陽	5	18,800-21,800
海南島	5	18,800-21,800
張家界	5	19,800-22,800
長江三峽精選	6	31,800-36,800
長江三峽黃山	9	39,800-46,800
昆明大理麗江	8	25,800-28,800
東北三省精選	8	30,800-33,800
山東半島精選	8	26,800-29,800
中原、古都大黃河	8	26,800-29,800
成都、九寨溝精選	8	23,800-26,800
長沙、張家界、九寨溝	10	31,800-34,800
絲綢之路	12	39,800-45,800
福建、廈門、武夷山	7	21,800-24,800

註：以上價格含機場稅及兵險，但不含護照、台胞證費用及小費。三峽遊船
　　因星級不同，團費有價差。

表 7-8　夏威夷旅遊路線價格表

行程	天數	市場參考價格	備註
夏威夷	5	20,500-22,000	
夏威夷	6	22,300-24,300	純歐胡島
夏威夷	7	40,900-43,900	歐胡島、大島

拿大主推重點是前往洛磯山觀賞雪景，但因某些地區冰封無法前
往，再加上日照時間短，故旅遊時間及地區往往受限，而在行程
內容上也有相當大的差距，往往因住宿飯店之檔次不同造成團費
之差異（**表 7-11**）。至於美東地區由於較少團體出團，價格較不確

定，但價格較美西旅遊路線高（**表** 7-9 、 7-10）。

五、歐洲線

歐洲悠久的歷史文化與精緻的文化內涵，成為吸引全球觀光
客最多的地區，加上豐富的節慶與活動，如羅馬天主教節慶、德
國巴伐利亞「耶穌受難遊行」等，更使得歐洲境內旅館飯店人潮
暴增，旅遊費用也隨之水漲船高。歐洲旅遊路線以多國組合的行

表 7-9　美西旅遊路線價格表

行程	天數	市場參考價格	備註
美西	7 或 8	28,900-35,900	LAX 單點進出
美西	8 或 9	30,300-37,300	SFO／LAX，LAX／SFO 全程拉車
美西	8 或 9	35,900-56,900	SFO／LAX，LAX／SFO 含國內線

表 7-10　美東旅遊路線價格表

行程	天數	市場參考價格	備註
美東	8	42,300-45,300	NYC IN／OUT
美東	10	47,900-53,900	NYC IN／OUT
美東	14	76,600-89,900	含黃石及加拿大

表 7-11　加拿大洛磯山旅遊路線價格表

行程	天數	市場參考價格	備註
加拿大洛磯山	9	34,900-42,900	不住堡，全程拉車
加拿大洛磯山	9	41,900-45,900	住一堡，一段飛機
加拿大洛磯山	9	65,000-67,000	住雙堡，二段飛機

註：以上價格含機場稅及兵險，但不含各國簽證費用、護照工本費及小費。

程較受歡迎，故旅遊天數亦較長，而所橫跨的國家越多，其團費亦相對越高。申根公約國自二〇〇一年三月二十五日起由十國增為十五國，即比利時、荷蘭、盧森堡、法國、德國、西班牙、葡萄牙、奧地利、義大利、希臘、丹麥、瑞典、挪威、芬蘭及冰島，目前申根公約之一般人士旅遊簽證，凡條件符合者可一證照通行十五國，倘中途前往非申根公約國後欲再進入申根公約國，則須申請多次申根簽證，而申根多次入境簽證費用較單次為高。另一方面，由於歐洲地區物價水準較高，因此一般歐洲線之旅遊行程價格較其他線行程為高。台灣每年約二十多萬人次造訪歐洲，但多集中在法國、義大利等西歐國家，前往東歐的旅客每年約三到五萬人次，屬於小眾的旅遊市場，但因其文化有特殊之處，因此有增加之勢。另一方面，在深度旅遊的風潮下，目前歐

表 7-12　歐洲旅遊路線價格表

行程	天數	市場參考價格
北歐 + 冰島	15	162,000-165,000
東歐	15	117,000-120,000
歐洲	18	90,900-93,900
法瑞義	10	61,900-64,900
奧捷匈	10	61,900-64,900
德瑞奧	10	61,900-64,900
法國城堡	8	45,900-48,900
荷比法	8	46,900-49,900
純義	10	49,900-52,900
奧捷	10	58,900-61,900
法瑞義 + 卡布里	12	67,900-70,900
香檳巴黎	7	43,900-46,900
法瑞奧	10	60,900-63,900

註：以上價格含各國簽證費用，但不含機場稅及兵險、護照工本費用及小費。

洲線也有走向單國旅遊的趨勢，以免消費者總是抱怨走馬看花。

六、紐澳線

紐西蘭與澳洲大陸一水相隔，多年來機位有限，反而使其市售產品保有形象佳品質高的優勢，加上前幾年的「魔戒」系列電影持續發燒，為其天然景緻打開知名度。整體上在行程方面，由於所安排飯店等級、餐食內容及包含的景點內容不同，團費的差異性也較大。

七、中南半島

隨著對外交通日益發達，中南半島豐富的歷史人文背景，不再那麼遙不可及，成為近年旅遊市場上新寵兒。此地區尚屬生活水準較低之區域，因此衛生情況必須注意，但其物價水準較低，至於團費則需依景點內容之多寡而有高低差異。

表 7-13　紐澳旅遊路線價格表

行程	天數	市場參考價格
東澳(SYD)	6	21,900-27,900
東澳(西澳)(MEL)	6	19,900-23,900
東澳	8	34,900-38,900
東澳	9	44,900-48,900
紐西蘭(only 北島)	8	49,900-53,900
紐西蘭(南北島)	8	59,900-63,900
紐澳	15	74,900-78,900

註：以上價格不含機場稅及兵險、簽證費用、護照工本費及小費。

表 7-14　中南半島旅遊路線價格表

行程	天數	市場參考價格	備註
南越	5	16,500-18,900	
北越	5	17,900-20,900	
南北越	8	23,000-25,900	
南中北越全覽	8	25,500-28,500	
緬甸(仰光)	5	14,900-16,500	
緬甸全覽(仰光＋浦甘＋瓦城＋東枝)	8	31,900-33,900	
柬埔寨(金邊)	4	9,900-12,500	吳哥窟自費 USD150
柬埔寨(金邊＋吳哥窟)	5	16,500-20,900	
柬埔寨(金邊＋吳哥窟)深度	6	17,900-22,900	吳哥窟三日券
寮國(永珍＋南娥湖＋旺陽＋龍坡邦)	5	23,500-26,5000	河內轉機
寮國(永珍)+柬埔寨(吳哥窟＋金邊)	8	25,800-29,800	

註：以上價格含各國簽證費用、保險、機場稅、兵險，但不含護照工本費及
　　小費。

八、中東、南非線

　　由於中東地區政局不安，再加上中東與南非線為我國較少前往之旅遊路線，導致旅遊行程之選擇亦較少，但近年來隨著深度旅遊之風潮，埃及、土耳其的行程也受到許多玩家的喜愛，但仍屬於小眾市場。在費用方面則由於多數都需要轉機，因此費用較高。

表 7-15　中東、南非旅遊路線價格表

行程	天數	市場參考價格
埃及	10	54,900-57,900
土耳其	10	45,900-48,900
希埃土	14	85,900-88,900
南非	10	46,500-69,900

註：以上價格含各國簽證費用，但不含機場稅及兵險、護照工本費用及小費。

旅遊傳染病

　　約有 20% 至 50% 之旅客在出國旅遊時會有下痢情形發生，霍亂、痢疾、A 型或 E 型肝炎等疫病均是因為環境衛生不佳、食物污染等因素，加上個人旅途勞累免疫力降低而感染。因此，疾病管制局建議國人出國旅遊時應注意：旅遊期間應在餐前、便後以肥皂洗手；避免進食未經煮熟之食物，例如：沙拉、生魚片、貝類及未經消毒的牛奶等；不食用路邊攤販賣已削皮、切好的水果；不要飲用未經煮沸的生水、泉水、冰塊等，儘量食用新鮮食物及罐裝飲料

　　預定前往的地區若位於非洲或南美洲的旅客，則務必在出國前一至二週，前往行政院衛生署疾病管制局自費接種一劑黃熱病疫苗（有效期限十年），必要時亦需施打流行性腦脊髓膜炎疫苗（有效期限三年），並取得黃皮書證明，以預防黃熱病或流行性腦脊髓膜炎之感染。而若計畫到大陸或東南亞地區旅遊，可隨身攜帶防蚊藥膏、長袖衣褲，以避免蚊蟲叮咬，感染登革熱或瘧疾，在人煙稀少之郊外踏青或野餐時，也應注意是否有野鼠或毒蛇出沒，以避免感染漢他病毒或蛇毒。對於經由血液或體液傳染的疫

病例如：B 型肝炎、HIV／AIDS 等，最好之預防方法即是避免共用針頭，並於性交時確實使用保險套。另有一項研究調查指出，開放性肺結核病人在飛機上停留時間超過八小時以上，即有可能散播結核病菌給其他旅客，因此，世界衛生組織呼籲有開放性肺結核病人應該等到療程結束後，才能搭機旅遊，以避免散播病菌給機上其他乘客。若於假期結束返台後，感覺身體不適、皮膚出疹或任何異常現象，務必立即就醫診療，並向醫師告知出國地區、是否曾被蚊蟲或動物叮咬等資訊，以幫助醫師快速、正確地診斷病情。

由世界衛生組織在一九九九年所出版之「傳染病年報」上可發現，近五十年來，國際旅遊人口數由一九五○年代之 2,000 萬遽增至一九九○年代之 5 億，同時期之全球登革熱年平均報告病例數也由一九五○年之 908 例增加到一九九○年之 514,139 例，顯示出國旅遊與傳染病流行有相當密切之關係。因此，國人在選擇出國旅遊、探親、經商之地點後，應該先瞭解欲前往之國家正在流行什麼疫病，可以預先準備防範措施，才能避免自己及家人受到感染。以下簡略介紹全球各地區流行之疫病概況：

一、非洲地區

(一)北非

蟲媒傳染性疾病例如：血絲蟲病、利什曼原蟲病、瘧疾、回歸熱、裂谷熱、白蛉熱、斑疹傷害及西尼羅熱雖曾發生於某些地區，但遊客不需要太擔心。應注意水及食物傳染的疾病，例如下痢及腹瀉疾病就十分普遍，並應注意 A 型肝炎、E 型肝炎、傷

寒、腸道蠕蟲、小兒麻痺、狂犬病及血吸蟲病等疾病之感染及毒蛇、蠍子之叮咬。

(二)亞撒哈拉非洲

這個區域因靠近熱帶雨林及沙漠地區，因此天氣十分炎熱。一般常見之傳染性疾病包括瘧疾、血吸蟲病、河盲症、利什曼原蟲、錐蟲病（睡眠病）、傷寒、蟲媒或病毒性出血熱、腸道蠕蟲、阿米巴及細菌性痢疾、東方肺吸蟲等，該地區曾出現伊波拉出血熱，亦應小心毒蛇及狂犬病。

(三)南非

常見傳染病包括瘧疾、鼠疫、回歸熱、裂谷熱、蜱咬熱、蜱引起的傷寒、經食物及飲水傳染的阿米巴症、傷寒、Ａ型肝炎等，錐蟲病及血吸蟲病也應加以防範。

二、美洲地區

(一)北美洲

小兒麻痺已經宣布根除，曾出現漢他病毒、萊姆病、經食物傳染的疾病等零星病例。

(二)中美洲

熱帶雨林氣候，常見傳染病包括瘧疾、利什曼原蟲、美洲錐蟲病、斑氏血絲蟲、登革熱、委內瑞拉馬腦炎、阿米巴及細菌性痢疾、傷寒、霍亂、Ａ型肝炎、Ｅ型肝炎、蠕蟲、東方肺吸蟲、

布魯氏菌、沙門氏菌、志賀氏菌等。

(三)加勒比海中美洲

島嶼型氣候，有暴風雨，常見傳染病包括瘧疾、利什曼原蟲、斑氏血絲蟲、登革熱或登革出血熱、阿米巴及細菌性痢疾、A型肝炎、血吸蟲、肺吸蟲等。

(四)熱帶南美洲

熱帶雨林氣候，常見傳染病包括瘧疾、美洲錐蟲病、利什曼原蟲、河盲症、斑氏血絲蟲、鼠疫、病毒性腦炎、登革熱、斑疹傷寒、阿米巴痢疾、蠕蟲、A型肝炎、東方肺吸蟲、布魯氏菌、孢囊蟲症、狂犬病、球菌腦膜炎等。

(五)溫帶南美洲

常見傳染病包括美洲錐蟲病、瘧疾、沙門氏菌、傷寒、條蟲、病毒性肝炎、孢囊蟲症、炭疽症、球菌腦膜炎、漢他肺症候群等。

三、亞洲地區

(一)東亞地區

常見傳染病包括瘧疾、血絲蟲病、利什曼原蟲病、鼠疫出血熱、登革熱、日本腦炎、斑疹傷寒、腹瀉、A型肝炎、E型肝炎、巨腸吸蟲、布魯氏菌、B型肝炎、血吸蟲、狂犬病等。

(二)東南亞地區

　　常見傳染病包括瘧疾、血絲蟲病、鼠疫、日本腦炎、登革熱或登革出血熱、斑疹傷寒、霍亂、阿米巴及細菌性痢疾、傷寒、Ａ型肝炎、Ｅ型肝炎、Ｂ型肝炎、巨腸吸蟲、貓肝吸蟲、東方肺吸蟲、類鼻疽、血吸蟲等，在高棉及越南之南部地區還可發現小兒麻痺病毒之傳播，其他地區例如：印尼、馬來西亞、泰國、菲律賓等已有良好控制。

(三)中南亞地區

　　常見傳染病包括瘧疾、血絲蟲病、白蛉熱、利什曼原蟲病、斑疹傷寒、鼠疫、回歸熱、日本腦炎、登革熱或登革出血熱、蜱媒出血熱、霍亂、痢疾、傷寒、Ａ型肝炎、Ｅ型肝炎、布魯氏症、孢囊蟲症、Ｂ型肝炎、血吸蟲、球菌腦膜炎等。

(四)西南亞地區

　　常見傳染病包括利什曼原蟲病、斑疹傷寒、回歸熱、剛果出血熱、Ａ型肝炎、河盲症、傷寒、條蟲病、布魯氏症、Ｂ型肝炎、血吸蟲等。

四、歐洲地區

(一)北歐

　　僅發現少數萊姆病、條蟲病、旋毛蟲病、裂頭條蟲病、肺吸蟲病、Ａ型肝炎、沙門氏菌、幽門桿菌、白喉等零星病例。

(二)南歐

　　常見傳染病包括斑疹傷寒、西尼羅熱、利什曼原蟲病、白蛉熱、萊姆病、囓齒類爲媒介之出血熱、細菌性痢疾、傷寒、布魯氏症、孢囊蟲症、肺吸蟲、Ａ型肝炎（東歐國家）、沙門氏菌、幽門桿菌、Ｂ型肝炎、狂犬病等。小兒麻痺症在南歐地區尚未達根除目標，但已控制良好，病毒傳染的危險性不高。但是一九九六年在阿爾巴尼亞曾經爆發小兒麻痺大流行，並波及希臘及南斯拉夫。

五、大洋洲

(一)紐澳地區

　　僅發現少數蚊媒多關節炎、病毒性腦炎及登革熱零星病例。

(二)大洋洲群島

　　常見傳染病包括瘧疾、血絲蟲病、斑疹傷寒、登革熱或登革出血熱、腹瀉、傷寒、蠕蟲病、Ａ型肝炎、Ｂ型肝炎等。

第三節　重大事件對台灣出境旅遊市場之影響

　　旅遊市場的特性之一就是具有相當高之敏感性，每當一個地方發生天災人禍時，都會直接衝擊市場上的需求，消費者通常為了自身的安全，不會輕易冒險的執意前往。而近年來的許多國際上重大事件，也都影響到台灣的出境觀光市場。

美國九一一恐怖攻擊事件

　　根據歷年統計顯示，一九九九年及二〇〇〇年國人出國人次均呈二位數之正成長（分別為 10.93% 及 11.74%），至二〇〇一年一至六月國人出國總人次仍有 3.63% 之正成長，但在九一一恐怖攻擊事件發生之後，讓許多人視搭機為畏途，造成旅遊業大受影響。根據交通部觀光局資料顯示，九一一事件後國人出國旅遊出現明顯衰退，從二〇〇一年九月十二日至二〇〇三年十二月三十一日止國人出國總人數較二〇〇〇年同期衰退 8.46%，導致全年出國人數負成長 1.90%。受到九一一事件影響，國人二〇〇一年第四季國外旅遊支出大幅減少，僅有 14.99 億美元，創下近十年來新低水準，由於國人出國旅遊支出減少，也使第四季國際收支順差金額擴大。自發生九一一恐怖攻擊事件和華航空難等航空事件後，民眾全家出國旅遊的情形已經大幅減少，大多採分批出國

的方式。而若以「班機首站抵達地」分析，國人赴美國、加拿大人數分別為-29.91%及-37.37%的負成長，其他地區亦多為負成長，如日本-9.38%、歐洲地區-4.43%、大洋洲地區-11.97%。

嚴重急性呼吸道症候群（SARS）

　　二○○三年三月開始，SARS在全球快速蔓延擴散，造成世人之恐慌及航空業、旅遊業以及相關產業等之業務延遲停滯，此一風暴也襲捲台灣地區，重創台灣旅遊市場，由於有四十八個國家將台灣列入旅遊警訊地區，且有三十個國家對我旅客採取限制措施，使得當時部分國家或地區拒絕台灣旅客前往，或在辦理簽證時加以刁難，甚至在海外遭到異樣目光對待，這些因素多少都會影響國人出國旅遊的意願。

　　依據觀光局公布統計資料顯示，台灣旅遊市場在二○○三年因受SARS影響，全年出國人口達592萬餘人次，自SARS疫情爆發的三月十九日至五月十八日止，國人出國較前一年同期銳減了77萬人次，出國人數較前一年大幅衰退19%，以對第二季旅遊市場衝擊最大（**表**7-16）。其中以亞洲地區最嚴重，主要旅遊國家地區衰退超過30%，包括香港、新加坡、澳門、馬來西亞、泰

表7-16　二○○三年第二季國外旅遊情形

項目	出國旅遊	
	2003年	2002年
旅遊率	3.2%	6.9%
平均每人旅遊次數	0.04次	0.08次

資料來源：二○○三年國人旅遊狀況調查。

國、菲律賓都超過 20% 以上甚至 35% 的衰退，但另一方面逆勢成長的則有帛琉和韓國。

　　而以大陸地區來說，由於台灣國民多半經由香港或澳門進入，但大陸的 SARS 疫情嚴重導致旅客卻步，造成二〇〇三年赴香港和澳門的台灣觀光客分別減少為 549,000 餘人次和 431,000 餘人次，為我國政府開放國人赴大陸探親以來，最嚴重的一次衰退。其他如馬來西亞、泰國、菲律賓等台灣旅客主要的旅遊國家，則是因台灣的 SARS 疫情相對嚴重，造成這些國家採取比較嚴格的入境簽證管制措施，導致台灣民眾前往旅遊的意願降低。

南亞海嘯事件

　　二〇〇四年台北時間十二月二十六日上午八點五十八分，南亞地區因印尼蘇門達臘接連發生強烈地震，引發高達十公尺的巨大海嘯，造成印尼、孟加拉、斯里蘭卡、泰國、馬來西亞、印度和馬爾地夫等亞洲國家死傷慘重。向來有度假天堂之稱的普吉島、馬爾地夫與斯里蘭卡，歷經海嘯肆虐後幾乎成了廢墟，僥倖生還的旅客紛紛搭機返國，我國外交部亦發出呼籲，普吉島、斯里蘭卡、馬爾地夫等地已經列為國人出國旅遊的黃色警示地區，希望國人儘量不要前往；聯合國亦相繼提出警告，這些地區原本衛生條件就較為落後，如今又逢災變，有爆發傳染病的可能。

　　台灣遊客與一般外國觀光客之旅遊習性不同，一般外國觀光客習慣在半年前或是幾個月前就訂好渡假計畫，而國人規劃旅遊的習慣多是出發前三到五個禮拜才開始著手，因此這次南亞海嘯事件的發生，在台灣觀光客的心理上造成直接影響，原先預計出

團到南亞地區的旅行團也全數取消，這嚴重衝擊南亞地區的旅遊產業。

第四節　台灣出境旅遊市場趨勢

台灣自八〇年代開放觀光至今，隨著經濟的發展，出國人數遠高於來台觀光客人數，使台灣由觀光入口國轉變為觀光出口國，未來台灣出境旅遊市場趨勢可由下列幾點加以分述：

出國旅客女性比例增加

隨著我國女性教育程度及收入越來越高，出國觀光或商務目的的女性人數與男性已經不相上下。由圖 7-9 可發現，我國出國旅客中女性比例自一九九八年的 39.31% 至二〇〇三年已躍升至 40.87%，其中在二〇〇〇年時更以 71.63% 凌駕於男性比例之 28.37%。由此可見未來女性出國旅遊市場發展潛力是不容忽視的，業者更應積極開拓此一市場。

趨向自助旅遊方式

國人出國旅遊型態正在轉變，單點深入旅遊的模式逐漸成為市場主流，過去以旅行團體為主、自助旅行為輔的市場型態，演

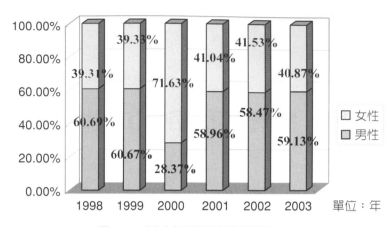

圖 7-9　近六年出國旅客性別分布
資料來源：筆者自行整理。

變成單點深入自助旅行為主力的模式，越來越多人不滿於僵化且趕路的旅遊方式，而採取自主性高的自助旅行，或是三至十位親朋好友參加半自助旅行，即由旅行社代定機票與住宿之所謂自由行，形成團體客逐漸式微的消費型態。而在目的地方面亦有所轉變，過去多前往歐、美、日等已開發國家，或是香港、新加坡等國際級都會，但目前有轉而前往非洲、南美等原始地區進行自助式之生態旅遊或渡假旅遊。另一方面，在遊學風潮的推波助瀾下，當前出國旅遊年齡層也逐漸降低。

網路旅遊漸成趨勢

　　出國旅遊不再一定要翻著報紙上的分類廣告，或是是進入一家又一家的旅行社比價錢、比產品。網際網路改變了現代人的生活習慣，也改變了國人的旅遊習慣，安排行程不須辛苦地撥電話

或親自走遍各旅行社詢價，透過網路除資訊公開透明外，即使人不在台灣，亦可透過網路輕鬆訂購從台灣出發的機票或行程，以及旅館訂房等服務。根據「ZUJI 足跡百羅」二〇〇三年的調查結果指出，在全台灣約 700 萬的上網人口中，透過網路進行旅遊產品交易已經逐漸成為趨勢，85% 以上的網路使用者會透過網路搜尋旅遊相關資訊，亦有 13% 的網友曾在網路上訂購機票或旅館，60% 以上的民眾亦曾透過網路購買並且安排旅遊行程。網路調查的結果也說明了網路已經成為消費者取得旅遊資訊的主要管道，充分顯示現代人對於網路依賴度的增加，讓上網安排旅遊漸成趨勢。

第八章
兩岸旅遊交流與未來發展

大陸人士因爲教科書與台灣民謠的傳播，阿里山與日月潭爲耳熟能詳之地，對於台灣的原住民與客家文化也深感興趣，加上外雙溪故宮博物院的珍貴館藏，中國近代歷史遺跡與文物如蔣介石、蔣經國、張學良等，以及近年來風行對岸的偶像劇與流行音樂，甚至台灣物美價廉的資訊產品，都是吸引大陸遊客前來的重要原因。

　　本章將分別從台灣民眾赴中國大陸觀光旅遊之發展、大陸民眾來台灣旅遊之發展與兩岸旅遊交流未來之可能發展方向進行探討。

第一節　台灣民眾赴中國大陸觀光旅遊之發展分析

　　第二次世界大戰之後，雖然中國戰勝日本而成為世界四強之一，但隨之而來國民黨與共產黨之間的「國共內戰」，卻又使得中國陷入戰亂之中。一九四九年中共軍隊勢如破竹的大舉揮軍南下，國民政府不得不播遷來台，兩岸在冷戰對峙的情勢下完全斷絕一切聯繫，數百萬隨政府來台之大陸籍人士也無法返回中國大陸。直到隨著中國大陸進行改革開放，兩岸對峙氛圍逐漸降低，加上台灣的民主化，使得兩岸之間的交流開始展開，其中旅遊交流不但是最早進行的方式，也是最重要的渠道。

台灣民眾赴中國大陸觀光旅遊之發展過程與相關規定

　　中國大陸在一九七八年改革開放後正式開展入境旅遊業，藉此吸引大量外匯與增加就業，而台灣雖在一九七九年正式開放民眾出境旅遊，但因當時兩岸關係仍屬緊張狀態，因此並未開放台灣民眾前往大陸地區，不過已有為數不少之民眾甘冒違法風險經

由香港進入中國。

　　一九八七年七月十五日在蔣經國先生主導下政府宣布台灣地區解除戒嚴令，同年十月十五日政府在基於人道考量與改善兩岸關係的前提下，行政院發布「台灣地區人民出境前往大陸探親規定」，規定民眾有三等親在大陸地區者，每年得前往探親一次而時間不超過三個月，十一月十二日正式開放國人赴大陸進行探親、探病與奔喪。中共當局在一九八七年八月十七日也發布了「中華人民共和國國務辦公廳關於台灣同胞來祖國探親旅遊接待辦法的通知」，以作為因應與配套。

　　基本上這項開放措施不但使得自一九四九年因國共內戰而完全斷絕的兩岸交流得以開展，使得因國共內戰而顛沛流離來到台灣的諸多老兵可以一償回鄉探視之心願外，對於台灣觀光發展更具有歷史性的意義，因為自此之後中國大陸成為台灣最重要的出境旅遊地區，而且兩岸之間的旅遊交流也日益緊密。基本上，當前對於前往中國大陸旅遊之相關規定，有以下幾點特徵：

一、對於觀光旅遊採間接承認模式

　　開放初期雖然政府僅允許台灣民眾前往大陸探親，民眾的出境事由也以探親名義申報，但實際上多是前往旅遊或洽商，政府則對此一名實不符情況是睜一隻眼閉一隻眼，既不願意開放也不願意正視。直到諸多意外事件如蒲田車禍、白雲機場事件發生後，交通部觀光局才不得不於一九九二年五月五日發布「旅行業辦理台灣地區人民赴大陸地區旅行作業要點」，其中第三條規定「本要點所稱之旅行係指台灣地區人民赴大陸地區探親、考察、訪問、參展及從事其他經該管主管機關核准之活動」，使得官方文件

正式承認台灣民眾赴大陸除探親以外其他活動之合法地位，但對於觀光旅遊之項目卻隻字未提；但另一方面第八條卻又規定「旅行業辦理台灣地區人民赴大陸地區旅行，如須組團成行者，應於行前辦理說明會向旅客作必要之狀況說明，並派遣領隊全程隨團服務。前項領隊應經交通部觀光局甄試訓練合格，發給大陸地區領隊執業證，始得充任」[1]，使得前往大陸既必須由旅行社組團，又必須辦理行前說明會與派遣經觀光局甄試訓練合格之領隊，加上上述行政命令係由觀光局所發布，使得雖然政府對於前往大陸觀光旅遊並未直接而明確的開放，但實務上官方已經間接承認前往觀光旅遊之合法性，政府此一曖昧態度似乎並未因全球化的發展而完全消失。

二、從「許可制」轉變為「完全開放制」

一九九二年七月三十一日所公布之「台灣地區與大陸地區人民關係條例」中，其第九條第一項規定「台灣地區人民進入大陸地區，應向主管機關申請許可」「第一項許可辦法，由內政部擬訂，報請行政院核定後發布之」，第九十一條又規定「違反第九條第一項規定者，處新台幣 2 萬元以上 10 萬元以下罰鍰」。因此一九九三年四月三十日內政部發布了「台灣地區人民進入大陸地區許可辦法」，其中第三條亦規定「台灣地區人民，經向內政部警政署入出境管理局（以下簡稱境管局）申請，得許可進入大陸地區」[2]。使得前往大陸地區旅遊必須採取「許可制」，形式上仍受到政府一定程度的管制。

但是在實務面上，一般民眾真正申請許可者為數甚少，少數旅行社業者也罔顧法令而未替團員申請，由於前往大陸人數過

多，政府並無配套人力詳加審查，加上前往大陸均經由第三地，故政府也難進行舉證，因此除審查流於形式外更遭致不便民之批評。因此「台灣地區與大陸地區人民關係條例」在二○○三年十月修正公布後之第九條第一項更改為「台灣地區人民進入大陸地區，應經一般出境查驗程序」[3]，並且宣布自二○○四年三月一日起，未具公務人員或特殊身分之台灣地區人民進入大陸地區，不須再向內政部警政署入出境管理局申請許可，只要持有效之中華民國護照，經一般出境查驗程序即可前往大陸地區。如此使得實行十二年的「許可制」得以結束，而走向完全開放制。

　　但是上述規定只是暫時性之便民行政措施，除了是「台灣地區人民進入大陸地區許可辦法」尚未修正外，二○○三年十月修正公布之「台灣地區與大陸地區人民關係條例」，其第九條第二項亦規定「主管機關得要求航空公司或旅行相關業者辦理前項出境申報程序」，第九十一條規定為「違反第九條第二項規定者，處新台幣 1 萬元以下罰鍰」，由此可見主管機關仍可隨時收回相關便民措施。

台灣民眾赴中國大陸觀光旅遊之發展特點

　　台灣民眾前往中國大陸旅遊，隨著時間的演變不但「量」與「質」都產生了相當大的變化，甚至形成了所謂「量變產生質變」的現象，分述如下：

一、呈現快速而穩定之成長

　　二〇〇三年因爲 SARS 肆虐整個亞太地區，使得台灣民衆前往中國大陸的人數出現首次的負成長，比前一年下降 25.4% 而爲 2,731,900 人次，但從圖 8-1 可以發現，從一九八八年開始的整個發展趨勢上基本都呈現相當快速而穩定的成長。尤其在一九八九年當發生天安門事件而使得各國觀光客都裹足不前，甚至造成大陸入境旅遊發展以來的首次負成長時，台灣觀光客卻不減反增。

二、成爲台灣最大出境地區

　　根據交通部觀光局的統計，二〇〇二年台灣出國人數共達 7,319,400 人次，而同年前往中國大陸旅遊的人數達到 3,660,600 人次，已經超過二分之一；即使二〇〇三年因 SARS 使得台灣出

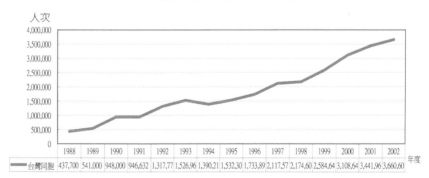

一九八八至二〇〇二年台灣同胞至中國大陸旅遊人數

年度	1988	1989	1990	1991	1992	1993	1994	1995	1996	1997	1998	1999	2000	2001	2002
台灣同胞	437,700	541,000	948,000	946,632	1,317,77	1,526,96	1,390,21	1,532,30	1,733,89	2,117,57	2,174,60	2,584,64	3,108,64	3,441,96	3,660,60

圖 8-1　台灣同胞至中國大陸旅遊人數

資料來源：筆者自行整理自歷年中國旅遊統計年鑑。

國人數下降到 5,923,000 人，前往中國大陸的觀光客人數仍居各國之冠。這顯示大陸已經成為台灣民眾前往旅遊人數最多的地區。這使得目前台灣凡有經營出國旅遊業務的旅行社，幾乎都有前往大陸的行程，而且不論出團量、領隊人數與經營規模多凌駕其他行程與路線。

三、提供中國大陸經濟助益甚大

中國大陸積極發展入境旅遊的經濟目的之一就是希望賺取外匯，除了藉此來購買外國商品與勞務外，外匯累積也是國際支付能力與國家信用的保證，更是國家綜合國力的展現。如**表** 8-1 所示，中國大陸藉由旅遊所賺取之外匯逐年增加，根據世界旅遊組織（World Tourism Organization）的統計，在一九八○年時在全球排名為第三十四名，二○○二年時躍升為全球第五名；從一九七八年到二○○二年大陸入境旅遊創匯由 2 億美元增加到 203.9 億

表 8-1　兩岸觀光外匯總收入之比較

年份	中國大陸觀光外匯總收入 （萬美元）	來自台灣之觀光外匯收入 （萬美元）	比例
1994	732,300	101,700	13%
1995	873,277	166,555	19%
1996	1,020,046	184,373	18%
1997	1,207,414	212,298	17%
1998	1,260,174	219,515	17%
1999	1,409,850	220,408	15%
2000	1,622,374	278,538	17%
2001	1,779,196	274,789	15%
2002	2,038,497	320,031	15%

資料來源：筆者自行整理自歷年中國旅遊統計年鑑。

美元，成長達到一百零一倍。其中台灣觀光客的貢獻也「功不可沒」，從一九九四年的十億美元增加到二○○二年的三十二億美元，占大陸總體旅遊外匯收入的比例從最低 13% 到最高的 19%。

除了增加外匯收入外，觀光客的進入可以提供就業機會，Ahmed Smaoui 認為旅遊對於就業機會的創造可分為直接與間接兩種（Lanquar, 1993），所謂直接指是旅遊事業的「基礎性行業」，如旅館、餐廳、土產店、旅行社、遊樂業、交通業等；而間接增加的行業則是旅遊事業的「輔助性行業」，如提供餐廳菜餚的菜販、興建飯店的建築工人等，台灣觀光客的進入直接有助於解決大陸目前日益嚴重的失業與下崗問題。

此外，台灣觀光客的進入也可藉由外部利益來帶動其他產業發展，所謂外部利益（external benefits）是指當某一經濟行為發生後所造成之社會效益遠超過個人或企業之私人效益。當某個地方開發成旅遊地，可以帶動當地不同行業的整體發展，根據世界旅遊組織的研究發現，與旅遊業相關的行業共有十種，包括外貿、分銷、建築與工程、運輸、通訊、教育、環境、金融、健康與社會服務、娛樂文化與體育（程寶庫，2000）。

最後，更可透過乘數效果來增加經濟效益，當台灣觀光客到大陸消費後，其費用通常是先挹注到旅遊的基礎性行業，如旅館、旅行社、餐廳等，然後再流向旅遊輔助性行業，如交通運輸、洗衣店等，最後再流到經濟的各部門，如建築業、蔬果業、汽車商等。如此因為交易次數與循環次數的增加，而造成經濟發展幅度的提升，就是「乘數效果」的展現。

在二○○二年入境大陸觀光客全體總人數為 9,791 萬人次，在前十名國家與地區中第一至第三名分別是香港（61,879,400 人

次)、澳門(18,928,800 人次)與台灣(3,660,600 人次),分別占總數的 65.8% 、 17.7% 與 3.8% ,至於第四名至第十名分別是日本(2,925,500 人次)、南韓(2,124,300 人次)、俄羅斯(1,271,600 人次)、美國(1,121,100 人次)、馬來西亞(592,400 人次)、菲律賓(508,500 人次)、新加坡(497,100 人次)(何光暐, 2003)。

　　但是值得注意的是,港澳人士大多是一日遊,特別是香港與澳門回歸之後,一日遊的觀光客數目大幅提升,如**表 8-2** 所示從一九九五年開始一日遊的觀光客開始大幅增加,不論是外國人士、港澳人士或是台灣人士都呈現明顯的增長趨勢,但仍以港澳人士為主,尤其當港澳地區與內地已逐漸走向「一日生活圈」時,港澳人士占一日遊的總體人數約為 95% 以上。基本上,一日遊觀光客的大幅增加,雖然使得旅遊人數的統計看似突出,但實際上這些觀光客的人均天消費卻十分有限,特別是因為缺乏飯店方面的支出項目,使相關業者的收益減少。因此台灣觀光客停留天數較高,以二○○二年為例,台灣觀光客平均停留二‧三七天,高於香港觀光客的二‧一○天與澳門觀光客的一‧八四天(何光暐, 2003)。

表 8-2　一九九六至二○○○年中國大陸一日遊觀光客人數比較表

年份	一日遊觀光客人數合計	外國人士	港澳人士	台灣人士
1995	26,352,511	780,897	25,567,505	4,109
1996	28,362,580	807,334	27,551,502	3,744
1997	33,821,067	903,827	32,913,430	3,810
1998	38,405,538	1,509,421	36,674,511	221,606
1999	45,749,017	1,712,651	43,709,054	327,312
2000	52,215,087	2,060,772	49,759,663	394,652

資料來源:筆者自行整理自歷年中國旅遊統計年鑑。

四、有助於中共對台統戰

台灣民眾前往中國大陸進行觀光活動,可以直接感受到近年來中國大陸經濟的快速發展,進而提升對於中共政權的好感,因此有助於中共對台統戰工作的推動。所謂「統戰」,是中共的專有名詞,強調促使不同階級與對象共同加入中共的統一戰線,在新時期的「愛國統一戰線」中,對台工作是最為重要的一環,透過對於台灣觀光客的統戰工作,可以達成「反獨促統」的政治效果。

五、具有特殊吸引力

事實上,當前前往中國大陸參加旅行社團體旅遊的費用,雖然因行程、天數、品質而有價格上的差距,但一般說來平均約在新台幣 2 萬元上下,這個價位幾乎與前往日本的價格不相上下,而遠高於前往韓國、香港與東南亞各國的價格,由於必須經由第三地轉機而需多負一段飛機往返費用,因此在價格上並不具有競爭力,但何以前往中國大陸旅遊的台灣民眾人數歷久不衰,其原因如下:

(一)文化熟悉易產生共鳴

台灣一般民眾從國小到高中的求學階段,舉凡歷史、地理、國文等課程都與中國大陸產生密切關係,例如:中國歷史、中國地理與中國文學的介紹,而這些課程使得學生對於中國大陸不感陌生,甚至因為必須經過聯考,因此對於這些內容都是耳熟能

詳。而即使在日常生活中，不論宗教信仰、倫理道德、語言文字、文化藝術都與中國大陸產生直接聯繫，使得多數民眾前往中國大陸旅遊時，對於許多歷史文物與地理方位，不但感到親切更有一份熟悉感，因此在旅遊時容易瞭解其中意涵，進而引發內心共鳴與感動。

(二)語言相通無溝通障礙

台灣與中國大陸可謂是「同文同種」，因此在文字與語言方面沒有障礙，觀光客不需要透過翻譯即可理解各種介紹與解說。另一方面，觀光客可以直接與當地民眾實際接觸，甚至殺價購物，這種樂趣非其他有語言障礙的地方所能比擬。特別是對於許多中高齡之銀髮族消費者來說，能用外語溝通者僅占少數，到了非漢語國家有如啞巴一般，若是迷路甚至不知如何處理，而前往中國大陸旅遊則無此內心壓力。

(三)生活習慣接近無適應問題

兩岸在生活習慣上差異不大，其中特別是飲食習慣，因此對於銀髮族來說，前往非華人國家最痛苦的就是用餐，長年習慣於中式餐飲對於其他料理接受程度較低，雖然旅行社也會安排幾餐中國菜，但因在外國其中餐往往荒腔走板。而前往中國大陸旅遊則完全無此問題，甚至可以享受不同省分的中式佳餚。因此長期以來，台灣民眾前往大陸旅遊的年齡層大多偏高，但這些老年人的消費能力卻不容小看，由於累積了一輩子的財富，甚至有退休金或子女供養，這些銀髮族的消費能力甚高。

(四)物價較低增加消費能力

雖然中國大陸的物價不斷攀升，近年來許多大城市的物價已經與台灣不相上下，但基本上大部分地區的物價與台灣相較還是比較便宜的，因此台灣民眾前往大陸旅遊消費能力相對增加，甚至許多民眾現今前往大陸旅遊的目的即完全在於購物。

(五)旅遊資源豐富需多次前往

中國大陸幅員廣大而旅遊資源豐富，不同省分有不同之民族、氣候、歷史、地理、文化與餐食，因此如**表 8-3** 所示台灣民眾目前前往中國大陸旅遊的行程中，筆者將其分別整理成八大旅遊圈，而在旅遊圈下還有不同的旅遊區與旅遊線，因此要一次玩遍實屬不易，這也就是何以台灣民眾前往中國大陸旅遊的「重遊性」甚高的原因。

另一方面，中國大陸的旅遊資源不但豐富而且具有全球性知名度，如**表 8-4** 所示，截至二○○四年七月為止已有三十處地方列入聯合國教科文組織的世界遺產名錄，目前居於全球第四位。

(六)業者經營多

由於過去國人最愛之東南亞地區高潮已過，而且業者利潤有限，而歐洲、美洲因團費過高與所需假期較長因此需求有限，如此使得大陸成為旅行社發展的新路線，而且成長相當快速。目前坊間幾乎旅行社都有經辦前往大陸的旅程，而且出團量甚大，除了使得消費者容易獲得充分資訊而且隨時可前往外，更因為彼此競爭激烈而使消費者議價空間加大。

表 8-3　台灣民眾前往中國大陸旅遊之行程

旅遊圈	所屬行政區域	旅遊區（線）
東北旅遊圈	遼寧省、吉林省、黑龍江省	遼吉黑旅遊區：瀋陽、大連（遼寧省），長春、吉林、長白山、延吉（吉林省）、哈爾濱（黑龍江省）
西北旅遊圈	陝西省、甘肅省、青海省、寧夏回族自治區、新疆維吾爾自治區	絲路旅遊線：含西安（陝西省）；蘭州、天水、武威、張掖、酒泉、嘉裕關、敦煌（甘肅省）；吐魯番、烏魯木齊（新疆）
華北旅遊圈	北京市、天津市、河北省、山西省、內蒙古自治區	大北京旅遊區（北京市、河北省承德）
華北旅遊圈	北京市、天津市、河北省、山西省、內蒙古自治區	山西內蒙旅遊區：含太原、平遙、大同、五台山（山西省），呼和浩特、包頭（內蒙古）
華中旅遊圈	河南省、湖北省、江西省、湖南省	中原古文明旅遊區：含鄭州、洛陽、開封（河南省）
華中旅遊圈	河南省、湖北省、江西省、湖南省	廬山風景區：含廬山、南昌、九江、景德鎮（江西省）
華中旅遊圈	河南省、湖北省、江西省、湖南省	張家界旅遊區：含張家界、長沙、岳陽（湖南省）
華東旅遊圈	山東省、安徽省、上海市、江蘇省、浙江省、福建省	山東半島旅遊區：含濟南、曲阜、泰山、青島、煙台、威海（山東省）
華東旅遊圈	山東省、安徽省、上海市、江蘇省、浙江省、福建省	黃山旅遊區（安徽）
華東旅遊圈	山東省、安徽省、上海市、江蘇省、浙江省、福建省	上海旅遊圈（上海市）
華東旅遊圈	山東省、安徽省、上海市、江蘇省、浙江省、福建省	江南旅遊區：含蘇州、無錫、南京、揚州（江蘇省）、杭州、紹興、千島湖（浙江省）
華東旅遊圈	山東省、安徽省、上海市、江蘇省、浙江省、福建省	閩南、武夷山旅遊區：含福州、廈門、泉州、湄州、武夷山（福建省）
華南旅遊圈	廣東省、廣西壯族自治區、海南省	珠江旅遊區：含廣州、深圳、珠海（廣東）
華南旅遊圈	廣東省、廣西壯族自治區、海南省	漓江旅遊區：含桂林、荔浦、陽朔（廣西）
華南旅遊圈	廣東省、廣西壯族自治區、海南省	海南旅遊區：含海口、三亞
西南旅遊圈	重慶市、雲南省、貴州省、四川省、西藏自治區	昆大麗旅遊區（雲南）
西南旅遊圈	重慶市、雲南省、貴州省、四川省、西藏自治區	西雙版納雲南祕境旅遊區（雲南）
西南旅遊圈	重慶市、雲南省、貴州省、四川省、西藏自治區	成都、九寨溝旅遊區（四川）
西南旅遊圈	重慶市、雲南省、貴州省、四川省、西藏自治區	拉薩旅遊區（西藏）
長江三峽旅遊圈	重慶市、湖北省	重慶、酆都、瞿塘峽、巫峽、神龍溪、西陵峽、宜昌、荊州、武漢

資料來源：筆者自行整理。

表 8-4　中國大陸列入世界遺產名錄整理表

遺產種類	遺產內容
文化遺產	長城、故宮、周口店猿人遺址、秦始皇陵及兵馬俑、莫高窟、武當山、承德避暑山莊、布達拉宮與大昭寺、孔府與孔廟、平遙古城、麗江古城、蘇州古典園林、頤和園、天壇、大足石刻、安徽宏村與西遞村、明代顯陵與清代東陵、都江堰、龍門石窟、雲岡石窟、九門口長城、高句麗遺址
自然遺產	張家界、黃龍、九寨溝
文化與自然雙遺產	泰山、廬山、黃山、峨眉山、武夷山

資料來源：筆者自行整理。

(七)台灣流行的大陸熱

近年來，隨著大陸經濟的快速發展與台商前仆後繼前往大陸投資，使得台灣產生一股大陸熱，加上許多大陸連續劇、旅遊介紹節目的推波助瀾，許多人對於大陸的興趣更為濃厚，成為前往大陸旅遊的重要原動力。

六、觀光客特徵有明顯變化

隨著前往中國大陸旅遊市場近二十年的發展，使得觀光客不但有量的增加，在「量變產生質變」的發展方向上，使得觀光客的「質」也就是組成內涵，產生了相當程度的變化。

(一)年齡有下滑趨勢

可以發現，在開放初期的一九八〇年代初期，台灣赴大陸人士主要以老兵探親為主，由於當時中國大陸觀光設施不足與服務

欠佳，加上國人多有疑慮，因此觀光客的年齡普遍偏高；一九八五年以後前往投資、學術交流訪問開始增加，觀光活動多與上述活動搭配，特別是由於台商絡繹於途，使得前往大陸進行商務旅遊的中年人士成為大宗，但目前看來，前往大陸參與旅遊的人士中，年齡有不斷下降的趨勢，由於上海近年來逐漸成為亞洲流行文化的重鎮，許多年輕人也開始前往上海購物、蒐集流行時尚資訊、品嚐特色餐飲等，許多學生也將寒暑假時期的遊學地點，從歐美轉變至中國，希望將來能前往中國一流學府深造，以便未來能進入中國此一新興經濟體中扮演重要角色，因此觀光客也從中高年齡者向下延伸。

(二)消費能力不斷提升

　　如**表 8-5** 所示，台灣觀光客在中國大陸的每人平均每天消費中，從一九九五年開始雖然有所起伏，但基本上還是朝向增加的方向發展，相對的不論外國觀光客或是港澳觀光客，卻都呈現下

表 8-5　各類型觀光客至中國旅遊之人均天消費統計表

年份	平均人均天消費（美元／人天）	外國人士人均天消費	香港人士人均天消費	澳門人士人均天消費	台灣人士人均天消費
1995	141.1	149.3	122	122	133.5
1996	131.16	147.96	96.12	96.12	145.15
1997	135.11	143.29	118.76	118.76	133.57
1998	133.87	141.63	117.73	94.22	127.15
1999	135	144.58	109.33	120.18	121.58
2000	136.85	145.07	113.37	110.37	130.68
2001	138.76	156.77	102.41	119.94	125.95
2002	140.09	147.72	111.19	102.09	151.50

資料來源：筆者自行整理自歷年中國旅遊統計年鑑。

降的趨勢。另一方面以二○○二為例，台灣觀光客每人平均每天消費都高於外國觀光客或是港澳觀光客，顯示台灣觀光客的消費能力相當不容忽視，對於中國大陸經濟上的幫助非常明顯。

(三)商務人士快速增加而成為消費主力

隨著兩岸經貿關係的日漸緊密，前往大陸洽商與參與會議的人數快速增加，而且這些台商、企業界人士消費力特別高。根據中共國家旅遊局統計，二○○二年時台灣觀光客人均天消費中，若以職業來區分，以商務貿易人士居首（158.12 美元／人天），其次分別是技術人員（151.98 美元／人天）、公司職員（151.98 美元／人天）、家庭主婦（149.46 美元／人天）、服務業（149.18 美元／人天）、政府機關人員（144.53 美元／人天）、退休人士（144.09 美元／人天）、專業人士（143.77 美元／人天）、學生（114.71 美元／人天）（何光暐，2003）。而若以目的來區分，二○○二年時台灣觀光客人均天消費中，是以參與會議居於首位（198.19 美元／人天），其次依序是宗教旅遊（188.03 美元／人天）、休閒渡假（167.19 美元／人天）、觀光遊覽（154.15 美元／人天）、商務旅遊（145.50 美元／人天）、探親訪友（132.03 美元／人天）、文化教育科技交流（96.35 美元／人天）。

基本上，這些商務人士、技術人員與企業員工，多具有高學歷與專業技術的白領階級，在台灣多屬於中高所得的族群，在日常生活的品質要求也比較高，因此在前往中國大陸參與會議時，成為旅遊的高消費族群。另一方面，由於是因公前往中國大陸出差，在不用自掏腰包的情況下，自然花費較無顧忌，這種慷他人之慨的情況，或許古今中外皆然，事實上包括旅遊學者 Chuck Y. Gee 等也都持相同的看法，他們認為商務觀光客對於旅遊服務的

價格相對於非商務人士來說是比較不在意的，即使飛機票價增加，他們也不選擇其他的交通工具（Gee, Choy & Makens, 1997）。相對來說因為觀光渡假而前來中國大陸的觀光客，反而不是消費的領先族群，這顯示中國大陸在入境旅遊發展了二十年後，旅遊消費的主力從傳統的觀光觀光客逐漸轉變為商務觀光客。這也顯示大陸近年來積極發展「經貿搭臺、旅遊唱戲」的策略相當成功，將商務結合旅遊達到相輔相成的效果。

七、旅遊模式出現改變

台灣民眾前往中國大陸旅遊的模式，在經過多年的發展下產生了相當程度的變化。

(一)由長天數轉變為短天數

基本上，早期前往中國大陸的旅遊行程以長天數為多，因為當時前往大陸一趟並不容易，因此希望一次能多遊歷幾個大城市，行程往往從北到南、由東至西，通常必須耗費十餘天的時間。這種「大旅遊」的模式也產生若干問題，除了每一城市無法深入旅遊而淪為走馬看花外，費用更是昂貴，加上時間較長不僅舟車勞頓，一般上班人士也因無較長假期而無法參加。因此近年來前往大陸旅遊行程多為短天數，約三至五天，不僅價格降低也使消費者在安排假期活動時的彈性增加，更重要的是開始強調深度旅遊的進行方式。根據中共國家旅遊局的統計顯示，一九九四年時台灣觀光客平均停留時為二‧四八天，二○○二年時平均停留時間降低為二‧三七天（何光暐，2003）。

(二)旅遊方式日益多元

過去以來往中國大陸旅遊多以團體旅遊為主，隨著大陸大眾交通運輸工具的發達與旅遊資訊獲得渠道的多元，包括自助旅行、半自助旅行、絲路之旅等模式也逐漸取代了大部隊的團體旅遊，這增加了中國大陸旅遊模式的活潑性。

台灣民眾赴中國大陸旅遊之問題

就當前而言，台灣觀光客赴中國大陸旅遊之主要風險分別敘述如下：

一、車船機位超賣嚴重

中國大陸近年來雖然在航班的準點方面已經大幅改進，但是在車位、船位與機位卻仍然超賣嚴重，許多個人或團體訂了位卻不來，交通業者為了保證收益只好超賣位子，造成糾紛時有所聞，許多旅行團原本是安排國內線飛機，卻突然改為連夜趕車，造成消費者苦不堪言。

二、假冒偽劣商品猖獗

中國大陸的旅遊商品假冒偽劣情況嚴重，包括藥材、成藥、酒類、古董、玉器等等，甚至可以公開販售，許多供觀光採購的免稅店所販賣之商品亦是如此，觀光客輕者權益受損，重者身體

受到傷害。

三、攜帶國寶誤觸法令

依照中共國家文物局之規定，一七九五年（清乾隆六十年）之前的古物嚴禁攜帶出境，否則將以「走私國寶」罪議處，一七九五年之前的若干作品也禁止攜帶出境。但許多當地地陪與商家為了增加收益，不履行其原本應盡之告知義務，造成許多台灣觀光客花費鉅資所購買之古物，不但在海關遭致沒入，還必須承擔刑事犯罪之法律責任，輕則罰款重則必須蒙受牢獄之災。

四、行程改變未先告知

由於前述中國大陸交通的穩定性不足，造成行程拖延屢見不鮮，甚至許多景點的參觀因為交通的耽誤而草草了事，加上許多景點常因臨時原因取消參觀，例如：某一單位包下全部景點、有高級長官參訪督導、內部整修等，許多連當地導遊事前都未獲通知，造成觀光客權益受損。

五、傳染疾病到處橫行

中國大陸目前仍是鼠疫、狂犬病等「國際傳染病」的疫區，近年來經由蚊子所感染之登革熱也在東南、西南地區流行，甚至霍亂也曾出現，因此必須常注意自身安全。另一方面，中國大陸近年來愛滋病氾濫嚴重，特別是性產業氾濫，而觀光客許多禁不起誘惑，造成愛滋病、性病傳染時有所聞。

六、強迫旅客購買特產

　　由於目前國內赴大陸旅遊之團費在業者之惡性競爭下已經與成本相差無幾，造成業者為了增加收入而不得不在旅客的購物中抽取佣金，甚至許多旅行團都是賠錢出團，把一切營收的希望均寄託在旅客購物的成績，因此當旅客不購買特產時，領隊輕者言詞譏諷、態度不佳，重者甚至將旅客「放鴿子」、延後用餐時間、降低用餐水準等「懲罰性作為」紛紛出籠。

七、食宿等級未依合約

　　近年來中國大陸的國內旅遊隨著國民所得的提高而快速發展，特別是每年的「五一」（五月一日勞動節）「十一」（十月一日中共國慶日）的兩個「黃金週」，由於假期較長加上中共為了刺激內需而鼓勵國內旅遊，造成許多風景區一到假日不論旅館、餐廳均人滿為患，許多旅行團因當地旅行社聯繫有誤，當一到達目的地時卻發現原訂飯店或餐廳早已客滿，只有屈就於等級較差之飯店或餐廳，雖然旅行社會以「退價差」方式加以解決，但消費者的感受與權益卻已經受損。

八、小費收取雜亂無章

　　大陸旅遊團的小費問題一直是旅遊糾紛之所在，除台灣的領隊需索小費外，各地方的「地陪」、解說員、「師傅」（遊覽車駕駛）、飯店服務生都要求小費，各地規範不一而價格也相當混亂，

時常在團費之外的各種小費名目花樣百出，許多服務人員服務欠佳卻仍執意要求小費，若台灣觀光客不願給予，輕則言語嘲弄，重則出言恐嚇，甚至串連司機危險駕駛造成消費者怨聲載道。

九、罔顧旅遊安全保障

在中國大陸搭乘遊船是風險最大的旅遊活動，其最大問題是超載嚴重，商家為求利潤不惜罔顧搭乘人數限制，並且船上欠缺完善救生設備，救生衣除了嚴重不足品質更是受到質疑，若發生意外後果不堪設想，但中共旅遊主管機構卻睜一隻眼閉一隻眼。

十、兩岸旅行社間三角債問題嚴重

從台灣開放民眾赴大陸探親以來，兩岸間旅行社的債務積欠問題就十分嚴重，台灣旅行社虧欠大陸旅行社團費的情事更是不勝枚舉，因此一九八八年六月十五日，中共國家旅遊局發布「對國外旅行社旅行費用結算的暫行辦法」，目的就在於防止外國與台灣旅行社拖欠款項、破產倒閉與造成壞帳，以達到保障中國大陸本身旅遊業權益的目的（張玉璣，1990）。尤其台灣若干旅行社長久以來不及時結算大陸旅行社團費甚至捲款潛逃，造成許多三角債的爭議進而使得雙方的旅遊糾紛頻仍。因此大陸官方曾一再要求台灣旅行社採取「先付款、後旅遊」的措施（楊文珍、鍾海生，1992），但實際上大陸業者為順應台灣業者的操作習慣，對於國家旅遊局的規定多是陽奉陰違，造成當台灣旅行社發生財務危機甚至倒閉時，往往已經積欠大陸旅行社相當數額的款項，大陸旅行社在索討無門的情況下，觀光客也就淪為人質，雖然中共

國家旅遊局質量規範管理司一再強調大陸旅行社不可「扣團」、「甩團」，應與團員「具體協商」費用問題，但大陸旅行團在擔心血本無歸與求償無門的情況下，依舊要求團員繳交後續團費，甚至許多團員所帶現金不足而被迫以刷卡方式繳付。

十一、欠缺專業的兩岸旅遊糾紛處理機制

由於目前海基會與海協會間的的協商管道難以運作，官方接觸更是阻礙重重，使得目前兩岸間有關旅遊方面權益與風險之處理均由業者主導，包括海基會、陸委會、行政院消保會、交通部觀光局都無法直接參與處理，而必須委託「旅行業品質保障協會」。旅行業品保協會是台灣目前唯一專業的旅遊權益仲裁機構，其多年來的努力已經受到廣大消費者的肯定，並且與大陸官方及業者關係良好。但由於該協會由旅行業業者所組成，過去的糾紛處理方式多是藉由私下賠償和解了事，但如此卻也頻頻遭致消基會與興論媒體的嚴厲批評，顯見兩岸間的旅遊糾紛已無法如過去般藉由私下和解與賠償方式來解決，必須藉由專業的旅遊糾紛處理機制並透過法律支援來加以強化。

台灣民眾赴中國大陸旅遊問題解決之建議

當前兩岸旅遊的交流過程中，上述之許多課題必須立即加以正視與因應，分別敘述如下：

一、兩岸旅遊業者應建立新的交易與危機處理模式

　　台灣旅行社在操作大陸團時所採取的「先旅遊，後付款」模式，事實證明一再造成大陸旅行業者與台灣消費者的重大權益損失，台灣業者為求自身營運上的方便而不加改進，將會使得此一問題在未來不斷發生，影響台灣旅行社業者的形象甚劇，台灣觀光主管單位應立即提出具體政策改善此一不正常現象，並聯繫大陸國家旅遊局或其民間單位，共同導正兩岸間旅行社的交易模式。另一方面，當台灣旅行社發生積欠大陸旅行社費用時，不可再由台灣團員充當代罪羔羊，而應由大陸旅行社先代為墊付，事後再向台灣的品保協會申請賠償，使業者的糾紛由業者自己來解決，但目前此一處理機制與法律程序仍未建立，實有盡快加以處理之必要性。

二、品保協會應與對岸建立更緊密聯繫

　　由於目前大陸旅遊團糾紛甚多但舉證不易，台灣的品保協會應強化與中國大陸的「旅遊質量監督管理所」建立密切聯繫，當台灣民眾旅遊權益受損時立即給予協助，並盡力協助相關事證之舉證，以利觀光客回國後能立即透過品保協會進行申訴。

三、兩岸旅遊單位應聯手打擊不法旅遊業者

　　台灣觀光客權益受損除了大陸當地業者或旅行社的不當行徑外，國內業者往往也有相當之責任，特別在利之所趨下兩岸業者

常成為「共犯結構」，表面上台灣業者總將責任全推向大陸業者而以私下賠償方式了事，事實上可能兩岸業者早已串通而使得消費者成為無辜的待宰羔羊，例如近年來屢遭詬病的長江三峽船位不足爭端，常常是台灣業者已經事前知悉卻仍貿然出團，雖然在遊輪上賠了錢，但在購物方面又大賺一筆，反正誰先出團誰先贏。因此兩岸觀光主管機關應聯手共同打擊不法業者，雙方將不法業者之訊息或處罰情況互通有無，以降低雙方消費者之權益受損。

四、教育我國觀光客充分瞭解旅遊權益與中國大陸之相關規定

觀光局應教育消費者當遇到意外狀況時應如何保障自身權益；觀光局並應與陸委會相互聯繫，對我國觀光客加強大陸旅遊相關法令的介紹，例如印製各種相關條文手冊供前往大陸觀光的旅客索取，使得觀光客至中國大陸不至發生違反當地法令之情事，而即使誤觸法規也能瞭解維護自身權益的方法；此外，必須加強對於觀光客大陸國家旅遊局申訴專線與各地台辦聯絡方式的介紹，使觀光客能在最短時間內獲得必要的協助。另一方面，應加強現行大陸旅遊領隊的「回流教育」，加強領隊人員之大陸旅遊法令訓練，特別是有關中國大陸旅行社質量保證金、旅遊意外保險、旅遊申訴制度等規定，以提升旅遊從業人員之法律素養。

基本上，中國大陸近年來在旅遊消費保護方面的法制建設相當快速，對於觀光消費權益上的重視程度與日俱增，尤其台灣觀光客是大陸入境旅遊的重要客源，更是重要的統戰對象，因此包括中共國家旅遊局與國務院台辦體系，對於台灣觀光客的權益受損問題均十分重視，深怕壞了大陸的形象與旅遊名聲，因此台灣

觀光客當在大陸發生權益問題時，也應向大陸相關單位即時反
應，可使大陸業者不敢恣意妄為與獅子大開口。另一方面，近年
來台灣觀光客的諸多糾紛，多與台灣旅行社的削價競爭與操作不
當有關，造成旅遊爭端層出不窮，而業者限於本身學養多對法律
規章敬而遠之，仍沿用過去私下和解的老方法，因此當遇到嚴重
爭議時，欠缺正式的法律處理程序。目前，台灣旅遊業者的低價
競爭模式恐怕仍難以遏止，大陸團過去以來的操作模式短期仍難
以改變，因此日後旅行社倒閉或拖欠團費之情事仍將會不斷發
生，當務之急是建構大陸旅行社與品保協會間的直接聯繫與理賠
管道，以及建構理賠程序與理賠認定的相關機制，使消費者不再
成為兩岸旅遊業者糾紛下的犧牲者。

第二節　大陸民眾來台旅遊之發展分析

與台灣民眾赴中國大陸旅遊的發展相較，大陸民眾前來台灣
觀光的開放時程就晚了許多，在開放幅度上也較為緊縮，使得兩
岸旅遊的互動上呈現不平衡之發展。

大陸民眾來台旅遊之發展過程

大陸地區來台旅遊依據其發展先後，可以分成專業人士參訪
階段、小三通階段與開放觀光旅遊階段，但目前這三種階段都仍
然繼續存在，因此使得大陸人士來台旅遊的對象與方式，也可以

區分成這三種類型：

一、專業人士參訪階段

　　一九九二年所公布之「台灣地區與大陸地區人民關係條例」中第十條規定「大陸地區人民非經主管機關許可，不得進入台灣地區。經許可進入台灣地區之大陸地區人民，不得從事與許可目的不符之活動。前二項許可辦法，由有關主管機關擬訂，報請行政院核定後發布之」。這使得大陸人士來台有了初步法源依據，當時政府希望在初期階段藉由專業人士來台交流以增加兩岸之間的瞭解，因此主要是以學術文化人士為主，相關的配套法令於一九九三年開始由各主管部會一一發布，例如：「大陸地區專業人士及學生來台從事文教活動許可辦法」[4]、「大陸地區科技人士來台從事研究許可辦法」[5]、「大陸地區大眾傳播人士來台參觀訪問採訪拍片製作節目許可辦法」[6]、「大陸地區傑出民族藝術及民俗技藝人士來台傳習許可辦法」[7] 等，之後開放範圍逐漸擴大，相關法令也日益增加[8]，但如此也造成不同單位之間各自為政與多頭馬車現象，形成管理與聯繫上的困難。因此一九九八年六月二十九日內政部警政署發布「大陸地區專業人士來台從事專業活動許可辦法」，之前各單位發布之相關行政命令全部廢止，使得專業人士參訪業務統一由內政部警政署入出境管理局來管理。

　　根據入出境管理局二〇〇三年公告之「大陸地區專業人士來台從事專業活動邀請單位及應具備之申請文件表」，當前來台從事專業活動的對象共計十九類，包括宗教專業人士、土地及營建專業人士、財金專業人士、文教專業人士及學生、體育專業人士、法律專業人士、經貿專業人士、工會專業人士、交通專業人士、

大眾傳播人士、衛生專業人士、環境保護專業人士、農業專業人士、傑出民族藝術及民俗技藝人士、科技人士、消防專業人士、消費者保護專業人士、社會福利專業人士、產業科技人士。

基本上，這些專業人士來台參訪之業務發展相當快速，根據入出境管理局統計，二〇〇一年為 30,707 人，二〇〇二年迅速增加為 40,905 人，二〇〇三年因為 SARS 使得人數減少而為 27,356 人。

二、小三通階段

二〇〇〇年十二月十五日行政院發布了「試辦金門馬祖與大陸地區通航實施辦法」，也就是所謂的「小三通」，並且正式從二〇〇一年元旦開始試辦，在該辦法第十二條規定大陸地區人民可因探親、探病、奔喪、返鄉探視、商務活動、學術活動、宗教文化體育活動、交流活動與旅行，得申請許可入出金門、馬祖[9]。因此，觀光旅遊活動也包括在內，基本上相關規定如下：

(一)必須團進團出

根據第十二條規定，必須經交通部觀光局許可，在金門、馬祖營業之綜合或甲種旅行社代為申請。且必須是組團辦理，每團人數限十人以上二十五人以下，整團同時入出，不足十人之團體不予許可，並禁止入境。因此根據二〇〇二年八月一日入出境管理局發布之「試辦金門馬祖與大陸地區通航人員入出境作業規定」與二〇〇四年二月二十七日編印之「大陸地區人民申請進入金門馬祖送件須知」，團體往來金門、馬祖之入出境許可證，第一張必須註記本團人數及團號，第二張以後必須註記「應與〇〇〇等〇

人整團入出境」，而若是申請進入金門者需加註「限停留金門」，申請進入馬祖者則需加註「限停留馬祖」。

(二)由金馬地區旅行社代為申請

根據第十三條規定，代申請之綜合或甲種旅行社應備申請書及團體名冊，向服務站申請進入金門、馬祖，並由負責人擔任保證人。

基本上，由於兩岸因為「一個中國」的看法迴異，大陸堅持「體現一國內部事務」的原則，但台灣無法接受，因此在「可操之在我」的前提下小三通是我方片面開放，並未與大陸方面進行磋商，故從二○○一年至今，中國大陸所採取的是消極抵制的態度，而不願意積極配合，這使得雖然金馬地區廣開大門但真正前來旅遊者數量甚少。然而在金馬地區人士的大力奔走下，二○○四年九月二十四日，中共福建省副省長王美香在中共國台辦交流局局長戴肖峰與國家旅遊局旅遊促進與國際連絡司司長沈蕙蓉的陪同下，首度宣布將儘快實施開放福建居民到金馬旅遊，我方陸委會隨即也表示樂觀其成。

三、開放觀光階段

小三通後行政院大陸委員會原本為進一步展現善意，當時行政院張俊雄院長也曾在立法院宣布將於二○○一年七月開放大陸民眾來台觀光，但因小三通成效不彰，因此此一政策被迫延宕。在八月底經發會兩岸組達成「投資、貿易、通航、觀光」四大共識決議後，陸委會為落實相關共識決定採取「政策宣布、局部試辦、正式實施」的方針，於二○○一年十一月二十三日由行政院

院會通過「開放大陸地區人民來台觀光推動方案」，該方案在政策目標上強調「增進大陸人民對台灣之認識與瞭解，促進兩岸關係之良性互動」與「擴大台灣觀光旅遊市場之利益，促進關連產業之加速發達」；在開放原則上，「在考量國家安全前提下，循序漸進開放大陸地區人民來台觀光；在整體規劃兩岸人員交流前提下，合理規範並確保大陸地區人民來台觀光之品質；在兩岸良性互動前提下，落實推動大陸地區人民來台觀光」；並於同日宣布自二〇〇二年元旦開始局部試辦開放大陸海外人士來台觀光；另一方面在法制方面根據「台灣地區與大陸地區人民關係條例」第十六條的規定「大陸地區人民得申請來台從事商務或觀光活動，其辦法，由主管機關定之」，依此法源二〇〇一年十二月十日內政部發布「大陸地區人民來台從事觀光活動許可辦法」（以下簡稱「大陸人民來台觀光辦法」），成為正式開放大陸民眾來台觀光之法規；十二月十一日出入境管理局又發布「大陸地區人民申請來台從事觀光活動作業規定」；交通部觀光局也發布「旅行業辦理大陸地區人民來台從事觀光活動業務數額分配作業要點」與「旅行業辦理大陸地區人民來台從事觀光活動業務注意事項」使相關規定更為周延。

基本上，台灣對於大陸觀光客的態度仍有相當程度的保留，既希望賺取大量外匯，又擔心滯留不歸與國家安全的問題，這種矛盾的心態充分表現在對於來台觀光大陸人士的限制規定上。

根據「大陸人民來台觀光辦法」第三條的規定，大陸地區人民符合下列情形的任何一項者，由經交通部觀光局核准之旅行業代為申請許可來台從事觀光活動，這可以區分為境內人士與境外人士兩種類型：

(一)境內人士

所謂境內人士，是指目前仍在中國大陸境內生活或工作的民眾，這又可分成兩類，一是「有固定正當職業者或學生」，另一則是「有等值新台幣 20 萬元以上之存款，並備有大陸地區金融機構出具之證明者」。

(二)境外人士

所謂境外人士，是指目前並未在大陸境內生活或工作的民眾，而根據旅居的地區也包括兩類，一類是「赴國外留學、旅居國外取得當地永久居留權或旅居國外四年以上且領有工作證明者及其隨行之旅居國外配偶或直系血親」，另一類則是「赴香港、澳門留學、旅居香港、澳門取得當地永久居留權或旅居香港、澳門四年以上且領有工作證明者及其隨行之旅居香港、澳門配偶或直系血親」。

而上述兩種身分依「大陸人民來台觀光推動方案」根據其來台的路線共劃分成三類：其中境內人士的身分若是經由港澳地區來台觀光者，被稱之為「第一類」，若是赴國外旅遊或商務考察而轉來台灣觀光者被稱之為「第二類」；而境外人士則是屬於「第三類」。

二○○二年一月試辦時，開放的對象僅為「第三類」，但排除旅居港澳的大陸人士，二○○二年五月所修改發布之「大陸人民來台觀光辦法」中，正式將「第二類」人士納入，並且於五月十日正式開放其來台觀光，此外也將「第三類」的範圍擴增為旅居港澳地區的大陸人士。

大陸對於來台旅遊之相關規範

當前中國大陸民眾來台之相關規定是如**表 8-6**，該表是依據中共國務院一九九一年所發布之「中國公民往來台灣地區管理辦法」，其主要規定內容如下：

一、實施歸口管理

任何單位及個人從事對台交流活動，都必須依照中共國務院之規定先報請主管機關審批，經審批通過之後方可成行。

表 8-6　兩岸旅遊交流重要事件與相關法規整理表

年	月	重要事件與相關法規
1987	11	台灣宣布開放國人赴大陸探親。
1991	12	中共國務院發布「中國公民往來台灣地區管理辦法」。
1992	7	台灣立法院通過「台灣地區與大陸地區人民關係條例」。
1993	2	內政部發布「大陸地區人民進入台灣地區許可辦法」。
1998	6	內政部發布「大陸專業人士來台從事專業活動許可辦法」。
2000	12	立法院修正通過「台灣地區與大陸地區人民關係條例」。
2001	12	行政院院會通過「開放大陸地區人民來台觀光推動方案」。
2001	12	內政部發布「大陸地區人民來台從事觀光活動許可辦法」。
2002	1	行政院陸委會宣布試辦開放「第三類」（包括赴國外留學或旅居國外取得當地永久居留權的大陸地區人民）來台觀光。
2002	5	行政院陸委會宣布開放「第二類」（大陸地區人民赴國外旅行經台灣官方審核通過）轉來台灣觀光，並放寬第三類對象之限制。

資料來源：筆者自行整理。

二、由市、縣公安局負責審批

根據「中國公民往來台灣地區管理辦法」第六條的規定「大陸居民申請前往台灣地區定居、探親、訪友、旅遊、接受和處理財務、處理婚喪事宜，或參加經濟、科技、文化、教育、學術等活動，須向戶口所在地的市、縣公安局提出申請」。因此各市縣之公安局可謂是接受大陸民眾申請來台參加旅遊活動的單位，但在審批的實務工作方面，公安局通常仍須配合各市縣的「台灣辦公室」（簡稱台辦），因為當兩岸發生緊張情勢或雙方「交流氣氛」不佳，或是大陸內部發生嚴重政治或社會事件而欲封鎖消息時，大陸方面台辦體系通常會衡量當時的兩岸關係，做出暫時停止交流的決定。這其中尤其以交流名義來台者的變數最大，有時甚至在成行當日審批仍未決定，主要是各地方台辦仍須向中共國務院台辦提出請示，或是審批通過後臨時告知無法放行。

三、必須核發台灣通行證

大陸民眾欲來台者，必須由中共公安部的「出入境管理局」發給「大陸居民往來台灣通行證」，這是經核准後所發給的來台證件，證件效期為五年，實行後逐次簽註；至於若是中共官員來台則有更為嚴格的管制，特別是中央部委的官員或是地方政府的首長幹部。

四、暫無觀光旅遊專責規範

　　雖然「中國公民往來台灣地區管理辦法」中對於來台之目的包含旅遊一項，但多屬一般性的規範，並未專門針對旅遊項目加以規定，主要原因是「中國公民往來台灣地區管理辦法」發布時間甚早，在九〇年代初期主要是以來台探親、奔喪與專業參訪為主，來台旅遊並未具開展之條件；另一方面，就當前而言中國大陸並無專門針對來台旅遊之專責法規，主要是中共官方並未正式允許大陸民眾前來台灣旅遊。

全面開放大陸人士來台觀光

　　當前，開放大陸「第二類」與「第三類」觀光客來台旅遊，對於台灣的觀光助益相當有限，因此在未來，全面開放大陸民眾直接來台觀光似有其必要。

　　由於台灣近年來入境旅遊成長有限，行政院在二〇〇二年雖然推動所謂「觀光倍增計畫」，但事實上不論政府或業者均心知肚明，由於兩岸旅遊資源同質性高，歐美觀光客花費高額旅費來到亞洲首選還是文化中心的中國；而台灣仰賴長達四十餘年的日本市場也已趨於飽和；東南亞市場則因台灣物價過高而進展有限。

　　如**表** 8-7，根據世界觀光組織的統計數據顯示，二〇〇二年來台旅遊人數為 273 萬人次，僅占全球市場比重 0.4%，而即使以亞太旅遊市場的占有率來看，中國大陸、香港及澳門三地合計高達 45.6%，其次是馬來西亞占 10.1%，第三是泰國占 8.3%，台

表 8-7　二〇〇二年亞洲地區入境觀光人數與收入統計表

主要 目的國	國際觀光客入境人數				國際觀光收入			
	(1000)	成長率(%)		百分比 (%)	(1000)	成長率(%)		百分比 (%)
	2002*	01/00	02*/01	2002*	2002*	01/00	02*/01	2002*
亞太地區	131,295	5.1	8.4	100	94,697	1.2	7.7	100
澳洲	4,841	-1.5	-0.3	3.7	8,087	-9.8	6.1	8.5
中國	36,803	6.2	11.0	28.0	20,385	9.7	14.6	21.5
香港(中國)	16,566	5.1	20.7	12.6	10,117	5.0	22.2	10.7
印度	2,370	-4.2	-6.6	1.8	2,923	-4.0	-3.9	3.1
印尼	5,033	1.8	-2.3	3.8	-	-5.9	-	-
日本	5,239	0.3	9.8	4.0	3,499	-2.1	6.0	3.7
韓國	5,347	-3.3	3.9	4.1	5,277	-6.4	-17.2	5.6
澳門(中國)	6,565	12.4	12.4	5.0	4,415	16.8	17.9	4.7
馬來西亞	13,292	25.0	4.0	10.1	6,785	39.7	6.4	7.2
紐西蘭	2,045	6.9	7.1	1.6	2,918	4.2	25.0	3.1
菲律賓	1,933	-9.8	7.6	1.5	1,741	-19.3	1.0	1.8
新加坡	6,996	-2.8	4.0	5.3	4,932	-15.6	-2.9	5.2
台灣	2,726	-0.3	4.2	2.1	4,197	6.7	5.2	4.4
泰國	10,873	5.8	7.3	8.3	7,902	-5.5	11.7	8.3

灣只有 2.1%，僅排名亞太區的第九名。另一方面，就國際旅遊收入來說，台灣二〇〇二年為 42 億美元而只占全球的 0.9%，占亞太地區旅遊總收入的 4.4% 而居第七位，低於鄰近的中、港、澳、泰、馬、南韓、新加坡，甚至淪為四小龍之末。

　　因此雖然「觀光客倍增計畫」大張旗鼓，「二〇〇八台灣博覽會」、「台灣觀光年」等口號響徹雲霄，各縣市節慶活動從未停止，觀光局也不辭辛勞遠赴各國推銷，但我們所呈現的結果似乎仍然不盡理想。不可諱言，交通部指出二〇〇二年台灣國際旅遊收支逆差為 27.6 億美元，已是十年來最低，並且觀光收入占 GDP 的比率已達近十年最高。但是，我們有成長，別人比我們更快；

我們有努力，別人的成效比我們更明顯。目前亞太地區各國的觀光發展已經有如「割喉戰」，每個國家都想把別人口中的肉奪出，台灣今天不是沒有努力，而是大方向不明確，台灣應立即確定在全球的旅遊市場角色，以及台灣的旅遊總體戰略。

事實上，台灣最大的競爭者就是中國大陸，因為彼此文化與旅遊資源過於接近，過去中國大陸未開放觀光，台灣就是中國，是全球中國文化的中心，招牌醒目而市場區隔明確，一九七八年後中國大陸發展觀光，成了中國文化的正統，台灣也在此時順勢推動所謂「去中國化」，但台灣並沒有在同一時間建立自己新的市場區隔，雖然也有許多努力但外國觀光客並不認同，結果效果有限。因此，歐美人士千里迢迢花費鉅資來到亞洲，當然首選文化中心的中國，這也就是為何去年來台旅客中，美洲地區只占14.9％，而歐洲地區僅占5.4％的原因。當然，在二○○二年來台人數中以日本人最多，占46.7％，其次是香港，占20.6％，但是日本也是中國大陸最大的外國入境客源，香港更是總體入境中國大陸的最大客源，因此，兩岸市場的重疊性與競爭性不言可喻。

然而，二○○二年前往中國大陸（未包括港、澳）的旅遊人數有3,680萬人次，是唯一進入前十名的亞洲國家，排名第五，比前一年增加11％，是全球前十大中成長最快的國家，若再加上港澳，總計達近6,000萬人次，在全球排名竄升至第二。台灣身處全球發展最快的「大中華旅遊市場」旁，另一方面更要面臨東南亞國家的步步進逼，台灣的許多風情與遊憩活動與東南亞接近，例如：海域活動、夜市、SPA等，但品質與價位卻不具競爭優勢。

因此，台灣今天的處境可說是腹背受敵，這也就是台灣雖有努力但成果有限的原因。台灣事實上很難成為全球旅遊的中心，

但台灣絕對有能力成為區域旅遊中心，因此應把宣傳資源擺在亞洲，因為歐美觀光客很難區分台灣與中國是如何不同，甚至常把Taiwan 與 Thailand 混淆在一起。而在亞洲市場中日本、港澳、東南亞是舊有市場，必須要更集中資源來強化行銷，但面對中國大陸「磁吸效益」的波波來襲，台灣要靠這些傳統而且已經發展成熟的市場來達到「觀光 double」的目標，事實上幾無可能，因此台灣未來的新興市場將會是中國大陸，要觀光客倍增也可能必須從中國大陸著手。例如當香港在二○○三年九月一日開放大陸居民能以個人身分來港旅遊後，香港已經徹底脫離 SARS 風暴，連國民住宅都被徵調作為旅館。當中國大陸已經正式宣告從觀光客「輸入國」轉為「輸出國」，當二○○二年台灣有 366 萬人次前往中國大陸旅遊，全面開放大陸人士直接來台觀光在可預見的未來似乎已經難以避免。

對於大陸人士來台觀光的市場，台灣具有若干優勢，但不可否認也有劣勢，我們必須掌握所擁有的優勢並予以強化，對於劣勢則必須找到適當的因應措施來加以改善。

一、台灣的發展優勢

根據新華社的調查，若三通開放後，大陸民眾出國旅遊的第一志願即是台灣 [10]，大陸人士因為教科書與台灣民謠的傳播，阿里山與日月潭為耳熟能詳之地，對於台灣的原住民與客家文化也深感興趣，加上外雙溪故宮博物院的珍貴館藏，中國近代歷史遺跡與文物如蔣介石、蔣經國、張學良等，以及近年來風行對岸的偶像劇與流行音樂，甚至台灣物美價廉的資訊產品，都是吸引大陸遊客前來的重要原因。因此我們除了應該加強推廣並且維護這

些觀光資源外，應爲大陸人士量身訂作具有特色的觀光行程，並積極開發新的旅遊資源、以增加他們對台灣的重遊意願。

二、台灣的發展劣勢

面對大陸觀光客的進入，台灣有許多地方仍然有相當幅度的改善空間，若無法有效改善恐將成爲日後發展觀光產業的劣勢：

(一)觀光從業人員的專業性不足

目前許多「華語導遊」對於台灣本土的歷史、地理與文化瞭解有限，若與大陸導遊比較，大陸導遊每到一景點便能將該地的歷史演進細細述說，甚至詩詞歌句也能朗朗上口，而台灣多數導遊除了對於本土史地瞭解有限外，在解說方面能力亦有待加強。因此，若台灣的導遊人員略遜對岸一籌的話，甚至只會要求觀光客購買特產而其他一問三不知，則大陸觀光客來台勢必感到失望。

另一方面，當前觀光從業人員雖多，但高階的專業管理人員則爲數甚少；此外近年來大專院校普設觀光、餐旅與休閒等科系，但學生在畢業後從事觀光行業者並不多，主要原因一方面是對觀光產業信心不足，另一方面則是薪資待遇偏低，如果繼續下去恐會流失更多觀光人才。因此若開放大陸人士來台旅遊，台灣將面臨專業觀光從業人員不足的窘境，其中特別是高階管理人才，而大陸民眾除了曾在國內旅遊外，許多也有出國旅遊的經驗，若台灣的觀光從業人員素質參差不齊，將有損台灣整體的觀光形象。

(二)飯店房間數量不足

大陸人士來台最愛的二個景點分別是阿里山與日月潭,這兩地飯店房間數平日尚可充分供給,但是每到寒暑假或連續假日房間即供不應求。若大陸觀光客到來,目前看來嚴重不足,若不積極規劃,則大陸觀光客至阿里山與日月潭只是虛晃一遭而無法住宿,一方面無法充分體認這兩地真正美麗景緻,另一方面對於當地的經濟幫助有限,因此如何在不傷害自然環境與不影響承載量的前提下規劃興建飯店實為當務之急。事實上在二〇〇三年四月份時媒體曾經報導,目前因案在身的上海首富周正毅,曾透過管道表達「不惜多少金額」,有意購買日月潭涵碧樓的全部產權,雖然此案並未成功但由此可見中國大陸業者早已深知日月潭在大陸極富盛名,未來民眾來台旅遊後將是必遊之地,商機潛力無窮而必須儘早布局,若不提早規劃與卡位,屆時恐將緩不濟急。

另一方面,即使台灣的都會諸如台北市、台中市與高雄市目前的飯店數量也無法充分供給大陸觀光客的到來。以香港為例,在回歸大陸後大陸觀光客大批湧入,造成飯店房間數量嚴重不足,即使香港政府將部分國民住宅改建成旅館,仍無法有效解決此一問題,因此台灣面臨此一問題也必須趁早因應。

(三)飯店價格過高

台灣飯店與其他東南亞國家相較,其價格過高已是不爭的事實,但是相對的在軟硬體服務方面並未有相同之水平。以大陸觀光客赴香港旅遊為例,大陸民眾多半覺得飯店價格太高,他們希望將旅遊預算花費在購物上,因此大陸人士為了減少飯店花費,便必須減少在香港旅遊的天數,結果使得購物消費亦連帶減少,

進而直接影響香港外匯收入，因此為了符合大陸市場的需求，香港飯店業者便紛紛降低價格改走中價位路線，如今平價的旅社亦不斷增加，期望拉住大陸客源。因此台灣若準備接待大陸觀光客，應該興建較多三星級左右的中價位旅館，或是將目前的高房價加以調整。因此我們必須真正瞭解中國大陸觀光客目前的消費能力，以訂定合理的價格與行程食宿，而硬體建設與規劃也應開始著手。

(四)台灣旅遊資源欠缺國際級規劃

　　許多大陸觀光客到了朝思暮想的阿里山與日月潭後，才發現阿里山早已無神木、日月潭則攤販林立，事實上由於大陸目前許多觀光景點都已經被聯合國教科文組織列名為「世界遺產」，因此不論當地的規劃與管理都已經與世界其他先進國家接軌，一方面如此方能符合聯合國的國際標準，另一方面則可符合眾多外國觀光客的要求，相形之下台灣的旅遊景點仍是依據國民旅遊的標準在規劃與管理，與大陸相較產生差距，因此若不積極因應將可能使大陸觀光客敗興而歸。

　　另一方面，積極規劃大陸人士來台觀光的新興資源與路線，例如台灣的墾丁、澎湖可以提供中國大陸欠缺的水上活動，花東景觀更具國際水準，溫泉養身已經發展成熟，如何將其納入行程規劃，而非目前入境觀光客都僅在台北活動，這都必須加以慎重規劃。

第三節　兩岸直航對於兩岸旅遊交流之影響

近年來，兩岸直航的議題炒的沸沸揚揚，或許這個議題因為政治因素目前仍是短期內難以實現的空中樓閣，但直航對於未來兩岸觀光業的影響卻是相當深遠的。

對於台灣出境與國內旅遊的影響

若開放兩岸直接三通後，從桃園中正機場到上海只要一小時三十分鐘，若前往北京也只要三個小時，根據行政院的「兩岸直航評估報告」中指出，兩岸直航將大幅刺激國人赴大陸觀光的意願，將比現行人數增加約 4,500 萬人次，增加的旅行支出高達數千億元新台幣。

眾所周知，中國大陸近年來一直是台灣出境觀光人數的第一位地區，倘若未來兩岸直航後，不論飛行時間與價格都將大幅下降，使得這個市場的發展勢必更具潛力。其中尤其以自由行的需求可能大幅增加，特別是上海地區，其競爭優勢將凌駕目前台灣自由行的主要市場，因為在價位與時間花費上將遠低於東京，早上出發中午之前可達；在旅遊資源上又遠勝於新加坡與香港，因為上海已成為亞洲流行時尚之都，加上環球影城即將完工與鄰近的江浙地區。因此將會吸納未來台灣週休二日的旅遊市場，並且

會以年輕族群特別是女性爲主流，事實上近年上海針對日本粉領族群的自由行就行銷相當成功。這首先將會造成台灣本土觀光業的衝擊，特別是中南部地區的旅遊業者，飯店業者更可能首當其衝，因爲目前從台北到中南部或花東若住宿四星級以上飯店，其價格就已經比東南亞高，而上海比東南亞距離近而且語言通，使得原本國民旅遊的假日市場將更被瓜分，可能只剩下鄰近地區的一日來回型旅遊還具優勢。

　　因此，爲了台灣本土觀光業的繼續發展，爲了減少兩岸觀光外匯逆差的進一步惡化，在研擬兩岸直航政策之前就必須先制訂兩岸觀光發展策略，則全面開放大陸人士來台觀光就必須進行規劃。

對於台灣入境旅遊的影響

　　若兩岸直接三通後，大陸民衆來台包括時間與費用都能節省，將使他們來台的意願增加，因此可以預見的是兩岸直航將使兩岸旅遊的交流與互動更爲緊密。

註釋

1 該辦法已於二○○一年四月三十日停止適用，相關規定已納入「旅行業管理規則」。

2 該許可辦法第十五條亦規定，台灣地區人民進入大陸地區，應準備出入境申請書與國民身分證正背面影本，於出境進入大陸地區前，應由申請人或代辦之旅行社填具進入大陸地區申請表，併同相關證明文件向境管局辦理；若申請人因故不及辦理者，可在出境前於機場、港口由申請人或代辦之旅行社填具進入大陸地區申請表向境管局機場、港口服務站辦理；若申請人在海外地區者，得於進入大陸地區前，填具進入大陸地區申請表，向我國駐外使領館、代表處、辦事處或其他外交部授權機構申請，或檢附護照影本或入出境許可證影本，並註明預定進入大陸地區起迄年月日，逕寄境管局辦理。第十八條規定「台灣地區人民申請進入大陸地區發給入出境證者，其有效期間為二年，在有效期間內未入境或出境者，得於逾期後一個月內，填具延期申請書檢附入出境證，向境管局申請延期一次」，因此申請一次可三年內免再填表申請。

3 該條例第九條針對公務人員前往大陸之規定如下：「台灣地區公務員，國家安全局、國防部、法務部調查局及其所屬各級機關未具公務員身分之人員，應向內政部申請許可，始得進入大陸地區。台灣地區人民具有下列身分者，進入大陸地區應經申請，並經內政部會同國家安全局、法務部及行政院大陸委員會組成之審查會審查許可：一、政務人員、直轄市長。二、於國防、外交、科技、情治、大陸事務或其他經核定與國家安全相關機關從事涉及國家機密業務之人員。三、受前款機關委託從事涉及國家機密公務之個人或民間團體、機構成員。四、前三款退離職未滿三年之人員。五、縣（市）

長」。

4 發布時間爲一九九三年六月十四日，廢止於一九九八年六月二十九日。

5 發布時間爲一九九三年五月三十一日，廢止於一九九八年六月二十九日。

6 發布時間爲一九九三年十月八日，廢止於一九九八年七月一日。

7 發布時間爲一九九三年七月十二日，廢止於一九九八年六月二十九日。

8 包括「大陸地區衛生專業人士來台從事衛生相關活動許可辦法」，發布於一九九四年十二月十八日，廢止於一九九八年六月二十九日；「大陸地區宗教人士來台從事宗教活動許可辦法」，發布於一九九四年八月十九日，廢止於一九九八年六月二十九日；「大陸地區交通專業人士來台從事交通事務相關活動許可辦法」，發布於一九九五年四月二十四日，廢止於一九九八年八月十四日；「大陸地區農業專業人士來台從事農業相關活動許可辦法」，發布於一九九五年五月九日，廢止於一九九八年六月二十九日；「大陸地區環境保護專業人士來台從事環境保護相關活動許可辦法」，發布於一九九五年八月三十日，廢止於一九九八年六月二十九日；「大陸地區財金專業人士來台從事財金事務相關活動許可辦法」，發布於一九九五年九月十八日，廢止於一九九八年六月二十九日；「大陸地區法律專業人士來台從事法律相關活動許可辦法」，發布於一九九六年七月二十四日，廢止於一九九八年六月二十九日；「大陸地區土地及營建專業人士來台從事土地或營建專業活動許可辦法」，發布於一九九六年七月三十一日，廢止於一九九八年六月二十九日。

9 1.探親：其父母、配偶或子女在金、馬設有戶籍者。2.探病、奔喪：其二親等內血親、繼父母、配偶之父母、配偶或子女之配偶在金、

馬設有戶籍,因患重病或受重傷,而有生命危險,或年逾六十歲,患重病或受重傷,或死亡未滿一年者。但奔喪得不受設有戶籍之限制。 3.返鄉探視:在金、馬出生者及其隨行之配偶、子女。 4.商務活動:大陸地區福建之公司或其他商業負責人。 5.學術活動:在大陸地區福建之各級學校教職員生。 6.宗教、文化、體育活動:在大陸地區福建具有專業造詣或能力者。 7.交流活動:經入出境管理局會同相關目的事業主管機關專案核准者。 8.旅行:經交通部觀光局許可,在金、馬營業之綜合或甲種旅行社代申請者。

10 中國時報,2003 年 12 月 8 日,第 B2 版。

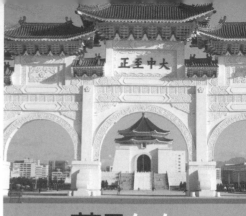

第九章
觀光教育與觀光大眾媒體

觀光教育的目的是為培育具有專業知識、技術及良好服務態度的人才，唯有達成觀光教育的教學目標與提高教學品質，進而提升觀光教育的學術地位，方能使大學觀光教育能確實培養出產業需要的專門人才，進而提升產業人力素質，增加產業的競爭力。

本章將分別從台灣觀光教育學制之發展及現況加以介紹。另外亦針對台灣觀光媒體之概況加以分述。

第一節　台灣觀光教育學制

產業發展與學術界具有互動的關係，衡諸台灣地區產業升級及觀光產業的快速成長，觀光事業人才的培育實乃當務之急。

台灣觀光教育發展歷程

台灣地區觀光產業從一九五〇年代開始發展。觀光科系在以往的教育學制裡並未受重視，台灣的觀光教育始於一九六五年醒吾商業專科學校（即今日醒吾技術學院）成立之觀光科，開啟了觀光人才培育之搖籃；而因當時教育部不清楚觀光休閒事業的前景，主管單位觀光局又不懂如何利用高等教育來提升我國觀光產業的競爭力，再加上高普考裡沒有觀光科目，所以早期的觀光教育一值停留在技職院校；至一九六六年私立中國文化學院（即今日之中國文化大學）成立三專制觀光科，並於一九六八年改制為觀光事業學系。同年，政府實施九年國民義務教育，為因應學生升學及就業需求，使得職業學校大幅增加，但是當時並無職業學校設置觀光科，以培養觀光基層從業人員。直至一九七四年，基於觀光業界對於基層人力需求，全國各高中職校紛紛設置觀光科。而自一九八九年起，各大學院校亦紛紛設置觀光相關科系碩

士課程。至二○○四年為止全國大專院校相關科系共五十多個，銘傳及眞理大學已設觀光學院，餐旅部分則有國立高雄餐旅學院、輔大實踐民生學院等大專學院。而觀光研究所則是一九九○年文化大學觀光所首先成立，在一九九八年到二○○四年六年間大幅增加到三十所，目前仍陸續增加中，至二○○四年為止全國觀光休閒餐旅類研究所約三十所。

由於我國自六○年代到八○年代末期均處於經濟成長期，因此傳統產業、製造業、電子業等吸納大批優秀人力資源，對於觀光產業並未予以重視，大專院校觀光科系也非學生報考的主要選擇，但是近兩年趨勢有所扭轉；二○○一年大學聯招觀光科系第一名台中健康管理學院──休閒遊憩管理學系，錄取分數三百五十四分已達政治大學錄取標準，顯見觀光科系已漸成學術界主流發展。

台灣觀光教育發展現況

觀光教育的目的是為培育具有專業知識、技術及良好服務態度的人才，目前國內教育普遍較不重視觀光教育，缺乏培養觀光高階主管、經營階層和策略規劃人員，及對觀光從業人員之加強訓練。唯有達成觀光教育的教學目標與提高教學品質，進而提升觀光教育的學術地位，方能使大學觀光教育能確實培養出產業需要的專門人才，進而提升產業人力素質，增加產業的競爭力。

一、觀光教育學制現況

由於國人旅遊風潮大幅成長，休閒旅遊更成為現代生活中的一部分，加上週休二日的實施，在注重休閒的大眾文化下，觀光餐旅業的未來發展具有極大的潛力，導致觀光業餐旅管理人才需求量大增，便成為各級學校成立觀光餐旅管理學系之主要緣由。觀光餐旅教育之各級學校可分為高中職（包含完全中學、綜合高中）、專科（包含二專、三專與五專）、科技大學與技術學院（二技、四技）、大學與研究所（包含在職進修班）。

依據教育部公布之二〇〇三年重要資料庫檔案，目前台灣地區各級學校相關科系所中，餐旅管理共有一百三十五個、觀光系業有六十八個，總計兩百零三個科系所。在校學生總人數 60,627 人，其中就讀餐旅管理者有 42,275 人、觀光事業者有 18,352 人。二〇〇三年一年級新生入學人數共 23,327 人，其中餐旅管理共 17,315 人、觀光事業有 6,012 人（**表** 9-1）。

整體而言，餐旅管理以高中職設置科系數目最多，高達九十三個，其次為二技與四技有二十個，專科十五個，一般大學有五個，研究所方面則有兩個。而觀光事業科系仍以高中職設置之科系數目最多，共有四十二個，其次為二技與四技有十個，一般大學有六個，專科及研究所方面，各有五個。

以下將分別針對觀光教育高中職至研究所之各學制內容、差異加以分述：

觀光教育分為學校教育與非學校教育兩類（**圖** 9-1）。而學校教育之類型、功能又可細分為四階段（**表** 9-2）。

表 9-1　各級學校餐旅教育相關科系所 2003 年招生人數

科系類別	學校等級	學校數目	92 學年度一年級新生人數	學生總人數	男生人數	女生人數
餐旅管理	高中職	93	12,689	30,740	17,861	13,127
	專科（二專、三專、五專）	15	1,942	4,763	2,056	2,727
	技職學院（二技、四技）	20	2,250	5,434	1,559	3,875
	大學	5	320	1,124	288	836
	研究所	2	114	214	92	122
	小計	135	17,315	42,275	21,856	20,687
觀光事業	高中職	42	3,105	8,608	2,764	5,843
	專科（二專、三專、五專）	5	740	2,542	837	1,705
	技職學院（二技、四技）	10	923	2,111	544	1,577
	大學	6	1,062	4,673	1,211	3,462
	研究所	5	182	418	180	238
	小計	68	6,012	18,352	5,536	12,825
總計		203	23,327	60,627	27,392	33,512

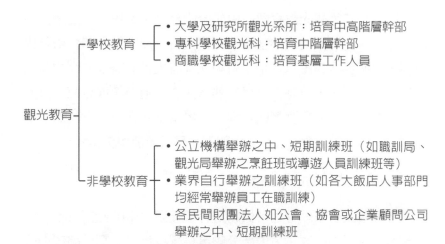

圖 9-1　觀光教育分類

表 9-2　台灣觀光教育（學校教育）分類

學制 項目	高中職（含 進修學校）	專科		技術學院科技大學		綜合大學	
		五專	二專	四技	二技	大學	研究所
入學 資格	國中 畢業	國中 畢業	高中 畢業	高職(中) 畢業	專科 畢業	高中(職) 畢業	大學畢業（含 同等學歷）
修業 年限	三年	五年	二年	四年	二年	四年	二年
課程 設計	實務 為主	實務多於理論		實務理論並重		理論多 於實務	理論為主
學位(歷) 取得	高中 學歷	副學士學位 專科學歷		學士學位 大學學歷			碩士學位 研究所學歷
目標 功能	培育基層 工作人員 （如：房 務員、服 務員等）	培育中階層幹 部（如：領班 等）		培育中高階層幹部（如： 組長、副理等）		培育高階層 幹部（如： 經理等）	

(一)高中職

　　高中職校是觀光教育體系中起始的部分，是為了培養學生在高中職三年的時間內成為基層的工作人員，為因應台灣經濟結構改變，以服務業為主以及企業對觀光基層人員的需求。高中職教育實務重於理論，重點在讓學生熟悉操作，進而考取證照，因此在就學期間非常重視實習的課程，在畢業之前亦可能有一到二個學期在業界實習機會。現今高中職觀光科系類別如**表 9-3**。

(二)技職、大專院校

　　大專觀光餐旅教育之目標為培育觀光業之中階幹部，不過因為台灣教育學制的改革，大部分的專科學校近年來都已經逐漸改制為技術學院，但依然保存五專和二專的教育學制，是高中職技

表 9-3　高中職觀光科系類別

屬性	科系類別
一般	餐飲管理科
	觀光科台灣觀光旅遊導論

職教育的延伸。技職院校又區分爲二專、二技與四技，其較強調理論與實務並重，旨在提供給高職畢業學生的升學管道，因此，錄取的學生大多已備有相關知識之基礎，在課程方面也安排較多的實務課程。另一方面，技職院校只有提供少數名額給高中畢業學生。

　　至於大學餐旅教育設係的宗旨爲培養高階層人才，而科技大學則是以傳授專業理論及實務技能，著重實做與實習，養成高級專業實務人才爲宗旨。大專院校亦強調理論與實務並重，主要在提供普通高中畢業學生之升學管道，因此，錄取的學生大多自基礎學起，漸漸習得該科系、產業所需之學識技術。雖說大專院校和技職院校在課程方面都強調理論與實務並重，但相較之下，大專院校的課程安排較技職院校擁有較多的理論規劃課程。現今技職、大專院校觀光科系類別如**表 9-4**。

(三)研究所

　　觀光科系的研究所之教育目標爲培育觀光相關產業的高階主管與研究人才；而碩士在職專班設立之主要緣由是爲提供觀光業界在職者一個自我成長的學習機會，擴大和加強工作職能，返回工作崗位時能有更大的發揮空間，以提升我國觀光服務的品質。研究所的學習重點在理論方面，課程多著墨在規劃和研討，在實務方面則是協助業界進行一些企劃案或設施規劃等。旨在提供各

表 9-4　技職、大專院校觀光科系類別

屬性	科系類別
一般	觀光事業學系
	休閒遊憩管理學系
	餐旅管理學系
特殊	航空服務管理學系
	空運經營與管理學系
	海洋休閒觀光科
	休閒保健管理系

大專院校與四技畢業學生繼續升學之管道。現今研究所觀光科系
類別如表 9-5 。

　　由圖 9-2 中，可以清楚的瞭解到各學制之階層，其中技職院
校又可分為二專、二技和四技。

二、特別個案介紹

(一)國立高雄餐旅學院

　　一九九〇年九月，教育部為配合國內觀光旅遊事業之日漸發
展，特選定於高雄市籌設餐旅管理專科學校，以培育觀光旅遊及
餐旅相關事業之管理人才，帶動國內觀光及餐旅事業之進步發
展。春秋兩季單獨招生，實施三明治教學。並安排學生畢業前海
外參訪實習以拓展國際視野。入學考試率先採用英語聽力測驗方
式，以全面提升外語能力。校方期望「二專部」畢業後能勝任餐
旅業界的工作、「二技部」則是強化餐旅管理相關理論課程，以
培養中階餐旅管理人才、「四技部」旨在厚植餐旅管理理論與專
業實務技能，並擴及餐旅相關產業的學習與結合。該校鼓勵同學

表 9-5　研究所觀光科系類別

屬性	科系類別
一般	觀光事業、旅遊事業管理研究所
	餐旅管理研究所
	休閒事業管理、休閒運動管理研究所
特殊	博物館學研究所
	旅遊健康研究所
	文化資產維護研究所

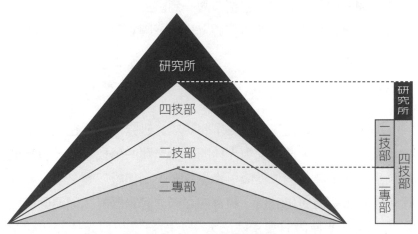

圖 9-2　二專、二技與四技學制之比較

選修輔系或雙學位，藉以提升專業知識與技能使其「深度」與
「廣度」兼備，進而培養成為高階餐旅管理人才，或繼續報考或直
升「餐旅或旅遊管理研究所」深造。目前高雄餐旅學院科系如**表
9-6**：

　　高雄餐旅學院更實施台灣餐旅教育一貫制計畫，成為全台灣
第一件學校委託經營案——高雄市餐旅國中，該校接受高雄市政
府委託開發「小港區文中國中公共設施保留地」合作籌設兼具國

表 9-6　高雄餐旅學院科系

學制	類別	科系名稱
研究所		餐旅管理研究所、旅遊管理研究所
四技、二專、二技	餐旅類	旅館管理系、餐飲管理系、餐旅行銷管理系
	旅遊類	旅運管理系、航空管理系、休閒事業管理系
	廚藝類	西餐廚藝系、中餐廚藝系、烘培管理系

中普通課程及餐旅、觀光休閒等技職課程，並以發展技藝教育為特色之國民中學，二○○五招收國一到國三共三班學生，成為台灣餐旅教育技職體系的新里程碑，也創下國立學院與市立國中委託經營的先例。

(二)特殊屬性觀光科系

　　除了已設有觀光科系之大學紛紛成立研究所外，在教育部開放政策的推動下，原本與觀光休閒完全無關的學校科系，也漸漸朝向與此產業結合，以便吸引學生報考，例如護理類之國立台北護理學院旅遊健康研究所、體育類之國立體育學院休閒運動研究所等；而許多原設有農學院之大學亦紛紛增加觀光休閒相關學程，包括景觀園藝系、食品營養系、漁業系等均將觸角延伸到觀光休閒領域，例如國立台灣大學於農學院下增加休閒事業經營管理學程，東海大學將餐旅管理學系設於農學院等。以下分別針對特殊屬性而與觀光有關之研究所與大學進行介紹：

1.研究所

(1)博物館學研究所

　　博物館是一個國家文化與觀光建設的重要指標，更是一個國家文化之櫥窗，不僅扮演著見證國家文化建設的角色，亦是提升觀光品質、促進地區文化產業發達的重要媒介。博物館的設立不

但可為地方打造重要的文化地標，也可讓觀光產業的配套設施更為完備，增進旅遊深度。而博物館學研究所乃為因應當前國內博物館事業發展的需要，提供專業認知與理念，培育博物館蒐藏、展示、規劃、執行與管理等方面人才，提升博物館從業人員之專業水準，並促進博物館的發展。博物館學為一理論與實務並重之管理學，博物館又具典藏、研究、維護、展覽、教育與娛樂等多種功能，因此，不論其基本理論的教授與實務實習的安排，皆須兼顧全面與多樣性，其安排課程如下：博物館實習、博物館組織與管理、博物館展示規劃、博物館行銷、博物館教育、博物館藏品管理與登錄。

目前國內有設立博物館學研究所的大學僅有台南藝術大學及輔仁大學，為使學生獲得國內專業訓練，又能兼有國際視野，因此除安排學生於寒、暑假在國內博物館實習外，並將同學送往國外博物館實習，以期學生對於國外博物館之經營管理有所認識。另一方面，博物館之運作上無論在典藏、保存維護、展覽、教育等面向，皆建立在研究的品質上，故培養學生具備從事研究工作的能力就相形重要，使其無論在博物館的何種職位上皆能發揮所學。

(2)旅遊健康研究所

近年來，隨著經濟發展與國民所得的不斷提升，國人休閒時間增加。如何瞭解自身與旅遊者之健康狀態，進而面對不同地區所潛藏之各項威脅健康之疾病，是所有觀光事業體系從業者所面臨之新課題。台北護理學院為全國第一所設立旅遊健康研究所之學校，其成立乃是希望透過觀光、休閒、餐旅等管理事業體系，能與醫藥衛生、護理體系之科技相互整合，進而培養具有良好健康觀、環境觀、國際觀，且具管理力、企劃力之優秀中堅幹部，

以落實「健康、安全及高品質」之旅遊行為。使學生畢業後能應用健康管理等專業知能於旅遊議題有關之實務工作，積極協助做好旅遊行前之諮詢、籌備、指導等項目，監控旅遊中及旅遊後之健康照護安排工作，為不同健康狀況之旅遊需求者規劃設計長短程之旅遊路線，進而執行旅遊健康有關議題之研究與教學、訓練。其課程規劃如下：旅遊健康總論、旅遊環境學、研究方法論、進階應用統計學、旅遊健康評估與管理、專題討論等科目等。

2.大專院校

(1)文化資產維護系

在台灣許多人都認為古蹟就是一種被人觀賞之古物，所以如果有損壞只要加以整修即可。也因為過去這種保守的觀念，台灣的古蹟在社會上的角色一直非常被動。然而在國外，尤其是歐洲，古蹟早已在這幾年被以企業行銷的觀念來經營管理，而且策略非常多樣。因此讓古蹟不再只是古蹟，使其發揮更積極的效用，而成為城市觀光資源的一部分，而古蹟的經營管理更是不可或缺的事。台灣目前大部分之公有古蹟仍由縣市政府管理，然而因為公部門有其人力與預算的限制，而且繁複的法令與會計制度也經常使古蹟的經營管理無法突破，因此亟需改革與突破。文化資產維護系目前國內僅有雲林科技大學設立，其分別從科學保存、修復技藝、文史研究、社會詮釋、博物館經營、社區營造等角度，來關注具體的文化資產，如文物、建物、景物、民俗等，以科學的角度關懷文化資產，其課表如**表9-7**。

(2)空運管理學系

國內航空運輸面臨全面競爭化的趨勢，而政府正積極推動台

表 9-7 雲林科技大學文化資產維護系專業選修課程

專業選修課程		
保存科技（一）（二）	中國傳統工藝技法（一）裱褙	文化行政法規專論
文物保存與維護（一）（二）	攝影技法	文化資產保存法專題
文物化學專論	中國繪畫保存與修復技術	田野調查專題
保存科學儀器（一）（二）	漆器工藝技術	聚落與古蹟保存
傳統木構建築保存專論	油畫修復專題	文化機構經營專論
文物分析與檢測	台灣史專論	社區終身學習專題
文物材料科學（一）（二）	方誌研究	潛在資源調查研究
文物材料及材料史	台灣考古學	導覽解說實務
保存科技專題	文化研究	文化行銷
紙質文物保存與修復	台灣傳統建築專題	文物典藏專論
自然生態保育	傳統民俗技藝	災後文化資產調查與重建
青銅器修復專題	戰後台灣社會文化	文化與藝術管理
文物保存環境概論	都市人類學專題	博物館學
木質文物資產保存特論	中國藝術專題	藝術品鑑價專題
絲織品修復專題	日本文化資產專題研究	社會運動與社區營造
岩土建築文物修復專題	文化資產研究	科技、社會與博物館
木質藝品保存藝術專題	社會文化人類學	文化產業專論
圖書文物檔案保護專題	色彩學	社區總體營造專論
漆器修復	科技史	博物館學專題：溝通與詮釋
文物修復理論與倫理	文化社會學專題	博物館學導論
文物病蟲害防治	文化理論專題	藝術品風險管理與風險處理
國際保存科學專題	海峽兩岸文化資產維護	網路博物館專題
保存修復預算評估	鄉土資源調查	文物拍賣專題
陶瓷器修復專題	文化政策專論	文資機構行銷專論
觀光學	文物評鑑專題	戰後文化資產政策

灣成為亞太空運中心，因此開南管理學院設立全國唯一空運管理系，以配合政府經貿政策及發展航空運輸政策之人才培育。在課程安排上加強學生外語能力與資訊技能之提升，以因應航空運輸市場的國際化、資訊化之需求，並加強學生在航空專業知識的培

養，以及與海外相關學術單位之交流往來，並與政府民航單位暨產業界之良好互動。該系主要課程如**表9-8**。

(3)航空服務管理學系

自政府推動開放天空政策後，帶動台灣航空運輸事業蓬勃發展，因此需要更多軟硬體的配合以符市場需求。其中尤其需要專業的航空服務管理人才。有鑑於此，高雄餐旅學院及眞理大學設立航空服務管理學系，以培育優秀之航空服務專業人才，並促使國家提升民航事業之競爭力。該科系爲培育航空服務管理人才，必須學習空、地勤相關業務之專業知識，配合管理科學及案例研討之多元化教學，使同學具備基礎專業知識及經營管理能力，並加強語文表達能力，以達有效的溝通及服務。以眞理大學航空服務管理學系爲例，該科系主要是由「航空服務課程」、「航空業管理課程」、「航空業實務課程」與「外國語文課程」等四大領域結合而成，其課程規劃如**表9-9**。

(4)海洋休閒觀光科

台灣號稱海洋國家，擁有一千五百公里的海岸線，而國人生活水準提升，觀光休閒需求增加，因此發展海洋觀光成爲重要項目。海洋觀光的活動種類繁多，但其目的都是希望民眾能親近海洋，在海邊遊憩的過程中體會海洋之美，進而產生尊重海洋、保育海洋的觀念。而中國海事商業專校爲配合政府發展海洋國家之政策，順應業界之需求，積極培育海洋休閒遊憩規劃管理人才，因此成立海洋休閒觀光管理科，其課程內容包含海洋觀光產業、海洋資源水族養殖、培育經營、導遊與領隊、觀光行政法規、遊憩事業、潛水技術、水上運動、遊輪旅遊等，因此主要是以海洋休閒觀光爲主，而一般餐旅遊憩爲輔，課程規劃如**表9-10**。

(5)休閒運動保健系

表 9-8　開南管理學院空運管理學系

課程屬性	課程名稱
必修	航空運輸專論、國際航空運輸公約專論、機場專論、研究方法、空運經營與管理專論、民用航空法專論、空運契約專論、飛航安全與失事調查專論
選修	組織與管理專論、多目標決策分析、資料分析與統計方法、國際航空貨運與物流專論、電子商務專論、多變量分析、總體與兩岸經濟專論、空運資訊管理、供應鏈設計與管理、運輸經濟專論、空運制度與政策專論、航太科技管理專論、空運專論研究、跨國金融與財務管理專論

表 9-9　真理大學航空服務管理學系課程規劃

課程類別	課程名稱
觀光遊憩課程	觀光遊憩概論、觀光行政與法規
航空服務課程	空勤服務管理、美姿美儀、公共關係
一般管理課程	人力資源規劃、行銷管理
航空業管理課程	航空業務管理、航站經營企劃、空廚管理
航空業專業課程	航空運輸學、飛行原理概論、航空網路訂位系統
航空業實務課程	航空實務暨實習、航權談判實務、海關實務
外國語文課程	英語會話、航空英語、日語會話、航空日語

表 9-10　中國海事商業專校海洋休閒觀光管理科課程規劃

課程類別	課程名稱
海洋科學	海洋生物、海洋環境與生態保育、水族培育
觀光遊憩	海洋休閒觀光、觀光資源管理、休閒遊憩規劃
技能實務	餐旅實務、遊艇駕訓、潛水技術、遊釣概論
應用外語	觀光英語、觀光日語

　　台灣地區經濟快速成長，帶動國民生活型態急速演變，生活水準的追求造就休閒意識日益高漲，因此如何透過休閒活動與運動的參與以維護身心健康，已成為二十一世紀國民必備之基本生

活技能。因此，具有運動休閒專業指導與管理人員已成為未來不
可忽視的趨勢。目前台灣地區休閒與運動保健機構的從業人員大
多未經專業訓練，或取得合格證照，執業時常因專業知能不足而
發生意外，造成消費大眾權益的重大損失。因此，為保障消費大
眾權益，未來將會需要大量之專業相關人才。目前國內成立休閒
運動保健系之大專學院為國立屏東科技大學、美和技術學院，而
欲培養一位專業休閒與運動保健人員，需結合運動科學、營養科
學、休閒科學、醫療保健科學、管理科學、社會科學及實務等現
代科學融合方可達成，而課程規劃上，以美和技術學院為例，其
課表內容如**表** 9-11。

表 9-11　**美和技術學院休閒運動保健系課程規劃**

課程屬性	課程名稱
專業必修	休閒導論、休閒社會學、休閒治療概論、有氧舞蹈、水上活動、人類成長與發展、人體解剖學、運動生理學、服務與解說技巧、心理學、運動保健導論、重量訓練理論與實務、運動營養學、運動處方與體適能計畫、輔導原理與實務、休閒紓壓技術實習、休閒運動行銷、藥物學、休閒活動規劃與設計、流行病學、統計學、俱樂部經營與管理、治療學、專業實習、畢業專題、手足保健美化實習、休閒運動法規
專業選修	休閒遊憩資訊、團康活動領導實務、國際禮儀、休閒專業英文、特殊族群運動、休閒射箭技巧、人力資源管理、休閒網球技巧、潛水、休閒直排輪技巧、野外求生與技巧、運動傷害中醫保健、財務管理、休閒高爾夫技巧

第二節　台灣觀光大眾媒體

　　媒體的影響力在現今社會非常重要，網路、電視、報章雜誌等傳媒提供消費大眾各種旅遊資訊，成為消費者重要的參考資料來源。本節將針對現今台灣之觀光平面媒體加以介紹。

新聞報紙──觀光旅遊專欄

　　以下將針對台灣五大報紙之旅遊專欄予以分述介紹。

一、蘋果日報

　　蘋果日報目前成為青少年最愛閱讀的報紙，其中的「一日遊或二日遊」及「海天遊蹤」是兩大旅遊專欄。

(一)一日遊或二日遊（國內）

　　在每天的旅遊專欄中都會有主題景點之相關資訊介紹，版面設計以主題鮮明清楚、標題大為訴求，方便讀者一目了然，並且以主題式的方式進行完整詳細的介紹。其專欄內容如下：

1.順遊景點

　　在專欄中除了介紹當次主題景點外，亦針對跟當次主題相關連的附近景點，一同介紹給讀者，提供一深入當地的旅遊方式，

這是其他報社所沒有的，因此是特色之一。

2.當地美食

　　除了詳盡介紹當地特色美食之外，亦附特寫式照片、價格等資訊，即是讓讀者眼見為憑，不需憑空想像。

3.特色伴手

　　專欄中會介紹當地的名產，不管是吃的、喝的、用的、穿的都進行介紹，符合台灣觀光客旅遊時購買名產帶回家或贈送親朋好友之習慣。

4.旅遊資訊

　　包括行程安排、金額，並提供該地的詳細地圖或路線圖及其相關資訊，例如文中所提及小吃的店名、佳址等資訊。

5.活動情報

　　提供近期由政府或觀光局等機關所舉辦之活動資訊，亦會重點式的列出主題、方案、內容、洽詢方式等資訊。例如屏東王船祭。

6.優惠情報

　　提供讀者相關優惠資訊，並利用表格清楚詳細且有條理的列出，讓讀者覺得一目了然。

(二)海天遊蹤（國外）

　　以單一主題式景點來進行介紹，文章中的每小段都有小標題，讓讀者可以迅速的找到需要的資訊。其專欄內容如下：

1.順遊景點

　　與國內版相同，在專欄中除了介紹當次主題景點外，亦針對與主題相關連的附近景點一同介紹給讀者，提供深入當地之旅遊方式。

2.旅遊檔案

　　簡略但清楚的標示該國的簽證、航班、匯率、氣候、時差與參考費用。

二、自由時報： travel 休閒旅遊

　　在每天的旅遊專欄中都會有景點等相關資訊之介紹，內容爲國內外資訊混雜，但無法從標題知道本次的景點介紹，需詳看內文才可得知。爲因應現今週休二日的旅遊趨勢，此專欄在週六時推出「週末二日遊」，而週日時推出「週日一日遊」。其專欄內容如下：

1.旅遊資訊站

　　提供該國的觀光旅遊局的網址，及有優惠方案的旅行社及網址。

2.選團指南五大須知

　　提供天數、日期、行程、住宿及用餐等資訊，以供讀者在參與團體包辦旅遊時選擇之參考指標。

3.各家行程比一比

　　專欄中會列出同一路線各旅行社之產品名稱、行程特色、售價、航班及旅行社等資訊，以供讀者在選擇旅行社旅遊行程時之參考指標。

4.地圖／路線圖

　　以詳細的描述方式讓讀者清楚的瞭解到達目的地的方法，有時候甚至還會細分：北開車出發、中南部開車出發、東部開車出發等等，亦提供搭乘大衆交通工具的方法。

5.小常識

針對此次介紹景點進行初步瞭解，諸如當地文化、氣候、自然等先予以認識，以便使讀者前往當地旅遊時，能有入門之常識，例如介紹主題為「台灣賞楓祕境」，會介紹「紅葉須知」，對楓葉簡單的說明。

6 旅遊小發現

提供旅遊記者在探討旅遊目的地時，所發現好玩或新奇的人、事、物、地。

7.旅遊竅門

提供旅遊讀者在旅遊過程中需要特別注意的地方，例如貼心的備忘錄。

8.動態旅遊情報

提供近期政府、觀光局、航空公司或旅行社所舉辦的活動內容，進行敘述性的詳細介紹，另附有聯絡電話。

9.玩樂速速報

提供近期的旅遊資訊情報、活動或優惠折扣等，報導內容比較有時效性，且固定位於版面的最下方。

10.營養好滋味的台灣農特產

與當次內文並無關連性，只是特別介紹台灣的農產品。例如本次介紹芋頭，即詳細介紹芋頭的特性、營養成分、健康知識、加工而成的食品等。

三、中國時報：旅遊週報

此專欄於每週四出版，但有時候週日亦有加版予以介紹，版面中分為三單元，在首頁提供讀者有關歷史、建築、藝術、文化

等相關資訊，使讀者充分瞭解此次介紹景點之主題。其專欄內容如下：

1.玩家帶路

為一旅遊多媒體講座，採預約報名制，免費入場，主辦單位為中國時報旅行社。當中刊載讀者投稿之玩樂經驗談，例如：古蹟逍遙遊、退休一族行腳、品味歐洲等。

2.主題式景點介紹

提供旅店資訊之「全台飯店好康區」，並附有當期的優惠方案及電話。

3.旅遊共和國

提供國內與國外相關景點介紹，也供遊讀者投稿，文長約三百至一千字，並附有照片供讀者參考。另有「讀者的旅遊筆記」，例如會介紹：省錢小撇步、旅遊快門、旅遊一點靈、吃遍天下、怪怪店等獨家資訊。

四、聯合報：玩遍天下 GOGO

此專欄不定期的提供景點介紹，以專題報導方式呈現，每次頁數約三到四頁，國內外混雜。全版面的二分之一大多刊載航空公司或旅行社所推出的套裝行程、優惠折扣、特別方案。但是相對的，不免會讓人覺得有廣告嫌疑，而且排版略顯混亂。其內容如下：

1.玩家說法

全版皆為讀著投稿之玩樂經驗談，另附有玩家的照片。每篇文章都附有小標題，清楚而且明顯。

2.交通資訊

專欄上並沒有附上旅遊路線圖，可是有清楚詳細的開車資訊。

3.出國情報

針對某一行程介紹詳細內容，並且會貼心的為讀者比較價錢，並區分成：平日價位、農曆過年價格、過年前後價格、過年到寒假等時段的價格。

五、大成報：Guide 休閒

在每天的旅遊專欄中都會有景點相關資訊之介紹，國內外皆有，專注於單一主題的介紹，文章的小標題也很明確而內容詳盡。然而讀者需要詳看內文才可得知店家的資料，因此取得資訊不能夠快速簡單又便利。

1.特色小吃

這是每家報紙都會有的小單元，差別在於是否會附上照片，有些報社則無，而大成報在這個部分和其他報紙比較起來，不但附有照片而且內容較為詳細清楚。

2.小常識

針對此次介紹主題相關的小常識，以便使讀者前往當地旅遊時，能對當地有所更深的認知，例如介紹「藍染植物小檔案」，會告訴讀者大菁不只能染，尚具解毒、涼血的功效，還可加工製成果凍。

3.交通包打聽

在此專欄上雖然沒有附上路線圖，可是有清楚的描述，還分成開車族和自行搭車者。

六、五家報紙之比較

　　此五家報紙旅遊專欄皆具其各自特色，由此五大報紙之旅遊專欄出版情況，得以顯見現今國人國內、外旅遊之需求，當中除了中國時報與聯合報之旅遊專欄外，其餘報紙之旅遊專欄皆為每天出版，且頁數皆為一頁以上，中國時報與聯合報之旅遊專欄雖不是天天出版，但其皆以深入專題報導方式呈現旅遊資訊，而五家報紙之旅遊專欄中，以蘋果日報之專欄內容最為豐富（**表 9-12**）。

觀光旅遊雜誌——專業性、同業間

　　共分成學報及同業人員相關雜誌兩個部分。以下則分別詳細介紹。

表 9-12　各家報紙旅遊專欄之比較

報紙名稱	蘋果日報	自由時報	中國時報	聯合報	大成報
版名	一日遊	休閒旅遊	旅遊週報	玩遍天下 GoGo	Guide 休閒
出刊頻率	每天	每天	每週四	不定期	每天
頁數	1	1	4-5	3-4	1
區域國家	國內外	國內外	國內外	國內外	國內外
當地美食	★		★		★
地圖／路線圖	★	★	★		★
住宿資訊	★	★	★	★	★
行程建議	★				
優惠折扣	★	★	★	★	
套裝行程	★		★	★	

一、學報

(一)戶外遊憩研究

　　由「中華民國遊憩學會」所發行，於每年三、六、九及十二月份，以季刊型態發行，內容包含：專題論註、研究報告、論文摘要、國內外有關戶外遊憩新知及技術介紹、戶外遊憩書籍與期刊評介、人物專訪及戶外遊憩名詞解釋。

(二)觀光研究學報

　　由「中華觀光管理學會」所發行，每年發行四期，內容包含：專題論述及研究報告，多以台灣地區的資料作為專題內容，對於與觀光有關之科系的未來展望或目前發展也有探討。

二、同業人員相關雜誌

(一)旅人

　　旅人雜誌為「中華民國觀光領隊協會」之會刊。以《旅人》為名，象徵著領隊以旅行觀光為志趣的工作和生活。而領隊協會自一九八六年成立，旅人雜誌也自同年出刊。旅人雜誌於一九九八年獲「全國商業總會」評選為團體刊物「季刊組優良獎」。該雜誌以雙月刊發行，因未對外發行故無廣告，而在內容上可謂包羅萬象，有藝文導覽、領隊問題探討、旅途所見所聞、帶團危機處理、領隊個人情緒抒發等。透過這本雜誌，讓業界、領隊、協會

之間，得到溝通和交流的功能，也讓領隊和領隊間形成一股向心力。該刊物內容包含：專題報導、旅人天地、風采世界及國際領隊專欄。

(二)觀光旅館

此雜誌乃由「中華民國旅館事業協會」所發行，於一九七六年六月二十五日創刊，雜誌除相關專欄外亦包含相關廣告之行銷。內容如下：

1.今日旅館事業

此具有廣告性質，替其協會之會員刊登促銷方案，其所占篇幅將近四頁。

2.黃老師專欄

此專欄是由此雜誌的編輯人黃溪海先生所執筆，設計此專欄的目的是在解答從事觀光事業者或觀光系學生之疑惑。黃溪海先生用比較詼諧的筆法，來解答大家的問題。

3.內內外外

此區專欄是介紹一些對於觀光事業或旅館業有貢獻的相關人員。

4.專欄介紹

深入的介紹台灣地區的景點，包括地方歷史、地形、人文等。

(三)導遊資訊

此雜誌由「中華民國觀光導遊協會」所發行，為中華民國觀光導遊協會會刊，於一九七一年六月創刊，雜誌中並無任何廣告。內容包含：會議紀錄、地方導覽、林木介紹、詳盡的地方歷

史、導遊經驗分享、觀光資訊集錦及日語教學。

(四)旅報

旅報讀者遍布海內外華人圈,是旅遊業界相關專業人士必讀刊物,此為華人世界中最專業的旅遊雜誌,由「旅報週刊雜誌社」所發行,於二〇〇〇年十月一日創刊。雜誌內容除廣告外,其內容亦包含:

1.焦點人物

介紹當週的封面人物,通常此封面人物,皆是在觀光業界或是觀光領域上有成就的知名人士。

2.焦點話題

多是較具時效性的內容。

3.飛航情報

提供讀者航空公司最新的情報。

4.產業動脈

提供最新產業動態情報,分析觀光消費市場之優、劣勢資訊。

5.大陸情報

提供近來大陸旅遊產業相關的資訊。

觀光旅遊雜誌——一般專業性

此類雜誌是以普羅大眾為對象,提供一個有關觀光旅遊的刊物。其內容包含國內外觀光旅遊休閒議題、旅遊資訊及活動等。

一、行遍天下

　　Travel.com 行遍天下旅遊月刊創辦的宗旨在解決消費者困惑及需求，以消費者權益爲出發點，經由周詳的採訪、調查、評鑑、分析。Travel.com 行遍天下旅遊月刊整合旅遊出版、旅遊網站、GIS 電子地圖、GPS 衛星導航、GSM 通訊等。另一方面，每月出刊之內容亦包含當月各國各地的慶典節日，並提供旅遊相關行業的優惠券。

二、TO'GO 旅遊情報

　　生活情報文化事業股份有限公司成立於一九九七年，以 TO'GO 旅遊情報雜誌爲其發行的主要刊物，這一系列在一九九七年十一月十七日全國同步上市的旅遊手冊，是專爲自助旅行者量身打造，以單一主題作深入報導的旅遊專書，採用日、美行之多年的主題書型式，以身歷其境的現場照片呈現出來，是國內第一本以「獨立旅行者」爲角度出發之刊物。內容較偏向年輕族群，提供好玩好吃的旅遊地點，並提供讀者一個解決旅遊問題的交流園地。

三、BLANCA 博覽家

　　博覽家雜誌於一九八八年創刊，是台灣旅遊雜誌中歷史最悠者，BLANCA 博覽家雜誌被譽爲海外旅遊情報的最佳代言人，兼具讀者休閒閱讀的知性需求，以及詳盡旅遊情報的獨家報導。不

論是吃、喝、玩、樂等最新旅遊資訊，都鉅細靡遺的呈現在讀者眼前，每期包含一本旅遊人文誌及旅遊情報誌，有時以系列專題連載的方式深入一地的進行報導，並且穿插人物專訪，增加報導的深度。

四、 AZ 旅遊貳週刊

AZ 旅遊貳周刊爲華訊事業股份有限公司所發行的雜誌，於二○○三年一月一日創刊，該雜誌結合時事流行主題而直接報導旅遊發生地，以充分帶動話題，並藉由豐富完整的旅遊資訊來滿足消費者的需求。另一方面，該雜誌高質感的圖片編排亦能夠充分滿足消費者感官上的享受，是目前旅遊雜誌市場上評價甚高者。此外，該雜誌重視商務、進修、展銷、考察等的旅遊資訊，每期均有專題的特別企劃，並且是全球第一本量身打造兩性專用的旅遊情報特搜誌，每月一日是「for WOMEN」，屬於柔性的訴求；十五日則是「for MEN」，屬於動態的報導，不但能雙向兼顧更拓展另一半性別者的視野。

五、 MOOK

這是來自日本的專有名詞──雜誌書，意思就是 magazine ＋ book ＝ mook ，這種形式的出版品，結合了大開本雜誌圖文並陳的悅目，以及書籍在主題上專一深入的優點，而廣受讀者歡迎。號稱全球有 15 名特派員及 148 名供稿者，對每一個國家都進行詳細的導覽地點與地標建物之介紹，並針對不同的地區或城市發行專書。其網路資訊之詳盡亦爲特色，是出國或國民旅遊重要的參

考資料。

六、台灣山岳

　　由「台灣山岳文化事業股份有限公司」所出版，為一雙月刊，是目前出版市場上唯一報導登山領域的專業雜誌。文章詳實，圖片精彩，是登山健行不可或缺的情報書。更因內容豐富充實，廣受登山朋友的好評，成為不限時效、值得收藏的資料性雜誌；並獲得二〇〇〇年金鼎獎優良雜誌推薦。該刊除了針對台灣的山川林野進行深入介紹外，也對於國外山岳進行介紹，以及生態旅遊之相關資訊。內容包括國內外高山攀登、全省郊區山岳、國家公園步道、攀岩溯溪、登山技術常識、自然生態、最新登山用品，以及週休二日推薦旅遊路線等各種實用資訊。

七、中國旅遊

　　中國旅遊月刊已發行二十四週年，是唯一專業深入介紹中國大陸的權威旅遊雜誌，中文版每期隨刊附送《專題特刊》及《旅遊秘笈》專輯。其對大陸的介紹鉅細靡遺，兼備旅遊、歷史、人文等知識於一身，不僅是一本雜誌亦是一本值得完整收藏且無時效性之小書。內容以介紹中國各地風光名勝、民俗風情、文物古跡、民間藝術等為主，並提供導遊、商貿等資訊服務，素以圖文並茂、多采多姿著稱。

八、國家地理雜誌

　　國家地理雜誌為「美國國家地理學會」的旗艦刊物，以「增進與普及地理知識」為宗旨，於一八八八年創刊，全球每月發行一千萬本，讀者超過 4,400 萬，《國家地理雜誌》中文版為全球第十七個語版，以精采絕倫的攝影、謹慎真實的文字、精密準確的地圖與生動創意的插圖，獲得全球讀者的肯定。並於二○○○年獲得美國雜誌出版最高榮譽──「美國雜誌編輯學會之艾力獎」，證明這份歷史悠久的刊物，為全球雜誌出版的標竿。其內容包羅萬象，對各國的人文歷史、文化藝術、自然生態保育都有深刻的報導，適合日後有意擔任導遊或領隊者作為增加解說知識的參考資料。

九、世界地理雜誌

　　創刊於一九八二年，以自然生態環境保育、最新科技發展及全球新知為主要內容，從自然景觀的介紹到人文風采的剖析，是一系列極富知識性與收藏價值的雜誌，豐富的主題涵蓋自然、人文、風俗、民情、科技、考古，觸角無遠弗屆。其中的單元如「寰宇新知」，提供隨時更新的旅遊訊息；「世界深度報導」配合時下熱門的旅遊景點進行一系列的鑑賞評比；但也有對於國內旅遊景點的介紹。

十、各雜誌之比較

由下**表** 9-13 得知，行遍天下、 TO'GO 旅遊情報、 AZ 旅遊
貳週刊及 MOOK 雜誌之屬性較著重於提供出外旅遊資訊之提供，

表 9-13　**各雜誌內容比較**

雜誌＼項目	行遍天下	TO'GO旅遊情報	BLANCA博覽家	AZ旅遊貳週刊	MOOK	台灣山岳	中國旅遊	國家地理雜誌	世界地理雜誌
一般景點	＊	＊	＊	＊	＊	▲	▲	▲	▲
特殊景點	＊	▲	▲	▲	▲	☆	☆	☆	☆
套裝行程	▲	＊	▲	＊	☆	×	×	×	×
旅遊知識	＊	☆	＊	▲	☆	☆	☆	＊	＊
自然生態	▲	▲	＊	▲	▲	★	●	★	●
環境保育	▲	▲	＊	▲	▲	☆	＊	☆	＊
人文歷史	▲	▲	＊	▲	▲	☆	＊	☆	☆
文化藝術	▲	▲	＊	▲	▲	＊	☆	☆	＊
廣告	＊	＊	▲	＊	＊	▲	▲	▲	▲
其他資訊	▲	▲	▲	▲	▲	▲	▲	＊	▲

標示：×無、▲少於 10% 、＊占 10~30% 、☆占 30-60% 、●占 60-90% 、★占 90% 以上。

說明：以各雜誌平均每期出刊的內容做統計，而非一期的版面內容比較。

當中以 TO'GO 旅遊情報、 AZ 旅遊貳週刊及 MOOK 雜誌所提供
之套裝行程較完整；而台灣山岳、中國旅遊、國家地理雜誌及世
界地理雜誌則較偏向於自然生態、人文歷史及文化藝術之介紹。
廣告刊登方面，行遍天下、 TO'GO 旅遊情報、 AZ 旅遊貳週刊
及 MOOK 雜誌版面較多，商業氣息較為濃厚。而各雜誌中，以國
家地理雜誌所提供資訊最廣泛亦最深入。

觀光旅遊雜誌——綜合雜誌類

一、 Taipei Walker

角川書店創業於一九四五年，為日本著名的出版社，該公司
選定台灣為事業版圖延伸到海外市場的第一站，一九九九年四月
來台成立「台灣國際角川書店股份有限公司」，並在同年九月發行
「Taipei Walker」，專門介紹台北各種吃喝玩樂、娛樂相關資訊的月
刊，同時也提供最新的情報資訊給讀者。每個月皆配合應景的潮
流為主題來進行報導，而景點介紹則注重多重路線和周邊生活資
訊，圖文資料雖然多，但是因為有排列序號，所以閱讀起來不會
覺得雜亂。

二、 HERE

台灣專屬的城市情報誌，以美食介紹居多，各式各樣的主題
使得資料豐富，專門搜尋全國各地好吃的餐廳，因此旅遊專欄也

是以介紹當地的美食為主，景點介紹為次。而每期皆附有優惠折價卷為該雜誌的特色之一，近年來則與電信業者「台灣大哥大」合作推出「HERE!美食家」服務，透過台灣大哥大系統的定位搜尋，結合「HERE!」雜誌的美食資料庫，提供消費者想知道的美食情報。

三、時報周刊

為一綜合性新聞雜誌，而每一期皆有「Travel 旅人」的旅遊專欄，而且頁數甚多，從該景點起源、開發過程、吸引人之特色優點，都介紹的非常詳盡。並且注重於特殊的風俗民情和習慣的報導，而不是一味地介紹餐廳或商店。不過對於不喜歡閱讀長篇文章的人來說，敘述稍嫌冗長。

四、TVBS 周刊

TVBS 周刊於一九九七年十一月八日創刊，為綜合新聞雜誌，一期三本各為不同類型的主題，分別為焦點新聞、精采生活和娛樂財經。該刊的旅遊專欄，版面較無一定篇幅，有時較多有時較少。介紹的景點多為生態景觀、奇景或有舉辦特殊活動的地方。

五、壹週刊

香港著名的八卦雜誌《壹週刊》登陸台灣，連續揭發藝人和政治人物緋聞，引爆社會話題，但該刊物除了以八卦新聞為賣點

外，事實上其生活資訊和專欄不但標題新鮮而且內容豐富。旅遊專欄的撰寫方式以敘述性為多，有如遊記，而且都是介紹小範圍的特定景點或某一地的風俗民情居多，版面不像其他多數雜誌的圖文過於緊密，因此方便讀者閱讀。

第十章
台灣觀光未來

由於台灣在國際觀光市場行銷上，品牌並不鮮明，使得旅遊主題未能突出，加上台灣因屬高價位觀光市場，因此入境旅遊市場成長有限。

在鑑於此，行政院積極推動二〇〇八觀光客倍增計畫，希望將來台的國外旅客由現今的每年二百多萬提升到五百萬人次。

　　有關結論部分，將分別針對台灣入境與出境旅遊市場的未來，高鐵完工後對於國內觀光之影響，以及台灣生態觀光的發展進行探討：

第一節　台灣入境市場未來發展

　　由於台灣在國際觀光市場行銷上，品牌並不鮮明，使得旅遊主題未能突出，加上台灣因屬高價位觀光市場，因此入境旅遊市場成長有限。故首先應對長程線來台旅客，增加台灣在國際之綜合知名度，行銷台灣生態及本土文化特色，並開拓特殊興趣市場的遊客。在鑑於此，行政院積極推動二〇〇八觀光客倍增計畫，希望將來台的國外旅客由現今的每年 200 多萬提升到 500 萬人次，在策略方面開發既有及全新之國際觀光旅遊路線，採用「套裝旅遊線」模式將具有潛力的觀光資源加以開發；並提供全方位的觀光旅遊服務，同時規劃優惠旅遊套票，讓旅客享受優質、安全、貼心的旅遊。此外，以「目標管理」之方式，進行國際觀光的宣傳與推廣，全力發展會議展覽產業，以符合全球化與國際化之浪潮。

　　另一方面，台灣觀光市場近年來之所以無法大幅成長，牽涉到觀光客流動定律的問題，基本上一個國家入境觀光客的流動通常是在鄰近地區，譬如說日本觀光客大部分來自韓國、台灣；美國觀光客來自於墨西哥、加拿大，還有日本和歐洲少部分國家；法國觀光客主要來自西班牙、德國和英國等鄰近地區。台灣過去多仰賴日本、港澳、東南亞市場，但此一市場事實上已經發展成

熟，要有具體突破較為困難，台灣要靠這些傳統而且已經發展成熟的市場來達到「觀光 double」的目標，事實上幾無可能，因此未來的新興市場將會是中國大陸，要觀光客倍增也可能必須從中國大陸著手。當前，開放大陸「第二類」與「第三類」觀光客來台旅遊，對於台灣的觀光助益相當有限，因此在未來，全面開放大陸民眾直接來台觀光似有其必要。而在全面開放大陸人士來台旅遊，對於台灣的正面效益包括了經濟與政治兩個層面：在經濟方面可為台灣輸入外匯；以外部利益帶動其他產業發展；以乘數效果帶動台灣經濟；增加台灣民眾就業機會。而在政治方面則可促使兩岸良性互動，使大陸民眾更瞭解台灣。

但另一方面，對於台灣也會產生若干負面影響，這主要是以政治與社會問題為主，大陸觀光客是否會從事與其身分不相符的工作，這將造成台灣國家安全的隱憂。因此，如何儘早提出因應對策實為當務之急，以使大陸民眾來台觀光之風險降至最低，具體作為建議如下：成立跨部會聯繫之緊急因應專責機制，當發生不法、意外或緊急事件時，如何聯繫、查證、搜尋，由此專責單位進行緊急應變；採取「正副雙導遊制」，並有助理在場，除了隨時掌控人數外，遇到緊急情況也可即時因應；未來即使全面開放大陸人士來台觀光，仍應以團體旅遊為主而不需開放自由行，一方面確保旅行社、導遊人員、遊覽車從業人員的工作機會，另一方面可以確實掌握人數。

第二節　台灣出境市場未來發展

隨著我國女性教育程度及收入越來越高，出國觀光的女性比例大幅增加，由此顯見未來女性出國旅遊市場發展潛力是不容忽視。另一方面，國人出國旅遊型態正逐漸轉變當中，趨向自助旅遊方式，單點深入旅遊的模式逐漸成為市場主流。所謂自助式旅行是指在沒有導遊及領隊的情況下，由自己安排旅遊行程、旅遊天數、自行處理旅途中食、衣、住、行等雜項，獨力進行與完成所想要的旅遊活動。而除了自助式旅遊，另外尚還有一種半自助旅行，半自助旅行則是一種結合傳統團體觀光與自助旅行的新旅遊趨勢，在踏出國門之前，已經解決了旅程之中最為繁瑣的部分：住宿與交通，基本上自助旅行與半自助旅行差別如**表 10-1**。

而自助旅行與半自助旅行之優缺點分別如**表 10-2** 及**表 10-3**。

除此之外，現今網際網路改變了現代人的生活習慣，也改變了國人的旅遊習慣，網路除資訊公開透明，成為消費者取得旅遊資訊的主要管道外，透過網路也可以輕鬆訂購各種機票、行程與旅館訂房等服務，隨著現代人對於網路依賴度的增加，上網安排旅遊行程將是未來台灣出境旅遊的必然趨勢。

另外近年來，兩岸直航的議題炒的沸沸揚揚，而直航對於未來兩岸觀光業的影響卻是相當深遠的。若開放兩岸直飛後，從桃園中正機場到上海只要一小時三十分鐘，若前往北京也只要三個小時，將大幅刺激國人赴大陸觀光的意願。大陸近年來一直是台灣出境觀光人數的第一位地區，倘若未來兩岸直航後，不論飛行

表 10-1　自助旅行與半自助之差異

內容	自助旅行	半自助旅行
行程規劃	大致上可以說舉凡行程的規劃（簽證、訂機位可委託代辦），旅行中的食衣住行完全自主的旅行就可稱為自助旅行。	委託旅行社或社團代為安排當地的交通及住宿，其餘的都要靠自己來完成，也就是所謂的「自由行」。
費用	自助旅行除了交通有固定的支出以外，其餘的開支完全自主，預算的多寡非常有彈性。	半自助旅行必須繳交團費，費用包含了來回機票、保險、住宿、簽證費等，其餘則是自己掌控的費用。
便利性	自助旅行必須冒一些風險，比如找住宿的困難，搭車時間的配合，開車的交通狀況都不是能完全掌控的，但這都是必須面對的正常狀況，要自行承擔，但往往就在摸索中獲得旅行的樂趣。	半自助旅行可以省掉找住宿、交通的安排等等時間，可以有更多的時間真正在景點的參觀上，但行程固定，無法隨己意更動，多多少少會受限制。
安全性	長程的情況下，自助旅行就要獨自奮鬥，隨時注意自身安全。	同左。

表 10-2　自助旅行之優缺

優點	缺點
自主性最大。	不見得便宜，甚至比隨團昂貴。
不要求短時內走訪國家的多寡，而在於有多深入，能探知其精髓。	忍受旅途中的寂寞與孤單。
觀察角度不一樣，每回都帶來不同的感受，觀念改變，擴大視野，這是自助旅行最大的收穫。	需要自己訂機票與飯店，辦簽證，及安全上的問題。
	須要事前花費時間瞭解當地環境與旅遊的地點。

表 10-3　半自助旅行之優缺

優點	缺點
行程內容的自主性強。	語言之間的問題。
餐飲方面的選擇性更寬廣。	容易被騙安全上的問題。
強調以較多的時間停留在一個國家或地區，重質不重量。	須要事前花費時間瞭解當地環境與旅遊的地點。
住城市裡交通方便的地點，入夜後可輕鬆的欣賞夜景或自行安排夜生活。交通工具的安排多元化。	
沒有任何隱藏性的費用例如：購物、領隊小費、自選行程等。	
因沒有削價惡性競爭的情形，不須要將團員帶到特定的商店裡購物以貼補團費。	

時間與價格都將大幅下降，使得這個市場的發展勢必更具潛力，其中尤其以自由行的需求可能大幅增加。

第三節　高鐵建設與我國未來觀光發展

　　台灣高鐵完工通車後，台灣本島南北交通將縮短為九十分鐘，除進一步有效解決西部走廊壅塞、達到構建台灣西部走廊成為一日生活圈的理想外，並可發揮促進區域均衡發展、提高土地價值、創造就業機會、促進商業繁榮。高速鐵路具有強大的運輸能量，營運成熟期每日可載運 30 萬人次以上，旅客運能為中山高速公路的三‧七倍，為第二高速公路的二‧五倍，且先進之行車控制系統可確保高度準時，平均誤點時間不超過○‧四分鐘，另

外相較於其他運具而言，較不受天候影響，整體營運安全度最高。屆時，北、中、南三大都會區的格局將可整合成一巨型都會帶，實現一日生活圈的理想境界。

　　基本上高鐵之「站區」包括由高鐵車站及其周邊轉乘設施、停車場等交通設施共同組成的「車站用地」；及供高鐵附屬事業如：旅館、會議及工商展覽中心、餐飲、休閒娛樂、百貨零售、金融服務、一般服務、通訊服務、運輸服務、旅遊服務、辦公室等商業使用之「事業發展用地」兩種用地組成。依高鐵公司之規劃構想，桃園青埔站定位為「主題娛樂」，將規劃超區域型購物中心，以「世界村」之規劃主題連結所有規劃內容，計畫設置「五大洲」室內主題樂園遊樂設施及「五大洋」購物中心及觀光旅館、辦公大樓等；新竹六家站為「旅館及辦公室商務」，將規劃地區性之購物中心，主要建築物類型包括購物中心、觀光旅館及辦公大樓等，提供新竹地區因科學園區再開發所產生大型展示及會議場等服務業空間需求；台中烏日站為觀光、零售、會議，則計畫開發 Mega Mall 購物中心，主要功能包含購物、休閒、娛樂、文化及教育等，主要建築物類型包括四季主題樂園、主題式觀光旅館、一般觀光旅館、辦公室及商品市場中心；嘉義太保站為退休安養、健康生活、渡假；台南站為休閒、渡假中心；嘉義站與台南站則規劃觀光遊憩型之購物中心，並配置觀光、遊憩、休閒、娛樂及旅遊服務等設施。高鐵公司估計，高鐵通車後，每逢假日將會類似台北捷運淡水站，成為新的觀光景點，站前廣場可提供旅客足夠的活動與休憩空間。而站區發展定位應通盤考量地方重大建設及民間大型開發個案之現況與發展趨勢，以期提供最適開發主題及規模。並應在環境規劃及建築、景觀設計上反映地方特色。目前各站區初步規劃構想如下：

桃園站區

整合航空城計畫、中福計畫於桃園都會區形成三核心發展，應形塑「商業、服務」機能；以桃園都會爲台北大都會外圍之發展定位，提供都會「超大主題設施」。

1. 主題：主題園區（Theme Center）。
2. 主要開發項目：巨蛋主題活動園、遊樂園區、商務中心、購物中心、觀光旅館。

新竹站區

新竹地區以原有新竹科學園區，加之清大、交大、工研院等知名學術、研究機構完整建構，發展「科學城建設計畫」並結合周邊工業區，但著眼於地方產業、日常生活機能之輔強。

1. 主題：網路事務園區（Netpark）。
2. 主要開發項目：商務中心、展示中心、商務旅館、購物中心、主題餐廳。

台中站區

本站區爲多項重大交通建設聯繫中部都會縣市之交通運輸新

核心，而以都心密集發展爲都會軸核。

1. 主題：城中城（Newtown-in-Town）。
2. 主要開發項目：購物中心、市場中心、觀光旅館、室內主題園、智慧型辦公大樓。

嘉義站區

嘉義地區長久以來面對人口外流、地方基礎產業不興之窘境，以地方資源而言則有臨海工業區開發（產業環境）、內陸山區（自然環境）、及都市發展區（生活環境），因此嘉義站區藉用動態運輸廊之特性，擴大整體都市聚集體系以建構市場圈域。

1. 主題：島內休閒渡假區（Resort Center）。
2. 主要開發項目：休閒渡假旅館、社區中心、娛樂中心。

台南站區

台南都會區有逐漸由舊市區跨越中山高而朝向內陸發展之趨勢，由永康、仁德分擔部分都會機能，台南站區則以其位於交通樞紐（高鐵、國道、東西向、捷運）地位，將可獲致優先發展契機，配合階段性站區開發，將整合發展成類似新竹站區之南台灣科技網路事務園區。

1. 主題：文化休閒中心（Culture & Amusement Center）。

2.主要開發項目：購物中心、商務旅館、商務／展示中心。

第四節　生態觀光之發展

　　全世界許多地方在旅遊供給上都出現了問題，地中海沿岸產生了旅遊資源枯竭的現象，太平洋一些島嶼也因為旅遊者大量湧入造成生態破壞而必須關閉。因此某一空間所能承受的數量稱之為「容量」或「承載量」（capacity），超過最大承載量時稱之為「飽和」（saturation）或「超載容量」（over-load capacity）。所謂「遊憩承載量」（recreational carrying capacity）就是指遊憩區所能提供遊憩品質指標的範圍，當遊憩區的環境與生態不會遭到破壞，旅遊者也才能獲得更大的滿足，而這個範圍的臨界值就稱為「遊憩承載點」或是「飽和點」（saturation point）。基本上，遊憩承載量可以區分為兩部分，一是美學承載量，即旅遊資源之開發利用必須維持在大多數旅遊者所能獲得平均滿意的水準之上；另一則是生物承載量，就是旅遊資源的開發必須在不破壞自然生態的水準之上（李銘輝、郭建興，2000）；而另有學者將遊憩承載量區分為四種（李銘輝，1990）：生態承載量（ecological carrying capacity）、實質承載量（physical carrying capacity）、設施承載量（facility carrying capacity）與社會承載量（social carrying capacity）。所謂生態承載量包括了植物、動物、水資源、空氣、土壤、暴露的地質表面、礦物、化石、景觀美學的衝擊；實質承載量則是對於自然空間的影響；設施承載量包括了廁所、停車場、解說室等設施的影響；社會承載量一方面是指遊憩使用量對

於旅遊者的影響，甚至以旅遊者改變行程來作為分析，另一方面則是針對當地居民，這包括環境、社會經濟、文化環境的影響，其中擁擠問題最被突顯。

　　如**表 10-4** 所示，生態旅遊（ecotourism）是一種以自然為主軸的「調整性」旅遊活動，基本上是對於傳統大眾旅遊的調整，是針對大眾旅遊的缺點來進行修正，因此又稱之為「自然旅遊」（nature tourism）、「綠色旅遊」（green tourism）、「環境朝聖」（environmental pilgrimage）、「永續性旅遊」（sustainable travel）（郭岱宜， 1999）。最早提出生態旅遊概念的在六○與七○年代，

表 10-4　生態旅遊與大眾旅遊特徵比較表

	傳統的大眾旅遊	生態旅遊
目標	利潤最大化	適宜的利潤
	價格導向	價值導向
	享樂為基礎	以自然、歷史與傳統文化為基礎的享受
	文化與景觀資源的展示	環境資源與文化完整性
受益者	開發商與旅遊者，當地居民反而非收益者	開發商、旅遊者與當地居民共同分享利益
管理方式	旅遊者第一、有求必應	自然第一，有條件滿足旅遊者
	渲染性廣告	溫和性廣告
	無計畫性空間開發	有計畫的空間開發
	交通方式不限制	交通方式有限制
優點	創造就業機會與短期經濟	創造長期而持續的就業機會
	利益、賺取外匯	經濟發展與創造外匯
	單純的經濟利益	經濟、社會與生態利益相互結合
缺點	高密度的土地利用與基礎設施	短期內旅遊者數量少
	交通擁擠	車輛受到管制、不方便
	水污染嚴重	水上活動受限制
	垃圾污染	要求垃圾分類，需教育旅遊者

資料來源：筆者自行整理。

因為美國部分國家公園的生態遭受傷害所致，一九八三年時學者赫克特正式提出了「生態旅遊」一詞。

　　基本上生態旅遊具有三個特點，包括是仰賴於當地資源的旅遊、強調當地資源保育的旅遊及維護當地社區概念的旅遊（郭岱宜，1999），其對於環境的衝擊性小，以最尊重的態度對待當地文化，以最大的經濟利潤回饋當地，給予旅遊者最大的遊憩滿足。因此旅遊者並非只是消費者，而是對於自然環境保護與管理的貢獻者，藉由精神層面的欣賞、積極的參與、培養敏感度來與當地環境接觸，融入當地，並對於當地保育與原住民提出貢獻。但這並不表示大眾旅遊就會式微，因為其投資較低而報酬最高，對經濟效益具體而實質，此外旅遊者來源廣泛而限制門檻低。

　　其實旅遊的可持續性發展早已是全球重要課題，一九九〇年在加拿大所召開的「可持續發展大會」中提出了「旅遊可持續發展行動策略」草案，一九九五年四月，聯合國教科文組織、環境規劃署與世界旅遊組織在西班牙召開了「可持續旅遊發展世界會議」，制訂了「可持續旅遊發展憲章」與「可持續旅遊發展行動計畫」兩大文件，提出了「可持續旅遊發展的實質內涵，就是旅遊與自然、文化、環境結合為一體」。過去幾年來觀光產業成長十分快速，根據世界觀光組織（World Tourism Organization）統計，全球觀光產業以每年4%的速率成長，光是一九九七年全球就大約有6億人次的觀光客，消費額高達4,250億美元，其中自然取向的旅遊方式更以每年介於10%至30%的速率快速飆長。而台灣為什麼要推動生態觀光？其推動因素如下：

過去的觀光旅遊對台灣生態環境破壞嚴重

　　以往一直認為旅遊業是無煙囪的綠色產業，然而近年來發現，因為人在觀光時的心是為所欲為、毫無節制，對動植物、風土習俗和環境居民未予以尊重，以致旅遊業及其附加產業對於自然環境及旅遊地點的社會，產生大大小小的負面衝擊與壓力，嚴重者可能導致生態景觀消失、文化傳統變質或瓦解。

配合二○○二年國際生態觀光年的世界性活動

　　台灣現已有諸多團體在推廣各種不同的生態觀光，當前積極要進行的是全盤整合，使生態觀光有一套完備的經營管理機制，讓台灣經驗與國際接軌，而走向國際市場。

因應二十一世紀國家觀光政策之改變

　　觀光局在二○○○年十月舉行的「二十一世紀台灣觀光發展新戰略」會議中，即已宣達未來的觀光新目標是——將台灣由「工業之島」打造為「觀光之島」，經由生態觀光，可讓世人知道台灣不只是工商發達，而且是一個值得前來旅遊觀光的美麗之島。

透過週休二日全面發展國內旅遊方案

週休二日施行以來，休閒旅遊成為生活的一部分，逐漸轉為家庭成員一起參與的型態，越來越多人願意花時間去規劃旅程，做各式各樣知性、感性的深度體驗之旅，以期真正全家同樂、在另一種精神收穫與天地中釋放壓力。

改變國人的旅遊習慣

過去傳統旅遊的形式總是純遊樂、走馬看花，以美食、五星級住宿、 shopping 為號召，使得所謂的旅遊只是換一個地方吃喝玩樂一場罷了。對社區、風俗、自然景觀不但一無所悉、毫不關心，而且因反覆的糟蹋造成傷害。如果參加的是生態觀光，便會由先前的表面旅遊轉而進入深度旅遊，而對當地人萌生尊重，也因瞭解而得到更多特別的旅遊樂趣。

是綠色矽島的國家施政目標之具體建設方法之一

綠色矽島象徵知識經濟。知識經濟需要良好的總體社會環境做發展基礎，其中人民的生活習慣、人與人的關係、人與自然的關係影響至鉅，否則終將是妄想的口號，或導致「富者越富，貧者越貧」的負面效應。綠色矽島的終極目標是永續經營，生態觀

光也是以永續經營爲宗旨，兩者有相同的執行理念與方針。

　　其實關於生態觀光，台灣是有基礎的。這些年來有很多民間社團推出某些生態觀光活動，他們的行程主要在挖掘當地的原貌和特色，不以熱門觀光景點爲訴求，爲旅遊目的地的生態環境和人民負責，逐漸養成了參加者仔細聆聽、細心觀察的習慣，也培養了一些同好、義工、解說員，更將台灣豐富多樣的生物資源一點一滴保存下來，也爲台灣在國際間的生態保育聲望開展新頁。這類活動例如：

一、賞鯨

　　近四年來，夏秋期間的東海岸興起一股乘船出海欣賞鯨豚的風潮，使得宜蘭、花蓮、台東的水上活動多了一項吸引力，遊客也因這樣的近距離接觸，而多認識一種活躍在周遭的生物。

二、賞鳥

　　七股的黑面琵鷺、官田的水雉、墾丁的赤腹鷹……，經過全省各地鳥會多年的奔走努力，牠們終於可以在台灣有一塊棲息之地，或可安然在此渡冬，賞鳥也成最大衆化的生態觀光。

三、自然步道

　　從主婦聯盟到自然步道協會的推廣，自然步道幾乎變成生活空間的一部分，例如台北市溫州街龍坡里就是一處社區自然步道，也讓更多人開始注意住家附近蟲鳥花木的種類與變化。

四、溼地

位於水域和陸域交會地帶的溼地，孕育了許許多多的動植物，長久以來一直扮演「生命基因庫」的角色，曾經被嚴重忽視或大量開發，但隨著最廣為人知的紅樹林保育觀念受認同之後，也催生其他類型溼地的復育工作，所以有朝一日在田裡抓青蛙、小河擺渡的鄉野情趣是可能再享受、可以期待的。

五、原住民

在一次次的祭典文化、母語風俗、家屋衣飾、傳統食物製作的探源與活動中，原住民不但正名定位，也找到了他們亙古以來存在於祖靈的堅強文化和精神重心，而到訪者也開始看清楚原住民的生活哲學及其與台灣的關係。

六、荒野保護

以推廣自然生態保育觀念、協助政府保育水土、推動台灣自然資源立法、取得荒地的監護與管理權，讓野地依自然法則演替、保存自然物種的荒野保護協會，透過舉辦講座、訓練課程、自然體驗營、兒童營等實質活動，帶領許多人體會自然、關懷生態。

推展生態觀光對於環境的永續經營是非常有正面意義的，推行生態觀光不是只有喊喊口號或淪為掛羊頭賣狗肉的流行風潮，而是要將愛護居住的環境、疼惜生活的台灣這樣的觀念深深植入

大家的內心。總之，生態觀光旅遊意指秉持對地球造成衝擊的警
覺，去從事旅遊。未來，相信台灣更多不同的團體都會共同攜
手，在滿足觀光客需求的前提下，與生態保育間取得平衡。

參考文獻

一、中文部分

朱邦寧（1999）。《國際經濟學》。北京：中共中央黨校出版社。

何光暐（2003）。《二○○三中國旅遊統計年鑑》。北京：中國旅
遊出版社。

李秋鳳（1978）。《論台灣觀光事業的經濟效益》。台北：震古出
版社。

李銘輝（1990）。《觀光地理》。台北：揚智文化。

李銘輝、郭建興（2000）。《觀光遊憩資源規劃》。台北：揚智文
化。

張玉璣（1990）。《旅遊經濟工作手冊》。北京：中國大百科全書
出版社。

莫童（1999）。《加入世貿意味什麼》。北京：中國城市出版社。

郭岱宜（1999）。《生態旅遊》。台北：揚智文化。

陳思倫、宋秉明、林連聰（1998）。《觀光學概論》。台北：國立
空中大學。

程寶庫（2000）。《世界貿易組織法律問題研究》。天津：天津人民出版社。

楊正寬（2000）。《觀光政策、行政與法規》。台北：揚智文化。

劉傳、朱玉槐（1999）。《旅遊學》。廣州：廣東旅遊出版社。

楊文珍、鍾海生（1992）。〈規範旅遊交流開拓兩岸旅遊合作新階段〉。河北：海峽兩岸旅遊研討會，頁68。

Lanquar, R.著，黃發典譯（1993）。《觀光旅遊社會學》。台北：遠流出版公司。

二、英文部分

Gee, C. Y., Choy, D. J. L., & Makens, J. C. (1997). *Travel Industry*. N. Y.: Van Nostrand Reinhold.

Ghatak, S. (1978). *Development Economics*. N.Y.: Longman Inc.

Pearce, P. L. (1982).*The Social Psychology of Tourist Behaviour*. Oxford: Pergampn.

台灣觀光旅遊導論

著　　　者／吳武忠、范世平

出　版　者／揚智文化事業股份有限公司

發　行　人／葉忠賢

總　編　輯／林新倫

登　記　證／局版北市業字第 1117 號

地　　　址／台北市新生南路三段 88 號 5 樓之 6

電　　　話／(02)23660309

傳　　　眞／(02)23660310

劃撥帳號／19735365　戶名：葉忠賢

法律顧問／北辰著作權事務所　蕭雄淋律師

印　　　刷／大象彩色印刷製版股份有限公司

初版一刷／2005 年 11 月

Ｉ Ｓ Ｂ Ｎ／957-818-767-X

定　　　價／新台幣 500 元

Ｅ-ｍａｉｌ／service@ycrc.com.tw

國家圖書館出版品預行編目資料

臺灣觀光旅遊導論 / 吳武忠, 范世平著. -- 初版.
 -- 臺北市 : 揚智文化, 2005[民 94]
 面 ; 公分
參考書目:面
ISBN 957-818-767-X(精裝)

1. 觀光 - 臺灣

992.9232 94021025